Rheinische Glasmalerei

Meisterwerke der Renaissance

Sigurd Greven-Studien

Band 7

Rheinische Glasmalerei
Meisterwerke der Renaissance

Herausgegeben von

Dagmar Täube

in Zusammenarbeit mit

Annette Willberg und Reinhard Köpf

I

Essays

2007

SCHNELL + STEINER

Herausgeber der Sigurd Greven-Studien
Günther Binding,
Toni Diederich,
Manfred vom Stein,
Hiltrud Westermann-Angerhausen
im Auftrag der Sigurd Greven-Stiftung, Köln

Gedruckt mit Unterstützung der
Sigurd Greven-Stiftung, Köln

Bibliografische Informationen der Deutschen Bibliothek
Die Deutsche Bibliothek verzeichnet diese
Publikation in der Deutschen Nationalbibliografie;
Detaillierte Daten sind im Internet über
http://dnb.ddb.de abrufbar.

1. Auflage 2007
© 2007 Verlag Schnell & Steiner GmbH,
Leibnizstraße 13, 93055 Regensburg
Umschlaggestaltung: Werkstudio, Berthold Hengstermann, Düsseldorf
Layout und Lithos: Echtzeitmedien, Nürnberg
Druck: johnen-druck, Bernkastel-Kues

ISBN: 978-3-7954-1944-8

Weitere Informationen
zum Verlagsprogramm erhalten Sie unter:
www.schnell-und-steiner.de

HM The British Ambassador
Sir Peter J. Torry
Berlin

und

Wolfgang Ischinger
Botschafter der Bundesrepublik Deutschland
London

haben gemeinsam für die Ausstellung „Rheinische Glasmalerei"
die Schirmherrschaft übernommen

DANK FÜR GROSZÜGIGE FÖRDERUNG DER AUSSTELLUNG

 Gefördert
durch die
Kölner Kulturstiftung
der Kreissparkasse Köln

Sigurd Greven-Stiftung

Pro Arte Medii Aevi Freunde des Museum Schnütgen e. V.

Annemarie und Helmut Börner-Stiftung

PETER UND IRENE
LUDWIG STIFTUNG

Nordrhein-Westfälische Akademie der Wissenschaften
Bonn

IMHOFF STIFTUNG

THE CHURCHES CONSERVATION TRUST

The Churches Conservation Trust is he leading body
conserving England's most beautiful and historic
churches which are no longer needed for regular wor-
ship. It promotes public enjoyment of these churches,
and encourages their use as an educational and com-
munity resource.

31. *Deutscher Evangelischer* **Kirchentag**
6. bis 10. Juni 2007 in Köln

DANK DEN LEIHGEBERN

Aachen, Sammlung Ludwig
Koblenz, Landesamt für Denkmalpflege Rheinland-
Pfalz, Abteilung Burgen, Schlösser, Altertümer, Festung
Ehrenbreitstein; Standort: Schloss Stolzenfels, Koblenz
Köln, Metropolitankapitel der Hohen Domkirche zu
Köln

London, The Churches Conservation Trust, Standort:
Shrewsbury, St. Mary the Virgin
London, Victoria and Albert Museum
Odenthal-Altenberg, Katholische Kirchengemeinde
St. Mariae Himmelfahrt, Standort: Altenberger Dom
Steinfeld, Kloster Steinfeld

DANK FÜR WERTVOLLEN RAT UND UNTERSTÜTZUNG

Akademie der Wissenschaften, Bonn
George Alcock, Shrewsbury
Lord und Lady Aldington, London
Dr. Timothy Ayers, York
Terry Bloxham, London
Dr. Peter Barnet, New York
Constance Barrett, London
Peter Berkenkopf, Köln
Prof. Dr. Dr. Günther Binding, Bergisch Gladbach
Thomas Böhm, Köln
Dr. Achim Borchardt-Hume, London
Dr. Ulrike Brinkmann, Köln
Sarah Brown, London
Corpus Vitrearum Medii Aevi England
Corpus Vitrearum Medii Aevi Deutschland
Peter Decker, Köln
Prof. Dr. Toni Diederich, Bonn
Sebastian Dohe, Köln
Sherrie Eatman, London
Joerg Eicker, Köln
Simon Ferrand, Berlin
Bettina Fischer, Köln
Prof. Dr. Joachim Fischer, München
Winfried Fischer, Köln
James France, Cottrills Blewbury
Freunde St. Mary's, Shrewsbury
Pater Bernhard Fuhrmann SDS, Steinfeld
Dr. Gerlinde Fulle, Köln
Dr. Helga Giersiepen, Bonn
Niklas Gliesmann, Solingen
Irene Greven, Köln
Volker Haas, Düsseldorf
Dr. Helmar Härtel, Wolfenbüttel
Friederike Hammer, London
Berthold Hengstermann, Düsseldorf
Günther Hettinger, Köln
Andreas Herzoff, Köln
Regine Hömig, Köln
Hans-Peter Hühner, Regensburg
Dr. Petra Janke, Odenthal
Catherine Jones, London
Pater Joseph Juros SDS, Steinfeld
Pater Pankratius Kebekus SDS, Steinfeld
Stefanie Kemp, Bonn
David King, Cromer
Beatrice Kitzinger, Cambridge/USA
Mathias Klause, Berlin
Leo Klinghammer, Köln
Präses i. R. Manfred Kock, Köln
Gesina Kronenburg, Köln

Prof. Dr. Brigitte Kurmann-Schwarz, Fribourg
Heinrich Latz, Steinfeld
Stephan Lennartz, Köln
Drs. Reino Liefkens, London
Dr. Kurt Löcher, Köln
Michael Lohaus, Köln
Karl-Heinz Lülsdorf, Mariawald
Prof. Dr. Dr. Irene Ludwig, Aachen
Sr. Ilona Lütkemeier SDS, Steinfeld
Prof. Dr. Friedhelm Mennekes SJ, Köln
Olga Moldaver, Köln
Gabriella Misuriello, London
Carola Müller-Weinitschke, Köln
Dr. Heribald Närger, München
Julia Oel, Bonn
Christian Pflug, Regensburg
Dr. Barbara Polaczek, Regensburg
Superior Pater Hermann Preußner SDS
Prof. Dr. Georg Quander, Köln
Darius Rahimi-Laridjani, London
Catrin Riquier, Bergisch Gladbach
Dr. Elke Ritt, Berlin
Dr. Christoph Schaden, Köln
Natalia Scheck, Köln
Dr. Bettina Schmidt-Czaia, Köln
Prof. Dr. Barbara Schock-Werner, Köln
Dr. Gert Schönfeld, Köln
Michael Schüren, Köln
Claudia Schumacher, Köln
David Shepherd, Shrewsbury
Mercedes Slex, Köln
Kai Steffen, Köln
Manfred vom Stein, Düsseldorf
Hildegard Stocksiefen, Köln
Norbert Stoffers, Gemünd
Dr. Ingrid Stoppa-Sehlbach, Düsseldorf
Martin Streit, Köln
Dr. Gregor Taxacher, Köln
The Courtauld Institute, London
Julia Trinkert, Kiel
Michael Troost, Köln
Abt P. Josef Vollberg OCSO, Mariawald
Dr. Albrecht Weiland, Regensburg
Ruth Weiler, Köln
Dr. Uwe Westfehling, Köln
George Wigley, Shutlanger Towcester
Peter Williams, Shrewsbury
Liz Wilkinson, London
Dr. Paul Williamson, London
Helen Zakin, New York

Katalog und Ausstellung

Katalog

*Gesamtkonzeption,
Bearbeitung des Katalogbandes:*
Dagmar Täube

Redaktion:
Boiana Gjaurova, Reinhard Köpf,
Stephan Lennartz, Dagmar Täube,
Annette Willberg

Übersetzung der Titel ins Englische:
Beatrice Kitzinger, Hiltrud Westermann-Angerhausen

*Transkription und Übersetzung der Inschriften des
Altenberger, St. Aperner und Mariawalder Zyklus:*
Helga Giersiepen

*Bearbeitung der Zustandsdiagramme
auf EDV-Basis:*
Annette Willberg

Lektorat:
Barbara Polaczek

Herstellung:
Hans-Peter Hühner

Marketing:
Christian Pflug

Ausstellung

Idee, Konzept und Gesamtleitung:
Dagmar Täube

Fundraising:
Dagmar Täube, Hiltrud Westermann-Angerhausen

*Restauratorische und technische Beratung,
Betreuung des Transports:*
Ulrike Brinkmann, Ivo Rauch

Wissenschaftliches Ausstellungssekretariat:
Reinhard Köpf, Annette Willberg

Ausstellungsarchitektur:
Michael Hoppe, Ivo Rauch, Dagmar Täube

Verwaltung:
Ralf Hofenbitzer

Betreuung des Leihverkehrs:
Manuela Beer, Dagmar Täube

Sekretariat:
Nora Kreutz

Haustechnik:
Sibylle Gasper, Margarethe Jackmuth
Günter Knösel, Emilie Richter

Didaktik:
Boiana Gjaurova, Reinhard Köpf, Karin Rottmann,
Dagmar Täube, Julia Trinkert

Öffentlichkeitsarbeit:
Waltraud Hertz, Marie-Luise Höfling,
Viktoria Sondermann, Dagmar Täube, Annette Willberg

PR-Beratung:
Ulrike Gattineau

Werbung:
Werkstudio Düsseldorf

*Transport, restauratorische Vorbereitung,
Ausstellungsaufbau:*
Dombauhütte Köln, Fa. Hasenkamp, Fa. Peters

Inhalt

Grußwort

Die neu erwachte Begeisterung für das Mittelalter hat im vielfach zerteilten Deutschland des 19. Jahrhunderts wesentlich zur nationalen Identitätsstiftung beigetragen. Dennoch sind gerade in dieser Zeit der großen Umwälzungen aus deutschen Kirchen und Sammlungen viele mittelalterliche Kunstwerke auf den Kunstmarkt und außer Landes geraten. Vor allem in England hatte der Geschmack für das Mittelalter schon weit vor 1800 bei Kennern und Sammlern den Markt für diese Kunst geschaffen. Sie ist vielleicht infolge der damals neuen Reisebegeisterung der Engländer entstanden, bei denen romantische Rheinreisen besonders beliebt waren. So sind bis heute in englischen Kirchen und Sammlungen Meisterwerke erhalten, die Bausteine in einer anderen nationalen Geschichte von Kunst und Kultur sind. Wenn eine Ausstellung wie die des Kölner Museum Schnütgen solche Bausteine wieder in einen größeren Zusammenhang stellen kann, dient das nicht nur der Freude vieler Besucher. Es zeigt auch, wie Begeisterung und Verantwortung für unser gemeinsames europäisches Kulturgut zu einem gegenseitigen Geben und Nehmen führen kann. Auch das ist Teil dieser Ausstellung, der ich einen großen Erfolg wünsche.

HM The British Ambassador
Sir Peter J. Torry

Grußwort

Ich freue mich, dass das Museum Schnütgen eine so wunderbare Ausstellung zur rheinischen Glasmalerei aus dem 16. Jahrhundert zeigt. Die Ausstellungsstücke, die von Großbritannien nach Deutschland gebracht worden sind, zeigen, dass die bildenden Künste eine internationale Sprache sprechen, die schon seit Jahrhunderten die Grenzen Europas überschreitet: Die Ausstellung „Rheinische Glasmalerei. Meisterwerke der Renaissance" führt uns zu Kunstwerken, die rheinische Glasmaler zur Zeit der Reformation in und um Köln erschaffen haben und die im Zuge der Säkularisierung nach England verkauft worden sind. Mit jedem Exponat erfahren die Besucher ein weiteres Kapitel der vielfältigen Kulturgeschichte zwischen Deutschland und Großbritannien und wandern auf bisher kaum bekannten Wegen von Geschäftssinn und Kunstliebe. Ein Rundgang macht die kulturellen Beziehungen zwischen Deutschland und dem Vereinigten Königreich zu einem erlebten und erlebbaren Thema.

Ich wünsche der Ausstellung eine große Zahl von Besucherinnen und Besuchern!

Wolfgang Ischinger
Botschafter der Bundesrepublik Deutschland

Vorwort

Museen sind Schatzhäuser der Kunst und der Erinnerung und sie sind vor allem Spiegel für das eigene, schöpferische Schauen, das ausgelöst wird, wenn wir Kunst betrachten. Ein solches Schatzhaus ist das fast hundertjährige Museum Schnütgen in der romanischen Cäcilienkirche zu Köln, und es hat nicht nur um seiner Schätze willen, sondern auch wegen seiner Ausstellungen einen großen Namen.

Diese Schau, die in der Tradition der großen Glasmalereiausstellungen des Hauses steht, ist aus der intensiven Beschäftigung mit der eigenen Sammlung und daraus erwachsenden Fragestellungen entstanden. Dagmar Täubes Forschungen, mit einem umfänglichen Reisestipendium von der dem Haus in großartiger Weise verbundenen Sigurd Greven-Stiftung gefördert, galten einem kostbaren kleinen Bestand im Museum Schnütgen, nämlich den Scheiben aus dem Kreuzgang des bergischen Klosters Altenberg, die auch in der Neupräsentation der gerade im Bau befindlichen Erweiterung des Museum Schnütgen einen exponierten Platz einnehmen werden. Ihre Verbindung zu anderen Glasmalereien des Rheinlandes sollte näher erforscht werden, bezeichnen doch diese meisterlichen Werke über Jahrzehnte einen schrittweise nachzuvollziehenden, strahlenden Übergang von der späten Gotik in die Renaissance. So kamen Glasmalereien in den Blick, die seit Jahrhunderten nicht mehr im Rheinland gesehen wurden, und die bisher nur wenigen Forschern ein Begriff sind. Es sind die Kreuzgangsverglasungen anderer rheinischer Klöster neben Altenberg: Mariawald und Steinfeld in der Eifel und St. Apern in Köln.

Immer wieder stellt sich heraus, welches Potential die Beschäftigung mit dem eigenen Sammlungsbestand hat, sofern sie mit dem Blick über den eigenen Tellerrand verbunden ist. Frau Täube trug mit ihren Forschungen die großartigen und erstaunlich zahlreichen Reste dieser großen Glasmalereizyklen in bisher nicht erreichter Fülle zusammen, und es bildete sich ein enger Kontakt zu Sammlerinnen und Sammlern, Kirchengemeinden, verschiedenen Forschungsinstituten und öffentlichen Sammlungen. Dadurch ist letztlich diese Ausstellung möglich geworden. Allen voran sei im Victoria and Albert Museum Mark Jones und Paul Williamson herzlich gedankt, die mit großem Entgegenkommen unser Anliegen zu dem ihrigen gemacht haben. Ebenso dankenswert ist es, dass auch der Britische Conservation Trust das Vorhaben großzügig unterstützt hat. So trennt sich auf seine Fürsprache hin die englische Pfarrkirche St. Mary's in Shrewsbury unserer Ausstellung zuliebe von einem wahrhaft großen Teil ihrer deutschen Renaissance-Verglasung, die ihren Weg vor rund 200 Jahren nach Shrewsbury gefunden hat. Weitere private und öffentliche Leihgeber haben mit ihren Schätzen die Ausstellung bereichert. An dieser Stelle ist Irene Ludwig herzlich zu danken.

Die Würdigung solch umfangreicher Kooperation über Stadt- und Ländergrenzen hinweg, vor allem aber zwischen Großbritannien und Deutschland wird in der Schirmherrschaft über die Ausstellung deutlich: Hierfür gilt den Botschaftern unserer beiden Länder ein ganz besonderer Dank.

In Köln also, am Ursprungsort einer großen, bisher wenig erforschten und vor allem kaum bekannten Glasmalereitradition der Zeit nach 1500, dürfen wir „Rheinische Glasmalerei. Meisterwerke der Renaissance" zum ersten Mal einem großen Publikum präsentieren.

Mein großer Dank geht an alle in unserem Haus und darüber hinaus an die, die dies möglich gemacht haben.

Köln, im Mai 2007
Prof. Dr. Hiltrud Westermann-Angerhausen
Direktorin des Museum Schnütgen

Einleitung

Ein besonders kostbares Gut ist es, wenn eine Idee, die aus verschiedenen Zufällen geboren wird und zunächst ein Wunschtraum zu sein scheint, doch Realität wird. Das Schönste dabei ist vor allem, diese Idee langsam wachsen zu sehen, neue Erkenntnisse zu sammeln, und mit jedem weiteren Menschen, den man in das Werden einbezieht, neue Facetten eines Projektes zu entdecken und zu verfolgen. Den Funken überspringen zu lassen und dafür ein Feuerwerk an Hilfsbereitschaft, Interesse, Freude und Unterstützung zurückzuerhalten, die das Projekt schließlich Wirklichkeit werden lassen, ist eine Erfahrung, für die ich zahlreichen Menschen, die alle eingangs namentlich genannt sind, und die aus den unterschiedlichsten Bereichen kommen, zutiefst zu Dank verpflichtet bin.

Paul Williamson, Direktor der Sammlungen des Victoria and Albert Museums und sein Team haben mir über Jahre verschiedene Forschungsaufenthalte in diesem Hause ermöglicht und das Projekt von Anfang an mit viel Interesse und Offenheit unterstützt und begleitet. Sie sind zugleich mit 59 kostbaren Scheiben die Hauptleihgeber. Auch der Churches Conservation Trust und die Freunde von St. Mary's in Shrewsbury haben mir eine intensive Forschungszeit in Shrewsbury geboten. Sie waren außerdem bereit, sich trotz des großen Aufwands, auf Zeit von zwanzig wertvollen Scheiben zu trennen, die ursprünglich aus den Kreuzgängen der Klöster Altenberg und St. Apern stammen. Irene Ludwig hat ihre sechs schönen Scheiben, die ebenfalls aus Altenberg stammen, für die Ausstellungszeit sogar aus ihrem Privatbesitz zur Verfügung gestellt. Auch das Metropolitankapitel zögerte nicht, seine Bernhard-Scheiben aus dem Kölner Dom zu geben. Darüberhinaus hat die Dombaumeisterin, Prof. Dr. Barbara Schock-Werner, unser Vorhaben großzügig unterstützt. Dr. Ulrike Brinkmann hat mit ihrem Team in der Glasmalereiwerkstatt der Dombauhütte mit tatkräftigem Einsatz und großem Know-How maßgeblich zur Realisierung der Ausstellung beigetragen. Ihnen und allen weiteren Leihgebern, sei an dieser Stelle noch einmal sehr herzlich gedankt.

Besonders möchte ich außerdem allen denen danken, die sich nicht gescheut haben, hohe Beträge zu stiften, um diese Ausstellung finanziell auf eine solide Basis zu stellen. Es war eine große Freude zu sehen, wie die Idee, noch einmal diese weit versprengten einzigartigen, leuchtend bunten Kunstwerke an ihrem Ursprungsort zusammenzubringen und den Menschen hier einen Eindruck von ihrer Einzigartigkeit zu vermitteln, getragen und überzeugt hat. Die Kölner Kulturstiftung der Kreissparkasse Köln, die Imhoff Stiftung, die Ernst von Siemens Kunststiftung, die Peter und Irene Ludwig Stiftung und die Hans und Annemarie Börner-Stiftung sind hier dankbar zu nennen. An dieser Stelle möchte ich besonders der Sigurd Greven-Stiftung und Irene Greven für ihr Vertrauen in meine Arbeit, für ein umfängliches Reisestipendium, ohne das diese Forschungen gar nicht möglich gewesen wären, und schließlich für die großzügige Drucklegung des zweibändigen Kataloges sehr herzlich Dank sagen. Prof. Dr. Dr. Günther Binding, Prof. Dr. Toni Diederich und Manfred vom Stein danke ich für hilfreiche Hinweise und interessante weiterführende Gespräche.

Die Vernetzung der Projekte des Museum Schnütgen nach außen gehört inzwischen zur festen Konzeption des Hauses. Auch diesmal ist es gelungen, interessante und gewinnbringende Partner zu finden. Ich freue mich sehr, dass diese Ausstellung, die die Reformationszeit in Köln spiegelt, mit Hilfe von Präses i.R. Manfred Kock und Kai Steffens ein umfangreiches Rahmenprogramm zum 31. Evangelischen Kirchentag zusammenstellen konnte, das zugleich von diesem finanziell getragen wird. Ein weiterer Glücksfall neben der äußerst inspirierenden Zusammenarbeit mit den englischen Instituten und Museen, war die Kooperation mit der Nordrhein-Westfälischen Akademie der Wissenschaften in Bonn. Dr. Helga Giersiepen hat in engagierter kollegialer Amtshilfe sämtliche Inschriften der Zyklen aus Altenberg, St. Apern und Mariawald neu transskribiert und übersetzt und ist zu interessanten Ergebnissen gekommen. Danken möchte ich auch Dr. Kurt Löcher, der mich stets mit Rat und

13

Unterstützung begleitet hat. Dr. Ivo Rauch war in allen technischen Fragen, bei der Transportvorbereitung und bei der Planung der Ausstellungsarchitektur ein kompetenter Partner. Michael Hoppe hat die Planungen zuverlässig umgesetzt.

Dank sagen möchte ich mit Dr. Albrecht Weiland auch dem Verlag Schnell & Steiner, namentlich v. a. Christian Pflug, Dr. Barbara Polaczek und Hans-Peter Hühner für die kooperative und gute Zusammenarbeit.

Das Museum Schnütgen wird vom kleinsten Team in der Kölner Museumslandschaft in Schwung gehalten und wächst immer wieder aufs Neue über seine eigenen Kräfte hinaus. Das hat sich in dieser Vorbereitung, die schon stark von den Arbeiten zum benachbarten Neubau geprägt ist, einmal mehr bewahrheitet. Der Direktorin, Prof. Dr. Hiltrud Westermann-Angerhausen, danke ich von Herzen für anregende Diskussionen, dafür, dass sie stets hilfsbereite Ansprechpartnerin war und meine Forschungen interessiert begleitet hat. Immer wieder und vor allem in der letzten heißen Phase haben mich dankenswerter Weise die Kolleginnen und Kollegen im Haus, Dr. Manuela Beer, Ralf Hofenbitzer, Nora Kreutz, Günter Knösel, Sibylle Gasper, Margarethe Jackmuth, Emilie Richter und Hendrik Strelow, unterstützt. Jeder hat, trotz zahlreicher weiterer Aufgaben, auf seine Weise zur Realisierung des Projektes beigetragen. Vor allem Dr. Annette Willberg und Reinhard Köpf, die zuverlässig, engagiert und ohne Blick auf die Uhr die Katalogredaktion und das Ausstellungssekretariat mitgetragen und trotz lebhaftester Zeiten das Lachen nicht verlernt haben, möchte ich sehr herzlich danken. In den turbulentesten Zeiten wurden wir von Boyana Giaourova und Stephan Lennartz vielseitig unterstützt, wofür ich ebenfalls sehr danke.

Trotz aller geleisteten Arbeit bleiben zahlreiche Fragen offen, die zeigen, dass noch viel zu tun ist in der Erforschung der rheinischen Glasmalerei. Es wäre wünschenswert, wenn die Ausstellung und der vorliegende Katalog die rheinische Glasmalerei als wertvolles Zeugnis unseres europäischen Kulturerbes wieder ins Bewusstsein rufen und der Wissenschaft neue Anregungen bieten würden.

Dr. Dagmar Täube
stellv. Direktorin des Museum Schnütgen
Kuratorin der Ausstellung

Vom Dunkel ans Licht

Meisterwerke rheinischer Glasmalerei

Dagmar Täube

Mit den Glasmalereien aus den Kreuzgängen der Klöster Altenberg, Mariawald und Steinfeld sind Meisterwerke von einzigartiger Schönheit erhalten, die zugleich eine so große Fülle von Informationen unterschiedlichster Art in einer Dichte vereinen, wie es selten der Fall ist.[1] Sie geben Auskunft über die künstlerische Orientierung der Meister, die sie geschaffen haben auf dem Weg von der Spätgotik zur Renaissance und über ihre Vorbilder aus der Buch- und Tafelmalerei wie aus der Schnitzkunst und Druckgraphik. Es kann für die Kölner Glasmalerei in Abgrenzung zu den bereits bekannten und mehrfach diskutierten Glasmalern Hermann Pentelynck d. Ä. und d. J. und Lewe van Keyserswerde die Arbeitsweise einer weiteren Werkstatt über zwei Generationen (Everhard Rensig und Gerhard Remsich) verfolgt werden, die bisher nur allgemein in Verbindung mit Mariawald und Steinfeld genannt wurde. Dazu gehören auch ihre Beziehungen zur niederrheinischen und Antwerpener Schnitzkunst und zur Kölner Tafelmalerei.

Die Bildprogramme antworten auf die schwierige Situation in den Klöstern, auf die Forderungen der Reformation und das neue Streben Martin Luthers. Sie zeigen aber auch, dass Luthers Reformation in Köln und Umgebung keine Chance auf Durchsetzung hatte. Hier werden das Bildverständnis an der Schwelle zur Neuzeit und die besondere didaktische Funktion dieser umfangreichen Bilderfolgen deutlich, die durch den Charakter des Kreuzgangs ermöglicht wurde.

Daneben geben diese Glasmalereien ausführlich Auskunft über diejenigen, die sie finanziell ermöglicht haben und über deren Beweggründe. Die Stifter spielen eine besondere Rolle, die eingehend beleuchtet wird.

Schließlich stellt sich die Frage, warum jene ehemals fest mit der umgebenden Architektur verbundenen Schätze heute nicht mehr an Ort und Stelle sind, wie sie zum großen Teil nach England gelangen konnten, und auf welche, manchmal abenteuerliche Weise sie wiederentdeckt wurden.

Die Glasmalerei auf ihrem Weg von der Spätgotik in die Renaissance

Köln hatte in künstlerischer Hinsicht im 16. Jahrhundert keine Strahlkraft wie Nürnberg oder Augsburg. Es gab hier keine wirklich große Künstlerpersönlichkeit vom Format eines Albrecht Dürers. So vermisst man, wie bereits im Jahrhundert zuvor, eine wirklich innovative Kunst Kölner Provenienz auch in der Renaissance. Gründe dafür mögen im Interesse der Kölner Auftraggeber und in deren Naturell zu finden sein. Sie waren stets ihrer Heimatstadt verbunden und mit solider, aber vorwiegend traditioneller Kunst für bezahlbare Preise zufrieden.[2] Es war bis auf einige Ausnahmen nach wie vor üblich, v.a. die ortsansässigen Meister zu beauftragen, die in der Regel, wie bereits im 15. Jahrhundert, neue Einflüsse aus den Niederlanden und auch aus Italien aufnahmen, sie aber dann mit ihrer eher konservativen Bildsprache verbanden.

Auch wenn man den ganz großen Wurf vermissen mag, verfügte die Kölner Kunst jener Zeit und v.a. jene Werke der Glasmalerei über einen besonderen Reiz. Sie liefern ein lebendiges Bild der Kunstentwicklung von den letzten Ausklängen der Spätgotik bis in die Farbwelt und die Formensprache der Renaissance, die im ersten Viertel des 16. Jahrhunderts entgegen mancher Behauptung endgültig auch nördlich der Alpen Einzug hielt. Die große Zeit der Kölner Tafelmalerei gehörte bereits der Vergangenheit an. Sie wurde in Köln nunmehr v.a. von zwei großen Persönlichkeiten – Bartholomäus Bruyn und Anton Woensam – geprägt. Die Glasmalerei hingegen erlebte noch einmal eine große Blüte, was nicht zuletzt mit zahlreichen umfassenden Verglasungen von Kreuzgängen in dieser Zeit zusammenhängt. Da diese aber nicht öffentlich zugänglich waren und die Scheiben zu Beginn des 19. Jahrhunderts größtenteils ins Ausland

1 Ausführliche Darlegung des bisherigen Forschungsstandes siehe Täube 2006.
2 Schmid 1991a, S. 188.

15

verkauft wurden, ist das Wissen darum kaum im öffentlichen Bewusstsein präsent.

Bisher wurde in der Forschung meistens die große Nähe und die Abhängigkeit der Glasmalerei von der Tafelmalerei herausgestellt. Dies mag nicht zuletzt von der wertenden Unterscheidung von Tafel- und Glasmalerei in der Bildenden Kunst und dem Kunstgewerbe herrühren, die im 19. Jahrhundert geprägt wurde. Für die Zeit der Entstehung jener Werke im 16. Jahrhundert ist eine solche wertende Differenzierung nicht festzustellen. 1547 verfasste Johann Neudörfer ein „Künstlerlexikon" für seine Heimatstadt Nürnberg, in dem er keinen Unterschied zwischen Künstlern, Handwerkern und technischen Experten macht. Er nennt hier Maler und Glasmaler ebenso wie Büchsenmacher und Glockengießer, Goldschmiede oder Schlosser. Daneben findet man Musikinstrumentenbauer, Handwerker des Baugewerbes oder Lehrer, um nur einige zu nennen. Im Nürnberger Ständebuch des Hans Sachs von 1568 findet man *Handmaler, Glasser [und] Glassmaler* neben Goldschmieden und Bildhauern.[3] Das Wissen und Können dieser Gewerke waren hoch angesehen, ohne dass zwischen Kunst und Handwerk unterschieden wurde. Diese Erkenntnis deckt sich auch mit dem Umgang der Künste bei den Kölner Zünften. Hier koexistierten Glasmaler, Tafelmaler und Bildhauer in einer Zunft und ohne Hierarchieangaben.

Sicher ist, dass Tafel- und Glasmaler in Köln in einer Zunft miteinander verbunden waren, und dass es offensichtlich ungewollte Grenzüberschreitungen – und zwar in beide Richtungen – gab.[4] Darauf weist der am 23. April 1449 verfasste Amtsbrief der *schildere, glaswortere ind bildensnijdere* hin, der besagt:

Vort en sall gein meler einicherleie werk machen, dat den glasworteren an irme ampte hinderlich sij, noch gein glasworter malen, dat den meleren hinderlich sij, under pijnen van vunf m., as- ducke dat geschege.[5]

Schmid nennt zwei weitere urkundliche Eintragungen mit entsprechenden Hinweisen: In der einen ist davon die Rede, dass eine Zeichnung eines Glasmalers als Vorlage für ein Bild galt. Eine zweite besagt, dass zum Erlernen des Glasmalerberufs das Zeichnen gehörte. Dies bestätigen auch die Aufzeichnungen des Kirchmeisters, Stifters und Hausbesitzers Hermann Weinsberg, der sich einmal lobend über das Skizzenbuch eines Neffen äußert, der die Glasmalerei erlernt hatte.[6] Hartmut Scholz konnte umfangreich für Nürnberg nachweisen,[7] dass auch Tafelmaler Entwürfe für Glasmalereien geliefert haben, aber es war in Köln wohl nicht die Regel. Schmid weist zu Recht darauf hin, dass hier nicht pauschal den

Glasmalern die Entwurfstätigkeit abgesprochen werden darf.[8] Aus den genannten Überlieferungen geht hervor, dass das Entwerfen von Kompositionen zur Ausbildung eines Glasmalers unabdingbar dazu gehörte.

Glasmalereiwerkstätten besaßen ihre eigenen Konvolute an Kartons und Vorlagen, die sich aus Druckgraphik, Vorzeichnungen für Malereien und Schnitzereien, Kartons für Glasmalereien wie auch aus eigenen Skizzen zusammensetzten. Sie dienten immer wieder neuen Variationen und Kompositionen, auch über Generationen hinweg. Als Beleg für diese Behauptung, die selbständige Entwürfe der Glasmaler sehr wahrscheinlich macht, mag eine weitere Beobachtung dienen: Es konnte aufgrund der Entwürfe nachgewiesen werden, dass die beiden Kreuzgangsverglasungen aus Mariawald und Steinfeld aus einer Werkstatt stammen, die über zwei Generationen tätig war.[9]

Tatsächlich unterscheidet sich die Glasmalerei bei aller Nähe zur Tafelmalerei in wesentlichen Punkten deutlich von jener Gattung und ist deshalb auch zu unabhängigen Lösungen gekommen.

Ein wesensmäßiger Unterschied zur Tafelmalerei ist die enge Verbindung von Glasmalerei und Architektur.[10] Eine ähnlich enge Beziehung weist die Wandmalerei auf, während die Tafelmalerei sich mit ihren unterschiedlichen Bildtypen ja gerade erst durch die Unabhängigkeit von der Architektur entwickeln konnte. Charakteristisch und einzigartig wird die sie daneben durch die Malerei mit und auf Glas: „Vielmehr machen Material und Technik, welche die Glasmalerei weder mit der Wand-, noch mit der Tafelmalerei teilt, zu einer besonders vollkommenen Gattung mittelalterlicher Malerei, der Einzigen, die das natürliche Licht zur künstlerischen Gestaltung zu nutzen vermochte. Nirgends sonst konnte so unmittelbar wie hier Fläche und Linie, Farbe und Licht mit scheinbar so einfachen Mitteln wie Farbgläsern, Bleiruten und Schwarzlotzeichnung zum vollkommenen Träger mittelalterlicher Bilderwelt gemacht werden."[11] So urteilt Rüdiger Becksmann über die mittelalterliche Glasmalerei. Im Grundsatz ändert sich daran auch für das 16. Jahrhundert nichts. Die Technik wird allerdings

3 Schmid 1991a, S. 164.
4 Wolff-Wintrich 1998, S. 238ff.
5 Von Loesch 1907, Bd. 2, S. 137, Nr. 52.
6 Schmid 1991a, S. 172, 184f.
7 Scholz 1991.
8 Schmid 1991a, S. 172, 184f.
9 Siehe Katalog, S. 158ff. und S. 252ff.
10 Dies ändert sich erst im 20. Jahrhundert. Seit dieser Zeit nutzen Glasmaler ihren Werkstoff als transparente, autonome Bildfläche.
11 Becksmann 1988, S. 7.

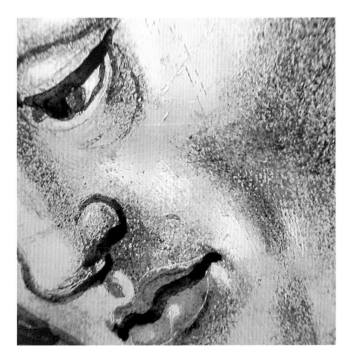

Abb. 1: Kat.-Nr. 45, Detail

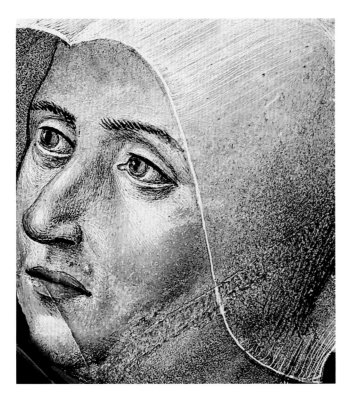

Abb. 2: Kat.-Nr. 117, Detail

Grisaillepartien in Kombination mit wenigen Farbkontrasten und üppigem Silbergelbgebrauch zum Charakteristikum dieser Glasmalerei wird. Damit kann auch das Bleinetz großzügiger gesetzt werden. Durch die größeren zusammenhängenden Glaspartien gegenüber dem älteren kleinteiligen Bleinetz erhalten die Scheiben zusätzliche Klarheit und werden mehr zum Bildträger. Hier wird bereits dem Wunsch der Neuzeit nach mehr Helligkeit und Klarheit durch die Farbgebung der Glasbilder Rechnung getragen.[12] Die Farbe ist ein weiterer Faktor, in dem sich Glas- und Tafelmalerei deutlich voneinander unterscheiden. Die Glasmalerei hat hier ihre ganz eigene Tradition entwickelt, die sich in den hier vorgestellten Kreuzgangszyklen bestens ablesen lässt.

Auch in den Bildprogrammen gibt es offensichtliche Unterschiede zur Tafelmalerei. Zwar sind ausführliche Bilderfolgen bereits seit dem 14. und besonders seit dem 15. Jahrhundert durchaus in der Kölner Tafelmalerei vertreten,[13] wie etwa der Severinszyklus, die Brunolegende oder umfangreiche Darstellungen der Ursulalegende beweisen, aber in keinem Fall sind solch ausführliche Schilderungen bekannt, wie sie z. B. mit dem Altenberger Berhardszyklus geschaffen wurden. Auch vielszenige typologische Bilderserien, die bereits in Bibelfenstern vorkommen und die gerade bei Kreuzgangsverglasungen beliebt waren, findet man in der kölnischen Tafelmalerei nicht. Hier benutzten die Glasmaler andere Quellen, so v. a. die Buchkunst. Die Verwendung von künstlerischen Vorlagen aus der Tafelmalerei, der Glasmalerei, von Zeichnungen, Holzschnitten und von Kupferstichen ist eine Gemeinsamkeit. Dennoch wird dies der Glasmalerei als qualitätsminderndes Merkmal hinsichtlich der Originalität angelastet. In der Tafelmalerei wie in den erhaltenen Glasmalereien lassen sich jedoch gleichermaßen unterschiedliche Qualitätsstufen nachweisen, die eine Hierarchie zwischen beiden Gattungen wie sie heute vorgenommen wird, sehr fragwürdig macht.

Gerade die Scheiben aus Mariawald und Steinfeld zeigen deutlich, wie man in der Glasmalerei mit künstlerischen Vorlagen umging. Die Vorbilder wurden nicht einfach kopiert, sondern stets in die eigene Bildsprache umgesetzt und den individuellen Zielen untergeordnet. Van den Brink nennt verschiedene Beispiele, bei denen Glasmaler zweifellos selbst die Entwürfe für ihre Kunstwerke schufen und graphische Vorlagen variierten.[14] In

ausgereifter. Neben dem Silbergelb kommt ab 1500 das Eisenrot hinzu, mit Braunlot wird jetzt nicht mehr in erster Linie die Kontur betont, sondern es werden Lasuren gesetzt, es wird gemalt, gestupft und gekratzt (Abb. 1, 2). Die Figuren werden nicht vor einer Kulisse platziert, sondern Teil des umgebenden Raumes. Im Rheinland bildet sich eine ganz spezielle Farbgebung aus, die von lichten

12 Günther 2000, S. 56.
13 Zur Herkunft und Funktion dieses Bildtypus in der kölnischen Malerei siehe Meschede1994.
14 Van den Brink 2006, S. 170, 173.

diesem Sinne sind die Meister recht frei und souverän mit ihren Vorlagen umgegangen. Es ist verbürgt, dass es neben Vorlagensammlungen auch Skizzenbücher gab, in denen einzelne Figuren oder Figurendetails, Skizzen nach der Natur, aber auch Zeichnungen nach anderen Kunstwerken gesammelt wurden. Bei diesem Material war es nicht von Bedeutung, ob es sich um eigenhändige Zeichnungen oder solche von anderen Meistern handelte. Wichtig war, dass man über ein derartiges Konvolut verfügte.[15] Es diente zugleich als eine Art Auswahlkatalog für Stifter.[16] Außerdem weiß man heute, dass die Vorlagen auch unterschiedlichen Gattungen dienten. So konnte eine Zeichnung als Grundlage für ein Gemälde oder für eine Skulptur, für eine Glasmalerei oder für eine Goldschmiedearbeit dienen.[17] Eine solche Motivübernahme lässt sich z. B. an den Säulen der Szenen „Pe-

Abb. 3: Schnitzaltar aus St. Peter in Zülpich, Detail

trus mit Stifter " (Kat.-Nr. 113) oder der Transfiguration (Kat.-Nr. 105) zeigen, denn die gleichen ornamentierten Säulenschäfte findet man auch im oberen Gefach der linken Seite des Antwerpener Schnitzaltars aus St. Peter in Zülpich (ehemals Retabel des Jakobus- und Thomasaltars), wo solche Säulen die Figur der Anna Selbdritt rahmen.[18] (Abb. 3) Außerdem sind sie in gleicher Weise im Petrus-Wurzel Jesse-Fenster (nXII, 1d und 5a,b–7a,b) im nördlichen Seitenschiff des Kölner Domes dargestellt.[19]

An den Scheiben der Zyklen aus Altenberg, Mariawald und Steinfeld lässt sich bestens ablesen, wie die Kölner Meister jene Vorbilder mit dem eigenen Anspruch verarbeitet haben und wie sie dabei im Laufe der Jahrzehnte immer mutiger wurden, die neuen Anregungen aufzugreifen und ihren Bilderfindungen zugute kommen liessen. Hubertus Günther, der sich mit der erst wesentlich später geprägten Begrifflichkeit von Spätgotik und Renaissance und der Zuordnung der Kunstwerke unter diese Begriffe beschäftigt hat, stellt gerade die Experimentierfreude heraus, die den Aufbruch in die neue Zeit besser spiegelt als die spätere bloße Nachahmung. Er zitiert für die Architektur Albrecht Dürer, für den neue Lösungen bedeutender waren als die bloße Nachahmung eines Vorbilds nach festen Regeln: *Denn kein Ding ist so vollkommen, dass nicht auch andere Dinge gut sein können, wenn man nur weiß, wie sie zu machen sind.*[20] Dies lässt sich, wie oben dargelegt, sehr gut auf die rheinische Glasmalerei in der ersten Hälfte des 16. Jahrhunderts übertragen. Sie hat erheblich dazu beigetragen, die Kölner Kunst in der ersten Hälfte des 16. Jahrhunderts in die Renaissance zu führen.

Künstlerische Vorbilder als Quelle für neue Kompositionen

Die Meister dieser Scheiben verstanden sich auf die ganze Palette der künstlerischen Gestaltungsmöglichkeiten. Nicht nur ausgewogene Kompositionen und eigene Bild-

15 Über weitere Werkstattgepflogenheiten der Glasmaler siehe Wolff-Wintrich 1998, S. 236f.
16 Van den Brink 2006, S. 163, 182f.
17 Wolff-Wintrich 1998, S. 167, 179, geht ebenfalls davon aus, dass sowohl für Glasmalereien als auch für Skulpturen dieselben Vorlagen dienen konnten. Deutlich wird dies nach Irmscher 1999, S. 76, besonders an den Architektur- und Säulenbüchern, die um 1600 auch in Köln erschienen. Zielgruppen dieser Bücher waren neben den Schreinern und Steinmetzen, Bildhauer, Maler (Fassaden- und Glasmaler) und Goldschmiede.
18 Schaden 2000, S. 320, Abb. 182, 184.
19 Rode 1974, Tafel 216 (Abb. 524), 223 und S. 189f. Er geht davon aus, dass dieses Fenster nach einem Entwurf vom Meister von St. Severin 1509 angefertigt wurde.
20 Günther 2000, S. 68.

lösungen werden hier gezeigt, sondern auch die selbstän-
dige Übernahme einzelner künstlerischer Anregungen
von außen. Dabei spielten verschiedene Einflüsse eine
Rolle. In erster Linie sind hier die druckgraphischen Vor-
lagen von Martin Schongauer und Albrecht Dürer, v. a.
für Mariawald und Steinfeld zu nennen. So gehen etwa
die Mariawalder „Taufe Christi" (Kat.-Nr. 103) und der
Hirsch auf der Scheibe mit der „Versuchung Christi"
(Kat.-Nr. 104) auf Vorbilder Schongauers zurück.[21] Der
Kopftypus des Petruskopfes von Schongauer kommt
dem Kopftypus des Petrus in den Kat.-Nrn. 113 und 118
nahe. Wenn auch wesentlich einfacher umgesetzt, ist der
Steinfelder „Johannes auf Patmos" in einigen Motiven
gut vergleichbar mit Schongauers „Johannes auf Patmos"
(Kat.-Nr. 147-1b). Dessen hl. Michael mit dem Drachen
erinnert in seiner Armhaltung und in der Gestaltung des
Speers an die Michaelsfigur des Engelsturzes aus Stein-
feld (Kat.-Nr. 131-2b). In einem der Gurtbögen in der
Kirche des Klosters Steinfeld hat der Maler Hans von Aa-
chen (?),[22] zwischen 1509 und 1517 den Engelsturz darge-
stellt.[23] Die vergleichbare Darstellung der Teufel und der
Körperhaltung des mit dem Schwert kämpfenden Engels
hier und im Steinfelder Engelsturz aus dem Kreuzgang
beweisen einmal mehr, dass verschiedene Anregungen für
die Kompositionen der Glasmalereien genutzt wurden.

Das Motiv des mit Hilfe der Engel sich neigenden Fei-
genbaums, von dem Josef während der „Ruhe auf der
Flucht" (Kat.-Nr. 98) die Früchte pflückt, findet man
ebenfalls bei Schongauer. Hier erscheint das Motiv ge-
spiegelt.

Von Dürer wurden stets die große und die kleine Pas-
sion als Quellen, besonders für die Steinfelder Scheiben
genannt. Hier denkt man natürlich besonders an die
„Fußwaschung Petri", die „Auferstehung" „Christus er-
scheint seiner Mutter" und für Mariawald an die „Ge-
fangennahme Christi" (Kat.-Nrn. 142-2a, 150-2b, 151-
1b, 108).[24] Aber auch Rückenfiguren wie in der Szene mit
dem „Bad des Naaman im Jordan" (Kat.-Nr. 87) erinnern
an die neue Körperauffassung, die den klaren Einfluss der
Renaissance zeigt und die sich besonders durch Dürers
Druckgraphik in Deutschland verbreitet hat.

Die Verwendung anderer druckgraphischer Vorlagen
zeigt sich beispielsweise im Kopf Mariens bei der „Geburt
Christi", die sich sowohl im Mariawalder Zyklus, als auch
in der Steinfelder Bilderfolge erhalten hat. Er weist eine
besonders große Ähnlichkeit zu der Zeichnung „Kopf ei-
ner jungen Frau mit gesenktem Blick" von Hans Baldung
Grien auf, die um 1513–15 datiert wird (Kunstmuseum
Basel, Kupferstichkabinett; Abb. 4, 5).

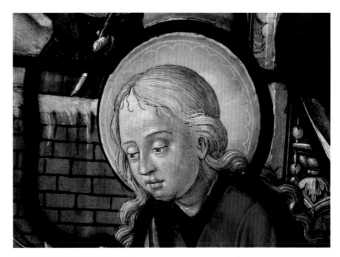

Abb. 4: Kat.-Nr. 96, Detail

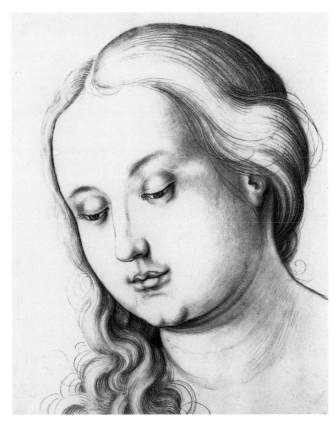

Abb. 5: Hans Baldung gen. Grien, Kopf einer jungen Frau mit gesenk-
tem Blick, Kunstmuseum Basel, Kupferstichkabinett

Als Vorlage für verschiedene Figuren der Szene mit
dem „Kindermord" in Mariawald und Steinfeld diente
ein Stich nach Raffael von Marcantonio Raimondi.[25] Zu-

21 Alle hier genannten Holzschnitte, sind bei den Katalognummern, mit
denen sie verglichen werden abgebildet.
22 Es ist ein Maler Hans von Aachen von 1552 bis 1610 verbürgt.
23 Meisterjahn 1995, S. 33f.
24 Im Einzelnen werden die Parallelen in den jeweiligen Katalognummern
genannt.
25 Rackham, 1944, S. 273.

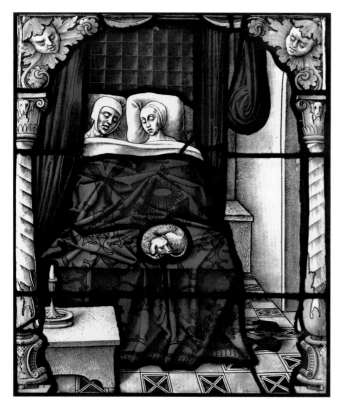

Abb. 6: Rheinisch, Glasscheibe mit Tobias und Sarah (1. Hälfte 16. Jh.), Victoria and Albert Museum, London

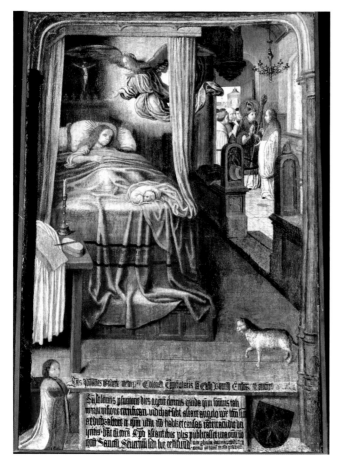

Abb. 7: Meister von St. Severin, Traumvision eines Geistlichen, die Gebeine Severins nach Köln zu holen, St. Severin, Köln

künftig wird auch die Rolle Dirk Vellerts näher zu untersuchen sein. Einzelne Motive wie z.B. die spitzen Ohren oder die Schnabelschuhe des Teufels in seiner „Versuchung Christi" (Kat.-Nr 104) findet man in Mariawald wieder. Auch die Putti in der Architektur, die aus der italienischen Malerei über Hans Memling in die niederländische Kunst kamen, sind bei Vellert und in den Steinfelder Glasmalereien vergleichbar.[26] Die Nähe zu Lucas van Leyden und Jacob Cornelisz von Amsterdam ist dagegen sehr allgemein und nicht zu hoch zu bewerten.

Der Meister von St. Severin wird im Zusammenhang mit der Suche nach der maßgeblichen künstlerischen Hand am häufigsten genannt, und zwar für alle drei Zyklen.[27]

Seine Tätigkeit wird in Köln zwischen 1480 und 1515/20 angenommen.[28] Sein Einfluss muss differenziert betrachtet werden, deshalb wird an dieser Stelle zunächst seine Rolle für den Altenberger Zyklus geprüft. Der Anteil des Meisters wird bisher sehr unterschiedlich bewertet. Die Spannweite reicht von der Anlehnung an seine Werke bis hin zu der Meinung, dass es sich bei den frühen Scheiben Altenbergs um sein eigentliches Hauptwerk handelt.[29] Brigitte Lymant bestreitet eine eigenhändige Mitarbeit des Meisters von St. Severin am Altenberger Zyklus. Rohde geht davon aus, dass der Kölner Meister Entwürfe für Glasmalereien gezeichnet hat, so z. B. auch für einige der nördlichen Seitenschifffenster des Kölner Doms.[30]

Tatsächlich gibt es einige Figuren, gerade in der frühen Gruppe des Altenberger Zyklus, die eine so große Nähe zum Meister von St. Severin aufweisen, dass sie sich direkt mit Schöpfungen des Meisters in Verbindung bringen lassen. V.a. lassen sich Parallelen in der gesamten Kompositionsweise und Bildauffassung der frühen Altenberger Gruppe zum Severinszyklus in der Kirche St. Severin, Köln, feststellen: So verfügt die Szene „Hochzeit eines jungen Edelmannes" über einen sehr ähnlichen Bildaufbau wie die Szene „Bernhard zu Gast bei einer Dame" (Kat.-Nr. 6) und der Figurentypus der dortigen linken Figur entspricht ganz dem Stil des Meisters von St. Severin. In der heute verlorenen Szene mit „Aleths Traum" (Kat.-Nr. 1) zeigt sich wiederum eine ähnliche Komposition: „Traumvision eines Geistlichen, die Ge-

26 Jacobowitz 1983, S. 320f., Kat.-Nrn. 137, 138.
27 Eckert 1953a, S. 44, 135f.; Rackham 1945, S. 93; Schmitz 1913, S. 51ff.
28 Zehnder 1990, S. 509.
29 Scheibler 1892, Firmenich-Richartz 1895, Schmitz 1913, Beitz 1919, Brockmann 1924, Oidtmann 1929, Rackham 1944/45, Kisky 1959, alle in: Eckert 1953a, S. 135f.
30 Lymant 1984, S. 223; Rode 1974.

Abb. 8: Kat.-Nr. 106, Detail

Abb. 9: Kat.-Nr. 131-2a, Detail

Abb. 10 (links): Meister von St. Severin, Severin erweckt einen jungen Mann vom Tode, Detail, St. Severin, Köln.
Abb. 11 (rechts): Albrecht Dürer, Christus vor Herodes, B. 32, Detail

beine Severins nach Köln zu holen". Eine eng verwandte Darstellung mit dem Hündchen auf der Bettdecke ist in einer weiteren Glasmalerei mit der Szene „Tobias und Sara" im Victoria and Albert Museum London (Abb. 6, 7) erhalten. Sie beweist, dass Glasmalereien nach Entwürfen des Meisters von St. Severin geschaffen wurden.

Nach Rackham weisen verschiedene Scheiben aus Mariawald ebenfalls eine große Verwandtschaft zur Kunst des Meisters von St. Severin auf. Er betont die große

Nähe zwischen der „Taufe Christi" (Kat.-Nr. 103) dieses Zyklus' und einem Triptychon mit demselben Thema in Boston, die ebenfalls dem Meister von St. Severin zugeschrieben wird. Ein bestimmter Kopftyp erscheint mehrfach in Werken, die dem Severinsmeister zugeschriebenen werden, so auch in der Szene „Severin erweckt einen jungen Mann vom Tode" des Severinszyklus in Köln. Diesen Kopftyp findet man aber auch bei Albrecht Dürer, z.B. in der Szenen „Christus vor Herodes" in der kleinen Passion. Hat der Meister von St. Severin hier ebenfalls den Einfluss Dürers verarbeitet (Abb. 8–11)? In der Scheibe des hl. Kornelius sieht Rackham daneben eine Verbindung zum Spätwerk des Meisters von St. Severin, indem er den hl. Kornelius mit einer Figur desselben Heiligen von dessen Hand vergleicht.[31] Eine ähnliche Kompositionsform der den Schrein tragenden Figuren kann auch zwischen der „Übertragung des Potentinusschreins" (Kat.-Nr. 132-1a) und der „Ankunft des Schreins mit den Severinsreliquien in Köln" aus dem Severinszyklus konstatiert werden.

Die Übereinstimmungen von Arbeiten des Severinsmeisters zum Mariawalder und Steinfelder Zyklus sind

31 Rackham 1945, S. 93, bezieht sich auf Brockmann 1924, Pl. 21.

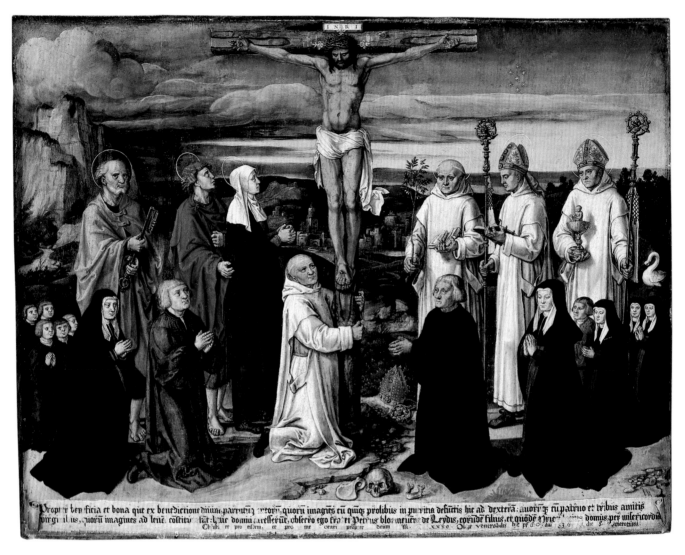

Abb. 12: Anton Woensam, Christus am Kreuz mit Heiligen des Kartäuserordens, Wallraf-Richartz Museum & Fondation Corboud, Köln

jedoch sehr begrenzt und nicht höher zu bewerten als Einflüsse verschiedener anderer künstlerischen Vorlagen. Darum wird für diese beiden Zyklen eine eigenhändige Mitarbeit des Severinsmeisters abgelehnt.

Anders verhält es sich dagegen beim Altenberger Zyklus. Hier häufen sich die genannten Parallelen besonders ähnlicher Kompositionen und Bildauffassungen von Figur und Raum. Hinzu treten Figuren, die in so hohem Maße dem Stil des Severinsmeisters entsprechen, dass sie in Verbindung mit der gesamten Bildauffassung deutlich für eine eigenhändige Beteiligung des Meisters von St. Severin an der frühen Altenberger Gruppe sprechen.

Für die jüngeren Glasmalereien des Altenberger Kreuzgangs werden als beteiligte Künstler lediglich in allgemeinem Zusammenhang Anton Woensam und Bartholmäus Bruyn genannt.[32] Hier wird Anton Woensam für wichtiger erachtet. In der Tafel mit „Christus am Kreuz mit Heiligen des Kartäuserordens" von 1536 (Abb.

12) findet man ähnliche Kopftypen und die gleiche Bildauffassung wie in den späten Scheiben von Altenberg.[33] Für Brigitte Lymant und Jane Hayward sind die Altenberger Glasmalereien eindeutig in zwei Kölner Werkstätten mit mehreren Malern, aber nur einem Entwerfer entstanden, die zudem ohne den Einfluss Woensams und der Antwerpener Manieristen nicht denkbar sind.[34] Die Antwerpener Manieristen waren stark von der itali-

32 Eckert 1951, S. 170; Hunt 1968, S. 12: Zeitweise wurde bei einigen Scheiben auch eine Entstehung in Heilsbronn oder Nürnberg vermutet, weil sie eine besondere Nähe zu Werken Albrecht Dürers aufweisen; Hayward 1973, S. 105; Rode 1974, S. 166, kommt zu dem Schluss, dass die Entwürfe stilistisch Bartholomäus Bruyn nahe stehen, den er als Entwerfer für die Glasmalereien vermutet. Er führt als Beleg eine Anna Selbdritt an, die er zur Kreuzgangsverglasung von St. Apern zählt und die sich eng auf eine Tafelmalerei gleichen Motivs im Art Institute of Chicago bezieht.
33 Zehnder 1990, S. 561, sieht in dieser Tafel eine „Synthese von Kölner Tradition und niederländischem, v. a. Antwerpener manieristischen Zustrom".
34 Hayward 1973, S. 105; Lymant 1981, S. 351; Lymant 1984, S. 223.

Abb. 13: Jan de Beer, Geburt Christi, Wallraf-Richartz Museum & Fondation Corboud, Köln

enischen Renaissance beeinflusst und brachten die neue Formensprache endgültig in die Gebiete nördlich der Alpen. Sie nehmen einen weiteren wichtigen Stellenwert bei der Suche nach künstlerischen Vorbildern ein.[35] Ob die Altenberger Scheiben tatsächlich in zwei Werkstätten entstanden sind, oder ob sich auch hier, wie in Steinfeld, ein Generationswechsel bemerkbar macht, bedarf weiterer Untersuchungen. Dabei wird auch eingehender die Rolle von Bartholomäus Bruyn zu prüfen sein, den Hartmut Scholz in künstlerische Nähe zu den Fenstern aus St. Peter setzt. Für die Zyklen aus Altenberg, Mariawald und Steinfeld kann zunächst nur eine allgemeine Vergleichbarkeit des Zeitstils festgestellt werden. Für die frühen Scheiben aus St. Apern, die ungefähr gleichzeitig mit der ersten Gruppe aus Altenberg entstanden sind, ist dagegen die Nähe zu Bartholomäus Bruyn ersichtlich.[36] Hier wird die Frage zu diskutieren sein, ob er als einer der tätigen Glasmaler in der Severinswerkstatt für die Entwürfe von St. Apern nach den allgemein verbindlichen Vorlagen verantwortlich war.

Wesentlich für die Glasmalereien der hier genannten Zyklen ist der Einfluss des Antwerpener Manierismus. Im Architekturschmuck ist er bei den Scheiben im Ge-

gensatz zur Kölner Tafelmalerei besonders präsent. So erinnert beispielsweise die Komposition der „Geburt Christi" in Mariawald wie in Steinfeld sehr an Szenen der „Geburt Christi" im Stil des Antwerpener Manierismus um Jan de Beer (Abb. 13).[37] Auch in den Schnitzaltären findet man immer wieder Parallelen. Neben den Säulen, von denen bereits die Rede war, ist gerade der Architekturschmuck in den Steinfelder und Mariawalder Serien von entscheidender Bedeutung. Er findet in dieser Form allein in der Kunst der Antwerpener Manieristen ihresgleichen. Hier ist z. B. der Antwerpener Schnitzaltar aus St. Clemens in Heimbach zu nennen,[38] wo auf der rechten Innenseite der linken Flügeltafel in der „Anbetung des Kindes" sehr vergleichbare Pfeiler zu finden sind wie beispielsweise in der Steinfelder Szene „Mariä Tempelgang" (Kat.-Nr. 132-2c) und in den Mariawalder Scheiben „Geburt Christi", „Heinrich von Binsfeld" und „Jakobus d. Ä. mit Stifterin" (Kat.-Nr. 96, 110, 114; Abb.

35 Nachweisbare Verbindungen zwischen Köln und Antwerpen, z. B. über den Kupferstecher Jakob Binck, siehe Kirgus 2000, S. 16ff.
36 Rode 1974, S. 166.
37 King 1974, S. 16, Pl. VI.
38 Schaden 2000, S. 249, Abb.135.

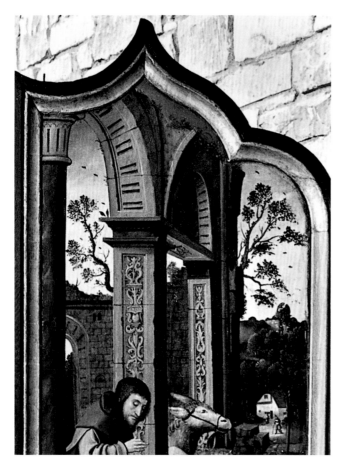

Abb. 14: Schnitzaltar aus St. Clemens in Heimbach, Detail.　　　　Abb. 15: Kat.-Nr. 110, Detail

14, 15). Dieser Schnitzaltar stammt ehemals aus der Kirche des Klosters Mariawald[39] und war damit dem Glasmalermeister bekannt.

Neben den maßgeblichen Einflüssen, die bisher genannt wurden, sind auch enge Verbindungen zur niederrheinischen Kunst nachweisbar. Nachdem schon früher Parallelen zwischen Szenen des Mariawalder Zyklus und dem Kalkarer Altar des Jan Joest festgestellt wurden, konnte Gorissen 1973 diese Beziehungen genauer fassen.[40] Er wies auf den Meister Matheus hin, der wohl die ersten Unterzeichnungen für den Kalkarer Altar geliefert hat. Die Tatsache, dass sich in diesem Altar deutlich zwei Hände scheiden lassen, wird heute allgemein anerkannt. Gorissen geht davon aus, dass der Meister Matheus während der Arbeiten an diesem Altar verstorben ist und Jan Joest ihn fertig stellte. Er weist darüber hinaus überzeugend nach, dass gerade zu den Unterzeichnungen, die dem früheren Meister Matheus zugeschrieben werden, enge Parallelen zu einigen Mariawalder Scheiben bestehen (Abb. 16, 17).[41] Bei der Suche nach dem Weg, den die Vorzeichnungen des Meisters Matheus zum Kalkarer Altar bis in die Hände des Entwerfers für die Mariawalder Scheiben nahmen, gibt es zwei interessante Hinweise:

Meister Matheus gehörte dem Kreuzherrenkonvent[42] an. Auch in Köln waren die Kreuzbrüder vertreten und hatte hier eine eigene Kirche, die mit zahlreichen Glasmalereien ausgestattet war, darunter wohl mit einem umfangreichen Christuszyklus, der sich heute zum größten Teil in der Katharinenkirche in Oppenheim befindet. Zwischen dem Niederrhein und Köln bestanden schon lange enge wirtschaftliche und künstlerische Verbindungen. Die verschiedenen Orden, Stifte und Bruderschaften standen im gegenseitigen Austausch. Es war also durchaus die Möglichkeit gegeben, dass der Nachlass des Meisters Matheus, dessen Werkstatt nach seinem Tode aufgelöst wurde, über die Kreuzbrüder nach Köln gelangte. Der zweite Hinweis bezieht sich auf Bartholomäus Bruyn: Es wird vermutet, dass er bei Jan Joest von Kalkar arbeitete, bevor er nach Köln ging. Er könnte in den Besitz des künstlerischen Nachlasses von Meister Matheus gelangt sein und danach vielleicht in der Werkstatt des Severinsmeisters tätig gewesen sein.

39　Schaden 2000, S. 229ff.
40　Gorissen 1973, S. 149ff.
41　So z. B. v. a. zur Szene der Erweckung des Lazarus (Kat.-Nrn. 106, 107) und bei den Marienköpfen, siehe Gorissen 1973, S. 159ff.
42　Ich danke Prof. Dr. Toni Diederich für anregende Informationen.

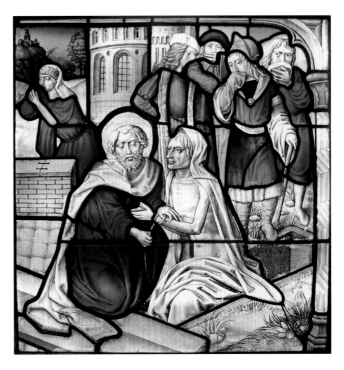

Abb. 16: Kat.-Nr. 106

Abb. 16a: Kat.-Nr. 107

Weiterhin sind Verbindungen zur niederländischen Kunst zu nennen. Köln unterhielt wirtschaftliche Beziehungen zu den Niederlanden und der künstlerische Austausch ist bereits im 15. Jahrhundert verbürgt, beispielsweise mit dem Columba-Altar des Rogier van der Weyden oder mit dem Einfluss von Stefan Lochners „Weltgericht" auf Hans Memlings „Jüngstes Gericht". Auch Werke der niederländischen Frührenaissance waren in Köln präsent. Die Kölner Familie Hackeney hatte neben vielen weiteren Stiftungen nachweislich auch Werke bei Antwerpener Künstlern in Auftrag gegeben. So

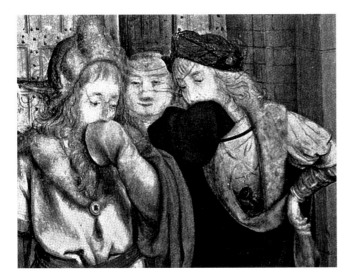

Abb. 17: Jan Joest, Kalkarer Altar, St. Nicolai in Kalkar, Detail (Auferweckung des Lazarus)

hat sie wohl 1515 für die Hauskapelle des eigenen Hofes (heute Wallraf-Richartz-Museum Köln) und 1525 für St. Maria im Kapitol je ein Triptychon mit der Darstellung des Marientodes bei Joos van Cleve alias van der Beke bestellt. Dieser Maler ist von 1511 bis 1540 in Antwerpen nachweisbar. Daneben war der in seiner Zeit hochgelobte Hackeney'sche Hof im Stil der niederländischen Frührenaissance am Neumarkt erbaut worden. Auch der bereits im 16. Jahrhundert bedeutende Lettner in St. Maria im Kapitol, der ebenfalls auf eine Stiftung der Familie Hackeney zurückgeht und 1523 in Mecheln gefertigt wurde, zeigt jene Stilsprache.[43] Selbstverständlich war in Köln auch niederländische Druckgraphik im Umlauf und wurde ebenfalls für die hier untersuchten Glasmalereien genutzt. Darauf hat Kurthen mehrfach hingewiesen. Gerade die Liebe zum erzählerischen Detail wie sie im Mariawalder Zyklus häufig zu beobachten ist, beweist die Kenntnis der niederländischen Tafelmalerei.

Schließlich soll noch ein kurzer Blick auf die Buchkunst geworfen werden: Die ikonographischen Beziehungen des Mariawalder und des Steinfelder Zyklus zur Biblia pauperum werden ausführlich in den Beiträgen von Ester Meier, Reinhard Köpf und bei den Überlegungen zu den Bildprogrammen im Katalogteil dargelegt. Bernhard Rackham sieht darüber hinaus zur Biblia pauperum auch enge künstlerische Beziehungen. Insbeson-

43 Schmid 1991b; Schmid 1991a, S. 148f.; Beitrag Beer, S. 51ff.

25

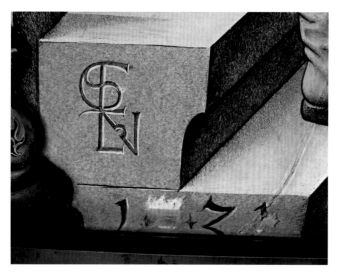

Abb. 18: Kat.-Nr. 88, Detail

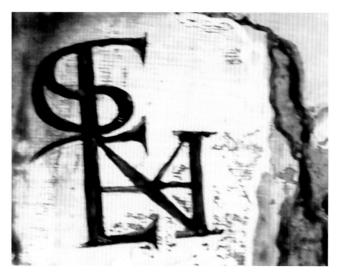

Abb. 19: Kat.-Nr. 142-2c, Detail

dere bemerkte er die Nähe zu den Holzschnitten, die von Albrecht Pfister von Bamberg 1462/63 gedruckt wurden. Für die Szene des „Moses am brennenden Dornbusch" nennt er ein Utrechter Speculum humanae salvationis von 1475–79.[44]

Nach dem Blick auf die künstlerischen Einflüsse stellt sich die Frage: Wer waren diese Meister, die jene reizvollen gläsernen Kunstwerke schufen? Namentlich nachgewiesen sind für Köln verschiedene Glasmaler, die in der ersten Hälfte des 16. Jahrhunderts tätig waren. Bei zweien handelt es sich um Hermann Pentelynck d. Ä., der bis 1506 aktiv war, und Hermann Pentelynck d. J., der ab 1508 bis 1544 in den Ausgabebüchern der Stadt namentlich genannt wird. Sie wurden vor allem mit den Arbeiten an den Fenstern des nördlichen Seitenschiffs im Kölner Dom in Verbindung gebracht.[45] Ein weiterer ist Lewe van Keyserswerde („Leo aus Köln"), der zwischen

1515 und 1544 in den Urkunden genannt wird. Von ihm nimmt man an, dass er als Gehilfe der Pentelynck-Werkstatt an den Domfenstern mitarbeitete, bevor er seine eigenen Wege ging. Nach Rode haben sie Vorbilder vom Severinsmeister und vom Jüngeren Meister der Hl. Sippe verarbeitet.[46]

Bei den Fensterstiftungen in Mariawald wird vor 1500 mehrfach ein Meister Everhard aus Nideggen erwähnt. Conrad setzt ihn mit Everhard Rensig gleich, dessen Signet er in der Jakob-und-Esau-Scheibe von 1521 (Kat.-Nr. 88, Abb. 18, 19) zu erkennen glaubt. Er sieht in ihm den Vater und Werkstattvorgänger des Gerhard Remsich, der im Steinfelder Zyklus (Kat.-Nr. 143-2c) nachweisbar ist und der sein Signet als Markenzeichen dem des Vaters oder des alten Meisters angepasst hat. Das Ergebnis der genauen stilistischen und kompositorischen Untersuchung der Glasmalereien von Mariawald und Steinfeld bestätigt diese Einschätzung. Die nachweisbaren Monogramme in beiden Zyklen, die sich nur wenig unterscheiden, sind damit weitere Anhaltspunkte zur Entstehung der Scheiben in einer Werkstatt über mindestens zwei Generationen hinweg. Dabei lässt sich durch die Benutzung derselben Vorlagen und den freien Umgang mit ihnen eine Entwicklung von den Scheiben aus Mariawald zu den frühen Scheiben aus Steinfeld ablesen.[47] Diese Zyklen gehen mit großer Wahrscheinlichkeit auf eigene Entwürfe der Glasmaler zurück.

Die Altenberger Scheiben unterscheiden sich stilistisch und durch die Bildauffassung deutlich von den Zyklen aus Mariawald und Steinfeld. Sie müssen in einer anderen Werkstatt entstanden sein, für die der Meister von St. Severin Entwürfe fertigte. Später nahmen die Zeichner zunehmend Einflüsse des Antwerpener Manierismus auf, vielleicht auch nur mittelbar durch Anton Woensam.

So sind mit diesen Zyklen Beispiele erhalten, die zeigen, dass sowohl Tafel- als auch Glasmaler gleichberechtigt nebeneinander Entwürfe für Glasmalereien gefertigt haben.

Die Situation der Klöster zur Zeit der Reformation

Die Inhalte der Bildprogramme wurden stets von den Auftraggebern bestimmt. Dies waren für die Klöster Altenberg, Mariawald und Steinfeld die Äbte, die mit

44 Rackham 1944, S. 269f.
45 Wolff-Wintrich 1998, S. 109.
46 Wolff-Wintrich 1998, S. 54ff., 190; Rode 1974, S.189f.
47 Siehe ausführliche Begründung im Katalog, S. 158ff. und 252 ff.

großem theologischen Wissen die Inhalte und die Szenenabfolge festlegten. Zugleich hatten sie Stifter zur Finanzierung der Scheiben gewonnen, wie dies beispielsweise für die Altenberger Äbte über die abteilichen Höfe in Köln nachgewiesen werden kann.[48] Die umfangreichen Bilderserien haben ganz bestimmte Ausrichtungen und spiegeln die Situation der Klöster in ihrer Entstehungszeit.

Brigitte Lymant hat sicher Recht, wenn sie für Altenberg in der thematischen Konzentration auf den Ordensgründer eine Rückbesinnung auf die Ursprünge der Zisterzienser in Krisenzeiten sieht. Die Glasmalereien entstanden während der Reformation und zeigen den Umgang mit den Wirren der Zeit. Die Reformation war kein singuläres Ereignis, sondern entwickelte sich aus einer Vielzahl von Gründen, zu denen das theologische Schlüsselerlebnis Luthers und die Resonanz seines Wortes bei Gelehrten wie im Volk zählte. Hinzu kamen gravierende kirchliche Missstände und die gesellschaftliche Umbruchsituation mit der stärkeren Emanzipation der bürgerlichen Welt und der endgültigen Durchsetzung des Territorialstaates. Ausserdem entwickelten sich neue Machtkonstellationen in ganz Europa durch die Rivalität zwischen Frankreich und den Habsburgern.[49] Zu jener Zeit wurden in Deutschland mehr als 200 Klöster aufgelöst. Neben die äußere Bedrohung trat die innere Orientierungslosigkeit und eine Verwahrlosung der Sitten. Trotz mehrerer Reformversuche, gerade im 15. Jahrhundert,[50] waren die Gebote von Armut, Keuschheit und Gehorsam nur schwer durchzusetzen.[51] In den *Statuten der Zisterzienser von 1494, 39*, werden Erklärungen für den Verfall des Ordens gegeben: Dort ist von der *Unfruchtbarkeit der Zeiten*, der *Verwüstung durch Kriege*, der *Tödlichkeit der Pestilenzen* und dem *Mangel an Arbeitern* die Rede; aber auch von *der Schändlichkeit des Fortschritts*, der *Zerbrechlichkeit und Verderblichkeit der weltlichen Dinge* und der *menschlichen Anfälligkeit*. Das schlechte Treiben der Äbte und Mönche wird sogar als *ungeheuerlich* bezeichnet.[52]

Dietrich von Moers, ansonsten machtbesessener Politiker, der das Kölner Erzstift in den finanziellen Ruin trieb, hat sich während seiner Amtszeit 1414–63 intensiv um die Reform der Klosterzucht im Kölner Erzstift und in der Stadt Köln bemüht.[53] In Köln konnte die Reformation aus verschiedenen Gründen kaum Fuß fassen. Das lag zum einen an dem großen Einfluss der traditionellen Universität auf die Politik der Stadt, die jede Reformbemühung im Keim erstickte. Darauf weisen eine Fülle von Ratsbeschlüssen hin.[54] Zum anderen nennt

Toni Diederich gewichtige Gründe, warum Köln geringere Angriffsfläche für die Reformation bot als andere Städte: „So war die zweite Hälfte des 15. Jahrhunderts in Köln in geradezu ansteckender Weise von Reformeifer und sensibler Religiosität geprägt, die ihre Wirkung auch im beginnenden Reformationszeitalter entfalteten und sicherlich ein Grund neben anderen dafür sind, dass die Lehren Luthers in Köln nicht den Widerhall wie andernorts fanden".[55] Wo die Bildprogramme der Glasmalereizyklen aus Altenberg, Mariawald und Steinfeld in diesem politischen und kulturellen zeitgenössischen Umfeld einzuordnen sind, soll im Folgenden gezeigt werden.

Das Herz des Klosters – der Kreuzgang

Ein französisches Sprichwort besagt, dass die *Kirche die Seele eines Klosters ist, der Kreuzgang aber das Herz* (Abb. 20). Er verband alle angrenzenden Klosterflügel und diente so gewissermaßen als „Verkehrsweg" im Zentrum der Klosteranlage. Dabei wurden die Gänge, die sich an die Kirche und an den Kapitelsaal anschlossen, also der nördliche und der östliche Gang, höher bewertet als die beiden anderen.[56] Jane Hayward und Brigitte Lymant weisen darauf hin, dass der Kreuzgang durch die erzählenden Glasmalereien zu einem Platz der Lehre wird.[57] Er war aber auch Kontemplationsort und die Kompletlesungen der Mönche fanden dort statt und hatte außerdem noch zahlreiche andere liturgische wie praktische Funktionen. Hier wurden kleinere Näharbeiten verrichtet, und in regelmäßigen Abständen fanden an diesem Ort die Rasur und das Schneiden der Tonsur der Mönche statt. Daneben wurden im Kreuzgang frisch gebackene Hostien und neu geschriebene Handschriftenseiten zum Trocknen ausgelegt.[58] Im Kollationsflügel, also dem Flügel entlang der Kirche, in dem Lesungen gehalten wurden, standen Bänke an den Wänden. Hier fand die

48 Siehe Katalog, S. 10ff.
49 Janssen 1995, S. 35.
50 Diederich 2003, S. 56f., betont dabei die besondere Rolle der Devotio Moderna.
51 Lymant 1981, S. 355f.; Elm/Feige 1980b, S. 237ff.; Lymant 1984, S. 226, Kinder 1997, S. 39, 49.
52 Elm/Feige 1980b, S. 240; Janssen 1995, S. 26.
53 Janssen 1995, S. 19.
54 Groten 1988–90.
55 Diederich 2003, S. 58; weiterführende Literatur dazu außerdem: Scribner 1976; Henze 1997.
56 Hasler 2002, S. 22, weist in diesem Zusammenhang darauf hin, dass z. B. im Kreuzgang des Klosters Muri hier auch die repräsentativeren Stiftungen angebracht waren.
57 Hayward 1973, S. 106; Lymant 1984, S. 225.
58 Kinder 1997, S. 117ff.

Abb. 20: Kloster Steinfeld, Blick in den Kreuzgang

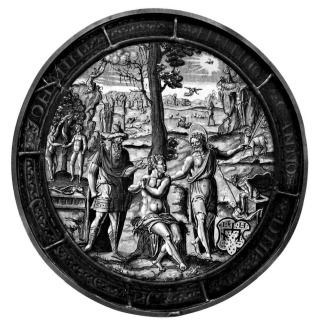

Abb. 21: Kabinettscheibe des Johann Helling mit der Allegorie von Gesetz und Gnade, Museum Schnütgen, Köln

te. Außerdem war er der Schauplatz feierlicher Prozessionen und – nachrangig zur Kirche selbst – Begräbnisort, an dem auch Stifter ihre letzte Ruhestätte finden konnten. Es handelte sich also bei einem Kreuzgang um einen äußerst lebhaften Ort, der täglich von jedem Mönch bzw. von jeder Nonne mehrfach benutzt wurde.

Es verwundert an dieser Stelle nicht, dass man sich immer häufiger entschied, diese oft genutzten Gänge vor Witterungseinflüssen zu schützen. Nördlich der Alpen wurden erste Kreuzgänge bereits seit dem 13. Jahrhundert verglast,[59] durchgesetzt hat sich die Verglasung im 15. und frühen 16. Jahrhundert.

Belehrende Darstellungen des Ordensvaters Bernhard oder solche aus der Bibel konnten keinen günstigeren Platz finden. Und als solche sind diese Szenen in erster Linie zu verstehen. Gerade die Zisterzienser in Nordwesteuropa, v. a. in den Niederlanden, am unteren Niederrhein und in Westfalen, haben sich immer wieder aufs Neue bemüht, ein monastisches Leben nach der Regel des hl. Benedikt aufrecht zu erhalten.[60] Besonders wichtig für die positive Geisteshaltung der Zisterzienser im 15. Jahrhundert v. a. in den Niederlanden und im Rheinland war die neue Form der Frömmigkeit, die Devotio Moderna. Sie lehrte die Zisterzienser den Wert ihrer Lebensform wieder zu erkennen und zu schätzen.[61] Eine Frucht dieser Bemühungen war letztlich die Gründung des Klosters Mariawald. Hier wie im Kloster Steinfeld finden wir ausführliche typologische Zyklen in den Kreuzgängen,[62] die den Klosterinsassen wie ihren Besuchern die ganze Heilsgeschichte samt ihren Präfigurationen im Alten Testament vor Augen führten. Neben der belehrenden und informativen Funktion, boten sie den Mönchen auch die Möglichkeit, sich andächtig in eine der Darstellungen zu vertiefen. Immer aber sind die einzelnen Szenen einem Gesamtzusammenhang untergeordnet, der über Sinn und Zweck des klösterlichen Lebens Auskunft gab.[63] Interessant ist dabei auch der Aspekt, dass die Typologien in den Zyklen sehr ausführlich erzählt werden, während sich zur gleichen Zeit in lutherisch reformierten Gebieten, z. B. in Sachsen, ein Bildmotiv entwickelt, dass das alte typologische Bildverständnis zur umfassenden Darstellung der Heilsgeschichte zu einem Motiv verdichtet

wöchentliche rituelle Fußwaschung statt. Der Kreuzgang als „Verkehrszentrum" des Klosters war vielleicht einer der Stellen, an dem man sich am besten mit der aufgrund des Schweigegelübdes eigens bei den Zisterziensern entwickelten Zeichensprache unauffällig austauschen konn-

59 Hasler 2002, S. 16. So sind im Kreuzgangsnordflügel des Klosters Wettingen Maßwerkfüllungen von 1280 erhalten; Hayword 1973, S. 93.
60 Elm/Feige 1981, S. 244.
61 Elm/Feige S. 249.
62 Typologische Bilderzyklen in Kreuzgängen sind bereits früher verschiedentlich nachzuweisen.
63 Siehe dazu auch Überlegungen zum Aufbau und zur Leserichtung im Katalog, S. 158ff. und 252 ff.

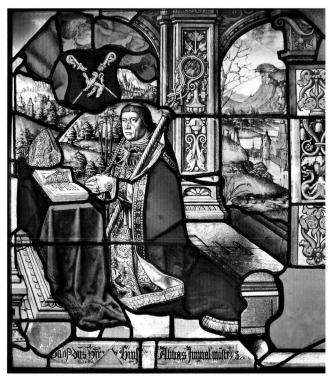

Abb. 22: Kat.-Nr. 110

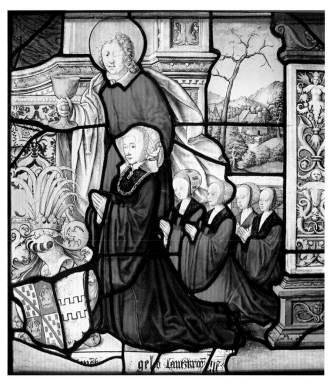

Abb. 23: Kat.-Nr. 120

und reformatorisch umdeutet: das Bild von „Gesetz und Gnade". Gerade der Lutherfreund Lukas Cranach d. Ä. hat häufig dieses Motiv von „Gesetz und Gnade" gemalt (Abb. 21)[64]. Stets ist es der ratlose Mensch, der vorne zwischen dem Propheten und Johannes d. Täufer sitzt, und dem von jenen der richtige „gnadenvolle" Weg gewiesen wird. Bildlich unterstützt wird dieser Weg durch simultane Szenen im Hintergrund: Links Typen des Alten Testaments und rechts die entsprechenden Antitypen des Neuen Testaments. Bei diesen Darstellungen wird – ganz im Sinne Luthers – sehr deutlich, dass der Mensch allein auf die Gnade Gottes angewiesen ist, will er den rechten Weg für sich finden.[65]

Während den typologischen Zyklen in Steinfeld und Mariawald ein klares theologisches Konzept zugrunde liegt, war der Altenberger Zyklus mit der detaillierten Erzählung des Lebens des hl. Bernhards sehr viel didaktischer und kirchenpolitisch motiviert.[66]

Seelenheil und Repräsentation. Die Stifter

Neben den Hauptszenen war die untere Zone der Fenster in der Regel den Stifterdarstellungen vorbehalten (Abb. 22, 23). Diese hatte ihre ganz eigene Bedeutungsebene.

Stiftungen vermögender Menschen an Kirchen und Klöster waren im Verlauf des gesamten Mittelalters und

darüber hinaus üblich und weit verbreitet. Dabei gab es eine Vielzahl von Möglichkeiten, mit denen Gläubige einen Beweis ihrer Frömmigkeit liefern und damit für ihr Leben im Jenseits vorsorgen konnten. Dazu gehörten z.B. Geld- und Rentenstiftungen, Mess- und Armenstiftungen, aber auch Käse-, Fisch-, Hühner- und Kuchenstiftungen, an denen Mönche zur Verbesserung ihrer Ernährung stets interessiert waren. Es gab Legate für Liturgiegeräte und schließlich Kunststiftungen. Wichtig waren stets der Name des Stifters und der Wert seiner Gabe.[67]

Köln war am Ende des 15. Jahrhunderts und zu Beginn des 16. Jahrhunderts eine der größten Städte Europas und konnte sich hier durchaus mit Städten wie Paris oder Venedig messen. Mit rund 40.000 Bürgern stellte diese Gruppe den größten Anteil der Kölner Bevölkerung dar. Dazu kamen 2.000 bis 2.600 Geistliche und rund 1.500 Universitätsangehörige. Die nachweisbaren Stiftungen entsprechen aber keinesfalls prozentual den Bevölkerungsgruppen. Vielmehr kann man in Köln im 16. Jahrhundert zwar mehr als die Hälfte aller Stiftungen den Bürgern zuweisen, aber auch die Geistlichen und die

64 Siehe hierzu die umfangreichen neuesten Forschungen bei Reinitzer 2006
65 Kat. Hamburg 1983, Kat. 84–89.
66 Ausführliche Begründung siehe Katalog, S. 10ff.
67 Schmid 1991b, S. 415.

Universitätsangehörigen machten ansehnliche Geschenke. Wie auch Schmid, der das Material zusammengetragen hat, betont, sind diese Verteilungen aufgrund der Quellenlage mit Vorsicht zu beurteilen, aber sie weisen dennoch darauf hin, dass es falsch wäre, an der Wende von der Spätgotik zur Renaissance allein von „bürgerlicher Kunst" zu sprechen.[68]

Die Schwierigkeit dieser Klassifizierung ergibt sich zunächst aus den unterschiedlichen Bestimmungsorten der Kunstwerke. Objekte, die für das bürgerliche Wohnumfeld in Auftrag gegeben wurden und über deren ursprünglichen Umfang heute kaum etwas gesagt werden kann, hatten oft weiter gefasste Inhalte und damit durchaus auch nichtchristliche Motive.[69] Dies verhielt sich naturgemäß anders für Kirchen- oder Klosterstiftungen. Hier war es den Spendern sicher möglich, Bildinhalte ihrer Gaben bis zu einem gewissen Maß zu bestimmen. Die Inhalte aber bewegten sich stets in den für den Ort des Kunstwerks vorgegebenen Grenzen, d.h. sie waren im Rahmen der Jenseitsvorsorge auf christliche Inhalte festgelegt, und es ist schwierig, in diesem Sinne von „bürgerlicher Kunst" zu sprechen.

Handelte es sich um eine Stiftung innerhalb eines größeren künstlerischen Zusammenhangs, etwa einer Kreuzgangsverglasung, war die Freiheit der Bildinhalte zugunsten des Gesamtprogramms beschränkt. Dies zeigen auch die Kreuzgangsserien aus Altenberg, Mariawald und Steinfeld. So wurden die Programme dieser Bilderzyklen wohl in der Regel von den Äbten festgelegt. Der Altenberger Zyklus beispielsweise setzt eine genaue Kenntnis der Viten des hl. Bernhard voraus, und die Auswahl und Zusammenstellung der Szenen zeigt die moralisierende und belehrende Intention des Bildprogramms. Auch die typologische Thematik der anderen beiden Zyklen verweist auf ein zentral festgelegtes Bildprogramm eines oder mehrerer kundiger Theologen, die Schriften wie die Biblia pauperum, die Bible moralisée, das Speculum humanae salvationis und auch die Bibelfenster beispielsweise des Kölner Domes oder der Dominikanerkirche in Köln kannten.

Neben dieser inhaltlichen Schwierigkeit, von „bürgerlicher Kunst" zu sprechen, zeigen gerade die Kreuzgangsverglasungen von Steinfeld und Mariawald eine weitere Problematik dieses Begriffs: Stiftungen von Bürgern dienten nicht nur jenen, sondern auch dem Ort, für den sie gestiftet wurden. Für Mariawald haben v.a. reiche Bürger- und Adelsfamilien der Umgebung gestiftet, wodurch das Kloster verortet wird. Die Präsenz der Stifter im Kreuzgang ist von wechselseitigem Vorteil: Zum Einen

haben die Stifter die Möglichkeit der Repräsentation und die Mönche werden an die Gebete zur Jenseitsvorsorge erinnert. Zum anderen wusste sich das Kloster aber auch des Rückhalts jener oft einflussreichen und begüterten Familien und Adelsgeschlechter sicher. Dies wurde auch den Gästen des Klosters offenbart, die ebenfalls Zugang zum Kreuzgang hatten.

Noch deutlicher wird diese wechselseitige Bereicherung im Steinfelder Zyklus: Hier haben ausschließlich Kleriker gestiftet, die mit dem Kloster Steinfeld verbunden waren.[70] So hatten z.B. die Äbte von Steinfeld die Möglichkeit, sich ein Denkmal zu setzen. Pfarrer mit kleineren, zum Teil abgelegenen Pfarreien, oder Stifte, die weit entfernt waren, konnten sich auf diese Weise ebenfalls zentral präsentieren. Das Kloster Steinfeld aber konnte seine Tradition und sein stattliches Macht- und Einflussgebiet repräsentativ einem jedem Gast des Klosters im wahrsten Sinne des Wortes vor Augen führen.

Die Darstellung von Stiftern gibt es in der Glasmalerei wie in der Tafelmalerei von Anbeginn an. Seit dem 14. Jahrhundert wächst die Anzahl der Bilder von Stiftern mit ihren Schutzheiligen. Diese Stiftungen dienten also der Vorsorge für das Seelenheil. Hier waren sie in der Regel mit der Memoria, aber auch mit dem Totendienst und der Grablege für den Geldgeber verbunden.[71] Gleichermaßen dienten sie in den Kreuzgängen der gegenseitigen Repräsentation der Dargestellten und des Ortes. Hier war die „Stifterzone" stets die unterste Bildzone, die zumeist unabhängig von der Thematik des Hauptbildes gestaltet war. In den für den Betrachter gut erkennbaren Darstellungen spielten besonders in Steinfeld die inschriftliche Benennung der Stifter bzw. die Darstellung ihrer Wappen neben dem theologischen Bildprogramm eine eigenständige und politische Rolle. Zuweilen wird der Ansatz, neben den christlichen Motiven auch die politischen Motivationen für Stiftungen zu sehen, als moderner Gedanke kritisiert. Dies kann jedoch in keinem Fall belegt werden. Es muss dagegen diskutiert werden, ob die Vorstellung, dass im Mittelalter und in der Renaissance in erster Linie für die Jenseitsvorsorge gestiftet wurde, nicht vielmehr eine romantische Idee unserer Zeit darstellt.[72]

68 Schmid 1991b, S. 407.
69 Schmid 1991a, S. 69ff., 199.
70 Detaillierte Auflistung der Stifter im Katalog (Einführung Steinfeld und Einführung Mariawald) und in den jeweiligen Katalogtexten.
71 Kurmann/Kurmann-Schwarz 1997, S. 429, 449; Zum Memoria-Aspekt von Stiftungen siehe auch Rauch 1997, S. 79ff. mit weiterführender Literatur.

Die Folgen der Säkularisation

Zuletzt stellt sich die Frage, was mit jenen Glasmalereien in den folgenden Jahrhunderten geschah: Warum sind sie nicht mehr an ihrem ursprünglichen Ort und wo befinden sie sich heute?

Am 6. Oktober 1794 begann die 20-jährige Fremdherrschaft der Franzosen in Köln, die zuvor das Rheinland besetzt hatten. Am 2. Juli 1802 wurde der Beschluss verkündet, dass alle „Mönchsorden und Ordenskongregationen sowie die kirchlichen Titel und Einrichtungen mit Ausnahme der Bistümer, Pfarreien, Domkapitel und (Priester-)Seminare aufgehoben"[73] würden. Die zugehörigen Gebäude wurden zweckentfremdet und anderweitig genutzt, das Inventar, zu dem auch kostbare Kunstgegenstände und Glasmalereien gehörten, wurde, soweit es nicht bereits geplündert war, sichergestellt und später verkauft.[74] Bis 1824 haben so schätzungsweise 2.000 rheinische Glasmalereien den Besitzer gewechselt.[75] Bis heute sind wertvolle Zeugnisse rheinischer Glasmalerei des 15. und 16. Jahrhunderts weltweit zerstreut.

Nur wenige Sammler der Umgebung waren wirklich an Glasmalerei interessiert. V. a. Ferdinand Franz Wallraf ist es zu verdanken, dass ca. 400 Scheiben aus Köln zunächst im Jesuitenkolleg sichergestellt wurden. Der Kölner Optiker und Glaser Wilhelm Düssel, der zum Domglasmaler ernannt wurde, war zugleich einer der frühen Glasmalereisammler. Er verkaufte 23 Stücke seiner Sammlung 1820 an Freiherrn Hans Carl von Zwierlein zu Geisenheim am Rhein, einem weiteren Sammler von Glasmalereien. Ein dritter Sammler war Johann Baptist Hirn, der aus finanziellen Gründen seine Sammlung 1824 verkaufen musste.[76]

Das mangelnde Interesse der rheinischen Sammler an Glasmalerei scheint sich in den nächsten Jahrzehnten geändert zu haben. Während der Verkauf in England in den 1820er Jahren nur noch schwer möglich war, geht aus der Korrespondenz über die Kölner Versteigerung von 1824 zwischen Zwierlein und seinem Rentmeister J. Roth hervor, dass sie sich sowohl im Preis als auch im Interesse an der Glasmalerei sehr getäuscht hatten:

Gern hätte er für tausend Gulden Glasgemälde gekauft, wären keine so übermäßigen Preise gefordert worden. Man schlage sich fast um die Sachen. Wenn er nicht am ersten und zweiten Tage gekauft, hätte er Nichts erhalten.[77]

Viele Scheiben waren zu diesem Zeitpunkt bereits nach England gebracht worden, wo sie mit großem Gewinn, überwiegend an englische Adlige, verkauft worden waren.

Neben den vielfältigen kunsthistorischen Fragen sind es auch die Geschichten zu ihrem Verbleib, die diese Kunstwerke besonders spannend machen. Nicht zuletzt durch ihre wechselvolle Geschichte ist die Wiederauffindung „neuer, alter" Scheiben vieler Klosterausstattungen aus Köln und dem Umland bis heute nicht abgeschlossen. Die bislang gefundenen Scheiben aus Altenberg, Mariawald und Steinfeld haben es oft dem Zufall und der beharrlichen Suche des Steinfelder Pfarrers Reinartz zu verdanken, dass sie zum Teil auf kuriose Weise wieder entdeckt werden konnten, denn auch jene befinden sich zum größten Teil heute in England.

Eine zentrale Rolle für den Verkauf dieser und weiterer im Zuge der Säkularisierung ausgebauten Scheiben nach England spielte zunächst der deutsche Kaufmann John Christopher Hampp. Er wurde am 24. September 1750 in Marbach in Württemberg geboren, lebte ab 1782 als Tuchhändler in Norwich und verfügte über beste Beziehungen nach Köln. Ab 1802/03 hatte er sich zusätzlich auf die Einfuhr von deutschen und französischen Glasmalereien über Rotterdam nach England spezialisiert, ohne sich besonders für diese Kunst zu interessieren. Sie waren für ihn reine Handelsware, und so erscheint in seinen Rechnungsbüchern lediglich der Hinweis auf verschiedene Kisten mit Glas *of Cologne*[78]. Es existiert ein Katalog von 1804,[79] in dem er in Norwich und London Glasmalereien anbietet, die er wohl ohne große Probleme erworben hatte. Zuweilen erhielt er sie für den Preis der Blankverglasungen, die anstelle der Kirchenfenster eingesetzt werden mussten. So sind in seinen Aufzeichnungen Transaktionen mit Rouen, Paris, Aachen, Köln und Nürnberg nachweisbar. Brigitte Wolff-Wintrich, die den Verbleib der Kirchenfenster aus Mariawald verfolgt hat, nennt in diesem Zusammenhang auch einen Peter Bernberg.[80]

In England hat sich der Verkauf der Glasmalereien zuweilen über Jahre hingezogen, wie verschiedene Auktionen bei Christie's in London beweisen, wo noch 1820

72 Rauch 1997, S. 79 und Anm. 260, 261.
73 Diederich 1995, S. 78, 80. Lediglich die geistlichen Einrichtungen, die sich allein der Erziehung oder der Krankenpflege widmeten, wurden von der Säkularisation ausgenommen (ebd., S. 81).
74 Siehe weitere Ausführungen zu den Bedingungen der Auflösung und zum Verkauf der Kunstschätze Blöcker 2002.
75 Wolff-Wintrich 1995, S. 341ff.
76 Roth-Wiesbaden 1901, S. 80.
77 Roth-Wiesbaden 1901, S. 81.
78 Rackham veröffentlichte 1927 im Fitzwilliam Museum in Cambridge Hampps Notizbuch mit entsprechenden Eintragungen; von Witzleben 1972, S. 228; Wolff-Wintrich 1998/2002, S. 239.
79 Hampp 1804.
80 Kent 1937, S. 191ff; Wolff-Wintrich 1998/2002, S. 240f.

Abb. 24: Porträt des Christian Geerling, Kölnisches Stadtmuseum, Köln

Gläser von Hampp *at very reduced prices*[81] versteigert wurden. Hampp betrieb diese Geschäfte bis zu seinem Tod am 3. März 1825. Dann wurde sein gesamter Besitz verkauft.[82] Ob und wie viele Glasmalereien sich noch in seinem Besitz befanden, ist nicht bekannt.

In den 1820er Jahren stieg auch Christian Geerling (Abb. 24) in das Geschäft mit der Glasmalerei ein und arbeitete mit Hampp zusammen. 1823 hat er nachweislich Glasmalereien an den Freiherrn von Zwierlein verkauft.[83] Noch 1990 wird er in der Literatur meist in einem Atemzug mit Hampp bei den ab 1802 zum Verkauf stehenden rheinischen Glasmalereien genannt.[84] Geerling wurde, wie aus seiner Sterbeurkunde hervorgeht, allerdings erst 1797 geboren und konnte bei diesen ersten Geschäften noch gar nicht beteiligt gewesen sein.[85] Er war Wein- und Antiquitätenhändler in Köln und einer der ersten Sammler der damals so genannten „enkaustischen Gläser". Er besaß eine Werkstatt zur Restaurierung von Glasmalereien und auch zum Nachbrennen einzelner Gläser. Darüber hinaus fungierte er als Ankäufer und Agent für

Sammler, u. a. auch für den Kronprinzen. So war es ihm gestattet, sich *Conservator der rheinischen Alterthümer* zu nennen, ein Titel, der in der frühen Literatur oft mit bitterem Beigeschmack zitiert wird, da er den Verkauf jener Kunstwerke nach England forciert hatte.[86] Heute freut sich die Wissenschaft über jede Scheibe, die überhaupt erhalten geblieben ist und lokalisiert werden kann.

In England sind v. a. zwei Sammler rheinischer Glasmalereien bekannt: Earl Brownlow von Ashridge und Sir William Jerningham, 6th Baronet of Costessy in Norfolk, der zahlreiche Glasmalereien von Hampp kaufte. 1918 wurde diese Sammlung in Costessy Hall aufgelöst und zum größten Teil von Mr. Grosvenor Thomas und Mr. Wilfrid Drake in ihren gemeinsamen Besitz in Glasgow übernommen.[87]

Rund 120 Scheiben, unter ihnen die Glasmalerien aus Steinfeld und Mariawald, gelangten über Hampp in den Besitz Earl Brownlows. Während er den Verkauf der Steinfelder und Mariawalder Gläser an Earl Brownlow wohl bereits 1804 allein bewerkstelligt hat, war bei der Veräusserung von 20 Altenberger und St. Aperner Glasmalereien um 1820 wohl auch Geerling beteiligt.[88]

Die Funde der letzten Jahrzehnte in England und in den USA sowohl für Mariawald als auch für Steinfeld und Altenberg ermutigen zu der Hoffnung, dass sich vielleicht noch mehr Scheiben erhalten haben, die nur bis heute nicht erkannt wurden. Es wäre wünschenswert, dass diese Untersuchung und die Ausstellung dazu beitragen, das Bewusstsein für die Problematik zu schärfen und zur weiteren Suche nach vermissten Scheiben zu motivieren.

81 Kent 1937, S. 195; von Witzleben 1972, S. 228.
82 Kent 1937, S. 195.
83 Roth-Wiesbaden 1901, S. 77ff.; von Witzleben 1972, S. 227ff.
84 Von Witzleben 1972, S. 227; Kurthen, in: Neuss 1955, S. 72, bezeichnet ihn sogar als „Täter"; King 1990, o. S.
85 Wolff-Wintrich 1995, S. 344, und nicht veröffentlichte Untersuchungen von Heinrich Latz, Kall/Steinfeld, 1998: Am 13. Juli 1821 starb ein Christian Josef Geerling, der der Trauzeuge des Vaters von dem jüngeren Christian Geerling war, in Köln. Er könnte der Onkel des Christian Geerling vom Blaubach gewesen sein. Ob auch sein Onkel in die Glasmalereiverkäufe verwickelt war, muss offen bleiben. An den Verkäufen in den zwanziger Jahren ist sicher der jüngere Geerling beteiligt gewesen, der sich 1848 im Rhein das Leben nahm.
86 Kurthen, S. 72, in: Neuss, 1955.
87 Von Witzleben 1972, S. 228; Earl Brownlows bedeutende Rolle für die Glasmalereien von Steinfeld und Mariawald wird ausführlich im Katalog, S. 158ff. und 252 ff., dargelegt. Über den Verbleib von rheinischer Glasmalerei in englischen Sammlungen siehe Beitrag Williamson, S. 111ff.
88 Ausführliche Darstellung siehe Katalog, S. 12ff.

Köln und die Künste
am Anfang des 16. Jahrhunderts

Kurt Löcher

In den Jahrzehnten um und nach 1500 war die wirtschaftliche Kraft der Stadt Köln ungebrochen. Kölner Kaufleute waren auf allen großen Handelsplätzen Mitteleuropas geschäftig. Handwerk und Gewerbe blühten und mit ihnen der Export. Die Stifte und Klöster einerseits, die Universität andererseits förderten das geistige und geistliche Leben der Stadt. Eine tief verwurzelte Frömmigkeit, die Sorge um das Heil der Seele und der gesellschaftliche Wettbewerb regten zu Stiftungen an. Die Kunst profitierte davon noch immer in hohem Maße. Und doch war am Anfang des 16. Jahrhunderts ein Maß an Sättigung erreicht, welches die Schattenseiten der Beharrlichkeit zeigte. Es mag sein, dass die streng gehandhabten Zunftordnungen dazu beitrugen. Die universitären Vertreter der Scholastik sträubten sich gegen die Humanisten, gegen deren säkularisiertes Menschenbild und ihren Umgang mit den alten Sprachen. Die allenthalben diskutierte Reformbedürftigkeit der Kirche setzte in Köln keine kritischen Kräfte frei. Es fehlte an neuen Ansätzen. Die unvergessene Ausstellung „Herbst des Mittelalters. Spätgotik in Köln und am Niederrhein" legte 1970 umfassend Zeugnis ab für die Jahrzehnte der Kunst um 1500

in Köln, für ihre Vielfalt und ihren Glanz. Dabei ist nicht aus den Augen zu verlieren, dass Köln Anlaufstelle und maßgebend auch für die vielen näher oder ferner gelegenen Städte und geistlichen Institutionen im Erzbistum war, so dass die Kunst aus Köln eine eben solche Rolle spielt wie die Kunst in Köln.

Um 1500 darf die mittelalterliche Kirchenbaukunst in Köln, ungeachtet des noch im Bau befindlichen Domes, als abgeschlossen betrachtet werden. Kleinere Um- und Anbauten, denen z. B. die Kartäuserkirche eine neue Sakristei mit einem köstlichen spätgotischen Schlingrippengewölbe verdankte, standen weiterhin an. Nur im Einzelfall wurden vorhandene Kirchen größeren Baumaßnahmen unterworfen. Das gilt für die nach 1500 bis in die dreißiger Jahre erfolgte Erweiterung der Kirche St. Kolumba und für den modernere Tendenzen aufnehmenden Umbau von St. Peter aus denselben Jahren. Es entsprach dem Zeitstil und sicher auch dem Wunsch nach einer besseren Lichtführung, wenn in St. Maria im Kapitol und in St. Maria Lyskirchen die romanischen Fenster durch spitzbogige gotische Maßwerkfenster ersetzt wurden.

Abb. 25: Jüngerer Meister der heiligen Sippe, Sippenaltar (um 1505), Mittelbild, Wallraf-Richartz Museum & Fondation Corboud, Köln

Abb. 26: Bartholomäus Bruyn d. Ä., Christi Geburt des Essener Altars (1522–25), St. Johann Baptist, Essen

Immer war es geboten, die Ausstattung zu erneuern und durch Stiftungen zu bereichern. An erster Stelle standen die Altarwerke. Typisch ist es, dass sie in Köln statt der geschnitzten gemalte Mittelstücke haben, dass sie gegenüber den süddeutschen Retabeln gewöhnlich mit einem Flügelpaar auskommen und auf das dort gebräuchliche Gesprenge verzichten. Sieht man in den Werken Stefan Lochners, der vom Bodensee kam, das „Kölnische" am feinsten und reichsten ausgeprägt, so wussten auch die nachfolgenden Künstler bei einem gewachsenen Verständnis für die sichtbare Wirklichkeit den ihnen gestellten Aufgaben würdige Gestalt zu geben. Das Wallraf-Richartz-Museum in Köln und die Alte Pinakothek in München verwahren den reichsten Schatz an altkölner Malerei. Will man das Kölnische auf einen Nenner bringen, so ist es der Sinn für feierliche Gemessenheit, die sich stärkerer innerer und äußerer Bewegung enthält und Wert auf die Zurschaustellung kostbarer Materialien legt. Im Fernblick sieht man oft das Panorama der Stadt Köln mit dem überragenden Chor des unvollendeten Domes, auf dessen Südturmstumpf ein großer Drehkrahn steht. Auf vielen Bildern sind die Stifter kniend präsent. Lassen sich die archivalisch belegten Künstlernamen bis ins frühe 16. Jahrhundert nur im Falle Lochners mit erhaltenen Werken verbinden, so heben sich doch die Künstlerindividualitäten deutlich voneinander ab. In das 16. Jahrhundert hinein reichten der jüngere Meister der Hl. Sippe mit einem festlichen Sippenaltar (Köln, Wallraf-Richartz-Museum; Abb. 25) und der Meister von St. Severin. Stärkere Emotionen brachten der Meister des Aachener Altars und der wohl aus Utrecht stammende, dort wie in Köln den Kartäusern verbundene Meister des Bartholomäusaltars ein. Mit einem Sinn für Luxus und stark empfindend, kostete er die Wiedergabe innerer und äußerer Bewegung bis an die Grenzen des Artistischen aus. Handelte es sich hier durchwegs um Tafelbilder, so gibt es gegen Ende des 15. Jahrhunderts auch auf Leinwand gemalte großformatige Bildfolgen, so zur Legende der hl. Ursula (verstreut, Teile u. a. in Köln, Wallraf-Richartz-Museum und Bonn, Rheinisches Landesmuseum), und zur Legende des hl. Severin (Köln, St. Severin). Die Bild-Erzählung vollzieht sich innerhalb architektonischer Rahmen auf luftigen Schauplätzen und wird durch unterhalb der Szenen angebrachte Schrifttafeln erläutert. Die Technik kam aus den Niederlanden, wo sich große Meister wie Hugo van der Goes ihrer bedient hatten. Länger als dort dauerte es in Köln, dass die Stifter und ihre Familien auf den Bildern zur Größe der Heiligen aufwuchsen. Die in Süddeutschland üblichen,

zur Erinnerung an verstorbene Familienangehörige und für das eigene Seelenheil der Stifter gemalten Epitaphien, die in der Bildzone unterhalb einer religiösen Darstellung die Stifterfamilie vollzählig versammeln, waren den Kölnern nicht geläufig. Bald nach 1500 begann sich in Köln die Vielzahl der Malerpersönlichkeiten zu lichten.

Als Erbe der älteren Kölner Malerschule und an jüngeren Mustern geschult trat um 1512 Bartholomäus Bruyn in Köln auf und war hier alsbald ohne Konkurrenz. Zusammen mit Joos van Cleve hatte er in Kalkar bei Jan Joest gelernt, als dieser für die dortige Kirche St. Nicolai das innere Flügelpaar des Hochaltars malte. Mit dem Studium der Niederländer nahm Bruyn deren Wirklichkeitssinn, ihre Malkultur und die Italienismen auf, mit denen er weit über die Stadtgrenzen hinaus Auftraggeber fand. Die Leistungen Dürers und seiner Gefolgschaft berührten ihn nur partiell. Der Tradition verpflichtet, durchlief Bruyn doch eine erstaunliche Entwicklung von der gotischen zur manieristischen Formensprache.

Abb. 27: Bartholomäus Bruyn d. Ä., Bildnis des Bürgermeisters Arnold von Brauweiler (1535), Wallraf-Richartz Museum & Fondation Corboud, Köln

35

Architekturelemente und Ornamentfüllungen zeigen ihn schon früh der Renaissance aufgeschlossen. Hauptwerke sind die zwischen 1522 und 1525 gemalten Flügel des Essener Altars mit Darstellungen zur Jugendgeschichte und Passion Christi (Abb. 26) und die 1529 bis 1534 gemalten Flügel zum Hochaltar der Stiftskirche in Xanten mit Darstellungen zu den Legenden des hl. Viktor und des hl. Kreuzes. Großartigeres zu leisten war im 16. Jahrhundert in Köln kein Maler fähig. Neben Bruyn konnte sich mit weiträumigen, historisierend ausgestatteten Bildkompositionen Anton Woensam von Worms behaupten. Der jüngere Bartholomäus Bruyn führte die Werkstatt des Vaters in dessen Sinne fort.

Das jüngste Erzeugnis der spätmittelalterlichen Malerei war das Bildnis, dessen Quellen in Italien und in Burgund lagen und das in Köln – wieder in Kenntnis der Niederländer – willige Aufnahme fand. Eine so tiefgreifende Charakteristik, wie sie in Gent Jan van Eyck leistete, war in Köln nicht gefragt. Die Angehörigen der führenden Familien lassen sich nicht ins Herz schauen, bewahren die Zurückhaltung von Stifterfiguren auf Altarflügeln. Die Männer nehmen zuweilen, die Frauen nie den Blickkontakt mit dem Betrachter auf. Bartholomäus Bruyn widmete sich der Aufgabe mit kühlem Blick und gediegener Malkultur, die ihn in seinen besten Werken in die Nähe Hans Holbeins d. J. führte. Es handelt sich überwiegend um Bildnisse von Ehepaaren, bzw. Brautpaaren. Die Frauen vergewissern sich öfter und länger als die Männer des Rosenkranzes und präsentieren öfter als sie eine Nelke als Zeichen des Brautstandes oder der ehelichen Zuneigung. Totenschädel in greifbarer Nähe des Dargestellten oder auf der Bildrückseite mahnen als religiöses Symbol die Vergänglichkeit an. Eine Kölner Eigenart ist es, dass sich die Bürgermeister, so Arnold von Brauweiler, in ihrer zweifarbigen Amtstracht und mit dem Bürgermeisterstab porträtieren ließen (Abb. 27). Spektakulär ist Bruyns Berührung mit der niederländisch vermittelten französischen Hofkunst, die ihn zu dem Bildnis einer halbnackten Frau in der Pose der Mona Lisa (Germanisches Nationalmuseum, Nürnberg) inspirierte. Es soll nicht vergessen sein, dass Kölner Hanse-Kaufleute aus den Familien Wedigh und Born mit Porträtaufträgen dem aus Basel kommenden Hans Holbein 1532/33 in London den Wiedereinstieg erleichterten.

Der Wandmalerei hatten in Köln die romanischen Kirchenbauten geschlossene Wandflächen geboten, das Gliederungssystem der Gotik löste die Wände zugunsten großer, farbig verglaster Fenster auf. In der Folgezeit übernahm die Tafelmalerei die Aufgabe der Veranschau-

lichung religiöser Vorstellungen. Das rare Beispiel einer späten Monumentalmalerei bietet die 1466 der Kirche St. Maria im Kapitol angebaute private Hardenrathkapelle mit Darstellungen u. a. der Auferweckung des Lazarus und der Verklärung Christi nebst Heiligenreihen und den Bildnissen der Stifter.

Geht man von größeren Verlusten und von einer das weitere Umland bedienenden Tätigkeit der Werkstätten aus, dann stand die spätgotische Glasmalerei in Köln kaum hinter der Tafelmalerei zurück. Übereingehend mit dem Dombau fielen ihr bis ins 16. Jahrhundert hinein bedeutsame Aufgaben zu. Mit größeren, wenn schon fragmentarischen Beständen sind St. Maria im Kapitol, St. Maria Lyskirchen und St. Peter zu nennen. Anders als in Nürnberg, wo der Glasmaler Veit Hirschvogel prominente Maler wie Dürer, Baldung oder Hans von Kulmbach als Entwerfer für Glasgemälde heranzog, scheinen in Köln die Glasmaler-Werkstätten weiterhin über eigene Kräfte, die diese Aufgabe leisteten, verfügt zu haben. Die Versuche, führende Kölner Maler wie den jüngeren

Abb. 28: Hl. Petrus mit Stifter (1507-09), Detail aus dem Wurzel Jesse-Fenster NXXII im nördlichen Seitenschiff des Kölner Domes, Hohe Domkirche, Köln

Abb. 29: Köln, ehem. St. Kunibert, Cod. II, Graduale, Initiale A mit König David, 1512, fol. 1r, Diözesan- und Dombibliothek Köln

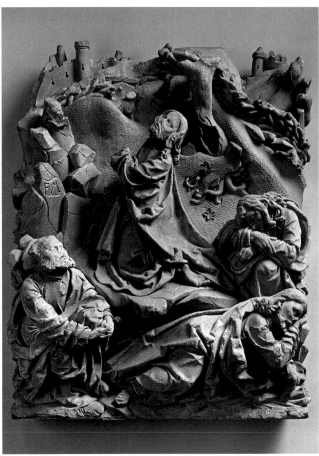

Abb. 30: Franz Maidburg, Christus am Ölberg (nach 1508), Relief vom Sakramentshaus des Kölner Domes, Museum Schnütgen, Köln

Sippenmeister mit erhaltenen Glasmalereien in Verbindung zu bringen, haben nicht durchwegs überzeugt. Das gilt zumal für die 1509 datierten Fenster im nördlichen Seitenschiff des Domes (Abb. 28). Sie stellen sich nach körperhafter Präsenz der Figuren, üppiger Ausstattung, Flamboyanz der Form und mit Überschneidungen arbeitenden architektonischen Einblicken entschieden niederländischer dar als alles, was die gleichzeitigen Kölner Tafelmaler boten. Als schöner Rest einer dezimierten Ausstattung ist die „Kreuzigung" in der ehemaligen Antoniterkirche anzusehen. An Bartholomäus Bruyn und der Kölner Tafelmalerei orientiert sich das Fenster mit der Kreuzigung Christi in St. Peter. Die teils unter dem Eindruck der niederländischen devotio moderna erfolgten Reformbemühungen der geistlichen Orden gaben den Klöstern und Stiften in Köln und im Umland Auftrieb und kamen ihrer Ausschmückung zugute, zu der – auch aus praktischen Gründen – das Verglasen der Kreuzgänge gehörte. Die größtenteils privaten Stiftungen zu verdankenden Farbverglasungen nahmen Jahrzehnte in Anspruch, was die Datierung im Einzelnen

erschwert. Vergleichsweise konventionell ist die figurenreich erzählende Bernhardslegende für die Zisterzienser in Altenberg, im Sinne der Renaissance und ihrer Ornamentik voll ausgereift das biblische Programm für die Zisterzienser in Mariawald/Eifel. Die Prämonstratenser der Abtei Steinfeld/Eifel prunkten mit Kompositionen, die ihr Bestes den benutzten graphischen Blättern großer Meister und überbordenden flandrischen Architekturszenerien verdanken. Die umfangreichen Aufträge setzten die Kölner Glasmalerwerkstätten bis in die vierziger Jahre ins Brot.

Der nach 1455 schnell sich durchsetzende Buchdruck mit beweglichen Lettern ließ den Wert der illuminierten Handschriften in einem neuen Licht erscheinen, bestätigte ihre Kostbarkeit, spornte den Besitzerstolz und förderte die Produktion. Als Missale, Graduale, Antiphonale fanden sie Verwendung im Gottesdienst, als Gebetbücher kamen sie in die Hände der Laien. Stefan Lochner und der Meister des Bartholomäusaltars waren als Maler auch begnadete Miniatoren, denen der Bildschmuck privater Stundenbücher anvertraut war, aber die Mehrzahl

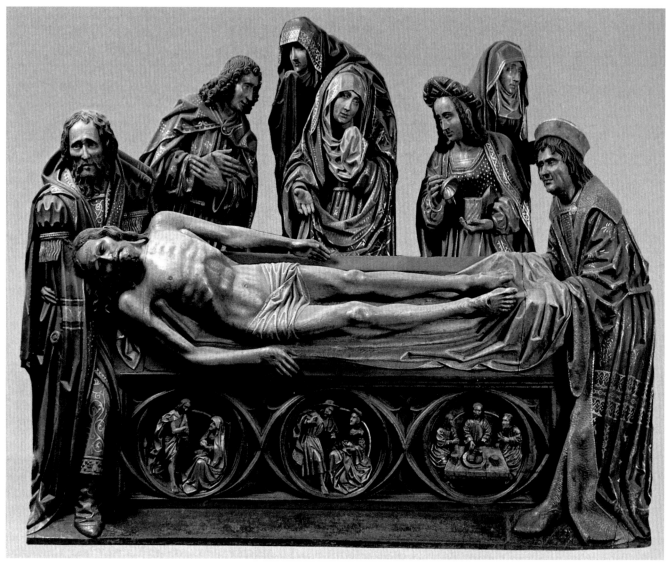

Abb. 31: Meister Tilman, Grablegung Christi von einem Flügelaltar (um 1501/05), St. Martini, Wesel

der Handschriften entstand von alters her in klösterlichen Skriptorien, wo abgeschiedene Lebensart und das Vorhandensein von Bibliotheken die Arbeiten förderten. In Köln verfügte das 1417 gegründete Fraterhaus der „Brüder vom gemeinsamen Leben" – St. Michael am Weidenbach – über ein Skriptorium, das sich mit dem Abschreiben und Ausmalen religiöser Bücher über die Grenzen der Stadt hinaus Achtung und Aufträge verschaffte. Über vier Jahrzehnte lässt sich die Tätigkeit der Fraterherren anhand illuminierter Handschriften nachweisen. Den zunächst geometrischen Schmuck der Bordüren bereicherten unter niederländischem Einfluss eingestreute Blüten und Tiere. Ein schönes Beispiel für diese Stilstufe bietet der einem anderen Kölner Skriptorium verdankte Miniaturenschmuck eines Graduale von 1512 in St. Kunibert (Abb. 29). Die in gotischen Traditionen verharrenden Fraterherren griffen nur zögernd auf jün-

gere Vorlagen zurück. Von überragender Qualität schon durch die Kenntnisnahme der Renaissance-Groteske ist die Ausstattung des Graduale Dombibliothek 274 von 1531.

Die Steinbildhauerei war als Bauplastik Bestandteil der Architektur. Sie wurde als solche von der jeweiligen Bauhütte verantwortet. Ihr waren die bildnerischen Programme der Portale anvertraut, im Kirchenschiff die den Pfeilern vorgesetzten Apostel als Glaubenszeugen und Träger der Kirche. Marienstatuen, einzelne Heiligenfiguren oder Figurengruppen wie die Verkündigung, die Kreuzigungsgruppe oder die Grablegung Christi, für die es im Dom ein um 1500 geschaffenes Beispiel gibt, kamen hinzu. Als prominenter *steynmetzer* wird in Köln zwischen 1440 und 1509 Meister Tilman van der Burch genannt, der an die 90 Jahre alt geworden wäre. Bis in die jüngste Zeit musste er als Sammelname auch für einen

38

Großteil der spätgotischen Kölner Schnitzwerke herhalten. Die Möglichkeiten der Steinbildhauerei waren in Köln aufgrund mangelnder Bauaufgaben zu Ende des 15. Jahrhunderts begrenzt. Umso mehr schmerzen die Verluste. Nur noch in Bruchstücken auf die Nachwelt gekommen ist das schon von den Zeitgenossen gepriesene Sakramentshäuschen im Kölner Dom. Es wurde aus den nachgelassenen Mitteln des Erzbischofs Hermann von Hessen († 1508) bezahlt und zeigt in seinen erhaltenen Teilen – dem „Abendmahl" und dem „Gebet am Ölberg" (Abb. 30) im Museum Schnütgen und einem Engel mit der Geißelsäule in der Berliner Skulpturengalerie – das bewegliche Temperament, den emotionalen Tiefgang und die handwerkliche Meisterschaft des Bildhauers Franz Maidburg. Nur vereinzelt und im traditionellen Stil kommen noch Grabplatten vor, so die des Kanonikers Johannes Krytwyss von 1513 in St. Gereon. Praktische und liturgische Gründe machten Um-, An- und Einbauten in Kölner Kirchen notwenig. Zwei der großen

Kirchen erhielten einen Lettner, der den Chor vom Kirchenschiff und die Geistlichkeit von den Laien trennte. Er war von jeher ein Spielfeld der Bildhauer. Wie andernorts wurden auch in Köln die Lettner im 17./18. Jahrhundert abgebrochen, bzw. unter Verlust größerer Teile versetzt. Der von Abt Johannes Lüninck um 1503 in die Benediktinerklosterkirche St. Pantaleon gestiftete blieb in seiner dem Kirchenschiff zugekehrten Vorderseite erhalten, die sich durch spätgotische Formenvielfalt und einen höchst qualitätvollen Figurenschmuck auszeichnet (Abb. 45). Der Nicasius Hackeney und weiteren Mitgliedern der Kölner Oberschicht verdankte Lettner in der Damenstiftskirche St. Maria im Kapitol wurde in Mecheln in Auftrag gegeben und 1525 in Köln aufgestellt. Auf Stützen breit gelagert, mit großen Wappenmedaillons und Figurenreihen von subtiler Meißelarbeit und mit einem klassischen Gesims versehen, vertritt er die Renaissance. Erst 1984 kehrte er in der Kirche an seinen angestammten Platz zurück.

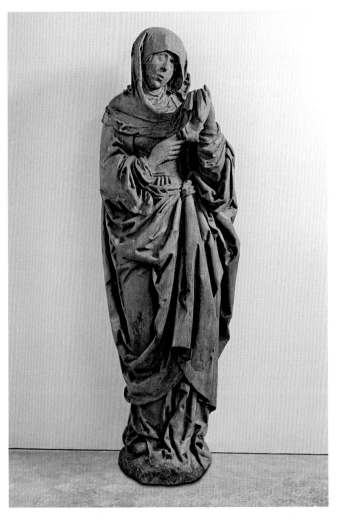

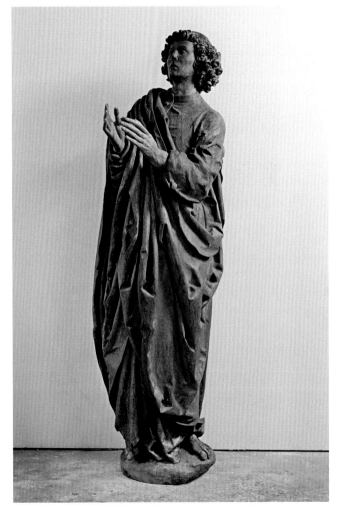

Abb. 32: Maria von einer Kreuzigungsgruppe (um 1520/25), St. Johannes Baptist, Köln

Abb. 33: Johannes von einer Kreuzigungsgruppe (um 1520/25), St. Johannes Baptist, Köln

Die Traditionen der Altarbildmalerei verstellten in Köln der Bildschnitzerei insofern den Weg, als die Mehrzahl der Retabel statt geschnitzter Schreine gemalte Mitteltafeln vorwies, wie wir sie von den Niederländern kennen und wie ihnen in Köln Stefan Lochner mit dem Dombild zu höchstem Glanz verhalf. Künstlerpersönlichkeiten vom Rang eines Tilman Riemenschneider oder Veit Stoß sind in Köln nicht zu erwarten. Am Niederrhein, wo der Schnitzaltar mit gemalten Flügeln zuhause war, fand die Schnitzkunst in dem aus Zwolle gekommenen Arnt van Tricht und in Henrik Douwermann brillante Vertreter. Das im engeren Sinne Kölnische vom Niederrheinischen zu trennen, fällt nicht immer leicht. Es gibt in Köln archivalisch belegte *bildensnyder* wie Tilman Heysacker genannt Krayndunck, der zuletzt 1515 genannt wird, und Wilhelm von Arborch, doch ist am Ort ihres Wirkens kein erhaltenes Werk für sie gesichert. Über archivalisch belegte Werke am anderen Ort lässt sich Meister Tilman näher kommen, so dass der Eindruck entsteht, die Werkstatt hätte überwiegend für Auftraggeber außerhalb Kölns gearbeitet. Die original gefassten Liegefiguren vom Grabmal des Grafen Gerhard II. von Sayn und seiner Gemahlin in der Klosterkirche von Marienstatt im Westerwald, die 1487 in Auftrag gegeben wurden, und die ursprünglich ungefassten Reliefs eines Passions-Retabels in Wesel, St. Martini (Abb. 31), vom Anfang des 16. Jahrhunderts weisen die Fähigkeiten des Meisters aus. Charakteristisch sind der prägnante Zuschnitt, das unabgestufte Nebeneinander glatter und splittriger Formen. Das Museum Schnütgen verwahrt neben Einzelfiguren des Künstlers die Hl. drei Könige von einer Anbetung des Kindes. Die Forschung ist hier erst noch auf dem Weg und muss sich hüten, die Grenzen des Meisters zu weit zu ziehen. In keinen erkennbaren Werkstattzusammenhang gehören der exquisite Palmesel-Christus aus St. Kolumba (Museum Schnütgen, Köln) und Maria und Johannes von einer Kreuzigungsgruppe in St. Johann Baptist (Abb. 32, 33). Hier stand Albrecht Dürer mit einem Holzschnitt von 1516 Pate. Auch die Chorgestühle boten den Bildschnitzern die Möglichkeit zu figürlichem Schmuck. Eine Sitzreihe von 1504 im Museum Schnütgen mag als Beispiel dienen.

Die Kölner Meister richteten ihren Blick das ganze 15. Jahrhundert hindurch und darüber hinaus auf die Niederlande, deren Städte den Kölnern durch enge Handelsbeziehungen vertraut waren. Aus der Kunstproduktion des Nachbarlandes zogen sie den größten Gewinn. Nicht nur dürften Kölner Künstler die Niederlande bereist oder in dortigen Werkstätten gelernt haben, der

umfangreiche Import niederländischer Retabel, unter denen der so genannte Columba-Altar des Rogier van der Weyden (Alte Pinakothek, München) die erste Stelle einnimmt, versorgte die rheinischen Künstler mit hochrangigem Anschauungsmaterial. Auch ein aus wirtschaftlichen Erwägungen der Produzenten gesteuerter Import blühte. Die Werkstätten in Antwerpen und Brüssel stellten in großem Umfang Retabel mit geschnitzten Schreinen und gemalten Flügeln her, die bis nach Dortmund, Lübeck und Danzig exportiert wurden, wobei das Jülicher Land und der Niederrhein zu den bevorzugten Abnehmern gehörten. In Köln ist der aus der Kirche S. Maria ad gradus in den Dom überführte Agilolfusaltar von 1521 mit Ausnahme eines Flügelpaares erhalten. Den Schrein besetzt die figurenreiche, im „Kalvarienberg" gipfelnde viel- und kleinteilige Passion Christi. Die Herstellung, bei der offenbar auf Vorrat gearbeitete Teile für den jeweiligen Auftrag zusammengesetzt wurden, erlaubte ein wendiges und schnelles Reagieren auf die jeweilige Bestellung, vereitelte indes Spitzenwerke.

Abb. 34: Krümme eines Abtsstabes (um 1500), St. Heribert, Köln-Deutz

Vom hohen Mittelalter bis weit ins 15. Jahrhundert hinein war Köln im deutschen Sprachgebiet das wichtigste Zentrum der Goldschmiedekunst. Sie fand ihre vornehmste Aufgabe in der Herstellung der eucharistischen Geräte, das waren Kelch und Patene, Ziborium und Monstranz. Hinzu kamen die Vortragekreuze und Reliquiare, in Verbindung mit liturgischen Gewändern, Schließen und Insignien wie der Bischofs- und Abtsstab. Besonderen Glanz entfalten bei übereinstimmender Grundform und variierendem Figurenschmuck die filigranen spätgotischen Turmmonstranzen. Die Domschatzkammer und das Diözesanmuseum in Köln enthalten beispielhafte Werke der religiösen Goldschmiedekunst, andere haben sich in Kirchen des näheren oder weiteren Umlandes erhalten. Für die 1516 geschaffene Monstranz in Orsbach, St. Peter und Paul, ist die Herkunft aus der Kölner Antoniterkirche durch die Stiftungsinschrift verbürgt. Der Kirchenschatz von St. Heribert in Köln-Deutz (Abb. 34) birgt die über alle Maßen schöne Krümme eines Abtsstabes. Der Reliquienkult forderte weiterhin kunstvolle Ummantelungen und Gehäuse, aber die Zeit der großen Reliquienschreine, wie sie in romanischer Zeit die Rhein-Maas-Kunst hervorbrachte, war vorüber. Ein Nachzügler wie der den Dominikanerinnen des Makkabäerklosters gestiftete Makkabäerschrein, der 1527 vollendet war und heute in St. Andreas aufgestellt ist, zeigt mit den dicht gedrängten, drastisch erzählenden Reliefbildern zur Passion Christi und dem Martyrium der Makkabäer ein anderes Gesicht. Im Rahmen anspruchsvoller Lebensart und diplomatischer Verpflichtungen kamen die profanen Aufgaben zum Zuge, so die Herstellung von Tafelsilber oder Schmuck zu repräsentativen und Geschenkzwecken. Es ehrt die Kölner Goldschmiede, dass Kaiser Friederich III. 1477 anlässlich der Hochzeit seines Sohnes Maximilian (I.) mit der Erbin von Burgund für 1000 rheinische Gulden dieserart *cleinat* (Kleinodien) über den Rat der Stadt Köln erwarb, um sie der Braut zugehen zu lassen. Dem noch im späteren 15. Jahrhundert wachsenden Wettbewerb der süddeutschen Reichsstädte Nürnberg und Augsburg, die allein schon über die dort stattfindendenden Reichstage eine ganz andere Klientel erreichten und mit erlesenen Kunstkammerstücken die Fürstenhöfe bedienten, war Köln nicht gewachsen. Bleibt zu erwähnen, dass zu den Aufgaben der Goldschmiede die Herstellung von Siegeln gehörte und dass Köln darin im hohen Mittelalter eine Vorreiterrolle spielte. Die stilistische Entwicklung der Siegel, die als Rechtsmittel dienten, hielt mit der von Malerei und Plastik nicht immer Schritt, profitierte aber von ihnen.

Auf Entwürfe des Meisters des Bartholomäusaltars werden zwei künstlerisch hochwertige silberne Typare (Siegelstempel) des Kölner Kartäuserklosters St. Barbara von 1487 zurückgeführt.

Die Bronzebildnerei, der die Kunst der Süddeutschen so außerordentliche Werke verdankte wie das von Peter Vischer und seinen Söhnen geschaffene Sebaldusgrab in der Nürnberger Sebalduskirche, fand im spätmittelalterlichen Köln offenbar keine entsprechenden Aufgaben. In Bronzeguss hergestellt wurden die großen Kirchenleuchter. Der in St. Kunibert vom Anfang des 16. Jahrhunderts ist gleich einem Baum mit fünf Ästen gebildet. Bronzene Weihrauchfässer und Weihwasserkessel waren und blieben Legion. Im Glockenguss stand Köln schon aufgrund des großen Einzugsgebietes der Erzdiözese deutschlandweit an erster Stelle. Glocken gehörten zur Grundausstattung einer Kirche, mehr noch kam es im 15. Jahrhundert dazu, aufgrund technischer Neuerungen beim Guss und der daraus sich ergebenden verbesserten Abstimmung der Geläute die vorhandenen Glocken zu erneuern. Der Schwund, den Abnutzung und Einschmelzen für die Waffenproduktion bewirkten, war zu allen Zeiten groß. In St. Andreas hat sich das Stiftsgeläut von 1507 erhalten, Gießer war Johann von Andernach, der sich dort wie in Köln nachweisen lässt. Die große Anzahl waffenfähiger Männer und die 1444 bekräftigte Verpflichtung der Bürger in öffentlichen Ämtern zu Harnisch, Eisenhut und Büchse, aber auch die vom Rat begünstigten Turniere forderten und förderten in Köln die Waffenproduktion. Eine Nachricht von 1786, nach der im Kölner Zeughaus „für 15 000 Mann alte Rüstung" aufbewahrt wurden, mag übertreiben. Tatsache ist, dass sich von den Arbeiten der Kölner Harnischmacher, die hier *Sarworter* hießen, so gut wie nichts erhalten hat. Das mag auch daran liegen, dass es an hochgestellten Auftraggebern und damit an hervorragenden Einzelstücken fehlte, die gleich den Harnischen der Nürnberger und Augsburger Plattner den Weg in die fürstlichen Rüstkammern hätten finden können. Die Klingen für Schwerter und Degen wurden seit dem 15. Jahrhundert aus der bergischen Stadt Solingen bezogen, deren bevorzugter Handelsplatz die Hansestadt Köln war. Die mit dem Augsburger Reichstag von 1518 mächtig aufschnellende Kunst der Bildnismedaille in Bronze und Messing fand in Köln zunächst keine Resonanz, bis sich der prominente Medailleur Friedrich Hagenauer 1539 für einige Jahre hier niederließ, wo er u.a. den Maler Barthel Bruyn porträtierte.

Die textilen Künste fanden in Köln ein weites Feld der Anwendung. Müssen wir für den profanen Bereich die

Abb. 35: Antependium mit einer Darstellung der Wurzel Jesse, Kölner Borte und Flachstickerei (Anf. 16. Jh.), Hohe Domkirche, Köln

Zeugnisse der Malerei bemühen, um eine Vorstellung von der damaligen Lebenswirklichkeit, von Kleidung und Hausrat zu bekommen, so haben sich in den Kirchenschätzen eine Reihe von Paramenten erhalten, denen im Kontext der gottesdienstlichen Handlungen eine zentrale Aufgabe zufiel. Das waren die liturgischen Gewänder, aber auch die den Altartisch verkleidenden Antependien, die Wandbehänge und die bei der Prozession verwendeten Fahnen. Sie ließen ornamentale Gestaltung zu oder forderten figürliche Motive. Häufigste Anwendung fanden die Schmuckborten als Stäbe und Kreuze auf der Vorder- und Rückseite von Kaseln. Der Grund der Borten war gewebt, die Figuren waren es überwiegend, Inkarnat und Haare, Attribute und Gewandschmuck wurden gestickt. Ein Beispiel schon vom Beginn des 16. Jahrhunderts ist ein Antependium mit der Darstellung der Wurzel Jesse in der Domschatzkammer (Abb. 35). Wappensticker und Bortenwirker bildeten in Köln schon früh eine selbständige Zunft, „Kölner Borten" wurden europaweit gehandelt. Die textilen Künste waren in Köln an die Blüte der Malerschule gebunden, die Stilstufe Lochners prägte über lange Zeit das Erscheinungsbild. In seltenen Fällen ist ein führender Tafelmaler als Entwerfer auszumachen, so der Meister des Bartholomäusaltars, dessen in Seide und Goldfäden gestickte Heilige, paarweise gruppiert, einen Chormantel im Erzbischöflichen Museum in Utrecht zieren. Die Auflage, die Muster (Patronen) allen Zunftgenossen zugänglich zu machen, verschleiert die individuelle Leistung, bewahrende Tendenzen verzögerten Neuerungen. So machte die niederländische Konkur-

renz den Kölner Bortenwirkern im 16. Jahrhundert den Markt streitig.

Alle diese Werke religiöser Kunst, die sich nach Material und Funktion unterscheiden, dienten dem Gottesdienst und der Unterrichtung der Gläubigen, die aufgerufen waren, sich durch Stiftungen an der Kirchenausstattung zu beteiligen. Der religiöse Kontext war in Köln übermächtig, schränkte das Profane ein und stemmte sich gegen den von den Humanisten geöffneten Zugang der Kunst zur Antike, zu ihrer historischen und mythologischen Thematik und zur Darstellung des Nackten. Hier wurden den Niederländern, die mit vollen Händen aus Italien zurückkamen, die Grenzen ihrer Wirksamkeit gezogen.

Die graphischen Künste waren den Kölnern nicht fremd, hatten sie sich doch früh im Metallschnitt geübt, der sich bei religiöser Thematik an Kultgegenständen applizieren, von dem sich aber auch drucken ließ. Im Lauf des 15. Jahrhunderts wich der Metallschnitt der eine präzisere Linienzeichnung, reichere künstlerische Möglichkeiten und höhere Auflagen eröffnenden Tiefdruck-Technik des Kupferstichs. Der erfolgreichste Stecher des hier behandelten Zeitraums, Israhel van Meckenem, war in Bocholt im Westmünsterland tätig. In Köln wirkte der Monogrammist P W, der auch für den sog. Meister des Aachener Altars gehalten wird. Seine Kupferstiche wie „Loth und seine Töchter" (Abb. 36) haben mit dem gobelinhaften Ineinandergreifen der Formen ein eigenes Gesicht. Der um 1500 in Köln geborene Maler und wendige Kupferstecher Jakob Binck, der sich an

42

den Stichen der Nürnberger Brüder Sebald und Barthel Beham orientierte und als Hofmaler des dänischen Königs zu europäischem Ansehen kam, ging seiner Vaterstadt verloren. Die Kölner Buchproduktion hatte in den Jahrzehnten um 1500 und weiterhin ihrem Umfang nach in Deutschland nicht ihresgleichen. In der Zeit der Reformation wahrte sie die katholische Position und hielt weitgehend an der lateinischen Sprache fest, was ihr eine europäische Leserschaft sicherte. Der Buchholzschnitt profitierte davon numerisch und unter dem Blickwinkel künstlerischer Gestaltung nur in beschränktem Maße, so dass der Standard der Produktionen in Basel, Straßburg oder Nürnberg nicht erreicht wird. Hervorzuheben ist die Ausstattung der „*Cronica van der hilliger Stat van Coellen*" von 1499. Erst der den Kölnern aus Worms zugezogene Anton Woensam schuf als auf der Höhe seiner

Abb. 36: Monogrammist P W, Loth und seine Töchter (gegen 1515), The British Museum, London

Zeit stehender Zeichner für den Buchholzschnitt Abhilfe. Berühmt ist sein Holzschnitt mit der Ansicht der Stadt Köln von 1531.

Ein Blick auf die Gebrauchskunst, das Kunsthandwerk, darf hier nicht fehlen. Es ist keine Frage, dass eine so volkreiche und mit einem wohlhabenden Großbürgertum wie mit einer Vielzahl weltlicher und geistlicher Institutionen gesegnete Stadt wie Köln, die zudem über ein großes Einzugsgebiet verfügte, auch in der Möbelproduktion eine führende Rolle spielte, doch lässt sich der Beweis schlüssig erst für die Jahrzehnte ab 1540 führen. Zu wenig ist erhalten, zu unsicher sind die Provenienzen. Eine Kölner Spezialität waren offenbar die durchbrochen gearbeiteten Hängeschränkchen. Vorbildliche Möbeltypen kamen aus den Niederlanden, so der hochbeinige Stollenschrank *(dressoir)* mit seinem flächenfüllenden Faltwerk-Ornament. Blieben die Typen beständig, so bequemten sich das Ornament und die Balusterform annehmenden Stützen der Renaissance an. Das Steinzeug, und hier zumal die gefragten Bartmannkrüge aus glasiertem Ton, nahmen einen wichtigen Platz in der heimischen Produktion und im Export ein. Ihre Herstellung verteilte sich auf Köln, Frechen und Siegburg. Exponate findet man im Kölner Museum für angewandte Kunst.

Die Stadt Köln und mit ihr die in den Kirchen angehäuften Kunstwerke waren manchen Gefahren entgangen, als die von den französischen Besetzern der Rheinlande 1802 anberaumte Säkularisierung der geistlichen Güter eine Vielzahl der Werke herrenlos machte. Es war ein Glück, dass patriotische und kunstbesessene Kölner Bürger wie Ferdinand Franz Wallraf und die Brüder Sulpiz und Melchior Boisserée, diese nicht ohne Eigennutz, sich eines Großteils der Kunstgegenstände, besonders der Tafelbilder annahmen. Vieles wurde zerstreut, ins Ausland verkauft oder ging verloren. Nichtsdestoweniger lässt sich ein Überblick gewinnen, der zumal der Kölner Tafelmalerei des späten Mittelalters ein dauerndes, wissenschaftlich untermauertes Interesse und die Zuneigung der Nachwelt, der Lochners Madonna im Rosenhag mehr als Vieles andere ans Herz gewachsen ist, gesichert hat.[1]

1 Verwendete Literatur (Auswahl): Dehio 2005; Diederich, Toni, „Die Siegel des Kartäuserklosters St. Barbara zu Köln", in: Die Kölner Kartause um 1500 (Aufsatzband zur Ausstellung des Kölnischen Stadtmuseums 1991), hrsg. von Werner Schäfke, Fritz 1982; Hansmann/Hoffmann 1998; Hemfort 2001; Kat. Köln 1970; Kat. Köln 2001a; Kat. Köln 2001b; Kat. Köln 2001c; Kirschbaum 1972; Lymant 1982; Poettgen 2005; Rode 1974; Scheffler 1973; Tümmers 1964; Westhoff-Krummacher 1965; Zehnder 1990.

43

Das 16. Jahrhundert in Köln
Ein Sonderweg der deutschen Stadtgeschichte

Joachim Deeters

Wer aus der Geschichte einen Abschnitt herausgreift, hat ihn zu benennen und Anfangs- und Endpunkt seiner Wahl zu begründen. Wer dabei den Mikrokosmos einer Stadt wie Köln zum Gegenstand seiner Betrachtung wählt, steht im Spannungsfeld zwischen der deutschen Geschichte im Allgemeinen und der Kölns im Besonderen. Geht es um das 16. Jahrhundert, so weiß ein jeder, dass es das Jahrhundert der Reformation war und dass es nach guter Übereinkunft mit dem Thesenanschlag Martin Luthers vom 31. Oktober 1517 „beginnt". Gilt dieses Datum auch für Köln?

Kurz zuvor war hier 1513 mit der In-Kraft-Setzung des Transfixbriefes ein Zeitabschnitt eher beschlossen als neu eröffnet worden. Dem Verbundbrief, der Verfassungsurkunde aus dem Jahr 1396, war buchstäblich eine Ergänzung angefügt (transfigiert) worden, die den Einfluss der politischen Basis stärkte und die Rechte des einzelnen Bürgers sicherte. Nicht ohne Auflauf und Blutvergießen – dies allerdings allein in der öffentlichen Hinrichtung von drei Bürgermeistern und vier Ratsmitgliedern – war der Transfixbrief zu erlangen gewesen. Als aber 1525 der so genannte Bauernkrieg, der Aufstand der Unterschichten, aus Süddeutschland auch nach Köln übergriff, wurden zwar in leidlich geregeltem Verfahren 184 Artikel als Ausdruck von Protest und Reformwunsch formuliert, doch sie auch nur ansatzweise umzusetzen, gelang nicht mehr. Nicht allein, dass die Kölner noch von 1513 her des Auflaufens und der Ausschüsse müde waren, die Artikel konnten sie offenkundig nicht aufrütteln. Sie unterschieden sich von vergleichbaren Aufrufen dadurch, dass sie so gut wie keine Forderungen im kirchlichen Bereich enthielten.[1] Die andernorts so dynamische Verbindung sozialer mit kirchlichen Zielen, entstanden aus einem neuen Verständnis der christlichen Heilsbotschaft, die in den meisten Städten des Reichs südlich des Mains zur Reformation geführt hatte, sie kam in Köln nicht zustande. Versuchen wir, ein Bild der Kölner Zustände zu geben, die so verschieden von denen anderer Städte waren.

Wir beginnen mit der Kirche und lassen zunächst Zahlen sprechen: Es bestanden zehn Stiftskirchen einschließlich des Doms, an denen, je nach ihrer Verfassung, Männer wie Frauen sowohl aus dem Adel (dann Herren und Damen) wie aus dem Bürgertum Platz und Verdienst fanden, zwei Kirchen von Ritterorden, zehn Männerklöster, die alle Sparten der Ordensvielfalt von den ehrwürdigen Benediktinern bis zu echten Bettelmönchen umfassten, elf Nonnenklöster, ungezählte Kapellen bei den genannten Kirchen, in Hospitälern und Privathäusern,[2] und 19 Pfarrkirchen. Den Zahlen entsprach die Vielfalt an Heiltümern, Reliquien, Altarpatronen, Gottesdiensten und Predigern – jeder Gläubige konnte in Köln dasjenige finden, was ihn eigens ansprach. Die Zahl der Pfarrkirchen war ungewöhnlich hoch, und auch wenn ihre Sprengel in Umfang und Gemeindezahl stark differierten, war das Verhältnis von 19 zu einer Bevölkerung von 40.000 für damals sehr günstig.[3] Eine weitere Besonderheit der Kölner Pfarrgemeinden war, dass sieben von ihnen ein weitgehendes Recht auf Benennung ihrer Pfarrer besaßen. In der ganzen alten Erzdiözese Köln kann man kaum mehr Kirchen mit diesem Recht nachweisen als allein in der Stadt Köln selbst.[4] In summa darf man davon ausgehen, dass die kirchliche „Versorgung" in Köln durch Vielfalt des Angebots und Beteiligung der Laien so attraktiv und tief greifend war, dass auf diesem Sektor – anders als in den meisten Städten Deutschlands – die Reformation wenig Angriffspunkte fand.

Dabei darf man nicht ein stets friedliches oder gar einträchtiges Verhältnis zwischen geistlicher und laikaler Stadtbevölkerung voraussetzen. Die Spannungen zwischen diesen Gruppen waren in allen Städten altbekannt

Bibliographische Notiz: Auch wenn mein Beitrag manches anders sieht, verdankt er am meisten der Arbeit von Gérald Chaix. Deshalb sind in die Bibliographie fast nur jüngere Titel aufgenommen. Chaix' Werk ist nicht als Buch veröffentlicht, in Köln aber zweimal vorhanden: als Maschinenschrift im Historischen Archiv der Stadt Köln und als Mikrofiche in der Erzbischöflichen Diözesan- und Dombibliothek.

1 Von Looz-Corswarem 1980, S. 98ff.
2 Der Begleittext zur Woensamschen Stadtansicht spricht von über 100 Kapellen.
3 Lübeck mit maximal 25.000 Einwohnern zählte nur vier Pfarren, Nürnberg mit höherer Einwohnerzahl wies gar nur zwei auf.
4 Janssen 1995, S. 398.

und wurden meist verursacht, um nur einige der strittigen Punkte zu benennen, von den Steuerprivilegien des Klerus und seinem Grundbesitz, der als Besitz der toten Hand vom Wirtschafts- und Kapitalverkehr ausgeschlossen blieb. Unter dem drohenden Schatten des oberdeutschen Bauernkrieges, aber noch vor der Formulierung der Kölner Artikel, kam mit Hilfe des nachgiebigen Erzbischofs am 30. Mai 1525 ein Vertrag zwischen Klerus und Stadt zustande, in dem die Geistlichkeit einwilligte, für sechs Jahre Verbrauchssteuern gleich den Bürgern zu zahlen.[5] Damit war wenigstens zeitweilig der Friede zwischen Klerus und Volk wieder hergestellt. Theologisch war der Kölner Klerus dank seiner personellen Verflechtung mit der Universität und den Generalstudien der Orden hoch gebildet.

Entsprechend der Vielzahl der Pfarren war das bürgerliche Leben der Kölner ebenfalls stark polyzentrisch ausgerichtet. Waren ursprünglich die Kirchspiele im 12. Jahrhundert überhaupt der Ausgangspunkt der bürgerlichen Selbstverwaltung gewesen, hatten sich mittlerweile weitere Lebenskreise gebildet, denen die Einwohner Kölns, freiwillig oder gezwungen, zugeordnet waren. Die dem jeweiligen Handwerk entsprechende Zunft (in Köln hieß sie Amt) war die damals in jeder Stadt vorhandene Berufsgenossenschaft, die eine soziale wie auch in Maßen sakrale Gemeinschaft bildete. Sie stellte sich für die große Mehrzahl der Handwerker und Arbeiter als Zwangsgemeinschaft dar, denn ohne eine Mitgliedschaft hätten sie ihre Tätigkeit nicht ausüben können. Aus der Zugehörigkeit zu einer Zunft folgte in Köln auch die Mitgliedschaft in einer Gaffel. Diese exklusiv kölnische Institution war 1396 geschaffen worden und bildete die politische Gliederung der Bürgergemeinde, durch die Handwerker und Kaufleute zwar rechtlich, aber nicht gesellschaftlich einander gleichgestellt wurden. Die meisten Zünfte waren einer Gaffel zugeordnet worden, aber wer keine zünftisch regulierte Tätigkeit ausübte, konnte bzw. musste, wenn er politisch aktiv sein wollte, eine Gaffel wählen. Nur als Gaffelmitglied genoss man die vollen Bürgerrechte. Der von den Gaffeln nach bestimmten Vorgaben gewählte Stadtrat hatte als Tagesgeschäft die Aufgabe, die divergierenden Interessen der Gaffeln auszugleichen und möglichst einhelligen Konsens immer wieder aufs Neue herzustellen. Stimmführerschaft entsprechend dem Ansehen von Persönlichkeit und Familie und Abkömmlichkeit für die Ratsgeschäfte überhaupt ließen im Rat eine Elite entstehen. Da sie formal nicht zu definieren war, sondern je nach Umständen anerkannt oder nur geduldet wurde, hatte sie auf dem Grat

zwischen nötiger Führerschaft und Vorwurf des Machtmissbrauchs zu agieren. Weitere Lebenskreise der Kölner bildeten die Nachbarschaften, die wegen der Größe der Stadt eine ungleich wichtigere Rolle als andernorts spielten, und die Laienbruderschaften, deren Aktivitäten zwischen denen von Zünften, Nachbarschaften und Kirchengemeinde oszillierten.[6]

Der soziale Polyzentrismus war bedingt durch die größte Einwohnerzahl, die eine deutsche Stadt zu Beginn des 16. Jahrhunderts aufwies: 40 bis maximal 45 Tausend Einwohner. Eine nicht unbeträchtliche Fluktuation der Bevölkerung durch Wanderung ist wahrscheinlich, aber nicht zu belegen. Da die Stadt mit einer Fläche von 405 Hektar in höchst unterschiedlicher Dichte bebaut war, erblickte man in den südlichen und nördlichen, dem Rhein abgewandten Vierteln überwiegend Gärten und Weinberge hinter Mauern längs der Straßen. Die Kölner gewannen ihren Lebensunterhalt in einem relativ ausgewogenen Verhältnis aus gewerblicher Produktion, Veredelung von Halbfabrikaten und deren Export und dem Handel überhaupt. Die neue Technologie des Buchdrucks hatte in Köln sehr schnell Fuß gefasst und die Stadt noch im 15. Jahrhundert zu einer führenden Adresse in diesem Gewerbe gemacht. Die langfristig günstige Konjunktur der gesamten Wirtschaft im Deutschland des 16. Jahrhunderts wirkte sich naturgemäß auch auf Köln aus. Die Verlagerung des Schwerpunkts des Welthandels vom Mittelmeer zum Atlantik betraf Köln kaum, da es in Antwerpen und England seit jeher schon bestens vertreten war. Der hansische Handel Kölns war ebenfalls immer stärker nach Westen als Osten orientiert gewesen, jedoch blieb dort der Rheinwein als spezifisch kölnisches Importgut unangefochten.

Wer über Köln im 16. Jahrhundert spricht, kann eine Person nicht unerwähnt lassen, ohne die die Geschichte Kölns in diesem Jahrhundert nicht geschrieben werden kann: Hermann Weinsberg, der hier von 1518 bis 1597 lebte.[7] Zum Ruhm und Nutzen seiner Nachfahren hat er Aufzeichnungen im Umfang von mehreren Tausend Seiten hinterlassen, die im Alter zwar immer mehr zu einer Schreibmanie ausarteten, aber uns heute durch ihren unvergleichlichen Detailreichtum eine einzigartige Kenntnis über das Leben in Köln verschaffen. Bei aller Subjektivität und trotz der Unvergleichlichkeit seines Oeuvres gilt Weinsberg heute als zuverlässiger Zeuge. Das Paradox

5 Veröffentlicht als Anlage III bei von Looz-Corswarem 1980, S. 113f.
6 Militzer 1999.
7 Alle Angaben zu Werk, Person und Bibliographie neuerdings bei Groten 2005.

der „Beispielhaftigkeit eines einzigartigen Zeugnisses"[8] ist in seinem Fall gerechtfertigt. Als Weinsberg sein „Gedenkbuch" Mitte des Jahrhunderts niederzuschreiben begann, hielt er es für angebracht, seine persönlichen Erinnerungen zu ergänzen mit Nachrichten aus der Weltgeschichte. Den Anfang machte er mit dem Jahr 1517, in dem, wie er schrieb, nichts Namhaftes in Köln oder Deutschland geschehen sei als „leider die große Spaltung der Religion".[9] Zu 1520 hat er dann vom Einzug des Kaisers Karl V. – noch war er nur römischer König – im November in die Stadt Köln erzählt, der Weinsbergs erste und älteste Erinnerung geworden ist. Gleich danach folgt zu 1521 wieder eine Meldung aus der Weltgeschichte, die von der Zwinglischen Reformation in der Schweiz.

Die Konstellation der Nachrichten wie auch der Stellenwert, den Weinsberg ihnen verleiht – persönlich engagiert beim Kölner Ereignis, sachlich kühl bei den Meldungen der Reformation, deren Bedeutung nach 30 Jahren offenkundig geworden war –, sie sind für die Mehrheit der Kölner insgesamt beispielhaft. Der Einzug des Königs nach seiner Krönung in Aachen war weit mehr als nur ein Event, er war von zentraler Bedeutung für das Selbstbewusstsein der Stadt und ihrer Bürger. Köln, im Moment nun eins mit dem Reichsoberhaupt in seinen Mauern, stellte sich jedermann offenkundig und augenfällig dar als das, was sonst mühsam zu behaupten war, als des Reiches freie Stadt. Von der Reformation hingegen nahm man in Köln nur Kenntnis und wurde kaum berührt. Zwar erlag wie andernorts auch das Augustinerkloster schnell der neuen Theologie seines Ordensbruders Martin Luther, aber nicht auf Dauer. Von einer nennenswerten reformatorischen Bewegung in Köln kann in der ersten Hälfte des 16. Jahrhunderts nicht die Rede sein. Selbst die Hinrichtung der evangelischen Bekenner Klarenbach und Fliesteden 1529 löste zwar laut Weinsberg[10] viel Gerede in der Stadt aus, aber nicht mehr. Es gab immer wieder Evangelische in Köln, auch Täufer, aber keine Gruppe konnte sich auf Dauer etablieren. Der Rat hielt am alten Glauben fest und scheute nicht vor Repressionen zurück, die am häufigsten mit dem Verweis aus der Stadt endeten. Der Versuch des Kölner Erzbischofs Hermann von Wied, in seinem Kurstaat 1543 die Reformation einzuführen, scheiterte trotz viel versprechender Anfänge bei den kölnischen Landständen[11] letztlich an und in der Stadt Köln. Nicht allein, weil hier Geistlichkeit und Universität in Johannes Gropper einen bemerkenswerten Wortführer fanden, sondern auch deshalb, weil die städtische Führung alles argwöhnisch ablehnte, was vom einstigen Stadtherrn

kam, und nur an Versuche glaubte, die Stadtherrschaft zurück zu gewinnen. Erst in den sechziger Jahren änderte sich die Situation. Flüchtlinge aus Nordfrankreich und den südlichen Niederlanden, die wegen Krieg und Verfolgung um des Glaubens willen ihre Heimat verließen, bildeten evangelische Gemeinden, die nicht mehr untergingen. Gebürtige Kölner traten bei und in den siebziger Jahren bestanden vier Gemeinden: drei reformierte der Sprachen wegen (französisch, niederländisch, hochdeutsch) und eine lutherische. Damit war auch in Köln die Einheit des Christentums endgültig dahin. Das Zeitalter der Konfessionen hat in Köln im Jahrzehnt 1560/70 begonnen.

1579 musste der Rat zum ersten Mal von der Möglichkeit Gebrauch machen, von den Gaffeln zum Rat gewählte Ratsfreunde nicht zuzulassen, der Religion, d. h. ihres protestantischen Bekenntnisses halber. Schon 1567 hatte der Rat begonnen, gemäß dem Grundsatz, ein Bürger müsse katholisch sein, neue Bürger auf ihre Katholizität zu prüfen. Das zentrale Prüfverfahren, das die bisher von den Gaffeln dezentral vorgenommene Bürgeraufnahme entwertete, wurde nach rund 30 Jahren bei den Neuzugezogenen durchgesetzt, bei gebürtigen Kölnern erst 1617.[12] Aber nicht allein mit Verboten und Verfolgungen versuchte man, den Protestanten zu begegnen. Der Rat erkannte den Wert von Bildungsanstalten zur Festigung des alten Glaubens. Das 1551 von der Stadt unter dem Namen Tricoronatum begründete Gymnasium wurde 1556 dem Kölner Patriziersohn Rhetius anvertraut, obwohl er Jesuit war und neue Orden in der Stadt (aus den oben genannten Gründen) nicht willkommen waren. Erst 1582 wurde den Jesuiten die Niederlassung zugestanden, weil das Gymnasium sich äußerst erfolgreich entwickelt hatte. Die allgemeine Seelsorge wurde auf Initiative des Rates gestärkt, indem er durch eine päpstliche Bulle eine Verbesserung der Einkünfte der Pfarrer zu Lasten des

8 So lautet die Überschrift des Kapitels über Weinsberg bei Chaix 1994, S. 575: L'exemplarité d'un témoignage unique.

9 Anno 1517, diss jar ist nitz namhaftichs zu Coln ader Deutzlant. geschein, dabei man sich des anfangs disses gedenkboichs in dissem jar erinnern mag; dan leider das die groisse spaltung in der religion diss jar begonnen ist, und daher eirstlich untstanden (http://www.weinsberg.uni-bonn.de).

10 Man beachte die trockene Diktion Weinsbergs: Anno 1529 sint zwein, Adolphus Clarenbach und Petrus Fleistedt zu Coln als ketzer van den theologis verdamt worden und sint zu Melaten zu aeschen verbrant worden. Ich hab sei gesehen uisleiden und verbrennen, und sint uff irem vurnemen und meinung bis zum doit zu verpliben. Das folk hat sich vil umb irentwillen bekommert und ist vil sprachen in der stat van in gewest (http://www.weinsberg.uni-bonn.de).

11 Laux 2001.

12 Deeters 2005, S. 210.

Stiftsklerus erwirkte.[13] Man ist heute geneigt, die Politik das Stadtrates gegenüber den Protestanten dahin zu deuten, dass er bei Sicherung der katholischen Majorität und des katholischen Charakters der Stadt sie geduldet hätte und dass allein ihre Unterstützung der Erweiterung von Mülheim 1612 dem Rat die Mittel an die Hand gab, sie völlig vom Stadtregiment auszuschließen. Eine Politik der Liberalität und Duldung war aus mehreren Gründen angebracht. Die Ereignisse von 1513 und 1525 waren nachweislich nicht vergessen und verboten eine starre Haltung in Konflikten mit einer Mehrheit oder starken Minderheit – das war eine durch die stadtkölnische Verfassung vorgegebene Konstante aller Ratspolitik. Dem entsprechend ist eine Verstärkung des Repressionsapparats, d. h. der Polizei und der obrigkeitlich sanktionierten Gewalt, in Köln nicht festzustellen, die Zahlen der Relation von Bevölkerung zu Polizeiapparat sind lächerlich gering im Vergleich zu italienischen und französischen Städten.[14] Öffentliche Sicherheit und Ordnung ließen sich allein durch Mitwirkung und Konsens der Bevölkerung aufrechterhalten. Ferner war im Rahmen der sakralen Traditionen der Stadt die Vielfalt, mit der die Kölner Altgläubigen ihre religiösen Bedürfnisse erfüllten, zu berücksichtigen. Hier ist im Laufe des 16. Jahrhunderts eine Art Privatisierung festzustellen, so in der Bevorzugung des jeweiligen Kirchspiels, sei es in den letztwilligen Verfügungen, die früher stärker die Klöster bedachten, sei es in der Fürsorge für die Armen, wo jetzt das Armenbrett des Kirchspiels häufiger als die städtischen Hospitäler genutzt wurde. Schwer abzuschätzen ist die Bedeutung des Beispiels, das die reformierten Gemeinden mit ihrer vorbildlichen Kirchenzucht und Armenfürsorge boten. Trotz aller obrigkeitlichen Verfolgung konnten sie nicht unbekannt bleiben. Auch gab es in Köln immer Christen nonkonformistischer Art, die es aus den verschiedensten Motiven vorzogen, sich nicht in der Öffentlichkeit zu äußern. Doch dass es sie gab, beweisen schon die wenigen Beispiele, die man heute überhaupt kennt. Auf protestantischer Seite sei nur an die quietistische Sekte der „Familie der Liebe" erinnert.[15] Auf katholischer Seite ist auf den Intellektuellen Jean Matal zu verweisen, der sich knapp 50-jährig 1563 in Köln niederließ und hier blieb bis zu seinem Tod 1597.[16] Matals Wahl von Köln zum Lebensmittelpunkt weist im Übrigen eindringlich hin auf die hervorragende Rolle der Stadt im Buch- und Verlagsgewerbe und im Netz der Nachrichtenströme. Insgesamt ergab sich im Laufe des 16. Jahrhunderts eine immer stärkere Segmentierung der Stadt und ihrer Einwohnerschaft in Gruppen der verschiedensten Bezüge.

Man kann diese Entwicklung mit dem Begriff der „Modernisierung" bezeichnen, der für das Zeitalter der Reformation gern als weitere Kennzeichnung verwendet wird.[17] Es bleibt jedoch fraglich, ob der an anderen Beispielen entwickelte Begriff vollständig auf Köln übertragbar ist. Ein Merkmal lässt sich in Köln aber deutlich nachweisen: die immer stärkere Regulierung der Lebenswelt durch rechtlich geordnete Verfahren und juristisch geschultes Personal. Das 1495 ins Leben gerufene Reichskammergericht, das als Wahrer des Landfriedens im Reich und als höchste Appellationsinstanz dienen sollte, fand nicht allein unmittelbar nach seiner Gründung lebhaften Zuspruch von Seiten der Kölner Bürger und wurde mutig auch zu Verfahren gegen die eigene Stadtobrigkeit genutzt,[18] sondern veranlasste den Rat, in Speyer, dem Sitz des Gerichtes, einen Anwalt als seinen Vertreter zu unterhalten. Der ihm beigelegte Titel Syndicus wurde dann übertragen auf die in Köln vom Rat auf Dauer angestellten zwei Juristen, die sowohl die höchstbesoldeten wie wichtigsten Beamten der Stadt wurden. Der Zeitpunkt der Schaffung dieses Amtes ist noch immer unbekannt, es muss um oder kurz vor 1570 gewesen sein.[19] Eine echte Modernisierung war die Einführung des neuen Kalenders. Kaum hatte Papst Gregor XIII. ihn zum 15. Oktober 1582 verkündet, folgte das Erzbistum Köln einvernehmlich mit der Reichsstadt durch unmittelbaren Wechsel vom 3. zum 14. November 1583. Damit erwies sich die Stadt als „treue Tochter der römischen Kirche", wie sie in ihrem Siegel seit über 400 Jahren hieß,[20] und nahm die Abgrenzung zum evangelischen Deutschland in Kauf. Eine bleibende Neuerung wurde mit der Wachtordnung von 1586 vorgenommen. Die Wacht der Bürger auf den Straßen und den Stadtmauern, bisher durch die Gaffeln auf ihnen zugewiesenen Abschnitten durchgeführt, wurde umgestellt auf das Prinzip, dass der Wohnort des Einwohners für seine Kompanie bestimmend war. Damit war eine schnellere und effektivere Mobilmachung gewährleistet. Die mit der „Modernisierung" einhergehende Wandlung des Rates aus einem Organ der Bürgergemeinde zur Obrigkeit, der Untertanen

13 Deeters 2005, S. 195f.
14 Schwerhoff 1991, S. 61.
15 Heuser 2003, S. 406ff.
16 Heuser 2003.
17 Burkhardt 2002.
18 Kordes 2003.
19 Nachweis bislang allein die beiläufige Erwähnung des Syndicus Peter Schulting von Steinwich bei Weinsberg zu 1574, Groten 2005.
20 Die Umschrift des Kölner Stadtsiegels lautete: Sancta Colonia Dei gratia Romanae ecclesiae fidelis filia.

Abb. 37: Anton Woensam, Große Stadtansicht von Köln (1531), Kölnisches Stadtmuseum, Köln

gegenüberstehen, lässt sich in der Tendenz seit rund 1570 spüren. Noch 1568 konnte der Rat verlauten lassen, dass er dem Bürger und Eingesessenen, der sich „in Stille und ohne Geschrei seines Gemüts" ruhig verhalte, nichts zumuten wolle, worüber der Bürger sich *seiner Conscienz* [seines Gewissens] halber zu beschweren Anlass hätte.[21] 1617, nach Abwehr der schon schriftlich fixierten Verfassungsrevision 1610[22] und nach dem Ausschluss der Protestanten vom Bürgerrecht, verbot er das Singen auf den Gaffelhäusern bei Strafe von 100 Gulden.[23] Jetzt galt Singen schon als Zeichen von Aufruhr, Häresie oder Unbildung, war auf jeden Fall strafwürdig.

Kölns Eintritt ins konfessionelle Zeitalter weist Eigenheiten europäischen Maßstabs auf. Nicht Luther und seine Anhänger haben Kölns Einigkeit im Glauben ernsthaft erschüttern können, sondern erst Calvin und die westeuropäischen Reformierten. Dabei fiel die reformierte Konfession nicht einmal unter die Duldung des Augsburger Religionsfriedens von 1555, sondern galt reichsrechtlich bis 1648 als nicht existent. Kölns Weg zur Reformation ist der gleiche wie in Frankreich, den Niederlanden, England und Schottland.[24] Hier ebnete erst der Calvinismus der Reformation den Weg, während anders in Deutschland die Reformation Luthers und Zwinglis entscheidend war und sie sich zuerst in den Städten, früher als in den Ländern, durchsetzte.[25] Die Einbindung Kölns in westeuropäische Zusammenhänge lässt sich auch belegen durch Weinsberg, der den Namen Calvin zum ersten Mal nennt in Zusammenhang mit dem Aufstand des niederländischen Adels gegen den spanischen König 1566.[26] Der bald darauf einsetzende 80-jährige Krieg der Niederlande gegen Spanien (1568–1648) traf Köln militärisch, wirtschaftlich und politisch je länger je mehr: militärisch

zwar nur indirekt, aber der Krieg erzwang ungeheure finanzielle Aufwendungen und unwillkommene Allianzen. Wirtschaftlich trennte er Köln zunehmend von seinen wichtigsten Handelspartnern an den Mündungen von Schelde und Rhein. Politisch wurde Köln verunsichert, da der Kaiser, die für Köln naturgegebene Schutzmacht, zuviel Rücksicht auf seine spanischen Vettern nahm und der Kurfürst-Erzbischof, seit 1583 ein Wittelsbacher, mit Bayern im Rücken neue Kraft fühlte, sich die Stadt zu unterwerfen. Das Schwinden der Verbindungen nach Westeuropa führte dazu, dass zu Ende des 16. Jahrhunderts die Stadt auf den Reichsversammlungen klagte, sie sei eine „Grenzstadt" des Reiches geworden.[27] Als einzige nennenswerte Reichsstadt, die ohne Unterbrechung am katholischen Glauben festgehalten hatte, war Köln zwar im Städtecorpus des Reichstags einsam, gewann aber für die katholische Partei im Reich an Bedeutung. Für jeden Politiker, der die katholische Sache vertrat, lag es am Ende des 16. Jahrhunderts auf der Hand, dass man Köln zu fördern habe, damit nicht die letzte katholische Bastion im Nordwesten des Reiches schwinde. Aus ähnlichen Beweggründen wurde die Stadt 1584 Sitz eines aposto-

21 Groten 1999, S. 113.
22 Kat. Köln 1996, S. 92ff.
23 Deeters 2005, S. 211.
24 von Greyerz 2000, S. 110ff.; Rublack 2003, S. 164ff.
25 Diese Erscheinung hat dazu geführt, dass viele Historiker dazu neigen, die Reformation in Deutschland als „urban event" zu kennzeichnen – ein Begriff, der für Köln nicht zutrifft, ebenso wenig wie der Begriff „zweiten Reformation", da es keine erste gegeben hat. Er passt für Kur-Pfalz und die ihr entsprechenden Territorien und Städte.
26 Dank des jetzt vollständig im Internet unter http://www.weinsberg.uni-bonn.de verfügbaren Textes des Liber Iuventutis ist die Aussage über die Erstmaligkeit gesichert und nicht allein auf die Edition zu beziehen.
27 Bergerhausen 1990, S. 26.

HOLZSCHNITT DES ANTON WOENSAM VON WORMS

lischen Nuntius, dessen Aufgabengebiet weit in das damals schon überwiegend protestantische Nordwesteuropa reichte. Viele der hier angesprochenen Entwicklungen waren zu Ende des 16. Jahrhunderts noch nicht so deutlich abzusehen wie heute aus der Rückschau. Noch war Köln eine attraktive Stadt für Zuwanderer und nicht allein für Evangelische. Der Großkaufmann Nikolaus de Groote kam 1584 als katholischer Flüchtling aus Antwerpen nach Köln; im Gegensatz zu anderen Flüchtlingen seinesgleichen blieb er und schon sein Enkel Heinrich wurde Bürgermeister, dem noch vier weitere Grootes in diesem Amt folgen sollten.

Werfen wir zum Abschluss einen Blick auf Kunst und Kultur. Hier Grenzen zu ziehen, dürfte noch schwieriger sein als auf dem Feld der Politik, Verfassung und Verwaltung. Doch ein kursorischer Überblick über Kataloge und ähnliche Werke aus der Feder von Kunsthistorikern belehrt den Historiker, dass die Kunstgeschichte mindestens bislang die Grenze des Mittelalters in Köln auf 1550 setzt.[28] Er lernt auch noch, dass Historiker wie Kunsthistoriker gleichermaßen den Begriff Mittelalter nutzen, doch danach die Begrifflichkeit sich trennt: Die Kunst spricht von Renaissance, die Geschichte von Reformation und Früher Neuzeit. Neuerdings ist die genannte Grenze etwas verschoben worden. Der Katalog „Renaissance in Köln" führt die Jahreszahl 1520 im Titel, doch man erfährt aus dem Text, dass 1520 sich auf nach Köln importierte Kunstwerke bezieht und erst seit 1540 von einem eigenen Kölner Frührenaissancestil die Rede sein kann.[29] Zum Buchdruck sei nur soviel bemerkt, dass er sich im 16. Jahrhundert schnell und eindeutig auf das lateinische Buch konzentrierte und inhaltlich eine konservative Linie verfolgte. Er scheint damit mehr nach

Westeuropa als übernationales Absatzgebiet zu schauen als nach Deutschland selbst. Erst das große und erfolgreiche Unternehmen des Städtebuchs „Civitates orbis terrarum"[30], dessen erster Band 1572 erschien, erarbeitet von einem katholischen Geistlichen, Braun, und einem protestantischen Künstler, Hogenberg, entsprach der Weltläufigkeit der Großstadt Köln. Der wahrscheinlich erste Kölner Humanist, Johann (VI.) Helman (ca. 1530–79), hat nichts publiziert, so dass seine Wirkung sehr gering blieb. Erst kürzlich ist aus seinem Nachlass[31] erwiesen worden, dass Köln ihm die Inschriften antiken Stils auf der Rathauslaube zu danken hat.[32] Er war auch der erste Sammler von antiken Fundstücken, mit denen der Stadtplan des Arnold Mercator aus dem Jahr 1571 geschmückt ist. Ein Kölner Humanismus, vergleichbar dem oberdeutschen aus der Zeit um 1500, blühte erst 100 Jahre später mit Stephan Broelman.

Darf man behaupten, Renaissancekunst sei erst spät, gar erst mit dem Einbruch des westeuropäischen Protestantismus in Köln heimisch geworden? Eher ist doch eine Differenzierung wahrscheinlich: Kölner Künstler kannten und beherrschten Formen der Renaissance weit früher, während die Kölner Gesellschaft als Auftraggeber und Abnehmer erst spät Geschmack daran fand. Dass

28 Kataloge des Wallraf-Richartz-Museums: Band XI Altkölner Malerei erfasst die Werke bis 1550 (S. 6), dementsprechend heißen Band X Deutsche Gemälde von 1550 bis 1800 und Band V Deutsche und niederländische Gemälde bis 1550; Herbert Rode 1974 erfasst unter diesem Titel die Fenster bis 1562.
29 Kirgus 2000, S. 12 und 21.
30 Beschreibung und Contrafactur von den vornehmsten Städten der Welt. Seit 1572 in einer deutschen und einer lateinischen Ausgabe in jeweils mehreren Bänden und Auflagen.
31 Er liegt in Halle/Saale.
32 Kirgus 2003.

jede Periodisierung und Benennung ihre Tücken hat, dafür ein letztes Beispiel. Die oben abgebildete Ansicht Kölns aus dem Jahre 1531 nimmt in der Geschichte des Sehens auf eine Stadt eine ganz eigentümliche Stellung ein (Abb. 37).[33] Porträts, d. h. realistische Ansichten einer Stadt, gibt es erst seit der Ansicht von Florenz von 1477/81. Ihr folgen bald die Reihe von Riesenholzschnitten auf mehreren Stöcken: Venedig 1500, Antwerpen 1515, Augsburg 1521 und eben Köln 1531. So modern die Gattung an sich ist, so werden doch Antwerpen[34] wie Köln in einer so genannten Profilansicht gezeigt, deren Wahl in beiden Städten zwar von der topographischen Lage begünstigt wird, die aber auch die damals schon konventionellere Darstellung bildet. Ebenso wie die Aus-

schmückung des Himmels und die Auflistung der Kölner Kirchen in der Legende unten rechts weist sie zurück auf die Verbundenheit zum Mittelalter.

So darf man als Fazit formulieren: Das 16. Jahrhundert war in Köln sicher nicht das Jahrhundert der Reformation, sondern das des Übergangs vom Mittelalter in die Neuzeit. Der Übergang ist schon früh zu ahnen, deutlich und unumgänglich wird er ab 1570. Abgeschlossen war er aber erst 1798, als Köln mit fremder Hilfe endgültig das Mittelalter hinter sich ließ.

33 Braunfels 1960, Stohlmann 1980, Behringer/Roeck 1999.
34 Sie ist offenkundig als künstlerische Vorlage Woensams anzusehen.

Zwischen Kontinuität und Neuaufbruch

Ein Blick auf die Ausstattung Kölner Kirchen in der ersten Hälfte des 16. Jahrhunderts

Manuela Beer

Für seinen großen Reichtum an mittelalterlicher Kirchenausstattung ist Köln bekannt und berühmt, auch wenn wohl nur ein Bruchteil des einst Vorhandenen überliefert ist. Der Reliquienbesitz der Felix Agrippina, die rege Bau- und Stiftungstätigkeit der Kölner Erzbischöfe und einzelner Bürger trugen entscheidend zur Entstehung herausragender Ausstattungsgegenstände bei. Zahlreiche Retabel, Glasmalereien, Lettner, Grabmäler sowie mannigfaltige Holz- und Steinbildwerke aus dem 10. bis zum 15. Jahrhundert gehörten zur mittelalterlichen *ars sacra* des Kölner Domes und der zahlreichen übrigen Stifts-, Kloster- und Pfarrkirchen. Bislang standen nun auch bevorzugt die Kölner Kunstwerke jener Jahrhunderte im Fokus der Forschung, während sich erst in den letzten Jahren ein zunehmendes Interesse an der nachmittelalterlichen Kölner Kirchenausstattung abzeichnet.[1]

Dies liegt wohl nicht allein an dem vergleichsweise geringer überlieferten Bestand. Vor dem Hintergrund der Sonderrolle Kölns am Vorabend, während und im Gefolge der Reformation (siehe Beitrag Deeters), die nicht wie an anderen Orten im Heiligen Römischen Reich zu einem radikalen Bruch in der Ausstattungstradition, zur konsequenten Entfernung von vorreformatorischen Einrichtungsgegenständen und zur Etablierung einer dem protestantischen Bekenntnis entsprechenden Inneneinrichtung führte, erklärt sich vielleicht der bisher oft zögerliche und betont auf die Bewertung nur einzelner frühneuzeitlicher Denkmäler ausgerichtete Zugang der Kunstwissenschaft.[2] Ein Blick auf die erhaltenen und die in Schrift- und Bildquellen überlieferten Kunstwerke, die in der ersten Hälfte des 16. Jahrhunderts als Ausstattungsgegenstände für die Kölner Kirchen entstanden, belegt aber nicht nur das lebendige Fortwirken der mittelalterlichen Ausstattungstradition, sondern zugleich eine Auseinandersetzung mit dem neuen Stil- und Motivkanon der Renaissance. Herausragende und prominente Beispiele bereichern die bestehende mittelalterliche Kircheneinrichtung oder ersetzten diese ganz bewusst.

Der Übergang vom Mittelalter in die Frühe Neuzeit lässt sich sowohl historisch als auch kunsthistorisch in Köln ebenso wenig scharf konturiert fassen wie anderenorts. Als Untersuchungszeitraum zur Kennzeichnung der frühneuzeitlichen Kölner Kirchenausstattung ist hier deshalb – parallel zum Thema der Ausstellung – jener Zeitrahmen gewählt, den die neueste Geschichtsforschung unter dem Begriff des Ereigniszusammenhangs Reformation fasst:[3] Am Beginn dieser Periode, in der sich als komplexer historischer Prozess grundlegende kirchen- und staatspolitische Veränderungen mit gravierenden Konsequenzen für Struktur und Funktionsweise der frühneuzeitlichen Gesellschaft ergeben, steht die Landfriedensordnung des Wormser Reichstags von 1495, den Abschluss stellt der im Reichstag zu Augsburg 1555 erzielte Religionsfriede[4] dar.

Zum überlieferten Denkmälerbestand

Neben Verlusten durch die z.T. erheblichen Beschädigungen der Kölner Kirchen und ihres Inventars während des Zweiten Weltkriegs, einigen Bränden und groß angelegen Neueinrichtungsmaßnahmen während des 18. Jahrhunderts war es v.a. das 19. Jahrhundert, in dem es in zwei Phasen zu einer erheblichen Dezimierung der frühneuzeitlichen Denkmäler kam. Durch die Säkularisation von 1802 gingen die meisten Kölner Sakralbauten – von einst über 160 Kirchen und Kapellen existieren noch rund 30 – verloren.[5] Abbruch oder Profanierung der Bauten brachten im Gefolge eine große Verstreuung und noch häufiger Zerstörung des Inventars mit sich, sofern man es nicht rechtzeitig durch Transferierung in andere Kirchen rettete. Die ursprünglichen Provenienzen lassen sich deshalb heute, sofern keine sichere Quellenlage herrscht, kaum oder gar nicht mehr rekonstruieren.

1 Besonders verdienstvoll sind die jüngst vorgelegten, als Inventare angelegten Jahrbücher des Fördervereins Colonia Romanica 2001–2005 sowie Kirgus 2000; Nußbaum/Euskirchen/u. a. 2003.
2 Zu den Desiderata in der Forschung: Bellot 2001/02.
3 Grundlegende Arbeiten dazu von Schnabel-Schüle 2006; Schorn-Schütte 2006.
4 Kat. Augsburg 2005.
5 Zum Folgenden: Kat. Köln 1995; Bellot 2001/02, S. 8f.

Das in der Romantik wiedererwachte Interesse am Mittelalter bewahrte mehrere mittelalterliche Kunstwerke vor ihrer Vernichtung. Dagegen fanden sich nur wenige wie der Kölner Sammler Ferdinand Franz Wallraf (1748–1824), die sich auch für die frühneuzeitlichen Bildwerke interessierten und die rettende Versetzung etlicher Altäre, Skulpturen und Grabmäler veranlassten. Vieles davon ging dann in der zweiten Zerstörungswelle um die Mitte des 19. Jahrhunderts verloren, als besonders die nun häufig als Pfarrkirchen genutzten ehemaligen Kölner Stifts- und Abteikirchen einer Innenraumpurifizierung im Sinne einer durchgreifenden Reromanisierung bzw. Regotisierung unterworfen wurden. Dabei wurde das frühneuzeitliche Inventar in großen Teilen entfernt und durch eine mittelalterliche Formen rezipierende Neuausstattung ersetzt. Weitere gravierende Verluste brachte der Zweite Weltkrieg. Dennoch ging nicht alles verloren, was zu Beginn des 16. Jahrhunderts für die Kölner Kirchen einst geschaffen worden war.

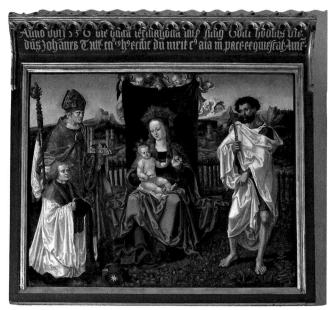

Abb. 38: Votivbild des Johann Tutt (um 1530), St. Severin, Köln

Die Ausstattungssituation in der ersten Hälfte des 16. Jahrhunderts

Nicht alle Kölner Kirchen, die in den mittelalterlichen Jahrhunderten in den Genuss großer Stiftungen gekommen waren, wurden zu Beginn des 16. Jahrhunderts weiterhin so reich bedacht oder verfügten über ein entsprechendes Vermögen, um neue Ausstattungsgegenstände in Auftrag zu geben. Das Benediktinerkloster St. Pantaleon, in früh- und hochmittelalterlicher Zeit mächtige Abtei nicht zuletzt durch die großzügigen Donationen des Gründers, Erzbischof Bruno (953–965), und Kaiserin Theophanus (972–991), befand sich zu Beginn des 16. Jahrhunderts in einer wirtschaftlich unerfreulichen Phase, die sich erst zu Beginn des 17. Jahrhunderts wieder besserte.[6] So stehen die beiden einzigen im 16. Jahrhundert für St. Pantaleon gestifteten Altäre,[7] die beide verloren und nur in Schriftquellen fassbar sind, isoliert in einer sonst reichen Ausstattungstradition. Für die Damenstiftskirche St. Maria im Kapitol hingegen waren gerade das 15. und 16. Jahrhundert die Zeit der großen bürgerlichen Stiftungen,[8] was sich gleichzeitig auf andere Kölner Kirchen negativ auswirkte. So büßte die Kapelle des Rates der Stadt Köln, St. Maria in Jerusalem (im Zweiten Weltkrieg zerstört), an zuvor zahlreich getätigten Stiftungen der führenden Geschlechter Kölns ein, die offenbar im 16. Jahrhundert ihre Fördertätigkeit auf einen größeren und repräsentativer empfundenen Sakralbau, St. Maria im Kapitol, konzentrierten.[9] Parallel erlebten auch die Benediktinerklosterkirche Groß St. Martin sowie die Pfarrkirche St. Peter, die zu Beginn der 1530er Jahre als letzter großer spätgotischer Sakralbau Kölns vollendet wurde, eine umfangreiche und fruchtbare Neuausstattungsphase im ersten Drittel des 16. Jahrhunderts, von der in beiden Fällen noch zahlreiche Kunstwerke Zeugnis ablegen.[10] Von der frühneuzeitlichen Ausstattung der zwischen 1504 und 1527 neu errichteten, 1808 abgebrochenen Benediktinerinnenklosterkirche Zu den Hll. Makkabäern wissen wir nur noch aus den überlieferten Schriftquellen.[11]

Blick auf einige ausgewählte Ausstattungsgegenstände

Die in Köln seit spätmittelalterlicher Zeit tief verwurzelte Tradition großer Altarstiftungen reißt an der Schwelle zur frühen Neuzeit keineswegs ab. Weiterhin entstehen zahlreiche Altarbilder, die thematisch aber in der Regel keine großen Neuerungen bringen. Die Kreuzigung bleibt nach wie vor das zentrale Thema, akzentuiert um Darstellungen der Heiligen und der Patrone der betreffenden Kirchen. Sehr häufig lassen sich die Stifter als klei-

6 Rinn 2005b, S. 280ff.
7 Rinn 2005b, S. 288.
8 Hagendorf-Nußbaum 2005, S. 117, S. 121.
9 Kirgus 2005, S. 107.
10 Boesler, Dorothee, „Groß St. Martin. Kirche des Benediktinerklosters", in: Colonia Romanica. Jahrbuch des Fördervereins Romanische Kirchen Köln e. V. (Kölner Kirchen und ihre Ausstattung in Renaissance und Barock) 20, Bd. 3, Köln 2005, S. 215–240, S. 217; Roessle 2005.
11 Bellot/Gechter 2003/04, S. 356.

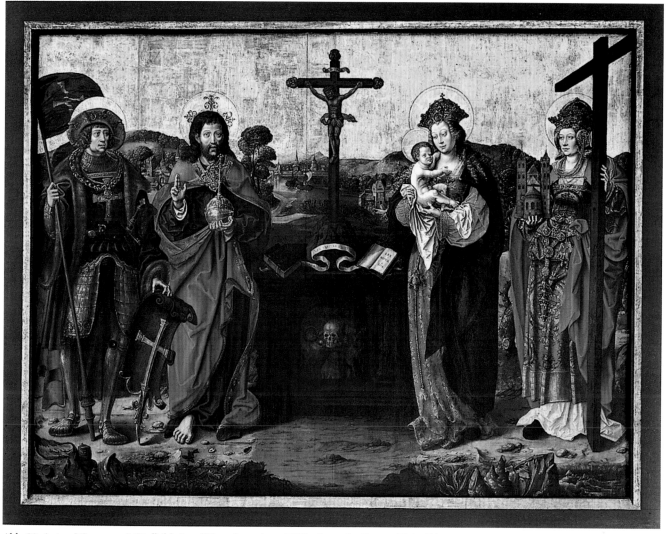

Abb. 39: Anton Woensam, Mittelbild eines Triptychons (um 1520), ehem. St. Gereon, Köln, Diözesanmuseum Freising

ne kniende Figur an den unteren Bildrändern darstellen. Sofern keine ergänzende schriftliche Überlieferung zur Auftragserteilung oder eine entsprechende Bildinschrift vorhanden ist, geben oft die auf der Tafelmalerei dargestellten Wappen Hinweise auf die Stiftenden, die sich wie bereits in mittelalterlicher Zeit durch großzügige Donationen ihr Seelenheil im Jenseits sichern wollten.

Ohne hier auch nur einen annähernden Einblick in die Vielzahl der überlieferten Tafelmalereien jener Zeit zu geben (siehe ausführlich Beitrag Löcher), sei hier auf einige bedeutende Einzelwerke und die dahinter stehenden Künstlerpersönlichkeiten verwiesen. Der aus Worms stammende, in Köln als Maler und Holzschneider tätige Anton Woensam (Worms 1493/94–Köln, vor 1541) fertigte um 1530 für das Kanonikerstift St. Severin ein Tafelbild, das so genannte Votivbild des Johann Tutt, das die Madonna mit dem Kind vor einem von Engeln ausgespannten Tuch in einem Garten zeigt, flankiert von den

hll. Severin und Bartholomäus sowie dem knienden Kanoniker Johann Tutt, der von 1512 bis 1530 als Kanoniker am Stift tätig war (Abb. 38).[12] Ebenfalls von Woensam stammt eines der wichtigsten Werke des ersten Jahrhundertviertels: Das für die Kanonikerstiftskirche St. Gereon gefertigte Triptychon von 1520 ist zugleich eine der frühesten um korrekte Abbildung bemühte Darstellung der Gereonskirche, und zwar durch die Modelle, die die hl. Helena und Erzbischof Anno II. in den Händen halten. Auf dem 1191 geweihten Gereonsaltar, der den liturgischen Mittelpunkt für den Zentralraum der Stiftskirche bildete, wurde mit großer Wahrscheinlichkeit dieses frühneuzeitliche Retabel aufgestellt (Abb. 39).[13] Aus der

12 Köln, St. Severin, Sakristei; Hagendorf-Nußbaum 2005, S. 357, S. 390f., Abb. 31.
13 Mitteltafel: Freising, Diözesanmuseum für christliche Kunst des Erzbistums München und Freising, Inv.-Nr. P 289; Flügel: München, Bayerische Staatsgemäldesammlungen, Alte Pinakothek, Inv.-Nr. 1474 und 1475; Bellot 2003/04, S. 55ff.

Werkstatt des Hans Baldung Grien (1484/85–1545) ging 1521 die für St. Maria im Kapitol bestimmte Tafel mit der Darstellung des Marientodes und des Abschieds der Apostel auf der Vorder- und Rückseite hervor (Abb. 40),[14] während Joos van Cleve (um 1485–1540/41 Antwerpen) die Ausführung des 1524 von dem Kölner Ratsherrn Gobel (Jobelinus) Schmitgen d. Ä. für die Pfarrkirche St. Maria Lyskirchen gestifteten Flügelaltars mit der Beweinung Christi oblag.[15]

Zu den seltenen Tafelbildern in Köln, die in der Darstellung deutliche Bezüge zum Reformationsgeschehen enthalten, gehört das Gemälde einer Versuchung Christi, bei der der von rechts auf Christus zutretende Teufel durch Kleidung und Gesichtszüge unmissverständlich als Martin Luther (Abb. 41) gekennzeichnet ist.[16] Die Dimensionen, die Platzierung der Stifterfigur und die Reste der gemalten Rahmung lassen in ihm ein Fragment eines einst umfangreichen Gemäldezyklus erkennen, den der Prior des Karmeliterklosters, Everhard Billick, 1547 bei Bartholomäus Bruyn d. Ä. (1493–1555) für den Kreuzgang an der Südseite der Kirche in Auftrag gegeben hatte. Insgesamt 104 Gemälde mit Szenen aus dem Alten und Neuen Testament soll der Zyklus im Kreuzgang an der Südseite der Kirche umfasst haben, bekannt sind heute nur drei.[17] Billick, der zusammen mit dem damaligen Provinzial Theoderich von Gouda zu den Vorkämpfern der katholischen Reform in Köln gehörte, hatte den Großauftrag ganz offenbar als Reaktion auf den protestantischen Bildersturm erteilt. Für jedes Gemälde gab es einen von Billick eigens angeworbenen Stifter, der jeweils am linken unteren Bildrand dargestellt wurde.

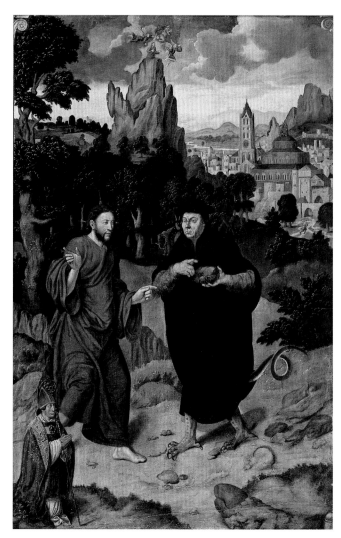

Abb. 41: Bartholomäus Bruyn d. Ä. und Werkstatt, Versuchung Christi (um 1547), Rheinisches Landesmuseum, Bonn

Protestantische Altarbilder, die ausschließlich ein Bild ganz aus Schrift darstellen,[18] wie z. B. der 1537 für die evangelische Spitalkirche in Dinkelsbühl[19] geschaffene, triptychonartige Altar, der mittig nur den Text der Einsetzung, rechts und links die Zehn Gebote, zeigt, entstanden in den 1530–50er Jahren in Köln nicht.

Besonders groß dürften die Verluste im Bereich der steinernen Grabmäler aus der ersten Hälfte des 16. Jahrhunderts sein, da sie nur in den seltensten Fällen vor der

Abb. 40: Werkstatt des Hans Baldung gen. Grien, Beweinung Christi, St. Maria im Kapitol, Köln

14 Hagendorf-Nußbaum 2005, S. 160ff.
15 Frankfurt, Städelsches Kunstinstitut, Inv.-Nr. 803, in St. Maria Lyskirchen seit 1816 eine Kopie von Caspar Benedikt Beckenkamp (1747–1828). Anfang des 19. Jahrhunderts war das Original in den Kunsthandel gelangt und 1830 für die Frankfurter Sammlung erworben worden, Opitz 2005, S. 182ff.
16 Bonn, Rheinisches Landesmuseum, Öl auf Leinwand, H: 184 cm, B: 119 cm.; Tümmers 1990, S. 15; Scholten 2003/04, S. 383, Abb. 5.
17 Scholten 2003/04, S. 383f.
18 Diederichs-Gottschalk 2005.
19 Kat. Nürnberg 1983, S. 402f., Kat. 540.

Niederlegung der Kirchen entfernt und an einen neuen Aufbewahrungsort transferiert wurden. Nur in seltenen Fällen verraten die Quellen, die zumindest Auskunft über die Existenz und den ursprünglichen Standort der einzelnen Grabdenkmäler geben, Näheres über das Aussehen jener wohl oft kunstvollen, skulpturalen Bildwerke. So bleibt auch die Gestalt jenes Grabmals im Dunklen, das einst für den Kölner Bürgermeister Godart Kannegießer († 16. Juni 1531) und seiner Ehefrau Catharina Rinck († 23. Februar 1548) bei der Sakristei der 1865 abgebrochenen Benediktinerinnenklosterkirche St. Agatha errichtet worden war.[20]

Eine wechselvolle Geschichte hat auch das verloren Grabmal des (1991 selig gesprochenen) franziskanischen Theologen Johannes Duns Scotus (1265/66 – 1308)[21] in der Minoritenklosterkirche St. Franziskus. Zunächst war der 1307/08 zum Kölner Konvent gehörende und als bedeutender Lehrer verehrte Franziskaner im östlichen Joch des nördlichen Seitenschiffes bestattet worden, bevor man bereits 1320 das Grab in die Mitte des Chores umbettete. Zu Beginn des 16. Jahrhunderts, 1509, wurden seine Gebeine erhoben und 1513 in ein leicht erhöhtes Grab an dieser Stelle gelegt und mit einer bronzenen Platte mit der Relieffigur des Toten bedeckt. Bedauerlicherweise gibt es keine bildliche Überlieferung jenes frühneuzeitlichen Bronzegrabmals, während einige schriftliche Überlieferungen recht detaillierte Hinweise auf die Bildelemente des Grabmals enthalten, das seit 1846 als verschollen gilt.

Zu den bedeutendsten Kunstwerken, die im 16. Jahrhundert die bestehende spätgotischen Ausstattung bereichern, gehört das um 1550 aus Kalkstein gearbeitete, mit 4,15 m ausgesprochen monumentale Sakramentshaus in der Chorherrenstiftskirche St. Andreas (Abb. 42).[22] Das in Formen der südniederländischen Renaissance geschaffene steinerne Bildwerk ist dreigeschossig aufgebaut. Das Bildprogramm verweist in allen Bildzonen auf die liturgische Funktion des Sakramentshauses: die Verwahrung der konsekrierten Hostie im zentralen Tabernakel und zugleich die Visualisierung der steten Präsenz des eucharistischen Sakraments im Kirchenraum. Der von zwei gekrümmten Löwen getragene, pilastergerahmte Sockel zeigt ein Flachrelief mit der Darstellung des Mannaregens. Seitliche Voluten und eine mittige Inschriftentafel mit eucharistischem Inhalt leiten zu den beiden breiteren Hauptgeschossen über. Das als vergitterter Wandschrank gestaltete Tabernakel wird flankiert von den Figuren der hll. Andreas und Matthäus, die in Muldenischen mit Muschelfüllung stehen. Das zweite Obergeschoss, das

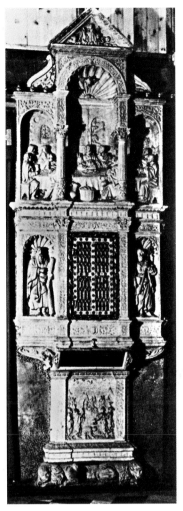

Abb. 42: Sakramentshaus, St. Andreas, Köln

sich über einem kräftig vorspringenden Gesims erhebt, enthält die Reliefdarstellung des Letzten Abendmahls, die sich plastischer und raumgreifender modelliert vor dem durch Architekturelemente suggerierten dreigeteilten Innenraum abspielt. In der zentralen, überhöhten Rundbogennische mit Muschelkalotte schwebt die Taube des hl. Geistes über Christus. Mit der Halbfigur des segnenden Gottvaters in dem abschließenden Dreiecksgiebel, bekrönt von einem Kreuz, erhält das Bildprogramm zugleich unmissverständlich trinitarischen Charakter. Nur wenig später, 1556, entstand für die Kölner Chorherrenstiftskirche St. Georg ein im architektonischen Aufbau ganz ähnliches Sakramentshaus (Abb. 43).[23] Das

20 Opitz 2001/02, S. 38.
21 Esser 1986, hier S. 171ff.; Claser 2001/02, S. 204, S. 227ff.
22 Schirmer 1991, S. 188f., Nr. 49; Kosch 1995, S. 54f., S. 58, Abb. 31; Eberhardt 2001/02, S. 88, Abb. 10.
23 Köln, St. Georg, Nordseite des Chores. Tuffstein, H: 263 cm, B: 131 cm, T: 38 cm; Reste ursprünglicher Bemalung und Vergoldung. Schirmer 1991, S. 191f., Kat. 54; Kirgus 2000, S. 206f., Kat. AS 9; Peter-Raupp/Raupp 2001/02, S. 258f., Abb. 11.

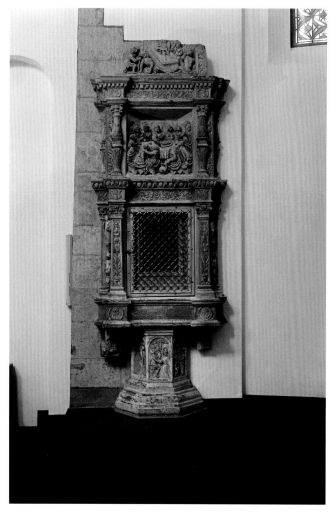

Abb. 43: Sakramentshaus, St. Georg, Köln

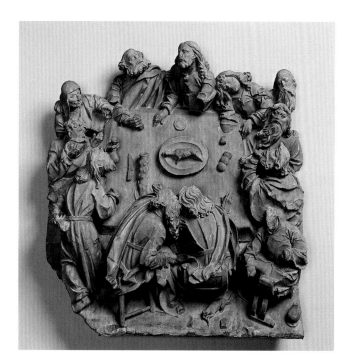

Abb. 44: Franz Maidburg, Abendmahl (nach 1508), Relief vom Sakramentshaus des Kölner Domes, Museum Schnütgen, Köln

Wandtabernakel, das sich als zweigeschossiger Corpus über einem polygonalen Sockel erhebt, wurde aus dem Vermächtnis des Stiftsdekans Wilhem Wysch von Rees gestiftet und von dem Kölner Erzbischof Adolf III. von Schaumburg (1547–56) geweiht. Reich ornamentierte Renaissanceformen und Architekturglieder rahmen die Reliefszenen und den Tabernakelschrein. Das eucharistische Bildprogramm kulminiert auch hier in der Abendmahlszene in der oberen Zone, ergänzt durch Sündenfall, Melchisedekopfer und Mannalese im Sockelbereich.

Nicht als Wandtabernakel, sondern als freistehende Mikroarchitektur war hingegen jenes Sakramentshaus geschaffen, das aus der Hinterlassenschaft des 1508 verstorbenen Erzbischofs Hermann von Hessen für den Kölner Domchor in Auftrag gegeben worden war.[24] Von der einstigen Kunstfertigkeit des wohl von Franz Maidburg – auf ihn weist das Monogramm „FM" an zwei Stellen hin – geschaffenen Steinbildwerks zeugen heute nur noch Fragmente, die im Depot des Kölner Domes, in der Skulpturensammlung der Staatlichen Museen zu Berlin und im Kölner Museum Schnütgen überliefert sind (Abb. 44).[25]

Die große Blütezeit der Lettner, die als Trennung von Kleriker- und Laienbereich zur Ausstattung mittelalterlicher Kloster- und Stiftskirchen gehörten, war zu Beginn des 16. Jahrhunderts vorüber. In Köln entstanden dennoch in nur geringer zeitlicher Differenz im ersten Jahrhundertviertel zwei bedeutende Beispiele jener Binnenarchitekturen, die in ihren Gestaltungsformen den Übergang von der Spätgotik zur Renaissance eindrucksvoll spiegeln. Filigrane spätgotische Architektur- und Dekorationselemente bestimmten die Gestalt des um 1502/03 in St. Pantaleon errichteten Lettners (Abb. 45).[26] Der von Abt Johannes Lüninck (1502–14) gestiftete Lettner war ursprünglich vielleicht für eine andere Kirche vorgesehen und wurde dann durch Beschneidung der seitlichen Arkaden in den Kirchenraum von St. Pantaleon eingepasst. Nach mehrfacher Versetzung in den nachmittelalterlichen Jahrhunderten befindet er sich heute wieder im Osten des Mittelschiffs, wenn auch nicht exakt am originalen Standort.[27] Ein ähnliches Schicksal erlitt auch der um 1524 in St. Maria im Kapitol aufgestellte Renaissancelettner (Abb. 46),[28] der sich in Architektur, Aufbau

24 Legner 1984, S. 61ff.
25 Kat. Köln 1984, S. 73ff., Kat. 104–115.
26 Buchmann 1996, S. 176f., Abb. 22.
27 Schmelzer 2004, S. 115f., S. 180.
28 Zur kunsthistorischen Einordnung und der wechselvollen Versetzungsgeschichte des Lettners: Matthes 1967; Schmelzer 2004, S. 12, S. 156; Hagendorf-Nußbaum 2005a, S. 123, S. 146ff.

Abb. 45: Lettner, St. Pantaleon, Köln

57

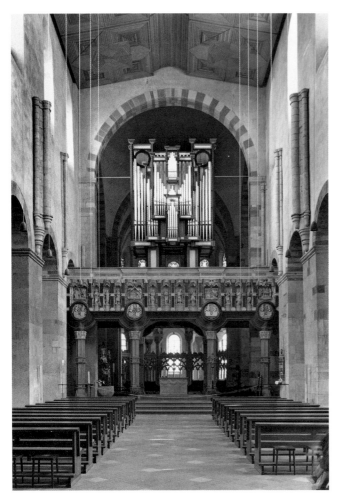

Abb. 46: Lettner, St. Maria im Kapitol, Köln

Abb. 47: Grablegungsrelief, St. Maria im Kapitol, Köln

und Figurenstil deutlich von dem nur rund zwanzig Jahre zuvor errichteten Pantaleonslettner abgrenzt. In der Tradition der großen Stiftungen der Kölner Führungsschicht für St. Maria im Kaptitol[29] stellt der Auftrag für das im niederländischen Mechelen gefertigte Werk durch mehrere Kölner Familien unter Führung der Brüder Nikasius und Georg Hackeney eine eindrucksvolle Manifestation bürgerlichen Stifterbewusstseins zu Beginn der frühen Neuzeit dar. Mit der ursprünglichen liturgischen Funktion eines mittelalterlichen Lettners hatte das eindrucksvolle, flämische Importstück[30] allerdings nicht mehr viel gemein – es dürfte wohl mehr als Musikbühne Verwendung gefunden haben.[31]

Zum Standard der mobilen Ausstattung gehörten nach wie vor Kruzifixe und Kreuzgruppen verschiedener Größe, Einzelfiguren der thronenden Muttergottes und verschiedener Heiliger sowie komplexe, figurenreiche Retabel, die auf den zahlreichen Altären ihre Aufstellung fanden. Beim Blick auf die in der ersten Hälfte des 16. Jahrhunderts entstandenen Bildwerke darf zudem nicht vergessen werden, dass in allen bereits bestehenden Köl-

ner Kirchen verehrte Bildwerke vorangegangener Jahrhunderte nach wie vor integraler Bestandteil des Kircheninneren waren. In vielen Fällen erfüllten sie noch ihre ursprüngliche liturgische Funktion, sofern sie nicht – beispielsweise durch eine Standortveränderung – eine neue Akzentuierung ihres kultischen Kontextes erfahren hatten. Die im Vergleich zu anderen Gattungen dünne Überlieferungsdichte an frühneuzeitlichen Holzbildwerken, deren Provenienz aus einer der Kölner Sakralbauten zweifelsfrei zu belegen ist, spiegelt sicher nicht das einst Vorhandene wieder. Das Schaffen sehr produktiver Bildhauerateliers aus den 1480er Jahren auch nach dem Jahrhundertwechsel und ihr Fortwirken in einer nächsten Bildhauergeneration wird besonders in dem erst jüngst rekonstruierten Œuvre des in Köln ansässigen

29 Der Bereich zwischen Lettner und Hochaltar hatte stets einen besonderen Reiz auf die Stifter ausgeübt und zu großzügigen Donationen geführt: Hagendorf-Nußbaum 2005a, S. 121.
30 Zu den Zentren südniederländischer Skulptur und weiterer Kölner Importstücken: von der Osten 1973, bes. S. 44ff.
31 Schmelzer 2004, S. 12.

Abb. 48: Kruzifix, St. Andreas, Köln (Westvorhalle)

Abb. 49: Kruzifix mit ergänzten Assistenzfiguren, St. Andreas, Köln

Meisters Tilman (Tilman Heysacker, 1487–1515 nachgewiesen) und dem aus seiner Werkstatt hervorgehenden von Carben-Meisters, vermutlich identisch mit dem archivalisch belegten Bildschnitzer Wilhelm von Arborch (1506–33 nachgewiesen), fassbar.[32] In der zu Beginn des 16. Jahrhunderts für Groß St. Martin geschaffenen Kreuzigungsgruppe ist in situ ein äußerst qualitätvolles, noch dem spätgotischen Stil- und Motivkanon verpflichtetes Gemeinschaftswerk dieser beiden, zu jener Zeit tonangebenden Bildschnitzer überkommen.[33] Die Kreuzigungsgruppe gehörte ebenso wie das Relief der Grablegung zur Ausstattung des Hl. Kreuz-Altars, den der Kölner Ratsherr und spätere Kölner Bürgermeister Johann von Aich 1509 gestiftet hatten.[34]

Das nur wenige Jahre zuvor, wohl zwischen 1500 und 1505, in der Tilman-Werkstatt entstandene Kreuzigungsretabel für St. Kunibert hat sich nur in dem einst zentralen Kreuzigungsrelief sowie einer zugehörigen kleineren Grablegung erhalten.[35] Es fällt auf, dass das Thema der Grablegung in der Kölner Skulptur der ersten Hälfte des 16. Jahrhunderts offenbar eine zentrale Rolle spielte. Oft nicht als Bestandteil eines Altarzusammenhangs, sondern als autonome, meist großfigurige Skulptur in Holz oder Stein geschaffen, scheint sie wichtiger Bestandteil der frühneuzeitlichen Ausstattung vieler Kölner Kirchen gewesen zu sein, so auch das von dem Kanoniker Hein-

rich von Berchem († 1509) gestiftete steinerne Grablegungsrelief für St. Maria im Kapitol (Abb. 47).[36]

Zu den neu angefertigten Holzskulpturen in Kölner Kirchen gehören auch die beiden, um 1520 entstandenen monumentalen Kruzifixe aus der ehemaligen Chorherrenstiftskirche St. Andreas (Abb. 48, 49).[37] Unbekannt ist der ursprüngliche Standort des heute an ein modernes Kreuz gehefteten Kruzifixus in der westlichen Vorhalle, während der zweite Kruzifixus mit neugotischem Kreuz und zeitgleich ergänzten Assistenzfiguren in seiner Anbringung oberhalb des westlichen Vierungsbogens noch an den inhaltlich bedeutsamen Standort der hochmittelalterlichen Triumphkreuze in unmittelbarer Nähe des Kreuzaltars anknüpft, ohne allerdings die mit diesen impliziten komplexen Bedeutungsinhalte aufzunehmen. Die Konzentration der Bildaussage auf die Passion wird in der Modellierung der Christusfiguren deutlich: Adern und Sehnenwerk überziehen die ausgemergelten, dornenbekrönten Leiber, die mit einem knapp geschürzten Lendentuch bekleidet sind. Nicht nur der ausflatternde

32 Kat. Köln 2001, bes. S. 28ff., S. 121ff.
33 Kat. Köln 2001, S. 52.
34 Kat. Köln 2001, S. 52, S. 55, 128f.
35 Köln, St. Kunibert: Kempgens 1997, S. 31ff.; Kat. Köln 2001, S. 33, Abb. S. 34.
36 Hagendorf-Nußbaum 2005a, S. 123, S. 166f.
37 Kosch 1995, S. 55, S. 59, Abb. 32–33.

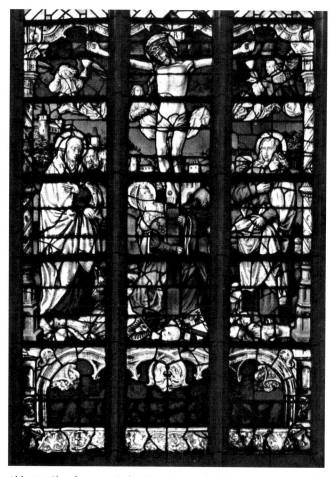

Abb. 50: Chorfenster mit der Kreuzigung Christi, St. Antonius, Köln

Abb. 51: Heller-Fenster, St. Maria im Kapitol, Köln

Gewandzipfel des Kruzifixus im Vierungsschildbogen verrät die noch ganz im traditionellen gotischen Stilkanon verhaftete Gestaltungsweise beider Bildwerke.

Keine andere bauliche Veränderung der romanischen und frühgotischen Kölner Kirchen in der frühen Neuzeit betraf zugleich sowohl den Innenraum als auch das äußere architektonische Erscheinungsbild wie die Neuanbringung oder Auswechslung der Glasfenster. Gerade im ersten Viertel des 16. Jahrhunderts wurden zahlreiche neue Glasmalereien – nicht allein die im Rahmen der Ausstellung vorrangig thematisierten Glasmalereizyklen der Kreuzgänge aus Altenberg, Steinfeld und Mariawald – für bereits bestehende oder soeben als Neubau vollendete Kirchen in Auftrag gegeben. Im ersten Viertel des 16. Jahrhunderts wurde eine neue Verglasung für St. Antonius, die Kirche der Antoniterchorherren, gestiftet. Die Chorfenster erhielten ein neues Gabelmaßwerk sowie mehrere Glasgemälde, von denen sich allerdings nur eines erhalten hat, welches sich heute im oberen Teil des mittleren Chorfensters befindet (Abb. 50).[38] In der Mehrzahl lassen sich die frühneuzeitlichen Glasmalereien auf namentlich überlieferte Stifter aus dem Kölner Bürgertum oder aus dem Kreis der Kanoniker der einzelnen Konvente[39] zurückführen. In St. Maria im Kapitol, wo bevorzugt farbige Glasfenster zum Gedenken an die Stiftskanoniker in Auftrag gegeben wurden, entstand um 1510/20 das so genannte Heller-Fenster (Abb. 51), benannt nach der gleichnamigen Stifterfamilie. Es weist enge Bezüge zum Werk Albrecht Dürers auf und zugleich die für die frühneuzeitlichen Kölner Glasmalereien charakteristische Aufnahme von antikisierenden Renaissance-Formen in Ornamentik und Architekturdetail. Dieselbe Werkstatt von Hermann von Pentelynck d. Ä. und d. J. schuf auch das dortige Ursula-Fenster (um 1514). Mit den wohl zwischen 1516 und 1518 gefertigten so genannten drei Habsburgerfenstern wurde der Kapitolskirche sogar eine Stiftung Kaiser Maximilians I. zuteil, der eine enge Beziehung zu Köln und zum Marienstift hatte.[40] Die Aufnahme neuer Tendenzen in einen sonst noch weitgehend spätgotischen Formenschatz kennzeichnet auch die um 1525 entstandenen Scheiben

38 Baetz 1995, S. 65f., Abb. 3; Kaiser 2001/02, S. 100.
39 Aus einer 1635 erstellten Liste mit Stiftsherrenbildnissen im Kanonikerstift St. Severin wird ersichtlich, dass aus dem späten 15. und frühen 16. Jahrhundert zwanzig, von Kanonikern gestiftete Glasfenster mit Stifterporträts vorhanden waren; sie alle gingen bei der Innenraumerneuerung im 18. Jahrhundert verloren, Hagendorf-Nußbaum 2005b, S. 357.
40 Zu den Glasmalereien in St. Maria im Kapitol: Hagendorf-Nußbaum 2005a, S. 123, S. 126, S. 129ff.

des umfangreichen Glasmalereizyklus in der Zisterzienserinnenklosterkirche St. Bartholomäus und Aper, für die man eine Vermittlung neuen italienischen Formenguts über Flandern nach Köln[41] annimmt (siehe Beitrag Täube). Die teilweise datierten (1528 und 1530) Glasgemälde von St. Peter[42] gehören zu den qualitätvollsten und wichtigsten Glasmalereien Kölns in der beginnenden Neuzeit.

Bei dem kurzen Blick auf die verschiedenen Kunstwerke der frühneuzeitlichen Ausstattung Kölner Kirchen wird deutlich, dass die erste Hälfte des 16. Jahrhunderts keinen radikalen Bruch zum Vorhergegangenen darstellt und auch die Reformation in Köln keine unmittelbaren Spuren in der Bild- und Einrichtungstradition zeitigt. Dies verwundert nicht, zumal die Reformationsversuche der beiden Kölner Erzbischofe, Herrmann von Wied (1515–64) und Gebhard Truchseß von Waldburg (1577–1615), in den 1540er und dann erst in den 1580er Jahren

gescheitert waren und stattdessen unter der Ägide der Jesuiten die katholische Reform allmählich die Oberhand gewann.[43]

Dennoch ist dieser Zeitraum auch in Köln spürbar eine Phase des Übergangs, in der neue motivische und stilistische Elemente Eingang in die künstlerische Produktion vor Ort bringen, bereichert durch impulsgebende Importstücke aus den Nachbarländern. Getragen wird die auch in der beginnenden Neuzeit kostbare und vielfältige Ausstattung durch den ungebrochenen, reichen Stiftungswillen der Kölner Bürgerschaft,[44] die zur Ehre Gottes, zur Zierde ihrer Kirchen und nicht zuletzt zur Sicherung der eigenen Memoria zahlreiche bedeutende Kunstwerke an namhafte Künstler in Auftrag geben.

41 Bellot 2001/02, S. 147.
42 Roessle 2005, S. 325f.
43 Hagendorf-Nußbaum 2005a, S. 123, mit Anm. 36.
44 So auch Kirgus 2000, bes. S. 30ff.

Glasmalerei der Renaissance in St. Peter

Hartmut Scholz

I hardly know of more perfect specimens of glass painting than these windows:[1] So begeisterte sich der weit gereiste „Amateur" und gelehrte Antiquar Charles Winston schon 1847, und tatsächlich hat sich an dieser hohen Einschätzung bis heute nichts geändert. Nach wie vor zählen die Farbfenster in Chor und Langhaus von St. Peter zu Köln zu den bedeutendsten Zeugnissen deutscher Glasmalerei der Renaissance.[2] Zu einer Zeit, da andernorts nicht zuletzt mit Einführung der Reformation die monumentalen Farbverglasungen mehr und mehr außer Gebrauch gekommen waren, zog man in Köln, und hier insbesondere in den großartigen Bildfenstern im Chorschluss der Peterskirche, nochmals mit großer Geste alle künstlerischen und technischen Register glasmalerischer Prachtentfaltung: Damit war im katholischen Rheinland zwar noch nicht das letzte Wort gesprochen, doch mit Sicherheit ein kaum noch zu übertreffender Höhepunkt der Gattung erreicht. Die Kölner Bürgerschaft, voran die politische und wirtschaftliche Führungsschicht mit ihren engen Beziehungen zu den zahlreichen geistlichen Institutionen der Stadt, war in dieser Epoche eine der stärksten Stützen der katholischen Partei, die allen Bestrebungen des Protestantismus entschieden entgegentrat. Hierin liegt auch ein Hauptgrund für den ungebrochenen Stiftungseifer, der Köln in der ersten Hälfte des 16. Jahrhunderts noch einen überreichen Schatz an monumentalen Glasmalereien bescherte.

Der spätgotische Neubau der dem Cäcilienkloster inkorporierten Pfarrkirche St. Peter, der abgesehen von den im Krieg zerstörten Mittelschiffsgewölben noch im Wesentlichen die heutige Erscheinung bestimmt, fällt in das erste Drittel des 16. Jahrhunderts, in die Amtszeit des Pfarrers Peter von Nassau (1512–33), und ersetzte einen baufällig gewordenen romanischen Vorgängerbau. Exakte Daten zur Baugeschichte (Beginn des Neubaus um 1524/25) sind nicht überliefert, doch die durch Inschriften 1528 bzw. 1530 datierten Fenster im Ostchor und im Langhaus markieren offenkundig den Abschluss der Baumaßnahmen.

Die Chorverglasung

Kern der glasmalerischen Ausstattung sind die drei großen Passionsbilder der „Kreuztragung", „Kreuzigung" und „Beweinung Christi", die einschließlich einer Sockelzone mit Stifterbildern, Patronen und Wappen im unteren Drittel jeweils sechs Zeilen der hohen, dreibahnigen Chorschlussfenster besetzen. Dieses imposante farbige Triptychon wird heute von einer modernen, nüchtern weißen Blankverglasung umgeben und bildet einen wirkungsvollen Akzent im ansonsten bewusst karg gehaltenen Innenraum. Die Farbigkeit ist brillant mit einem großen Anteil an weißen und gelben Gläsern: Weiß tritt vornehmlich in Gesichtern und Gewändern hervor; Gelb dominiert in erster Linie in den architektonischen Rahmen, den Nimben und den Preziosen der Kleidung. Kühles Grün und lichtes Blau bestimmen die Landschaft, wo erforderlich, flankiert von Braun-, Grau- und Rosatönen. Akzente von Rot, Violett und Mittelblau beschränken sich wesentlich auf Gewänder und Wappen; nur im nordöstlichen Chorfenster unterstreicht das kräftige Blau im damaszierten Vorhang der Stifterzone und im Himmel über Jerusalem das hier ohnedies dichtere Kolorit der Gesamtkomposition. Der Gesamteindruck ist überaus reich und kostbar, das Leuchten der Farbgläser so gut wie nirgends durch Korrosion getrübt. Auch die Bemalung darf, trotz partieller Verluste im östlichen und südöstlichen Fenster, insgesamt als vorzüglich intakt bezeichnet werden. Die recht guten Ergänzungen der letzten großen Restaurierung im frühen 20. Jahrhundert fallen im Gesamtbild nicht ins Gewicht.

Das zentrale Bild der Kreuzigung als figurenreicher Kalvarienberg im Chorscheitelfenster (I) besitzt im Rheinland Tradition und ist in der Region heute noch in zahlreichen Vergleichsbeispielen anzutreffen. Die

1 Winston 1847, S. 264.
2 Scheibler 1892, Sp. 138; Schmitz 1913, S. 56ff.; Rathgens/Roth 1929, S. 165ff (St. Peter); zu den Glasmalereien S. 184ff.; Oidtmann 1929, S. 411ff.; Schmid 1994, S. 318ff., 331ff.; Sporbeck 1996, S. 188ff.

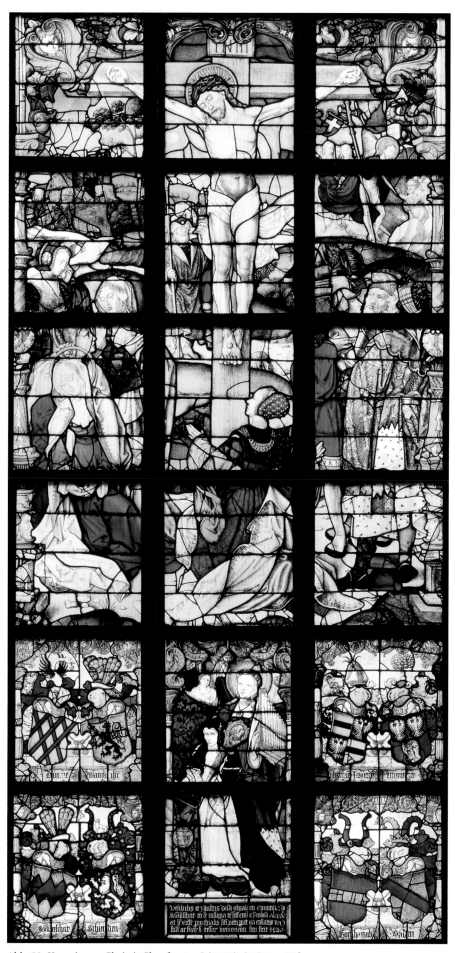

Abb. 52: Kreuzigung Christi, Chorfenster I (1528), St. Peter, Köln

Komposition in St. Peter (Abb. 52) zeigt die Schädel-stätte vor weiter atmosphärischer Landschaft, ganz im Vordergrund den Gekreuzigten (das obere Mittelfeld in moderner Ergänzung), am Fuß des Stammes kniend Magdalena, links die Gruppe der trauernden Frauen um den Lieblingsjünger Johannes und die ohnmächtig niedergesunkene Gottesmutter Maria. Auf der rechten Seite erscheint eine Gruppe reich gewandeter Juden im Gespräch und im Mittelgrund hinter dem Kreuz dem Text der „Legenda aurea" folgend der blinde Hauptmann Longinus mit der Lanze in Begleitung eines zweiten Sol-daten. Mehr im Hintergrund rechts oben sieht man in simultaner Darstellung die Höllenfahrt Christi, der das Tor zur Vorhölle aufbricht und die Voreltern, voran das erste Menschenpaar Adam und Eva, erlöst.

Stifterin des Fensters war die Äbtissin des benachbar-ten Klosters St. Cäcilien, Elisabeth von Manderscheid, die am Betpult kniend und empfohlen von der Titelheiligen des Klosters im unteren Register erscheint. Die erneuerte Inschrift nennt das Stiftungsjahr 1528 und als Ziel der Stiftung neben der Betonung des Kollationsrechts das ei-gene Gedächtnis und das ihrer Nachfolgerinnen:

VENERABILIS ET ILLUSTRIS DOMINA ELIZABETH COMITISSA DE MANDERSCHEIT ECCLESIE COLLEGIATE SANCTE CECILIE IN COLONIA ABBATISSA ET HUIUS ECCLESIE PAROCHIALIS SANCTI PETRI PERPETUA COLLATRIX ME IN SUAM AC SUARUM SUCCESSORUM MEMORIAM FIERI FECIT 1528.

Umgeben ist die Stifterfigur von acht beschrifteten Wappen einer Ahnenprobe, die den Adelsstand der Stif-terin selbstbewusst zum Ausdruck brachten.

Das benachbarte nordöstliche Chorfenster (n II) zeigt die Kreuztragung Christi traditionell als dichtes und un-übersichtliches Gedränge (Abb. 53). Die zentrale Grup-pe um Christus und Veronika, die dem Geschundenen das Schweißtuch reicht, wird von den mächtigen Figuren zweier grimmiger Soldaten flankiert, deren fantastische römische Rüstungen Furcht einflößen. Die bedrohliche Szenerie des Kreuzwegs wird durch das kunstvolle Ar-rangement stark überschnittener und verdeckter Figuren und eine wahre Ansammlung exotischer, bis zur Karika-tur verzerrter Schergen dramatisiert, wobei sich der Be-trachter gleich von mehreren aus dem Bild blickenden Gesichtern ins Visier genommen sieht. Die ursprüngli-che Komposition des Zugs, der sich links vorn aus dem Stadttor von Jerusalem heraus bewegt und sich rechts nach Golgatha im fernen Hintergrund wendet, ist im Zentrum über der Christus-Veronika-Gruppe durch ein unzugehöriges, später hier eingesetztes separat gerahm-tes Feld mit der Darstellung der Dornenkrönung und

Verspottung Christi gestört, doch dieser nachträgliche Eingriff fügt sich auf den ersten Blick so selbstverständ-lich in die gesamte Dramaturgie, dass er erst bei genauer Betrachtung ins Auge fällt. Ursprünglich muss an die-ser Stelle die bildbeherrschende Figur eines berittenen Hauptmanns zu sehen gewesen sein, der traditionell zur Szenerie der Kreuztragung gehörte und von dessen Pferd noch der Kopf in der benachbarten Scheibe zu sehen ist.[3]

In der Sockelzone werden die knienden Stifterbilder des bereits 1484 verstorbenen Kirchenmeisters Hermann van Wesel und seiner Tochter Katharina von den Hei-ligen Katharina und Andreas in den äußeren Lanzetten empfohlen (Abb. 54, 55), während ein Engel mit dem Wappen van Wesel die Mittelbahn füllt. Eine bereits 1918 entfremdete, heute verlorene Inschrift lautete:

bit [go]t vor … van vesel kirchmeister disser kirchen ge-weist is / kathringen war syn dochter gewerst, der got gna-de. 1528.

Das südöstliche Chorfenster (s II) schließlich zeigt die Beweinung Christi, verbunden mit den kleinen si-multanen Nebenszenen der Kreuzabnahme und der Grablegung im Hintergrund (Abb. 56). Die zentrale Gruppe um den am Boden auf einem weißen Bahrtuch ausgestreckten Leichnam Christi, die stützende Figur des Evangelisten Johannes dahinter, die kniende Gottes-mutter in Anbetung vor dem toten Sohn einschließlich der versammelten trauernden Frauen ist in der Kölner Glasmalerei gleich in mehreren Fassungen nach ein und demselben zugrunde gelegten Entwurf ausgeführt wor-den: 1. in einem bereits 1813 nach Hingham/Norfolk in England in die dortige Pfarrkirche abgewanderten Chor-fenster unbekannter Herkunft und 2. in einem Lang-hausfenster der ehemaligen Schlosskirche zu Schleiden in der Eifel (Abb. 57). Durch Zutaten oder Weglassungen im Randbereich wurden die Kompositionen an die un-terschiedlichen Fenstermaße angepasst, wobei St. Peter nicht nur die späteste, sondern auch die künstlerisch überzeugendste Version unter den genannten Beispielen bietet, die im Übrigen von ganz verschiedenen Glasma-lern ausgeführt wurden.

Stifter des Fensters, das offenkundig aus derselben Werkstatt stammt wie die Kreuzigung, waren Gerhard Wasservass und seine Frau Agnes Biese, die von den

3 Eine Vorstellung von der verlorenen Figur des Reiters vermag die dominante Erscheinung des berittenen Hauptmanns in der allerdings späteren Kreuztragungstafel der Familie Siegen von Barthel Bruyn d. Ä. im Germanischen Nationalmuseum in Nürnberg zu vermitteln: Tümmers 1964, A 174; Löcher 1997, S. 102ff.

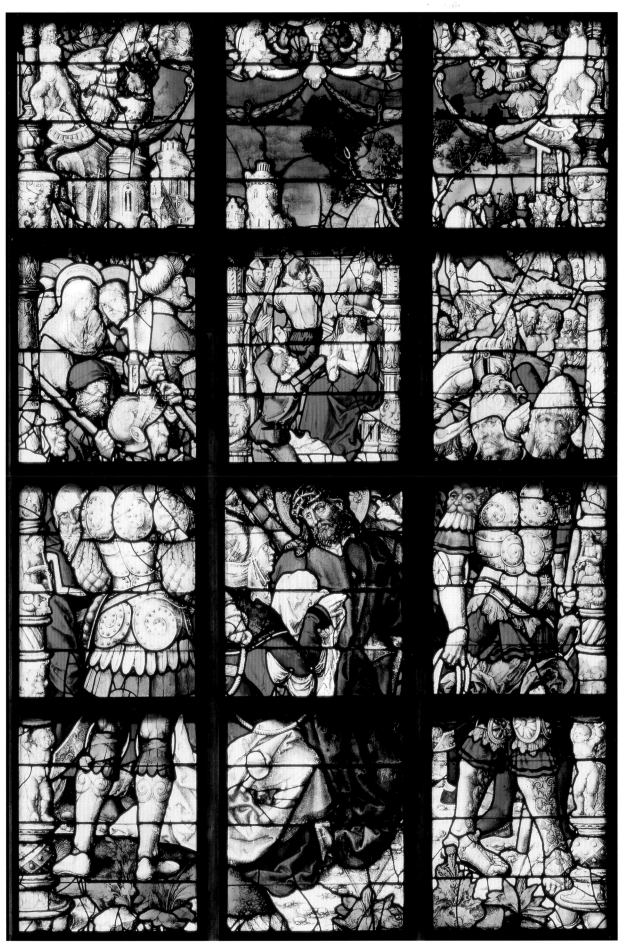

Abb. 53: Kreuztragung, Chorfenster n II (1528), St. Peter, Köln

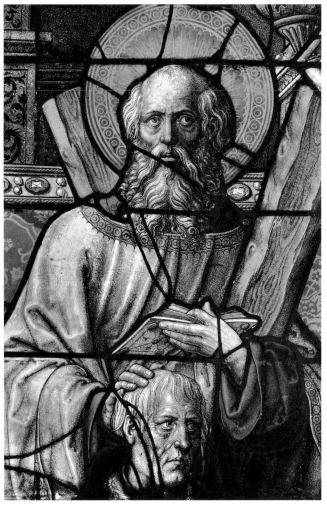

Abb. 54: Hl. Andreas mit kniendem Stifter Hermann van Wesel, Detail, Chorfenster n II 5a (1528), St. Peter, Köln

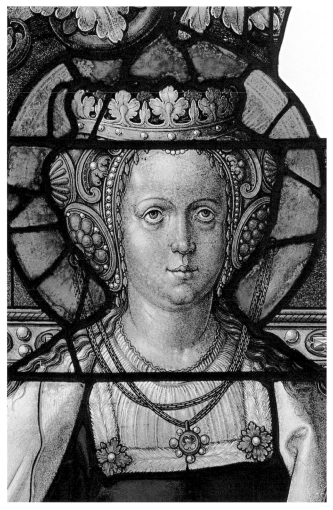

Abb. 55: Hl. Katharina, Detail, Chorfenster n II 2a (1528), St. Peter, Köln

Schutzpatronen Petrus und Agnes begleitet werden. Im Zentrum der Stifterzone präsentiert wiederum ein Wappenengel die beiden Wappen, die nochmals an den Betpulten und ein drittes Mal in der reizenden Darstellung einer kleinen Wappenrundscheibe im Fenster hinter dem Engel zu sehen sind.

Gemessen an dem zweiten großen Hauptwerk spätmittelalterlicher Glasmalerei in Köln, dem rund zwei Jahrzehnte älteren Fensterzyklus im Nordseitenschiff des Domes von 1508/09, markiert die Chorverglasung von St. Peter nichts weniger als einen Generationensprung. Dies ist zunächst am reichen Renaissancedekor der Rahmenformen abzulesen. Entscheidender und wesentlich sind freilich die fortgeschrittene Tiefenerschließung des Bildraumes, die entwickelte Körperlichkeit eines gewandelten Menschenbildes, das reiche mimetische Repertoire und der souveräne Umgang mit einer stattlichen Szenerie handelnder Figuren.

Enge künstlerische Zusammenhänge mit dem malerischen Œuvre des führenden Kölner Renaissancemalers Bartholomäus Bruyn d. Ä. (1493–1555) sind stets gesehen, doch – mit Ausnahme von einzelnen erklärten Verfechtern der Zuschreibung wie etwa Hermann Schmitz – eher zurückhaltend bewertet worden.[4] Ohne Frage stehen hinter der Chorverglasung und wohl auch hinter dem besten Teil der Langhausfenster von St. Peter Entwürfe eines herausragenden Meisters, der sich in jeder Hinsicht auf der Höhe der Zeit befand und das Erscheinungsbild der aktuellsten Kölner Malerei entscheidend mitgeprägt haben muss. Ähnlich wie der berühmte Fensterzyklus im Nordseitenschiff des Domes wohl zu Recht und lange Zeit auch in weitgehendem Einvernehmen auf eine aktive Mitwirkung des Meisters der Hl. Sippe und

4 Bei Tümmers 1964, S. 15, wird die Entwurftätigkeit Bruyns immerhin bereits als Faktum mitgeteilt; siehe auch Tümmers 1990, S. 19.

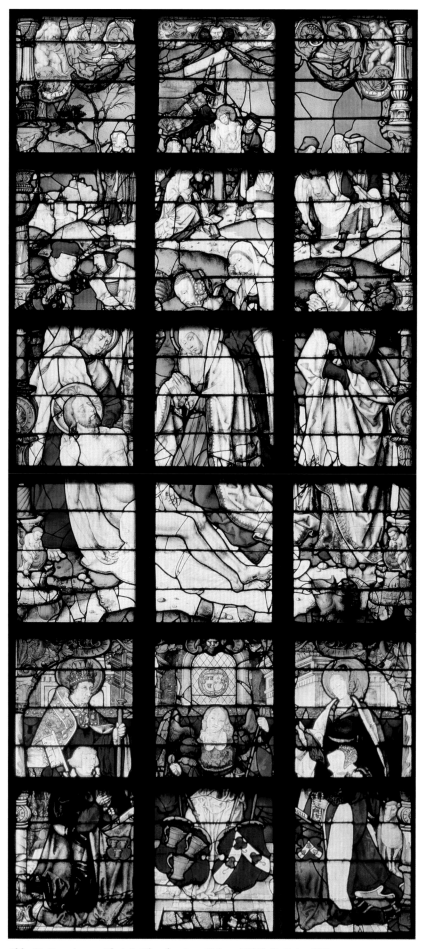

Abb. 56: Beweinung Christi, Chorfenster s II (um 1528), St. Peter, Köln

des Meisters von St. Severin zurückgeführt wurde,[5] so sind die Farbfenster von St. Peter ohne einen tätigen Anteil der Werkstatt Bruyns kaum zu verstehen. In jedem Fall setzen die souverän bewältigten weiträumigen Bildkompositionen, die besonderen Qualitäten der Dramatisierung des biblischen Stoffes und nicht zuletzt die in der Kölner Glasmalerei kaum ein zweites Mal in vergleichbarer künstlerischer und technischer Qualität ausgeführten charaktervollen und ausdrucksstarken Physiognomien – ganz besonders im „Kreuztragungsfenster" – eine intime Kenntnis des Bruynschen Œuvre voraus.

Für die Gesamtkompositionen von „Kreuzigung" und „Beweinung" sind in Bruyns Essener Altar von 1522–25 (Abb. 58) oder in der Tafel eines Rinckschen Altars aus St. Mauritius um 1530 im Wallraf-Richartz-Museum (Abb. 59) die unmittelbarsten Vergleichsbeispiele benannt, wenngleich hier die allgemeine Anlage über die ältere niederländische Malerei bereits beim Meister der Hl. Sippe und beim Meister von St. Severin vorgebildet war und die Komposition der zentralen Figurengruppe der „Beweinung" überdies auf ältere Erstausführungen in der Glasmalerei zurückgreifen konnte (Abb. 57).[6] In dramatisch gesteigerter Plastizität der Figuren hat Bruyn die Beweinung nochmals auf der Mitteltafel eines Triptychons um 1532 in der Münchner Pinakothek variiert, und besonders hier erscheint die Gestalt der trauernden

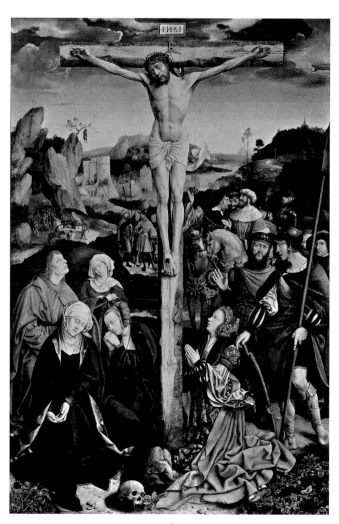

Abb. 58: Bartholomäus Bruyn d. Ä., Kreuzigung des Essener Altars (1522–25), St. Johann Baptist, Essen

Gottesmutter auf das Engste verwandt.[7] Rückbezüge zur „Hl. Helena" und zur „Kreuzigung" in St. Maria Lyskirchen um 1520/25 deuten bereits auf eine mögliche Kontinuität in der Auseinandersetzung des Künstlers mit dem Medium der Glasmalerei, doch lassen die traditionellen Bildthemen dort zunächst noch wenig Spielraum für neue Bildformulierungen erkennen.[8]

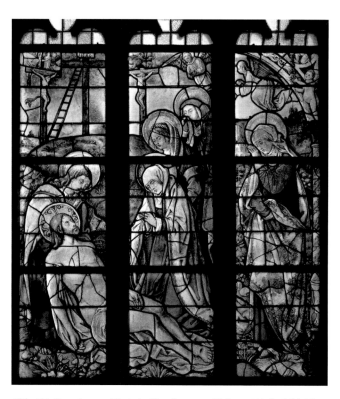

Abb. 57: Beweinung Christi, Chorfenster s II (um 1525), Schleiden, ehem. Schlosskirche

5 Rode 1969, S. 249ff.; Rode 1974, S. 189f.; Keßler-van den Heuvel 1987, S. 196ff. Jüngere Überlegungen von Brigitte Wolff-Wintrich 1998, zusammenfassend S. 243ff., die die Fenster als selbständige Entwurfsarbeit der Glasmalerwerkstatt unter Auswertung zeitgenössischer Vorbilder betrachten möchte, können hier nicht diskutiert werden. Allein die Tatsache, dass sich die eingesessenen Glasmalerwerkstätten mit ihren Werken offenbar stets auf der Höhe ihrer Zeit befanden, weist doch eher auf die Beteiligung externer Entwerfer hin.
6 Tümmers 1964, A 42, 43 und 81. – Zur Datierung der Schleidener Beweinung: Oidtmann 1929, S. 396 (um 1518) bzw. Wolff-Wintrich 1998, S. 209 (nach 1525); dagegen ist ein zeitlicher Ansatz der nach Hingham/Norfolk (England) abgewanderten Scheiben nach demselben Entwurf der Hauptgruppe um 1500 bei Wayment 1988, S. 48, bzw. um 1505–10 bei Wolff-Wintrich 1998, S. 209, sicher entschieden zu früh.
7 Tümmers 1964, A 120.
8 Rentsch 1967, der in St. Maria Lyskirchen eine Beteiligung Bruyns an den Entwürfen ablehnt.

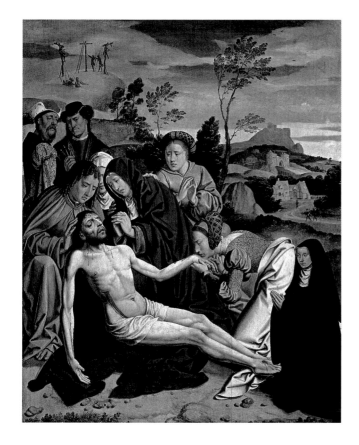

Abb. 59 (links): Bartholomäus Bruyn d. Ä., Beweinung Christi (um 1530), Wallraf-Richartz Museum & Fondation Corboud, Köln

Abb. 60 (rechts): Bartholomäus Bruyn d. Ä., Marter des Hl. Viktor (1529–34), Detail aus dem Hochaltar, St. Viktor, Xanten

Ganz anders im alles überragenden Fenster der „Kreuztragung Christi", wo für die vorgegebene Fensterfläche eine dem dramatischen Geschehen angemessene, künstlerisch überzeugende Kompositionslösung offenbar zur Gänze neu entworfen worden war. Sucht man nach Verwandtem, so ist man erneut auf das Werk Bruyns verwiesen, wo im annähernd zeitgleichen Xantener Altar von 1529–34 ganz erstaunliche Übereinstimmungen hinsichtlich der Behandlung des Bildraumes anzutreffen sind: Der hochgelegte Horizont und die Perspektive starker Aufsicht in der Viktorsmarter schaffen genügend Tiefe für die in drei Zonen von vorn nach hinten gestaffelte Anordnung des figurenreichen Geschehens, sinnvoll aufgeteilt in Haupt- und Nebenszenen, und eben die gleiche Auffassung zeigt auch die lange in die Tiefe führende Prozession nach Golgatha in der „Kreuztragung" von St. Peter.[9]

Ebenfalls im „Martyrium des hl. Viktor", beim „Ecce Homo" und in der „Auferstehung Christi" des Xantener Altars sind auch die allernächsten Parallelen für die Vielfalt der Schergen im Fenster zu finden. So ist der aus dem Bild gewandte Soldat mit Helm und reich verziertem Brustpanzer über dem geblähten Untergewand im linken Vordergrund der Viktorsmarter geradezu als Zwillingsbruder der geharnischten römischen Soldaten der Kreuztragung anzusprechen, ohne dass wir es hier mit

einer exakten Wiederholung zu tun hätten (Abb. 53, 60). Dasselbe gilt für die Rückenfigur des Soldaten der „Ecce Homo"-Tafel, und die eigentümliche Form des genieteten Platten-Harnischs findet sich bei einem der Wächter in der Xantener Auferstehung wieder.[10] Dies alles sind Motive, die auch in der Werkstatt Bruyns versatzstückartig wiederkehren und sicherlich auf Musterblättern festgehalten waren. Dass der Meister seine Anregungen nicht zuletzt aus druckgraphischen Vorlagen bezogen hat, ist bekannt: Vorauszusetzen sind hier in erster Linie Dürers bekannte Holzschnittfolgen und die Kupferstich-Passion sowie Reproduktionsstiche Marcantonio Raimondis v. a. nach berühmten Vorbildern Raffaels. So ist es auch nicht weiter verwunderlich, dass die zentrale Gruppe der „Kreuztragung" um Christus und Veronika offensichtlich dem gleichnamigen Blatt aus Dürers Kupferstich-Passion (Meder 12) verpflichtet ist. Selbst der Knecht im linken Vordergrund scheint für die Fratze eines der Soldaten im weiteren Sinne Pate gestanden zu

9 Tümmers 1964, A 97, Farbtaf. S. 31.
10 Tümmers 1964, A 101. Einen entsprechenden Harnisch zeigte auch ein Soldat der im Krieg verbrannten Kölner „Kreuztragung" des Berliner Kunstgewerbemuseums, die von Schmitz 1913, I, S. 60f., II, Nr. 49, Taf. 17, um 1545 datiert und ebenfalls auf Entwürfe von Barthel Bruyn zurückgeführt wird.

haben. Eindeutiger noch sind die Anleihen allerdings im Fall der beiden römischen Soldaten, für die der Entwerfer Raimondis Stich des Triumphs (B. 213) als definitive Inspirationsquelle herangezogen hat (Abb. 61): Nicht allein die gesamte Haltung des rechten Soldaten mit dem Seil wurde wörtlich der Figur am linken Bildrand im Stich entlehnt. Die Rückenfigur des Soldaten rechts zeigt weitere im Fenster aufgegriffene Motive, wie etwa den Helm mit Drachenfigurine und die Löwenköpfe an den Schulterklappen.[11]

Tatsächlich besitzen nun aber gerade die künstlerisch überzeugendsten Figuren dieses Fensters eine derart machtvolle Präsenz, dass man sich außerdem fragen muss, welch genialer Glasmaler hier den Pinsel führte. Die „Kreuztragung" unterscheidet sich hinsichtlich der glasmalerischen Ausführung entschieden von den beiden benachbarten Chorfenstern, und das gilt in gleicher Weise für die szenische Komposition wie für die Stifterzone. Die äußerst aufwändige Machart mit dichten, an Lippen und im Inkarnat partiell von Rotlot bzw. Eisenrot hinterlegten und verstärkten Halbtonlagen sowie allen technischen Spielarten der Modellierung mit trocken gestupften und ausradierten Überzügen zeigt in jedem Fall, wenn nicht eine andere Werkstatt, so doch einen anderen hauptverantwortlichen Glasmaler am Werk, der seine Zunftgenossen ersichtlich weit in den Schatten stellte. Werke vergleichbar hoher Qualität in der Kölner Glasmalerei sind insbesondere unter jenen Kreuzgangsfenstern zu suchen, die sicher ins Zisterzienserkloster Mariawald in der Eifel lokalisiert werden können und sich heute zu großen Teilen im Victoria and Albert Museum in London befinden (Kat.-Nr. 82–130). Dass in diesen Scheiben die unterschiedlichsten Vorbilder – eine gedruckte Bamberger „Biblia pauperum" von 1462/63, der Schongauerstich der „Taufe Christi" (L. 8), ein Reproduktionsstich Raimondis nach Raffaels „Bethlehemitischem Kindermord" (B. 18) sowie die „Auferweckung des Lazarus" vom Meister von St. Severin[12] – teilweise wörtlich ausgewertet wurden, deutet allerdings nicht zwangsläufig auf eine eigenverantwortliche Auftragsarbeit der Glasmaler – ohne Beteiligung eines externen Entwerfers. Auch Letztere griffen bekanntlich bei Bedarf auf druckgraphische Vorlagen zurück.

So ist das Verhältnis von Entwerfer und ausführendem Glasmaler ganz allgemein wie im vorliegenden Fall von St. Peter also alles andere als einfach zu klären. Die extrem weiche malerische Halbton-Modellierung im Verbund mit der zupackenden zeichnerischen Charakte-

Abb. 61: Marcantonio Raimondi, Triumph des Titus (um 1510/12), Kupferstich nach Ripanda

risierung der Köpfe verrät einen Künstler von so hohem Niveau, dass selbst die Frage nach der Eigenhändigkeit der Entwürfe nicht einfach von der Hand zu weisen ist (Abb. 54, 55, 62, 63). Eine eigenhändige Ausführung durch den Maler selbst ist generell und zumal in Köln jedoch recht unwahrscheinlich, denn schon in der städtischen Zunftordnung der Maler und Glaser von 1449 war es den Meistern bei Strafe untersagt worden, in das Handwerk des anderen einzugreifen.[13] Wie verbindlich diese Regel in Köln mehr als ein halbes Jahrhundert später noch immer gewesen sein mag, entzieht sich unserer Kenntnis und wäre allenfalls durch weitere Quellenforschungen ans Licht zu bringen. Wie immer man sich aber einstweilen in dieser Angelegenheit entscheidet, Faktum bleibt doch die außerordentlich große Nähe der Chorfenster von St. Peter zum Werk Bartholomäus Bruyns,

11 Für die Form der Rüstung siehe auch Raimondis Trajan zwischen Rom und Sieg (B. 361). Dass das ausgefallene Motiv der reizenden kleinen Drachenfigurine auf dem Helm des Soldaten bereits beim Meister von St. Severin vorkommt, belegt immerhin, dass die Reproduktionsgrafik Raimondis schon längere Zeit in Köln kursierte; siehe hierzu den Soldaten am äußeren linken Rand in der Tafel Christus vor Pilatus in Greenville, Bob Jones University Art Gallery, Kat. Köln 1995, Farbtaf. XXXVI.

12 Nachweise erstmals bei Rackham 1944 und Rackham 1945, nur die Verwendung des Schongauerstichs blieb dort unberücksichtigt. Blockbuchausgaben der „Biblia pauperum" und des „Speculum Humanae Salvationis" dienten bereits den älteren Kölner Kreuzgangsverglasungen, etwa in St. Cäcilien, als Vorbilder, Rode 1959; von Witzleben 1972; Hunecke, 1989.

13 „Vort sall gein Maler einicherley werck machen dat den glassworteren an jrem Ampt hinderlich sy, Noch ghein glassworter malen dat den Meleren hinderlich sy under penen van funf marcken so ducke dat geschege", (zitiert nach von Loesch 1907, I, S. 140, Nr. 21).

Abb. 62: Kreuztragung, Detail, Chorfenster II 5a (1528), St. Peter, Köln

Abb. 63: Kreuztragung, Detail, Chorfenster n II 5a (1528), St. Peter, Köln

dessen zeitgleiche Bildlösungen im Ganzen wie in der Erfindung einzelner Figuren oder Motive zweifellos die unmittelbarsten Parallelen zu bieten haben.

Unter den in Köln urkundlich fassbaren Glasmalerwerkstätten in der ersten Hälfte des 16. Jahrhunderts wurden insbesondere zwei Namen immer wieder mit herausragenden Werken der Kölner Glasmalerei in Verbindung gebracht: Dem 1510 verstorbenen Stadtglaser Hermann Pentelynck d.Ä. und seinem gleichnamigen Sohn, Hermann d.J., der das Amt bereits im Frühjahr 1508 vom Vater übernommen hatte und bis 1536 bekleidete, wurden mehrheitlich die Fenster im Nordseitenschiff des Domes von 1508/09 zugeschrieben,[14] während dem von 1513 bis 1544 nachgewiesenen Glasmaler Lewe (Leo) von Keysserswerde mit guten Gründen ein maßgeblicher Anteil an der Chorverglasung von St. Matthias in Trier von 1513 gegeben werden kann.[15] Daneben sind weitere hochqualifizierte Meister greifbar, wobei aus unserer Sicht v.a. an das in Mariawald und Steinfeld annähernd identische, recht ausgefeilte Künstlermonogramm auf Scheiben von 1521 bzw. 1534 zu erinnern ist, das

gemeinhin auf den in den Steinfelder Annalen überlieferten Glasmacher Gerhard Remsich – *pictor nulli suae aetatis secundus* – und gegebenenfalls dessen Vorläufer (und Vater?), den *vitrifex* Everhard von Nideggen bezogen wird (Abb. 18, 19, S. 26).[16]

Für eine Zuschreibung der drei Chorfenster von St. Peter an bestimmte Kölner Glasmalerei-Ateliers reichen die Indizien vorerst leider nicht aus. Im Hinblick auf die technische Virtuosität der glasmalerischen Ausführung erweisen sich allerdings die Mattheiser Kreuzigung, die Kreuzgangsfenster von Mariawald und die Glasmalerei-

14 Rode 1974, S. 37, 189f.; zuletzt Wolff-Wintrich 1998, S. 250ff.
15 Becker 1989, S. 32ff., folgt zwar der Zuschreibung der Fenster an den St. Mattheiser Mönch Wilhelm de Eyfflia (aus Münstereifel), die in der Abtschronik des Matthias Cerdo von 1680–93 überliefert wird, doch die Tatsache, dass zur Weihe des Hauptaltars am 7. Mai 1513 u.a. als Laienzeugen der Maler Martin, der Glaser (vitrarius) Leo aus Köln und der Steinmetz Judocus aus Wittlich, der den Bau der spätgotischen Apsis geleitet hatte, die Weiheurkunde mit unterzeichneten, deutet ganz entschieden auf die Mitarbeit des Kölner Glasmalers an der Ausstattung der Klosterkirche.
16 Hugo 1736, II, S. 861; Bärsch 1834, S. 19; Reinartz, in: Lexikon der Bildenden Künstler 1934, Sp. 152f.: „Remsich, Gerhart"; Rackham 1944, S. 266, 299; Conrad 1969, S. 98; Bachem 1985, S. 234; Weber 1986, S. 4f.; siehe Beitrag Täube S.••

en in St. Maria Lyskirchen als die nächstverwandten Vorläufer, wobei, wie angedeutet, für St. Peter durchaus mit zwei verschiedenen Werkstätten gerechnet werden kann.

Die Langhausverglasung

Nicht alle Glasgemälde in den Langhausfenstern vertreten denselben hohen Standard wie die Chorverglasung. Ebenbürtig ist zweifellos das Fenster in der Kreuzkapelle im Westen, das den Evangelisten Johannes gemeinsam mit dem Apostelfürsten Paulus in einer überreich verzierten gerahmten Nische zeigt (Abb. 64). Die beiden etwas unterlebensgroßen Standfiguren erscheinen in leichtem Kontrapost. Johannes hält die segnende Rechte über den vergifteten Kelch, den er der Legende nach unbeschadet getrunken hatte, um so seinen Verfolgern die Wahrheit der Lehre des Christentums zu beweisen; Paulus trägt wie üblich das Schwert seiner Enthauptung und ein aufgeschlagenes Buch. Die im Krieg zerstörten beiden unteren Felder der Paulusfigur wurden 1950 nach Vorkriegsaufnahmen im Farbton leider etwas zu braun neu angefertigt. Die Inschrift der Sockelzone gibt das Jahr der Entstehung: *ANNO DOMINY M / D XX VIII* (1528). Bemerkenswert sind die vortrefflich gezeichneten Köpfe, die ohne Zweifel von der Hand desselben Glasmalers stammen, der auch im „Kreuztragungsfenster" das Bild bestimmt. Dieser eindeutige Befund ist besonders gut an der Gegenüberstellung der beiden Johannes oder am Vergleich des Paulus mit dem Stifterkopf des Hermann von Wesel hier wie dort nachprüfbar. Im Übrigen verdient die lichte, mit aufwändigem Einsatz von Silbergelbmalerei schmuckvoll dekorierte Renaissancerahmung besondere Beachtung: An den Postamenten, im Gebälk und zwischen den Voluten sieht man turnende Putten, daneben hängende Girlanden und Friese mit Blattwerk, Tierschädeln und Drolerien zu einem überreichen Gesamtbild vereinigt.

Von ähnlich hoher künstlerischer Qualität waren ehedem auch das auf dem Fliesenboden ins Jahr 1530 datierte Fenster des „hl. Evergislus", des Patrons der Maler, im nördlichen Seitenschiff (n V) und der „Erzengel Michael als Drachentöter" im benachbarten Fenster (n VI), doch ähnlich wie bei den Glasgemälden der Kreuzkapelle wurden im Krieg auch in diesen beiden Fällen jeweils ganze Felder – beide Male das zentrale mit Oberkörper und Kopf der Figur – zerstört und später an Ort und Stelle nur durch recht ärmliche Kopien der Nachkriegszeit ersetzt.

Abb. 64: Hll. Johannes und Paulus, Taufkapellenfenster (1528), St. Peter, Köln

Denselben Bildtyp des stehenden Heiligen in gefliester Nische vor Damastvorhang und kleinen Rautenfenstern im Hintergrund, umgeben von einer mehr oder weniger kostbar ausgebildeten Architekturrahmung in Renaissancedekor, vertreten auch die Fenster im Querhaus, die – nun wiederum paarweise zugeordnet – im Norden die Heiligen Petrus und Johannes den Täufer, im Süden Christus und den hl. Paulus zeigen. Diese auf den ersten Blick von weniger virtuoser Hand als das Taufkapellenfenster ausgeführten Scheiben sind wie ein Großteil der verbleibenden Langhausverglasung durch umfassende und z. T. recht derbe Ergänzungen leider sehr viel stärker in Mitleidenschaft gezogen als die Chorverglasung.

Zu den besonders bemerkenswerten Glasmalereien im Langhaus zählen ferner die beiden Mittelanzetten der Fenster s V und s VI mit den ausgesprochen reizvollen Darstellungen der „Verkündigung an Maria" und der „Hl. Anna Selbdritt" (Abb. 65, 66). Die konzentrierten,

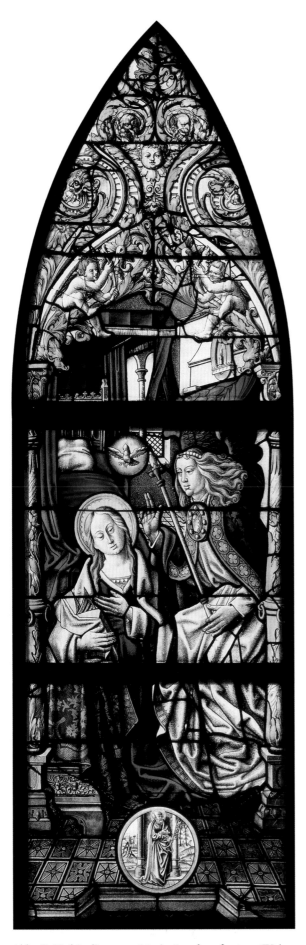

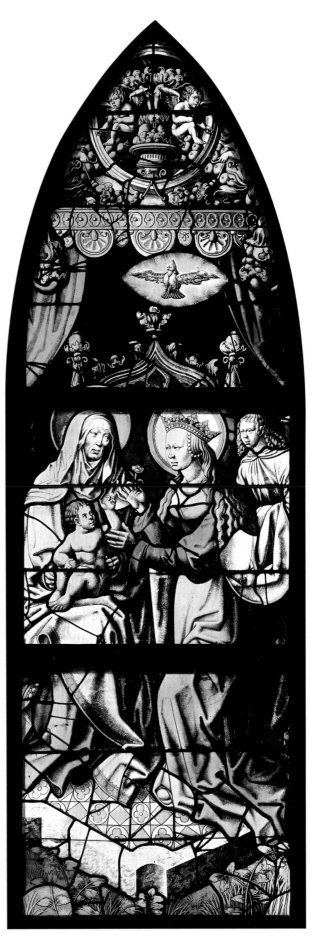

Abb. 65: Verkündigung an Maria, Langhausfenster s IV (um 1525/30), St. Peter, Köln

Abb. 66: Hl. Anna Selbdritt, Langhausfenster s V (um 1525/30), St. Peter, Köln

um nicht zu sagen gedrängten räumlichen Verhältnisse der schmalen, jeweils drei Zeilen hohen Bildkompositionen unterstreichen den intimen Charakter der beiden Andachtsbilder. So empfängt die Jungfrau Maria den von links sich nähernden Erzengel versunken ins Gebet und in demutsvoller Erwartung in ihrer Kammer. Als Zeichen der göttlichen Beschattung kommt die Taube des Heiligen Geistes auf Maria herab. Der Raum zeigt die geläufigen Accessoires einer großbürgerlichen Wohnkultur, die den stilbildenden Werken der niederländischen Malerei seit Rogier van der Weyden entlehnt sind. Der Kamin, die mächtige Bettstatt mit Himmel und dem tropfenförmig aufgewickelten Vorhang sowie der rückwärtige Ausblick durch ein Fenster sind in dieser stets wiederholten Perspektive in unzähligen Beispielen auch in der Kölner Malerei bekannt, sodass sich die Frage nach dem Entwurf erübrigen dürfte.[17] Dass die „Verkündigung" indessen von Anfang an für ein Langhausfenster von St. Peter bestimmt gewesen war, darf mit gutem Grund bezweifelt werden, denn der steile spitzbogige Abschluss des oberen Feldes wurde offenkundig erst nachträglich, in der zweiten Hälfte des 16. Jahrhunderts, an den ursprünglich flacheren Spitzbogen mit den sitzenden Putten angefügt. So virtuos dieser nachträgliche Eingriff auch verschleiert wurde, der technische Befund ist dennoch eindeutig, ohne dass wir damit etwas über die eigentliche Herkunft des Fensters aussagen können. Die reizende kleine Rundscheibe mit dem Bild des Apostels Petrus wurde erst im Zuge der einschneidenden Erneuerung des unteren Rechteckfeldes zu Beginn des 20. Jahrhunderts hier eingefügt.

Das familiäre Gruppenbild der „Hl. Anna Selbdritt" vermag als vollendete Komposition sehr wohl zu bestehen, wenngleich einiges dafür spricht, dass das Glasgemälde auf beiden Seiten beschnitten und Unzugehöriges hinzugefügt wurde. Authentisch ist gewiss die innige Beziehung zwischen Anna, Maria und dem Jesusknaben, der sich nicht mit dem Apfel in der Rechten begnügt, sondern nach der Nelke greift, die ihm die Mutter reicht, doch schon die Anwesenheit des Engels mit dem Tuch am rechten Rand wirkt unmotiviert. Man ist eher geneigt, ihn einer „Taufe Christi" zuzuordnen und an dieser Stelle als späteres Flickstück zu betrachten. Die Ausführung und der charakteristische Kopftyp gehören dennoch derselben Hand wie der Rest des Fensters, so scheint zumindest in diesem Fall die Herkunft aus einem gemeinsamen Kontext gesichert. Auch im spitzbogigen Abschluss sind – bei der Thronlehne, der Taube, am grünen Vorhang und an der Aufhängung des Baldachins

– massive restauratorische Eingriffe zu verzeichnen. Wie im Fall der „Verkündigung" haben wir also vermutlich wiederum von einer gelungenen Anpassung an den heutigen Standort auszugehen. Dieser Verdacht wird auch durch das benachbarte Fenster mit der Darstellung des hl. Paulus (s VII) genährt, bei dem wir nun zweifelsfrei ein Pasticcio aus Stücken unterschiedlicher Provenienz, und damit gewissermaßen eine Neuschöpfung der Restauratoren des frühen 20. Jahrhunderts vor uns haben. Die Standfigur der hl. Katharina im anschließenden Fenster s VIII ist tatsächlich zur Gänze modern.

Relativ stark restauriert ist schließlich auch die auf drei Lanzetten übergreifende „Anbetung der Könige" im nördlichen Seitenschiff (n VII), über dem kleinen Portal nach St. Cäcilien hin (Abb. 67). Die hohe Qualität der glasmalerischen Ausführung, die insbesondere bei den Köpfen Josephs und der Könige sowie in peripheren Details wie Ochs und Esel an der Futterkrippe im Hintergrund noch nachvollzogen werden kann, wird durch äußerst schwache Ergänzungen aus der Zeit nach Mitte des 19. Jahrhunderts besonders in der zentralen Figurengruppe sehr beeinträchtigt. Die Spitzbogenfelder der Maßwerkzeile wurden im 19. Jahrhundert zur Gänze neu hinzuerfunden. Der gesamte Aufbau der dreiteiligen Komposition – mit Maria, dem Jesusknaben, Joseph und dem knienden König in der Mittelbahn, in den seitlichen Lanzetten flankiert von den beiden anderen Königen samt Gefolge – sowie zahlreiche motivische Details waren bereits in Bartholomäus Bruyns „Dreikönigstafel" von 1520 im Wallraf-Richartz-Museum[18] vorgebildet, doch sprechen einige Merkwürdigkeiten im Fenster gegen eine aktive Beteiligung des Meisters am Entwurf. Da wäre zuallererst die seltsame Häufung strenger Profilköpfe zu nennen, die gleich drei Hauptakteure, den Nährvater Joseph und zwei der drei Könige betrifft. Hier wurde offenbar ohne viel Gespür für die rechte Beziehung zwischen den Figuren einfach aus dem Musterbuch zitiert. Zweifellos stand hinter dem zweiten König links mit seinem an dieser Stelle wenig motivierten, ja eigentlich verunglückten Kontrapost ein italienisches Vorbild, dass bei Bruyn schon einmal, dort aber recht verstanden, für den Bannerträger ausgewertet worden war, und ebenso gewiss ließe sich bei eingehender Suche das Vorbild für die wundervolle Figur des Herolds im unruhig gemusterten

17 Vergleichbare Fassungen sind im frühen Œuvre Barthel Bruyns gleich mehrfach anzutreffen, doch die Kopftypen in St. Peter sind doch zu unspezifisch, um das Fenster mit Grund auf einen bestimmten Entwerfer zurückzuführen: Tümmers 1964, A 4, 13 und 15.

18 Tümmers 1964, A 38.

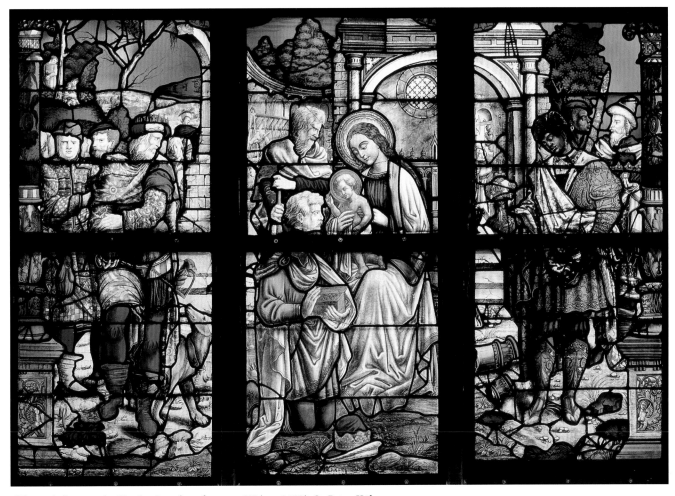

Abb. 67: Anbetung der Könige, Langhausfenster n VI (um 1530), St. Peter, Köln

Rock dahinter auffinden. Für die vom Wind „gezausten" Profilköpfe Josephs und des knienden Königs wird man schließlich die passenden Vorlagen ein weiteres Mal bei Marcantonio Raimondi, in den Stichen des hl. Paulus (B. 91) und des Evangelisten Lukas (B. 92), wieder erkennen. Wie üblich in der Kölner Glasmalerei jener Zeit wurde auch dieser Entwurf mehrfach ausgeführt. Eine Einzelscheibe im Museum Schnütgen, die das linke untere Feld der Komposition wörtlich wiederholt, wurde bislang als das ausgeschiedene Original unseres Fensters betrachtet.[19] In Wahrheit sind beide Felder original (wenn auch stark ergänzt); das museale Stück ist damit offenbar der einzige verbliebene Rest eines weiteren verlorenen „Dreikönigsfensters", das schon deswegen nicht zur Komposition in St. Peter gehören kann, weil sich das horizontale viergeteilte Feld im Museum von den durchgehend dreigeteilten Feldern hier unterscheidet.[20]

Aufs Ganze gesehen zeigt die Langhausverglasung von St. Peter heute ein sehr uneinheitliches Bild, ein Sachverhalt, der nur zu einem gewissen Grad dem unterschiedli-

chen Erhaltungszustand der Scheiben angelastet werden kann. Während für Taufkapellen- und Querhausfenster sowie einzelne Glasgemälde im nördlichen Seitenschiff die stilistische Zugehörigkeit zur Chorverglasung, d. h. die Herkunft aus einer der dort beteiligten Glasmaler-Werkstätten noch ganz gut nachvollzogen werden kann, fallen andere, möglicherweise erst nachträglich nach St. Peter verbrachte Fenster aus einem solchen Kontext definitiv heraus. Da umgekehrt für ein derart ambitioniertes Unterfangen wie die umfassende Neuverglasung von St. Peter besonders im Langhaus kein einheitliches Konzept vorausgesetzt werden kann, Bildinhalte und Auswahl der Künstler also wohl traditionsgemäß den Stiftern überlassen blieben, wäre ein gänzlich homogenes Erscheinungsbild ohnehin nicht zu erwarten gewesen.

19 Kat. Köln 1982, S. 229f., Kat.-Nr. 147.
20 Die annähernd durchgehenden, horizontal geführten Bleiruten markieren die Position der Windeisen, deren Zahl im Falle von St. Peter von Anfang an mit jeweils zwei pro Feld, im Feld des Museums Schnütgen mit drei bemessen war.

75

Mit Sicherheit hat die heutige, nur auf die Mittelbahn im Fenster reduzierte farbig-figürliche Verglasung der meisten Seitenschifffenster aber auch nicht mehr allzu viel mit der ursprünglichen Situation gemein, umfängliche Verluste in den Seitenlanzetten und gegebenenfalls in den unteren Fensterzeilen sind daher anzunehmen. Bemerkenswert ist dabei v. a. das völlige Fehlen von Stifterbildern und Wappen, ein Umstand, der gerade im Vergleich zu den heraldisch überaus aufwendig gestalteten Stifterzonen der Chorfenster ins Auge fällt.

Der Altenberger Bernhard-von-Clairvaux-Zyklus und die Bernhard-Legende

Hans-Joachim Ziegeler

Der Verehrung des großen Zisterziensers schon zu Lebzeiten wird man die Entstehung der Bernhard-Legende zuordnen dürfen, später dann auch den Bemühungen um die Heiligsprechung Bernhards von Clairvaux, die schon bald nach seinem Tod (20. August 1153) einsetzten und die dann unter Papst Alexander III. am 18. Januar 1174 erfolgte. An ihr war eine Reihe von Autoren beteiligt. Eine erste Skizze lieferte Gaufrid (Gottfried) von Auxerre (oder: Clairvaux) noch zu Lebzeiten Bernhards. Gaufrid war um 1140 durch Bernhard selbst für den Orden gewonnen worden, war seit 1145 Bernhards Sekretär und Wegbegleiter bis zu dessen Tode. Von ihm stammen die so genannten „Fragmenta de vita et miraculis Sancti Bernardi". Gleichfalls vor Bernhards Tod verfasste der ihm in Freundschaft und Verehrung verbundene Wilhelm von St. Thierry eine Vita Bernhards. Der ehemalige Benediktiner-Abt und spätere einfache Zisterzienser-Mönch verfasste diese Vita in seinen letzten Lebensjahren († 1148); sie umspannte Bernhards Leben von dessen Geburt (1090) bis zum Schisma der Kirche durch die Doppelwahl von Papst Innozenz II. und Papst Anaklet II. Dieser erste Teil, das spätere erste Buch der gesamten Vita, wurde fortgesetzt von Arnald (oder Ernald) von Bonneval, einem Benediktinerabt, der drei Jahre nach Bernhard 1156 starb und dessen Vita bis zur Beendigung des römischen Schismas mit der Abdankung des zweiten Gegenpapstes Viktors IV. im Jahre 1138 fortführte. Arnalds Schrift wurde das zweite Buch der gesamten Vita. Beide Bücher wurden endlich wiederum durch Gaufrid von Auxerre mit den Büchern 3–5 fortgesetzt; sie endeten mit Bernhards Tod und den Ereignissen und Wundern danach.

Gaufrid hat diese drei Bücher thematisch gegliedert; in seinem ersten, dem dritten Buch der gesamten Vita, werde man von Bernhards „äußerer Erscheinung", seinem „Charakter" und „seiner Lehre" (habitus, mores, doctrina) lesen können. Das zweite bzw. vierte berichte seine „vielen Wundertaten" (virtutes multas per eum factas), während das dritte bzw. fünfte von „seinem seligen Ende" (ejusdem bono fine) erzähle. So beachteten diese

drei Bücher nach der Aussage des ihnen beigegebenen Vorworts mehr den „Sachzusammenhang des Geschehenen als dessen zeitliche Reihenfolge" (cohaerentiam similitudinis magis quam temporis).[2] Gaufrid hat die insgesamt fünf Bücher dann auch einer neuen Redaktion unterzogen, so dass eine A-Version und eine B-Version dieser so genannten „Vita prima" zu unterscheiden sind. Ferner sind die fünf Bücher ergänzt worden um ein sechstes Buch, in dem eine ganze Gruppe von Verfassern, die Bernhard auf den Etappen auf seinem Zug durch Frankreich, Burgund und das deutsche Reich bei der Vorbereitung des (zweiten) Kreuzzuges 1146/47 begleitet hatten, von seinen Kreuzpredigten und den Ereignissen im Zusammenhang mit ihnen berichteten. Der dritte Teil des sechsten Buches stammt jedoch wieder allein von Gaufrid von Auxerre. Und schließlich ist auch dieses Kompendium von sechs Büchern noch um ein siebtes ergänzt worden, um Bernhard betreffende Auszüge aus dem so genannten „Exordium magnum Cisterciense", das dem deutschen Zisterzienser Konrad von Eberbach († 1221) zugeschrieben wird, der im letzten Viertel des 13. Jahrhunderts Mönch in Clairvaux war. Dabei handelt es sich um eine Zusammenstellung verschiedener wundersamer Ereignisse und Taten Bernhards.

Diese komplexe Entstehungs-, Anordnungs-, Neufassungs-, Umarbeitungs- und Ergänzungsgeschichte ist keineswegs ungewöhnlich für die Entstehung und Verbreitung mittelalterlicher, primär handschriftlich verbreiteter Literatur. Und mit Entstehung und Abschluss dieser ersten Vita, der „Vita prima", ist der Prozess keineswegs abgeschlossen: Es entsteht, auf der Basis der „Vita prima", eine zweite Vita, die so genannte „Vita secunda" eines gewissen Alanus, und endlich im Rahmen einer großen Legendensammlung, der so genannten „Legenda aurea", auch eine kürzer als die „Vita prima" und „Vita secunda" angelegte, aber wiederum mit deren Kenntnis verfasste „Legende des Heiligen Bernhard", die der Do-

1 BVP, Sp. 266f.; Sinz 1962, S. 98f.
2 BVP, Sp. 302; Sinz 1962, S. 159.

minikaner Jacobus a Voragine Mitte des 13. Jahrhunderts zusammen mit ca. 175 weiteren Legenden verfasst hat. Die „Legenda aurea", eine entsprechend der Abfolge der Heiligenfeste eingerichtete Sammlung, war bis ins 16. Jahrhundert und darüber hinaus in weit über 1000 Handschriften, dann auch in Drucken, in lateinischer Sprache und zusätzlich vielen Übersetzungen in den verschiedenen Volkssprachen verbreitet und trug wesentlich zu einer Popularisierung der Vita auch des hl. Bernhard in ganz Europa bei.

Auch die Altenberger Zisterzienser dürften, das ist mit einiger Sicherheit anzunehmen, im Besitz der verschiedenen Bernhard-Viten oder Legenden gewesen sein. Dass sie zur Gestaltung der einzelnen Scheiben des Bernhard-Zyklus herangezogen worden sind, ist nachzuweisen, da die einzelnen Beischriften der Scheiben deutlich an die literarische Vorlage angelehnt sind, obwohl sie sie keineswegs stets genau und eindeutig „zitieren". Zu zeigen ist dies z.B. an der Erzählung vom und der Beischrift zum „Traum des jungen Bernhard von der Christgeburt".[3] Die Beischrift, die zur Erläuterung des kaum ohne weitere Vorkenntnisse zu deutenden Bildes beigegeben ist, lautet (in spitzen Klammern Hinzufügungen aufgrund des Vitentextes gegen den z.T. falsch ergänzten Text der heute verlorenen Scheibe, Abkürzungen sind aufgelöst, u und v je nach Lautwert bezeichnet):[4]

Cum aliquando dominice nativitatis nocte cum celebranda nocturni officii hora aliquantisper protelaretur, sanctus adolescens <sedens expectansque> | cum ceteris inclinato capite paululum soproari [!] contigisset, puer jhesus velut denuo ante oculos eius nascens ex <utero matris virginis ei apparuit>.

Der Text der „Vita prima" lautet hingegen nach der Ausgabe von Migne (Entsprechungen sind unterstrichen):[5]

Aderat namque solemnis illa nox Nativitatis Dominicae; et ad solemnes vigilias omnes, ut moris est, parabantur. <u>*Cumque celebrandi nocturni officii hora aliquantisper protelaretur,*</u> *contigit sedentem exspectantemque Bernardum cum* <u>*caeteris inclinato capite paululum soporari.*</u> *[...] Apparuit ei quasi iterum* <u>*ante oculos suos nascens ex*</u> *utero matris Virginis verbum infans, [...].*

(„Es war nämlich die heilige Nacht der Geburt des Herrn; und alles war für die feierlichen Vigilien, wie es üblich ist, vorbereitet. Und als die Stunde des nächtlichen Gottesdienstes sich noch hinauszögerte, begab es sich, dass Bernhard, der mit den anderen dasaß und wartete, mit dem Kopf ein wenig einnickte und in leichten Schlummer fiel. [...] Und ihm erschien vor seinen Au-

gen, wie wenn er abermals [Christus nach einer ersten Erscheinung] aus dem Schoß der jungfräulichen Mutter als kindliches Wort [„wortloses Wort"] geboren würde.")[6]

Nicht nur in den Beischriften, die nach den Vorgaben des Bildes entsprechend in Umfang und Grammatik eingerichtet sind, folgt der Altenberger Zyklus den Viten, sondern auch durchgehend in den Bildinhalten der einzelnen Scheiben. Für jede hat sich zumindest ein Anhaltspunkt in der „Vita prima" finden lassen.[7] Einzig die Geschichte vom Bauern, der – entgegen seiner Behauptung – sich nicht auf sein Gebet allein konzentrieren kann, weil er an das Pferd denkt, das Bernhard ihm als Geschenk versprochen hat, wenn der Bauer dem Heiligen beweisen könne, dass er an sonst nichts als an sein Gebet denke,[8] ist bislang nur in der Version der „Legenda aurea" nachgewiesen (Kat.-Nr. 58).[9]

Ob der Altenberger Zyklus auch in der Anordnung, d.h. der Erzähl- oder Leserichtung der einzelnen Scheiben, der Vita folgt, ist jedoch nicht deutlich, da es offenbar bislang nicht gelungen ist, den Zyklus in seiner ursprünglichen Anordnung zu rekonstruieren. So lässt sich lediglich zeigen, dass – ähnlich anderen Bildzyklen – die Auswahl an Bildern für den Zyklus nach der Vita erfolgte. Es gibt nur wenige Bilder, deren Konzeption ohne unmittelbare Anregung aus der Vita zu denken ist; dies gilt für die Stifterbilder, für Altenberger oder zisterziensische Spezifika (Kat.-Nrn. 63, 64) und die gewissermaßen summierenden Abschlussbilder, die Darstellung Bernhards als der „Doctor mellifluus", als Lehrer und Prophet unter anderen (Kat.-Nr. 54), Bernhard als Verfasser und Verteiler seiner Schriften an viele, insbesondere an hochgestellte Persönlichkeiten (Kat.-Nr. 59) und, vielleicht, auch das schwierig zu deutende „Rätselbild", das Bernhard als Prediger zeigt (Kat.-Nr. 38).[10]

Die anderen Bilder konzentrieren sich auf einzelne Ereignisse, die, kaum „nach der Zeit" geordnet, sondern konsequent hagiographischer Literatur entsprechend, demonstrativ die Begnadung des Heiligen herausstellen, durch seine Herkunft (Kat.-Nrn. 1, 7) und durch seinen Tod (Kat.-Nr. 55), durch visionäre Begabung (Kat.-Nrn. 3, 21), durch Widerstehen gegenüber Versuchungen

3 Paffrath 1984, Nr. 3, S. 33ff.
4 Eckert 1953a, S. 60, Nr. 3.
5 BVP, Sp. 229 A.
6 Sinz 1962, S. 38.
7 Siehe die Belege bei Paffrath 1984.
8 Paffrath 1984, Nr. 63.
9 Legenda aurea, S. 618; Eckert 1953a, S. 119f.
10 Paffrath 1984, S. 213ff., S. 145f; Eckert 1953a, S. 88ff.

(Kat.-Nrn. 2, 4, 5, 6, vielleicht auch 39), durch Demut und Gehorsam im Orden (Kat.-Nrn. 8, 9, 11), durch Bescheidenheit (Kat.-Nr. 33), durch Prüfungen mit Krankheiten (Kat.-Nrn. 20, 21), durch Gebet (Kat.-Nr. 9), Geduld und Gnade (Kat.-Nr. 41) und durch seine Lehre (Kat.-Nrn. 12, 19, 37, 61), durch an ihm und durch ihn bewirkte Wunder (Kat.-Nrn. 16, 17), insbesondere Heilungen (Kat.-Nrn. 34, 43, 44, 45, 46, 47, 48, 49, 50), durch Bekehrungen (Kat.-Nrn. 13, 15, 18, 23, 35, 62), durch die – siegreiche – Auseinandersetzung mit Un- und Irrgläu-bigen (Kat.-Nrn. 24, 38, 40) und durch die nicht folgenlosen Ermahnungen der Mächtigen (Kat.-Nrn. 25, 26, 27, 28, 29, 30, 32).

Der Plan des Zyklus ist, das ist dem zu entnehmen, orientiert an der literarischen Gattung Legende, durch deren Ausrichtung auf gattungsspezifische Darstellungsmittel und durch deren Ordnung nach bestimmten thematischen Vorgaben – wie bei Gaufrid nach *habitus, mores, doctrina* nach *virtutes multas per eum factas* und endlich einem guten Ende (*finis bonus*).

Contigit quondam ... – „Einst begab es sich ...“

Die Inschriften des Altenberger Zyklus

Helga Giersiepen

Die erhaltenen Scheiben des Altenberger Glasfensterzyklus tragen, von wenigen Ausnahmen abgesehen, eine Vielzahl von Inschriften.[1] Dasselbe gilt für die Scheiben, die heute zerstört oder nicht mehr auffindbar, aber in Abbildungen überliefert sind. Diese Inschriften befinden sich an verschiedenen Stellen im und am jeweiligen Bild und erfüllen unterschiedliche Aufgaben:

– Zweizeilige Inschriften unter den bildlichen Darstellungen beschreiben Ereignisse aus dem Leben Bernhards von Clairvaux, die im Bild dargestellt sind.

– Im Bild transportieren Spruchbänder direkte Rede und geben Dialoge zwischen den dargestellten Personen wieder. Wie Sprechblasen eines Comics verleihen sie der Szene Leben und Dynamik. Bei längeren Texten wird diese Funktion von Schrifttafeln übernommen, die wie Pergamentblätter am Rand leicht eingerollt sind (Kat.-Nrn. 16, 54, 58, 61, vgl. Abb. 68).

Abb. 68: Kat.-Nr. 58, Detail

Abb. 69: Kat.-Nr. 59, Detail

– Namen auf Gebäuden oder im Landschaftshintergrund bezeichnen den Ort, an dem die betreffende Szene sich abspielt. Ihr Beitrag zum Verständnis der Szenen ist gering, da der Ort des Geschehens ohnehin entweder durch den Zusammenhang deutlich oder in der Bildunterschrift genannt wird.

– Buchtitel auf den von Bernhard selbst verfassten Werken (Kat.-Nr. 59, Abb. 69).

– Inschriften am Gewandsaum, die aus wenigen Einzelbuchstaben (O, A und spiegelverkehrtem E) bestehen, haben wohl vor allem ornamentale Funktion (Kat.-Nrn. 25, 30). Ob sie darüber hinaus, wie gelegentlich vermutet,[2] in verschlüsselter Form den Namen des Künstlers in sich bergen, ist nicht zu belegen.

A. Der Umgang mit der Textvorlage

Die Mehrzahl der dargestellten Szenen basiert auf den Lebensbeschreibungen Bernhards, insbesondere auf der so genannten „Vita prima", die sich aus sechs Büchern verschiedener Autoren zusammensetzt. Das erste Buch wurde von Wilhelm von St. Thierry, einem engen Freund Bernhards, verfasst, das zweite von Ernald, dem Abt der Benedikinerabtei St. Florentin de Bonneval, und das dritte bis sechste Buch von Bernhards Sekretär Gottfried von Auxerre. Außerdem werden die „Legenda aurea", das „Exordium magnum" des Konrad von Eberbach und der „Dialogus miraculorum" des Cäsarius von Heisterbach verwendet. In den Spruchbändern wird darüber hinaus aus Briefen und Predigten Bernhards zitiert.

1 Im wissenschaftlichen Kontext versteht man unter Inschriften „Beschriftungen verschiedener Materialien – in Stein, Holz, Metall, Leder, Stoff, Email, Glas, Mosaik usw. –, die von Kräften und mit Methoden hergestellt sind, die nicht dem Schreibschul- und Kanzleibetrieb angehören", Kloos 1992, S. 2. Die Erfassung und Publikation aller zwischen dem 7. Jahrhundert und 1650 entstandenen Inschriften in Deutschland ist das Ziel eines Editionsunternehmens der deutschen Akademie der Wissenschaften („Deutsche Inschriften"). In diesem Rahmen ist die Bonner Arbeitsstelle Inschriften der Nordrhein-Westfälischen Akademie der Wissenschaften für den Raum Nordrhein-Westfalen zuständig.

2 Eckert 1953a, S. 50.

Abb. 70: Kat.-Nr. 58, Detail

Die Verarbeitung dieser Textvorlagen gestaltet sich aber nicht einheitlich. Die meisten Bildunterschriften haben erzählenden, mitunter anekdotenhaften Charakter; sie paraphrasieren den entsprechenden Abschnitt der Vorlage, zitieren sie teilweise sogar wörtlich. Die Texte sind in diesen Fällen oft recht umfangreich und müssen in entsprechend gedrängter Form und unter Verwendung zahlreicher Abkürzungen dargeboten werden (Abb. 70).[3] Gelegentlich aber fassen die Unterschriften den entsprechenden Quellentext lediglich knapp und nüchtern im Berichtstil zusammen.[4]

In einigen Fällen enthält die Unterschrift Passagen, die sich im Bild nicht wiederfinden. Ein Fenster in Shrewsbury zeigt, wie Bernhard von Abt Stephan Harding den Auftrag erhält, ein neues Kloster zu gründen (Kat.-Nr. 10). Bernhard kniet vor dem Abt, der ihm den Abtsstab überreicht. Im Mittelgrund steht eine Gruppe von Mönchen, die Bernhard begleiten werden, und im Hintergrund rechts sind die Bauarbeiten an der neuen Kirche im Gange. In der Bildunterschrift (und in der Vita Bernhards)[5] wird nicht nur der Gründungsauftrag erwähnt, sondern auch ausführlich dargelegt, dass sich im benachbarten Wermutstal eine Räuberhöhle befand – wohl, um den Pioniercharakter der Neugründung herauszustellen.[6] Wir finden keinerlei Hinweise darauf im Bild, obwohl man sich eine entsprechende Szene im Hintergrund gut hätte vorstellen können. Vielleicht ist an dieser Stelle die ursprüngliche Bildkonzeption geändert worden.

Eine heute verlorene Scheibe zeigt, wie Bernhard in seiner Jugend durch eine schöne Dame versucht wird (Kat.-Nr. 4). Er weist die Frau aus seinem Schlafzimmer hinaus. Am linken Bildrand sieht man eine Frau, die auf ein Kissen gelehnt aus dem Fenster schaut und eine weitere Versuchung verkörpert. Bereits Paffrath und Eckert merken an, dass dieser Szene keine Vorlage in der Lebensbeschreibung Bernhards zu Grunde liegt, obwohl die mannigfaltigen Versuche des weiblichen Geschlechts, Bernhard zu verführen, durchaus Thema der Vita und der „Legenda aurea" sind.[7] Die Unterschrift berichtet nicht nur von der im Bild dargestellten Versuchung, sondern auch von Bernhards Interesse an einer Dame, das er durch einen Sprung in eiskaltes Wasser vertrieb.[8] Warum diese eindringlich geschilderte Szene im Bild nicht auftaucht, ist unklar, zumal sie durchaus Eingang in andere Zyklen fand.[9]

3 Siehe z.B. die Szene, in der Bernhard das Herz eines Bauern im Gebet prüft (Kat.-Nr. 58); siehe dazu auch unten zum Thema Schrift.

4 Siehe etwa die Heilung eines gelähmten Regularkanonikers (Kat.-Nr. 34).

5 S. Bernardi vita prima I, 5, 25 (MPL 185, Sp. 241).

6 *Erat autem clarevallis antiqua spelunca latronum antiquitus seu propter absintii copiam seu propter incidencium ibi in latrones amaritudinem vallis absinthialis appellata* („Es gab aber in Clairvaux eine alte Räuberhöhle, seit alters her – ob wegen der Fülle von Wermutpflanzen oder wegen der Bitterkeit der dort von Räubern Überfallenen – Wermutstal genannt.")

7 Eckert 1953a, S. 61; Paffrath 1984, S. 39.

8 *Altera autem vice cum aliquando curiosius defixos in feminam quandam oculos tenuisset continuo ad se reversus et apud semetipsum erubescens stagno gelidarum aquarum collotenus insiliit ibidemque tamdiu donec pene exanguis effectus ...* („Als er aber ein anderes Mal die Augen neugieriger auf eine Frau geheftet hatte, kam er gleich darauf wieder zu sich und sprang, vor sich selbst errötend, bis zum Hals in einen Teich voller eiskaltem Wasser und blieb dort so lange, bis er ganz und gar erschöpft war.")

9 Als Beispiele seien genannt die Kupferstichserie nach Antonio Tempesta (1587), Paffrath 1984, S. 235, Abb. 75, die Reliefdarstellungen am Chorgestühl von Chiaravalle bei Mailand (1645), Paffrath 1984, S. 285, Abb. 128 und die Kupferstiche im Buch der Abtei Baudeloo, Paffrath 1984, S. 299, Abb. 175.

Abb. 71: Kat.-Nr. 22, Detail

Das Fehlen ganzer Szenen im Bild ist allerdings die Ausnahme. Häufiger kommt es vor, dass bestimmte Abschnitte einer in der Unterschrift wiedergegebenen Anekdote keine Entsprechung im Bild haben. So sehen wir Bernhards Trauer angesichts der Haltung der Pariser Kleriker nicht (Kat.-Nr. 36), ebenso wenig die wunderbare Vision beim Tod eines Laienbruders (Kat.-Nr. 53) oder die Visionen über die besondere Stellung der Zisterziensermönche im Himmel (Kat.-Nr. 60). Der umgekehrte Fall, dass das Bild Szenen zeigt, die im Text nicht erwähnt werden, kommt nicht vor.[10]

Die Spruchbänder bieten ergänzend zu den Bildunterschriften ein Gespräch zwischen den handelnden Personen. Allerdings fordern sie dem Betrachter einiges an Geduld und Findigkeit ab: Sie sind nicht nur, wie die meisten Unterschriften auch, in einer oft schwer entzifferbaren Kleinbuchstabenschrift (der so genannten gotischen Minuskel) und zudem unter Verwendung zahlreicher schwer verständlicher Abkürzungen ausgeführt; vielmehr folgt der Text auch dem zuweilen verschlungenen Verlauf des Schriftbandes, schlägt dabei häufig geradezu Haken und steht gelegentlich sogar auf dem Kopf (z. B. Kat.-Nrn. 7, 11, 41, Abb. 71). Der zuweilen geäußerte Eindruck, dass die Bewegtheit des Spruchbandes mit dem Erregungsgrad der Gesprächspartner korreliert,

täuscht allerdings. Die Spruchbänder der Szene, in der Bernhard von einem Regularkleriker geohrfeigt wird (Kat.-Nr. 39),[11] sind keineswegs heftiger bewegt als diejenigen, die ihn selbst auf dem Sterbebett sprechen lassen (Kat.-Nr. 56).

Für den Text der Spruchbänder werden gerne wörtliche Zitate aus der jeweiligen Quelle verwendet. So verhält es sich etwa bei der Anekdote von Bernhard und dem abtrünnigen Mönch (Kat.-Nr. 41). Die Bildunterschrift vermittelt den Ablauf der Ereignisse, wie er in der „Legenda aurea" überliefert ist:

Monachus quidam maligno stimulatus spiritu ad seculum redire volens ludo taxillorum posse se vivere dixit cui pater sanctus dum eum retinere non posset XX solidos dedit et ut annuatim cum eo lucrum divideret imperavit abiens ergo totum perdidit et ad portam confusus rediit. Ad quem vir dei expanso gremio letus exiit et ad praesentiam benigne recepit.

(„Ein Mönch, der, von einem bösen Geist angestachelt, in die Welt zurückkehren wollte, sagte, er könne vom Würfelspiel leben. Der heilige Vater gab ihm, weil

10 Zum Sonderfall „Bernhard als Kanzelredner" (Kat.-Nr. 38).
11 Eckert bringt den dynamischen Verlauf der Spruchbänder in dieser Szene mit der Gemütserregung der handelnden Personen in Verbindung, Eckert 1953a, S. 93.

Abb. 72: Kat. Nr. 41, Detail

er ihn nicht zurückhalten konnte, 20 Solidi und befahl ihm, dass er jährlich mit ihm den Gewinn teilen solle. Derjenige, der wegging, verlor aber alles und kehrte verstört zur Pforte zurück. Der Mann Gottes ging mit ausgebreitetem Schoß [der Kutte] fröhlich hinaus und nahm ihn gütig zur Präsenz wieder auf.")

Dazu geben die Spruchbänder die Gespräche zwischen Bernhard und dem Mönch wieder, die vor dem Aufbruch und nach der Rückkehr des Mönchs stattgefunden haben (Abb. 72):

Vor der Abreise:

Bernhard: *Unde victurus es?*

Mönch: *Ad taxillos ludere scio et inde vivere potero.*

Bernhard: *Si tibi capitale commisero vis singulis annis ad me redire et lucrum mecum dividere?*

Mönch: *Libenter hoc agam.*

("Wie willst du bestehen?" – „Ich beherrsche das Würfelspiel und werde davon leben können." – „Wenn ich dir Kapital überlasse, wirst du jedes Jahr zu mir zurückkommen und den Gewinn mit mir teilen?" – „Das werde ich gerne tun.")

Bei der Rückkehr:

Bernhard: *Dividamus lucrum!*

Mönch: *Nichil pater luctus[12] sum sed etiam capitali vestro nudatus sum.*

Bernhard: *Si ita est melius est ut te hic recipiam quam utrumque perdam.*

(„Teilen wir den Gewinn!" – „Vater, nichts habe ich gewonnen und bin sogar Eures Kapitals beraubt worden." – „Wenn es so ist, ist es besser, dass ich dich empfange, anstatt beides zu verlieren.")

Vergleicht man diese Inschriften mit den entsprechenden Passagen aus der „Legenda aurea", so erkennt man weit reichende wörtliche Übereinstimmungen vor allem im Dialog, aber auch in Teilen des erzählenden Textes, der zur Abrundung des Gesprächs teilweise ebenfalls in direkte Rede umgeformt wird.[13]

12 Falsch für *lucratus.*
13 Iacopo de Varazze, S. 820f.

83

Diese Vorgehensweise findet sich auch an anderen Stellen, an denen ein zur Situation passendes, fiktives Gespräch entwickelt wird, für das es keine wörtliche Vorlage gibt. So ist es bei der Episode, die von der Zerstörung des Altars in der Kirche von Poitiers berichtet (Kat.-Nr. 27):

Decanus ecclesie pictavensis altare in quo vir dei divina celebravit illuc propter Gerh[ardum] engolismensem et Wilhelmum aqui[tanie] ducem cum [al]iis episcopis missus confr[ing]i mandans (Spruchband): *Destruite altare quod violavit sacrilegus iste.* (Unterschrift:) *paulopost domum demonibus plenam videns et exclamans* (Spruchband im Hintergrund): *date date cultellu[m] ut demonem iugulantem ex gutture ecclesiam* (Unterschrift) *extinctus quod inf[ern]a descendet*

(„Der Dekan der Kirche von Poitiers, der beauftragt ist, den Altar, an dem der Mann Gottes das Heiligste gefeiert hat, wegen Gerhard von Angoulême und Graf Wilhelm von Aquitanien mit anderen Bischöfen zu zerbrechen, befiehlt: „Zerstört den Altar, den jener Frevler entweiht hat!" Wenig später sieht er das Haus voller Dämonen und ruft aus: „Gebt, gebt mir ein Messer, damit ich den Dämon, der die Kirche vernichtet, aus der Kehle …", weshalb er getötet in die Hölle hinabsteigt.")

In diesem Fall finden wir wiederum deutliche Übereinstimmungen mit Bernhards Vita, die aber hier keine direkte Rede beinhaltet:

… obtulerat Abbas sanctus in eorum ecclesia sacrificium Deo. Post cuius discessum, decanus eiusdem ecclesiae altare, in quo divina mysteria celebraret, impie quidem, sed non impune confregit. Siquidem post breve tempus percussus a Deo, cum spiritum exhalaret, domum, in qua moriebatur, plenam vidit daemonibus; et se a daemonio iugulari clamitans, cultellum a circumstantibus postulabat quem immergeret gutturi suo, ut extracto daemone viveret. Sed diabolus, cui datus erat, cum inter haec verba exstinxit, et pestilentem animam in infernum demersit.[14]

Hier wirken Bildunterschrift und Spruchbänder nicht unabhängig voneinander, sondern sind – wie auch bei einigen anderen Bildern – so miteinander verzahnt, dass der Text für den Betrachter nur verständlich wird, wenn er beim Lesen zwischen beiden hin und her wechselt.

Die Einbindung von Dialogen setzt voraus, dass die Bildkonzeption bestimmte Bedingungen erfüllt. Die am Gespräch beteiligten Personen müssen adäquat, unter Umständen auf mehreren Zeitebenen dargestellt sein. Bernhard wird mit dem spielsüchtigen Mönch in der linken Bildhälfte vor dessen Abreise, in der rechten Hälf-

te bei dessen Rückkehr gezeigt. Dementsprechend können beide Dialoge Eingang ins Bild finden. In der linken Bildhälfte wird aber auch die Begrenztheit dieser Möglichkeiten deutlich: Jedem der beiden Gesprächspartner sind zwei Spruchbänder beigegeben, die Lesereihenfolge muss vom Betrachter erst entschlüsselt werden. Ein längeres Gespräch könnte so gar nicht mehr angemessen umgesetzt werden.

Aus der Verbindung der Bilder mit Bildunterschriften ergeben sich Erkenntnisse über Eingriffe bei Restaurierungen und einen früheren Zustand der Fenster. Ein Fenster in Shrewsbury zeigt oben Bernhard auf einer Kanzel stehend, den Blick nach unten zum Auditorium gewandt. Unten steht ein Mann in kurzem Mantel[15] und mit einer kappenartigen Kopfbedeckung dem Papst, einem Bischof und einer Nonne auf der linken sowie einem König und einer Gruppe hochrangiger weltlicher Personen auf der rechten Bildseite gegenüber (Kat.-Nr. 38).[16] Die Zusammengehörigkeit der beiden Hälften wurde bereits in der Vergangenheit diskutiert.[17] Unabhängig von den Aspekten der Stilistik und der Bildkomposition, die diese Frage beeinflussen mögen, ist festzustellen, dass die Bildunterschrift jedenfalls nur Bernhards Fähigkeiten als Prediger thematisiert, eine wie auch immer geartete Auseinandersetzung mit einem anderen Theologen aber nicht erwähnt.[18] Wie gesehen gibt es ansonsten aber keinen Fall, in dem die Darstellung des Bildes inhaltlich über die Bildunterschrift hinausgeht. Es ist also unter diesem Gesichtspunkt unwahrscheinlich, dass beide Hälften tatsächlich zusammengehören. Dass eine ältere Bildzusammensetzung ebenfalls hohe geistliche Würdenträger, ja sogar den Papst einschloss, ergibt

14 Sancti Bernardi vita prima II, 6, 36 (MPL 185, Sp. 289).

15 Der Mantel wird von Eckert als Schaube identifiziert, das typische Kleidungsstück u.a. für Geistliche und Gelehrte im 16. Jh. Der für die Schaube charakteristische Pelzkragen fehlt hier allerdings. Eckert 1953a, S. 146, Anm. 100; Kühnel 1992, S. 220f.

16 Ob es sich bei dem im Zentrum dargestellten Mann tatsächlich um Abaelard handelt, wie von Eckert angenommen, ist zweifelhaft und wird bereits von Paffrath in Frage gestellt: Eckert 1953a, S. 89; Paffrath 1984, S. 146. Neben dem Umstand, dass Abaelards Rechtfertigung bereits Gegenstand einer gänzlich anders komponierten Darstellung ist (Kat.-Nr. 37), sprechen auch die Zusammensetzung des anwesenden Personenkreises und die Kleidung dagegen. Letztere lässt vermuten, dass es sich eher um einen einfachen Mann handelt (vielleicht um einen Boten, der eine Nachricht überbringt?).

17 Eckert 1953a, S. 89; Paffrath 1984, S. 146.

18 *[Ad prae]dicandum vir dei raro nec nisi ad loca proxima exivit sed quoties eum necces[sita]s aliqua trahet seminabat super omnes aq[uas ann]untians verbum dei summi pontificis mandato ac praesulum favore ad hoc accedente et domino sermonem confirmante sequent[ibus signis]* („Zum Predigen begab sich der Mann Gottes selten hinaus und nur zu nahe gelegenen Orten. Sooft ihn aber irgendeine Notwendigkeit fortzog, streute er das Wort Gottes über alle Wasser aus und verkündete es im Auftrag des Papstes und mit Zustimmung der Bischöfe. Und dazu bestärkte der Herr die Predigt mit den darauf folgenden Wunderzeichen.")

Abb. 73: Kat.-Nr. 49, Detail

sich aus dem Umstand, dass am linken unteren Rand der oberen Bildhälfte eine Stabkrümme und der obere Teil eines (päpstlichen?) Kreuzstabes erkennbar sind. Da in der Bildunterschrift jedoch ausdrücklich betont wird, Bernhard habe das Wort Gottes „im Auftrag des Papstes und mit Zustimmung der Bischöfe" verkündet (*annuntians verbum dei summi pontificis mandato ac praesulum favore*), kann deren Anwesenheit im Bild kaum überraschen. Ob der untere Bildbereich ursprünglich die in der Inschrift angesprochenen Wunderzeichen zeigte, muss offen bleiben.

B. Die Schrift

Für die Inschriften auf den Glasfenstern wurden zwei verschiedene Schriftarten verwendet: Die ganz überwiegende Mehrzahl wurde in gotischer Minuskel ausgeführt, einer schon im 14. Jahrhundert zunehmend verbreiteten Kleinbuchstabenschrift, deren besonderes Merkmal die Umformung der runden Bögen in gerade Schäfte und deren Brechung an den unteren und oberen Enden ist.[19] Für fünf der Bildunterschriften wurde eine Großbuchstabenschrift gewählt, und zwar eine Kapitalis, eine Schrift, die unseren modernen Druckversalien entspricht (Kat.-Nrn. 34, 43, 48, 49, 56, Abb. 73). Mit der eher schmalen Proportion der Buchstaben, dem Q in der Minuskelform, dem M mit schrägen Hasten und kurzem Mittelteil sowie mit Ausbuchtungen an den Kürzungsstrichen und am Balken des H weist die Schrift einige Elemente auf, die für die so genannte frühhumanistische Kapitalis typisch sind, eine Schriftart, die im Übergang von den Minuskelschriften zur Wiederaufnahme der klassischen Kapitalisformen über einen begrenzten Zeitraum verwendet wurde.[20]

Da die Kapitalis mehr Raum beansprucht als die gotische Minuskel, mussten die entsprechenden Bildunterschriften deutlich kürzer sein und bieten daher nur eine knappe Zusammenfassung des Geschehens. Die gotische Minuskel hingegen eignet sich für die Unterbringung größerer Textpassagen, da sie aufgrund ihrer besonderen

Merkmale Platz sparende Buchstabenverbindungen und Kürzungen begünstigt. Tatsächlich wurde sie auch für andere Bilderzyklen mit Inschriften verwendet, etwa für den einstmals elf Bilder umfassenden Brunozyklus aus der Kölner Kartause oder den Severinszyklus in der ehemaligen Kölner Stifts- und heutigen Pfarrkirche St. Severin, der in 20 Bildern Leben und Legende des heiligen Severin beschreibt. Beide Gemäldezyklen entstanden Ende des 15. Jahrhunderts und kommen durchaus als formales und schriftstilistisches Vorbild für den Bernhardszyklus in Frage. Sie tragen ebenfalls unter den Darstellungen aus Leben und Legende des betreffenden Heiligen mehrzeilige erläuternde Inschriften, die allerdings beidseitig von Stifterbildern bzw. Wappen begleitet werden.

Der große Umfang des Glasfensterzyklus bedingt, dass nicht alle Scheiben und auch nicht alle Inschriften von derselben Hand stammen. Zwar lassen sich auf den ersten Blick kaum Unterschiede zwischen den Inschriften in gotischer Minuskel erkennen. Ihre Ausführung variiert jedoch in den Details: die Proportionen der Buchstaben sind schlanker oder breiter, Ober- und Unterlängen enden stumpf oder spitz, sind gespalten oder laufen in Zierstrichen oder verspielten Zierbögen aus, der untere Bogen des g ist offen oder geschlossen und trägt Zierschleifen usw. Diese Unterschiede werden bei der Betrachtung von Bildunterschriften deutlich, die aus mehreren Fragmenten zusammengesetzt sind, wie es etwa bei Scheibe Kat.-Nr. 8 (Bernhard wird getadelt) der Fall ist. Nur die rechte Hälfte des Textes gehört zur Darstellung, der Rest setzt sich aus vier Spolien zusammen, die schon anhand der Größe und Proportion ihrer Schrift leicht voneinander zu unterscheiden sind (Abb. 74).

Eine umfassende Analyse der Schrift auf den Altenberger Glasfenstern steht noch aus. Hingewiesen sei aber auf einige Beobachtungen. Ein recht auffälliges Zierelement findet sich bei mehreren Scheiben, und zwar jeweils am Wortbeginn: ein feiner Strich, der eine Haste (ein senkrechtes Buchstabenelement) parallel begleitet, unten in

19 Berlin-Brandenburgische Akademie der Wissenschaften 1999, S. 46f.
20 Zu dieser Schrift siehe Koch 1990, S. 337ff.

Abb. 74: Kat.-Nr. 8, Detail

einem Bogen nach links ausläuft und kleine blattähnliche Ansätze trägt (siehe Kat.-Nrn. 17, 23, 24, 25, 30, 32 und eine Spolie in Kat.-Nr. 42, Abb. 75).[21] Dieses Zierelement ist so markant, dass man die betreffenden Bildunterschriften wohl derselben Hand zuweisen darf, zumal der paläographische Gesamtbefund dem nicht entgegensteht: Form und Proportion der Buchstaben sind vergleichbar, und alle diese Inschriften tragen feine Zierstriche an den Oberlängen des t, an den Unterlängen von p und q und an der Fahne des r. Lediglich die Bildunterschrift zu Kat.-Nr. 24 wirkt im Vergleich zu den anderen plumper und leicht gestaucht, was aber auf das besonders schmale Schriftfeld zurückzuführen sein mag.

Eine gut von anderen Händen abgrenzbare Schrift finden wir bei den Kat.-Nrn. 8, 10, 14 sowie bei zwei zusammengehörigen Spolien in den Kat.-Nrn. 14 und 45 (Abb. 76). Sie zeichnet sich durch recht schmale Buchstaben und eine energische Strichführung aus. Das doppelstöckige a ist geschlossen, während sein oberer Bogen bei den anderen Inschriften offen ist. Schaft-s und f enden nicht, wie bei den übrigen Bildunterschriften, auf der Zeile, sondern haben Unterlängen, die nach unten spitz zulaufen. Der linke Schaft des v ist geschwungen. In den beiden letztgenannten Merkmalen entfernt sich die Schrift bereits von der gotischen Minuskel und zeigt eine Tendenz zur moderneren Fraktur.

Während die Minuskelinschriften also durchaus Ansätze für eine Händescheidung bieten, geben die wenigen Bildunterschriften in Kapitalis keine Hinweise auf verschiedene ausführende Künstler.

C. Spolien

Von den 1805 erwähnten 97 Scheiben des Zyklus sind nach derzeitigem Kenntnisstand nur noch 40 erhalten, 21 weitere sind durch Abbildungen bekannt.[22] Die übrigen Felder aber sind verloren gegangen, ohne dass ihr Inhalt überliefert wurde. Etliche der bekannten Fenster sind im Laufe der Jahrhunderte beschädigt und ausgebessert worden, wobei auch Stücke aus anderen Scheiben Verwendung fanden. Auch in den Bildunterschriften wur-

den gelegentlich fehlende oder beschädigte Stücke durch Spolien aus anderen Scheiben ersetzt, vorzugsweise aus solchen, die das entsprechende Stück entbehren konnten, weil ihre Unterschrift entfernt oder gar die ganze Scheibe zerstört wurde. Wenn diese Fragmente aussagekräftige Wortkombinationen enthalten, lässt sich daraus erschließen, zu welchem Bild sie einst gehört haben.

1. „Bernhards Vision in der Christnachtvigilie"
(Kat.-Nr. 3)
Eine solche Spolie wurde in die Scheibe eingefügt, die Bernhards Vision von der Geburt Christi zeigt:
 [---] clara prog[e]nie dum eundem ex vir[---]
 [---] futurorum unde perterrita religiosum[---]
Ihr Wortlaut verweist auf Passagen am Beginn der Vita des Wilhelm von St. Thierry, in denen es um Herkunft und Geburt Bernhards geht. Dort wird berichtet, Bernhard stamme von *parentibus claris secundum dignitatem saeculi* ab, also Eltern von glänzendem weltlichen Rang. In der zweiten Zeile wird der Schrecken der Mutter über ihren Traum geschildert, in dem sie ihren noch ungeborenen Sohn als weißen Hund gesehen hatte und der sie bewog, Rat bei einem Mönch zu suchen:
somnium vidit praesagium futurorum … Super quo territa vehementer, cum religiosum quemdam virum consuluisset …[23]
(„hatte sie einen prophetischen Traum, … worüber sie heftig erschrocken war. Als sie einen Mönch zu Rate zog …") Höchstwahrscheinlich war dieses Stück also einst Bestandteil der verlorenen Unterschrift unter der Scheibe, die Aleths Traum und seine Deutung zeigt (Kat.-Nr. 1).

2. „Bernhard wird von Abt Stephan Harding ermahnt"
(Kat.-Nr. 8)
Die linke Hälfte der Unterschrift unter dieser Scheibe ist aus mehreren Spolien zusammengesetzt, darunter eine mit dem Wortlaut:[24]

21 Das Ornament findet sich auch in der Spruchbandinschrift der Scheibe Kat.-Nr. 29, deren Unterschrift verloren ist.
22 Lymant 1984, S. 222.
23 Sancti Bernardi vita prima I, 1, 2 (MPL 185, Sp. 227).

[--- ti] Abb(at)em s(an)c(tu)m ex [---]

[--- inum]me(r)abili ex(er)citu [---]

Dieses Fragment wurde in der Forschung bislang einer Scheibe zugeordnet, die Bernhards Vermittlung zwischen Bischof Stephan von Bar und Herzog Matthäus von Lothringen thematisiert (Kat.-Nr. 48) – vermutlich, weil es die einzige der erhaltenen Scheiben ist, die kriegerische Auseinandersetzungen zeigt.[25] Diese Scheibe trägt allerdings eine Unterschrift in Kapitalis, während die Spolie in Kat.-Nr. 8 in gotischer Minuskel ausgeführt ist. Eine Zusammengehörigkeit ist schon aus diesem Grunde auszuschließen. In Bernhards Lebensbeschreibung wird die Formulierung *innumerabili exercitu* nur an einer Stelle verwendet, und zwar im Zusammenhang mit Bernhards Bemühungen um die Beendigung des Schismas. 1137 wurde Bernhard nach Italien gesandt, um König Roger von Sizilien dazu zu bewegen, Innozenz II. als Papst anzuerkennen. In der Ebene von Rignano nahe Salerno traf er auf den sizilischen König, der mit seinem Heer die Truppen Herzog Rainulfs von Alife, eines Parteigängers Innozenz' II., gegenüberstand. Nach einem fehlgeschlagenen Vermittlungsversuch Bernhards griff Roger Rainulf an, *parato namque ad bellum innumerabili exercitu adversus Rannulfum ducem* („mit einem unzählbaren Heer zum Krieg gegen Herzog Rainulf bereit"),[26] erlitt aber trotz zahlenmäßiger Überlegenheit eine verheerende Niederlage. Die wörtliche Übereinstimmung zwar nur zweier, aber doch sehr prägnanter Wörter lässt vermuten, dass die Geschehnisse bei Salerno Gegenstand einer der verlorenen Scheiben des Zyklus waren.

3. „Bernhard erhält Besuch von seiner Schwester Humbeline" (Kat.-Nr. 14)

„Bernhard heilt auf seiner Kreuzpredigtfahrt in Trier und Koblenz weitere Kranke" (Kat.-Nr. 45)

In die Unterschrift zum Besuch Humbelines bei ihren Brüdern in Clairvaux ist eine weitere Spolie eingesetzt:

Vir(um) paup(er)e[(m)] iux(ta) claravall[---]

delat(us) e(st) ibiq(ue) suppo(s)ito cap[---]

Die Stelle schildert die Heilung eines Mannes, der von einer Frau verzaubert worden war:

Virum pauperem non longe a monasterio habitantem uxor adultera maleficiis cruciabat… Adducitur tandem homo ad virum Dei in monasterio demorantem, et ei tragoedia miserabilis explicatur: qui … vocans duos e fratribus, ante sanctum altare hominem deportari, ibique superposito capiti eius vasculo Eucharistiam continente, in ipsius Sacramenti virtute, a laesione Christiani jubet daemonem prohiberi.[27]

(„Eine ehebrecherische Frau quälte einen armen Mann, der nicht weit vom Kloster entfernt lebte, mit Zaubermitteln … Schließlich wurde der Mann zu dem Mann Gottes gebracht, der im Kloster weilte, und diesem wurde das Missgeschick des Beklagenswerten erklärt. Er … rief zwei der Brüder, ließ den Mann vor den heiligen Altar bringen, und nachdem er das Gefäß, das die Eucharistie enthielt, auf dessen Kopf gesetzt hatte, befahl er kraft dieses Sakraments, dass der Dämon von einer Verletzung des Christen abgehalten werde.")

In denselben Kontext gehört ein Textfragment, das heute in das Fenster zum Thema „Bernhard heilt auf seiner Kreuzpredigtfahrt in Trier und Koblenz weitere Kranke" eingefügt ist (Kat.-Nr. 45, Abb. 77)[28]:

[---]q(ue) p(er) duo(s) e fr(atr)ib(us) [---]

[---]a p(rae)t(er) alia mi(r)[---]

Während das erste Fragment wohl den Beginn der Zeilen bildete, gehört das zweite eher an deren Ende, vermutlich als zweites Stück von rechts. Die Formulierung *praeter alia mir[acula]* (hier wohl: „mit anderen Wundern") stellt das Bruchstück in den Zusammenhang mit Wundertaten des Heiligen. Die Zusammengehörigkeit der beiden Stücke wird durch den schriftgeschichtlichen Befund bestätigt (vgl. oben).

24 Die übrigen Spolien konnten leider nicht identifiziert werden.

25 Eckert 1953a, S. 66.

26 Sancti Bernardi vita prima II, 7, 43 (MPL 185, Sp. 293).

27 Sancti Bernardi vita prima I, 10, 49 (MPL 185, Sp. 255).

28 In derselben Scheibe befinden sich weitere Spolien, die aber nicht mit ausreichender Sicherheit einer Darstellung zugeordnet werden können.

Abb. 76: Kat.-Nr. 8, Detail

Die Geschichte des Mannes, der weder leben noch sterben konnte und von Bernhard geheilt wurde, indem der ihm das Gefäß mit der heiligen Eucharistie auf den Kopf stellte, muss demnach Thema eines der verlorenen Fenster gewesen sein.

4. „Gebetsprüfung während einer Vigil durch Engel" (Kat.-Nr. 51)
Mehr als die rechte Hälfte der Bildunterschrift wird von einem Text aus anderem Zusammenhang in Anspruch genommen:

[---]entiens ab(ea)to Bernardo bi[d]uana disp[uta]tione ratio(n)ibus et authoritatib(us)[---]
[---] anno 1148 celebravit errore(m) revocavit et ap(osto)lico se judicio submis[it]

(„… durch den hl. Bernhard in einer zweitätigen Disputation durch Argumente und Autorität überzeugt … [Auf dem Konzil von Reims, das der Papst] im Jahr 1148 abhielt, widerrief er und unterwarf sich dem apostolischen Urteil.")
Bereits Moriarty wies darauf hin, dass diese Stelle vermutlich die Auseinandersetzung mit Gilbert von Poitiers (Gilbertus Porretanus) meint, die 1148 nach zweitägiger Disputation mit Bernhard beigelegt wurde.[29] Eine entsprechende Darstellung ist nicht überliefert, muss aber der Inschrift zufolge existiert haben.

5. „Bernhard auf dem Sterbelager zu Clairvaux" (Kat.-Nr. 55)
Die Bildunterschrift ist vollständig aus Spolien zusammengesetzt, die ursprünglich zugehörige Inschrift ist verloren. Der linke Rand und das rechte Drittel bilden zusammen die größte Texteinheit, die von einem kurzen Bruchstück und einem längeren, ein gutes Drittel der Zeilenbreite einnehmenden Fragment unterbrochen wird.

a) Dieses letztgenannte, etwa in der Zeilenmitte angeordnete Stück bietet folgenden Text:

[---] a constitutione dom(us) cistercij xv servus [---]
[---] xxx sub stephano Abbate cistercium i(n)gress(us)
[---]
[---] puer respondens post modicum tempus [---]

Offenbar geht es hier um den Einzug Bernhards und seiner Verwandten und Freunde in Cîteaux, wie er in der ersten Lebensbeschreibung Bernhards geschildert wird:

Anno ab incarnatione Domini millesimo centesimo decimo tertio, a constitutione domus Cisterciensis quindecimo, servus Dei Bernardus annos natus circiter tres et viginti, Cistercium ingressus, cum sociis amplius quam triginta, sub Abbate Stephano, suavi jugo Christi collum submisit.[30]

(„Im Jahre nach der Fleischwerdung des Herrn 1113, im 15. Jahr nach der Gründung des Hauses in Cîteaux ist der Diener Gottes Bernhard im Alter von etwa 23 Jahren in die Zisterze eingetreten und hat mit mehr als 30 Gefährten unter dem Abt Stephan seinen Hals dem süßen Joch Christi unterworfen.")
Der Text der dritten Zeile bezieht sich auf den jüngsten Bruder, der zunächst beim Vater zurück blieb, aber nach kurzer Zeit (*post modicum tempus*) seinen Brüdern nachfolgte.[31]

Bernhards Einzug in Cîteaux wird bereits auf einer anderen Scheibe dargestellt und in der zugehörigen Bildunterschrift mit fast denselben Worten beschrieben (Kat.-Nr. 7):

Anno ab incarnacione domini Mcx[ii]i a const[i]tutione domus Cistercii xv Servus dei bernardus annorum circiter xxiii cum fratribus et sociis fine xx[x] sub stepha-

29 Moriarty 1913, S. 343f.; Sancti Bernardi vita prima III, 5, 15 (MPL 185, Sp. 312).
30 Sancti Bernardi vita prima I, 4, 19 (MPL 185, Sp. 237).
31 Sancti Bernardi vita prima I, 3, 17 (MPL 185, Sp. 236).

Abb. 77: Kat.-Nr. 45, Detail

no Abbate cistercium ingressus est ex[e]untes autem de fontane mansione guidonis idem fratri suo minimo valedixit.

Da dieselbe Szene kaum zweimal im Altenberger Glasfensterzyklus verarbeitet worden sein dürfte (zudem noch mit annähernd gleich lautender Inschrift), stammt das Fragment offenbar aus einem anderen Zusammenhang, nämlich aus der Serie des Kölner Zisterzienserinnenklosters St. Apern. Der Glasfensterzyklus aus St. Apern, der nach denselben Vorlagen gearbeitet wurde wie der Altenberger Zyklus, umfasste 1803 noch 54 Scheiben, von denen heute nur noch 14 bekannt sind.[32] Zu den verlorenen Scheiben gehörte also sicherlich eine mit einer Darstellung von Bernhards Einzug in Cîteaux.

b) Das längste Textfragment lautet:

Santus[33] adolescens [---] suos mi(ni)mo ad co(n)versione(m) min(us) habili seniori patri [---] salutaribus mo(n)itis [---]sus fuisset gerhardus ceteris acquiesce(n)tib(us) fratri[---]
[.]aucissi(mi)s i(n)terpositis [---] ab inimicus captus vulneratus et in [---]

Bei der Suche nach einer Vorlage stößt man auf eine Passage, die wortgleich in der ersten und in der zweiten Vita Bernhards zu finden ist und die Pläne des jungen Bernhard schildert, in den Zisterzienserorden einzutreten und auch seine Brüder und Verwandten von diesem Schritt zu überzeugen:

sic ignis quem miserat Dominus in cor servi sui volens ut arderet, primo fratres eius aggreditur, solo minimo ad conversionem adhuc minus habili, seniori patri ad solatium derelicto, deinde cognatos, et socios et amicos ...[34]
(„So ergriff das Feuer, das Gott in das Herz seines Dieners gesandt hatte, damit es brennen sollte, zunächst seine Brüder – nur der jüngste, der für den Eintritt ins Kloster noch nicht geeignet war, blieb dem Vater als Trost zurück –, dann die Verwandten und Gefährten und Freunde ...")

Der erste, der sich zum Klostereintritt entschloss, war Bernhards Onkel Galdricus/Gaudrich, und auch der

zweitjüngste Bruder Bartholomäus schloss sich Bernhard ohne Zögern an:

Continuo etiam Bartholomaeus occurrens iunior caeteris fratribus, et necdum miles, sine difficultate, eadem hora salutaribus monitis dedit assensum.[35]
(„Auch Bartholomäus, der jüngste der übrigen Brüder und noch nicht Ritter, der gleich darauf erschien, gab ohne Schwierigkeiten auf heilsame Ermahnungen hin zur selben Stunde seine Zustimmung.")

Anders verhielt es sich mit dem zweitältesten Bruder Gerhard, der sich zunächst nicht entschließen konnte, sein ritterliches Leben aufzugeben. Bernhard sagte ihm daraufhin voraus, er werde im Kampf schwer verwundet und dadurch bekehrt werden. Und tatsächlich:

Paucissimis interpositis diebus circumvallatus ab inimicis, captus et vulneratus, juxta verbum fratris.[36]
(„Nachdem ganz wenige Tage verstrichen waren, wurde er von Feinden umringt, gefangen genommen und verwundet, gemäß den Worten des Bruders.")

Durch seine Erlebnisse bekehrt, trat auch Gerhard schließlich dem Orden bei.

Die Inschrift schildert also Begebenheiten aus dem Leben Bernhards und seiner Familie, die auf keiner der bekannten Scheiben dargestellt sind, mithin ebenfalls einem verlorenen Fenster zugewiesen werden können.

c) Die dritte Spolie ist sehr kurz und umfasst pro Zeile nur wenige Wörter:

[---] i(n) ext(re)mis age(n)s [---]
[---] fr(atr)em . exhilara[---]
[---] sp(irit)ual(is) gaudii [---]

Offensichtlich geht es um eine Sterbeszene (*in extremis agens* – „in den letzten Zügen liegend"), und zwar wohl

32 Siehe die Übersicht bei Paffrath 1984, S. 391, und den Beitrag Täube Bd. 2, S. 11ff.

33 Falsch für *sanctus.*

34 Sancti Bernardi vita prima I, 3, 10 (MPL, Sp. 232); Sancti Bernardi vita secunda III, 9 (MPL, Sp. 474).

35 Sancti Bernardi vita prima I, 3, 10 (MPL, Sp. 232); Sancti Bernardi vita secunda III, 9 (MPL, Sp. 474).

36 Sancti Bernardi vita prima I, 3, 11 (MPL, Sp. 233); Sancti Bernardi vita secunda III, 10 (MPL, Sp. 475).

um den Tod Gerhards, Bernhards zweitältesten Bruders, über den es in der Quelle heißt, er habe im Angesicht des Todes *conversus ad sanctum Abbatem et fratrem suum exhilarata facie* („mit heiterem Gesicht dem heiligen Abt, seinem Bruder, zugewandt") Gott gepriesen und seine Seele sei *in jubilo et exsultatione spiritualis gaudii carne soluta, et ymnidicis angelorum choris admixta …*[37] („in Jubel und spiritueller Freude vom Fleische gelöst und den hymnischen Engelschören beigemischt").

Alle drei Spolien sind im Unterschied zu allen anderen Altenberger Bildunterschriften dreizeilig. Wie bereits dargelegt, kann aus inhaltlichen Gründen für das Fragment über Bernhards Einzug in Cîteaux eine Zugehörigkeit zum Altenberger Zyklus ausgeschlossen werden. Da keine der bekannten Altenberger Scheiben eine dreizeilige Unterschrift trägt, liegt auch für die beiden anderen Spolien, die in der Scheibe verarbeitet wurden, eine Zuweisung nach St. Apern nahe, zumal für diesen Zyklus dreizeilige Bildunterschriften nachgewiesen sind.[38] Das heißt, dass zum Fensterzyklus des Kölner Zisterzienserinnenklosters drei verlorene Scheiben gehörten, die die Bekehrung Gerhards, den Einzug Bernhards und seiner Gefährten in Cîteaux und Gerhards Tod zeigten.

6. „Bernhard heilt auf seiner Rückreise in Lüttich bezeugt von Bischof Heinrich II. weitere Kranke" (Kat.-Nr. 47)

Die Bildunterschrift ist aus Spolien zusammengesetzt, die aus drei verschiedenen Zusammenhängen stammen.

a) Das linke Viertel trägt folgenden Text:
Cu(m) in i(n)f[i]r[m]ita(t)e quada(m) viro dei an(te) [---]
mer(e)tis [reg]nu(m) ob[ti]nere celoru(m) ceteru(m) [---]
Für diesen Text lässt sich eine Vorlage in Bernhards Vita finden. Dort wird von einer schweren Erkrankung Bernhards berichtet, die seine Freunde und den Konvent sogar sein Ableben erwarten ließ. Während dieser Krankheit hatte Bernhard selbst die Vision, vor den göttlichen Richterstuhl gebracht und dort von Satan verhöhnt zu werden, worauf er erwidert:
Fateor, non sum dignus ego, nec propriis possum meritis regnum obtinere coelorum.[39]
(„Ich bekenne, dass ich nicht würdig bin und nicht durch eigene Verdienste das himmlische Reich gewinnen kann.")
Diese Szene ist auf einer Scheibe aus Altenberg darge-

stellt, die sich heute im Museum Schnütgen befindet (Kat.-Nr. 19). Ihre Unterschrift ist vollständig erhalten und überliefert einen Text, mit dem das Fragment wörtlich übereinstimmt:
Cum in infirmitate quadam viro dei ante tribunal dei rapto Sathan insultaret. Respondit: Fateor non sum dignus nec propriis possum meritis regnum obtinere celorum. Ceterum dono et merito domini mei illud michi vendicans non confundar.
(„Als der Mann Gottes in krankem Zustand vor das Gottesgericht entführt worden war und Satan ihn verhöhnte, entgegnete er: Ich bekenne, dass ich nicht würdig bin und nicht durch eigene Verdienste das himmlische Reich gewinnen kann. Aber ich bin unbeirrbar, dass ich dieses [d. h. das himmlische Reich] dank der Gnade und des Verdienstes meines Herrn für mich beanspruchen werde.")
Aus Altenberg also kann das Fragment der Bildunterschrift nicht stammen. Auch zum St. Aperner Zyklus gehört eine entsprechende Darstellung, die heute keine Unterschrift trägt. Ihr kann das Fragment mit großer Sicherheit zugewiesen werden.

b) Das zweite Viertel der Bildunterschrift bietet Splitter eines zusammengehörigen Textes:
[---] nigri ordi[---] et interrogat(us) [---]
[---] cistercien(sium) m[---.] sol in regn[---]
Er bezieht sich auf eine Anekdote, die von Cäsarius von Heisterbach überliefert wird: Ein verstorbener Benediktinerkonverse erscheint zwei Zisterziensermönchen und berichtet ihnen, welch herausragendes Ansehen die Zisterzienser im Himmel haben.[40] Auf einer verlorenen Altenberger Scheibe, die Ordensangehörige der Zisterzienser im Schutz des Marienmantels zeigte (Kat.-Nr. 60), war dieselbe Begebenheit mit einer Bildunterschrift überliefert:
Alius quidam conversus nigri ordinis apparuit duobus monachis et interrogatus de griseis monachis respondit premium cisterciensium maximum est et lucent sicut sol in regno celorum.
(„Ein anderer Konverse des schwarzen Ordens erschien zwei Mönchen und antwortete, von den grauen Mönchen befragt: ‚Die höchste Auszeichnung ist die

37 Konrad von Eberbach, Exordium magnum III, cap. III, S. 146.
38 Paffrath 1984, S. 54, Abb. 9a.
39 Sancti Bernardi vita prima I, 12, 57 (MPL 185, Sp. 258).
40 Caesarii Heisterbacensis Dialogus Miraculorum VII, 59 (Strange II, S. 79f.).

der Zisterzienser, und sie leuchten wie die Sonne im Himmelreich.")

Wenn also für den Altenberger Zyklus eine Scheibe mit diesem Thema und der Unterschrift überliefert ist, so kann auch dieses Fragment nur aus einer anderen, ähnlich gestalteten Scheibe stammen, also aus einem Fenster des Klosters St. Apern.[41]

c) Unterhalb der Figur des Bischofs überliefert ein Fragment den Text:

[---](us) a(n)i(mu)m lachrimabili supplicatione [---]
[---] porrigens ac mente tota apost[---]

Auch hier wird die Vita des Heiligen zitiert:

Igitur ante patris huius excessum accedentes ad eum filii, quos per Evangelium ipse genuerat, piissimum eius animum lacrymabili supplicatione pulsabant, et haec atque huiusmodi loquebantur: „Nunquid non miseris huic monasterio, Pater?" … Tunc vero flens ipse cum flentibus, et columbinos oculos in coelum porrigens, ac mente tota apostolicum illum concipiens spiritum, testabatur coarctatum se e duobus, et quid eligeret ignorantem …[42]

(„Also traten vor dem Hinscheiden des Vaters die Söhne zu ihm, die er durch das Evangelium hervorgebracht hatte, und erschütterten seine Seele durch jammervolles Flehen und sprachen folgendermaßen: ‚Erbarmt ihr euch etwa dieses Klosters nicht, Vater?' … Dann aber weinte er selbst mit den Weinenden, wandte die Taubenaugen gen Himmel und bekannte, indem er mit dem ganzen Geist jenes Empfinden des Apostels [gemeint ist Paulus] erfasste, sich von beiden Seiten bedrängt zu fühlen und nicht zu wissen, welche er wählen solle.")[43]

Die Spolie gehörte also zu einer Darstellung, die den schwer kranken Bernhard kurz vor seinem Tod mit seinen Mönchen gezeigt haben muss. Für Altenberg ist eine entsprechende (heute verlorene) Darstellung überliefert, die aber eine anders lautende, vollständig überlieferte Unterschrift in einer anderen Schriftart, der Kapitalis, trug und daher wohl nicht als ursprüngliche Heimat des Fragments in Frage kommt (Kat.-Nr. 55). Auch zum St. Aperner Zyklus gehört eine solche Scheibe (Kat.-Nr. 77). Sie zeigt Bernhard auf dem Krankenbett liegend im Gespräch mit zwei Mönchen, die ihn fragen:

Nu(m)q(ui)d no(n) misereris? („Erbarmst du dich etwa nicht?")

Bernhard antwortet:

Q(ui)d eliga(m) ignoro coartor aut(em) e duob(us) desideriu(m) h(abe)ns dissolvi et [esse c]um chr(ist)o

multo magis meli(us) p(er)manere aut(em) in Carne nec(essar)iu(m) p(ro)pt(er) vos.

(„Was ich wählen soll, weiß ich nicht. Ich werde von zwei Seiten bedrängt, da ich das Verlangen habe, mich aufzulösen und bei Christus zu sein, denn das ist um Vieles besser; aber im Fleisch zu bleiben ist euretwegen notwendig.")

Bernhard zitiert hier wörtlich die Stelle aus dem Brief des Apostels Paulus an die Philipper, auf die auch in der Vita Bezug genommen wird.[44] Tatsächlich überliefert die Lebensbeschreibung, wie oben gesehen, das Gespräch zwischen Bernhard und seinen Mönchen genau im Zusammenhang, in den auch das Fragment der Bildunterschrift gehört. Daraus folgt, dass ein Stück aus der Bildunterschrift zur Aperner Scheibe mit dem Thema „Große Beweinung" heute höchstwahrscheinlich in der Scheibe überliefert ist, die Bernhards Zusammentreffen mit dem Lütticher Bischof zeigt.

Durch die Untersuchung der Spolien in den im Original oder im Foto überlieferten Bildunterschriften kann die Liste der Motive auf den Fenstern des Altenberger Zyklus verlängert werden. Dargestellt war offenbar auch

– Bernhards Besuch in Italien (1137) und die Auseinandersetzungen zwischen König Roger von Sizilien und Herzog Rainulf von Alife,

– die Heilung eines verzauberten Mannes durch Aufsetzen des Gefäßes mit dem Allerheiligsten auf den Kopf,

– die Disputation mit Gilbert von Poitiers auf dem Konzil von Reims (1148).

Auch für den Zyklus aus dem Kölner Zisterzienserinnenkloster St. Apern lassen sich über die wenigen überlieferten Darstellungen hinaus weitere rekonstruieren:

– Bernhards Bruder Gerhard wird durch eine schwere Verwundung überzeugt, in den Zisterzienserorden einzutreten,

– Einzug Bernhards und seiner Gefährten in Clairvaux,

– Tod Gerhards,

– während einer schweren Krankheit sieht sich Bernhard vor den göttlichen Richterstuhl gebracht,

– Bernhard auf dem Sterbelager („Große Beweinung"),

41 Es kann ausgeschlossen werden, dass das Fragment aus der verlorenen Altenberger Scheibe stammt, da Schrift und Textanordnung völlig unterschiedlich sind.

42 Sancti Bernardi vita prima V, 2, 12 (MPL 185, Sp. 358).

43 Paulus beschreibt diesen Zwiespalt in seinem Brief an die Philipper: Einerseits verspürt er das Verlangen zu sterben und bei Christus zu sein, andererseits erkennt er die Notwendigkeit, den christlichen Glauben weiter zu verbreiten und zu stärken (Phil 23–25).

44 Phil 23f.

– das herausragende Ansehen der Zisterzienser im Himmel (Ordensangehörige im Schutz des Marienmantels).

Angesichts der weitgehenden Übereinstimmungen zwischen der Motivzusammenstellung beider Zyklen ist gut denkbar, dass auch der (umfangreichere) Altenberger Zyklus die Darstellungen umfasste, die für St. Apern belegt sind, also vor allem die Bekehrung und den Tod Gerhards.

Schließlich wurde deutlich, dass mindestens zwei der bislang nach Altenberg lokalisierten Scheiben vielleicht aus St. Apern stammen, und zwar:

– Bernhard heilt in Lüttich weitere Kranke (Kat.-Nr. 47) und
– Bernhard auf dem Sterbelager (Kat.-Nr. 55).

Wie gesehen eröffnet eine umfassende Einbeziehung der Inschriften zu bildlichen Darstellungen wie den Glasfensterzyklen zum Leben des Bernhard von Clairvaux eine ganze Reihe von Erkenntnismöglichkeiten. Die epigraphische Analyse erlaubt es in diesem wie in vielen Fällen, sowohl den Herstellungsprozess der Objekte als auch ihre Restaurierungsgeschichte, Fragen der Textrezeption, der Mentalitäts- und Frömmigkeitsgeschichte sowie zahlreicher anderer Fragenkomplexe zu erhellen.

Lichte Momente

Zu den typologischen Darstellungen der Kreuzgangsverglasung des Klosters Mariawald

Reinhard Köpf

Der Kreuzgang der ehemaligen Zisterzienserabtei Mariawald bei Heimbach (Eifel) verfügte einst über eine beträchtliche Anzahl an farbigen Glasfenstern.[1] Leider hat sich vor Ort keine einzige dieser Scheiben erhalten. Ab 1802 wurden sie nach England verkauft. Heute befinden sie sich größtenteils im Victoria and Albert Museum in London.[2] Über eine genaue zeitliche Entstehung der Fenster sind wir nicht informiert, doch bezeugen die Glasmalereien mit ihrer brillanten Farbigkeit und ihren eindrucksvollen figürlichen Darstellungen die Meisterschaft der Glasmaler in der ersten Hälfte des 16. Jahrhunderts.[3] Aber nicht nur die hohe künstlerische Qualität, sondern auch das ikonographische Programm der Scheiben, das in typologischer Gegenüberstellung Szenen des Alten und Neuen Testaments miteinander in Beziehung setzt, vervollständigen unser Bild von der Bedeutung der Glasmalereien aus dem (und für das) Kloster Mariawald.

Dieser Beitrag versucht sich speziell auf das Verständnis der typologischen Erzählstrukturen in den Mariawalder Glasfenstern zu konzentrieren. Der Begriff der „Typologie" erscheint dabei genauso erklärungsbedürftig wie seine Anwendung in Bezug auf die ehemalige Kreuzgangsverglasung. Welcher Vorlagen bedienten sich die Künstler bei der Auswahl des Bildprogramms? Lassen sich noch Rückschlüsse zur einstigen Funktion der Glasmalereien im Kontext des Kreuzgangs ziehen?

Der Aufbau der Fenster

Heute kennen wir insgesamt 49 Scheiben aus dem Mariawalder Fensterzyklus.[4] Quellen, die die ursprüngliche Anzahl oder die Anordnung der Fenster belegen könnten, sind bisher nicht gefunden. So bleiben auch die vorsichtigsten Rekonstruktionsvorschläge notgedrungen Spekulationen. Der Kreuzgang jedenfalls besaß 19 zweibahnige Fenster. Jede Fensterbahn war nach folgendem Schema aufgebaut: Die dreipassförmigen Kopfscheiben zeigten die Halbfiguren von Propheten mit Spruchbändern. Darunter folgte eine alttestamentarische Szene, die sich

wiederum über einer Darstellung aus dem Neuen Testament befand. Das untere Register blieb den Stiftern (mit Namen und Wappen) und ihren jeweiligen Schutzpatronen vorbehalten. Über die verlorenen Maßwerkscheiben, die einst beide Fensterbahnen überfingen, lassen sich keine Aussagen mehr treffen. Die thematische Zusammengehörigkeit einer Lanzette erschloss sich demnach in ihrer vertikalen Ausrichtung, mit der Leserichtung von oben nach unten.[5] Zudem erleichterte die einheitliche Größe der sechs Hauptscheiben (im Durchschnitt etwa 70 x 68 cm) eine Betrachtung als fortlaufenden Bilderzyklus, der sich beim Abschreiten zugleich als chronologische Erzählung der neutestamentarischen Heilsgeschichte offenbarte.

Die Systematik der Bilder

Die Auswahl der Szenen geschah also nicht zufällig, sondern folgte einer Systematik, die zur Zeit der Entstehung der Mariawalder Scheiben bereits Jahrhunderte alt war. Sie erwuchs aus der Vorstellung, dass das Alte Testament als Präfiguration (Typus), als Vorankündigung des Neuen,

1 Zur Geschichte der Abtei Mariawald und zu deren Glasmalereien siehe neben den Beiträgen von Dagmar Täube in diesen Bänden folgende allgemeine Literatur: Goerke 1932; Mariawald 1962; Conrad 1969; Rackham 1944; Rackham 1945; Rackham 1945/1947, sowie Zakin 2000 und zuletzt Zakin 2004.
2 Höchstwahrscheinlich begann der Verkauf der Scheiben nach England ab 1802 mit John Christopher Hampp. Sie kamen in den Besitz Earl Brownlows, der diese in seine Privatkapelle in Ashridge Park (Berkhamstead) einbauen ließ. 1928 wurden diese erneut versteigert und schließlich dem Victoria and Albert Museum geschenkt. Inzwischen können dem Mariawalder Zyklus weitere Scheiben zugeordnet werden. Hierzu mit weiterführenden Angaben Kat.-Nrn. 89, 95, 108, 109.
3 Immerhin sind zwei der erhaltenen Scheiben inschriftlich datiert. Auf der Stifterscheibe mit Adelheid, Ehefrau Arnolds von Loe, ist die Jahreszahl 1519 zu erkennen (Kat.-Nr. 114). Die Scheibe „Esau verkauft sein Erstgeburtsrecht an Jakob" zeigt das Datum 1521 (Kat.-Nr. 88). Zur Datierungsproblematik siehe Beitrag Täube Bd. 2, S••.
4 Hierzu ausführlich Kat.-Nr. 82–130.
5 Jeder Szene war demnach eine Scheibe vorbehalten. Bekannt sind folgende Ausnahmen: „Die Erweckung des Lazarus", der „Einzug in Jerusalem" sowie die „Gefangennahme Christi" (als Simultanszene mit „Christus am Ölberg") und der Stifter Heinrich von Binsfeld mit seinem Schutzpatron, dem hl. Kornelius. Diese sind jeweils über zwei nebeneinander liegende Scheiben geführt.

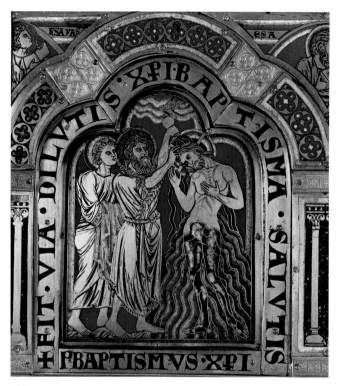

Abb. 78: Nikolaus von Verdun, Taufe Christ (1181), Emailplatte des Klosterneuburger Altars, Stift Klosterneuburg

phonie", wie dies Anton von Euw formulierte.[13] Das Alte Testament wird in diesem Werk in zwei Epochen geteilt: in jene vor der Gesetzesübergabe an Moses (*ante legem*) und in jene, die unter dem Gesetz (*sub lege*) steht und von der Gesetzesübergabe bis zur Geburt des Messias reicht. Die mittlere Reihe ist den Szenen des Neuen Testaments vorbehalten, also der Zeit unter der Gnade Gottes (*sub gratia*).[14] Sie reicht von der Verkündigung an Maria bis zum Pfingstfest. Unter den typologischen Zyklen sollte der Klosterneuburger Altar mit seiner konsequenten Systematisierung ohne Nachfolge bleiben.

Es scheint, als hätte das Medium der Glasmalerei, von ihren unbestimmten Anfängen im 12. Jahrhundert und dann besonders im 13. Jahrhundert, eine tragende Rolle bei der Entwicklung typologischer Bilderzyklen gespielt.[15] Für unsere Thematik sei an dieser Stelle hauptsächlich auf die so genannten Bibelfenster verwiesen, von denen sich heute zwei bedeutende Beispiele im Kölner Dom befinden (Abb. 79).[16] Dabei handelt es sich um jeweils zweibahnige Fenster, deren eine Bahn Szenen der Kindheit und Passion Christi sowie auf der anderen Bahn die entsprechenden Typen des Alten Testaments in eingängiger Gegenüberstellung bringt (Abb. 80).

Halten wir fest: typologisch strukturierte Darstellungen bewegen sich in einem vorgegebenen Bildsystem, nicht selten in einem festen Rahmen aus geometrischen Mustern. Ergänzend traten vielfach Inschriften hinzu. So erfuhren die nicht immer leicht zu entschlüsselnden typologischen Bezüge eine geistreiche Zusammenstellung, die nicht zuletzt dem heutigen Betrachter die Erschließung der Programme erleichterte.

Zur Typologie der Mariawalder Scheiben

Aus dem typologischen Fensterzyklus von Mariawald kennen wir noch 13 alt- sowie 15 neutestamentarische

und das Neue Testament als Erfüllung (Antitypus) des Alten zu verstehen sei.[6] Jesus selbst sagt von sich: „Ich bin nicht gekommen, um aufzuheben, sondern zu erfüllen" (Mt 5,17). Und auch im Lukas-Evangelium bekräftigt Christus diese Gesandtschaft: „Alles muss in Erfüllung gehen, was im Gesetz des Moses, bei den Propheten und in den Psalmen über mich gesagt ist" (Lk 24,44). Damit war das erste und grundlegende Deutungsschema der Heiligen Schrift klar: Verheißung und Erfüllung.[7] Auch die Exegeten späterer Zeit, allen voran Augustinus, sahen das Geschehen im Alten Bund in Vorausdeutung auf das kommende Heil, welches sich in und durch Christus erfüllen sollte.[8] Auf die mittelalterlichen Theologen übten die augustinischen Schriften mit ihrer konsequent christologischen Deutung des Alten Testaments großen Einfluss aus.[9] So lieferte also nicht zuletzt die exegetische Literatur ein breites Fundament für die Umsetzung eines typologischen „Denksystems" in die bildende Kunst.[10] Mit den Holztüren aus S. Sabina in Rom (um 432) kennen wir Beispiele bereits aus spätantik-frühchristlicher Zeit.[11] Zweifelsohne einen Höhepunkt typologischen Kunstschaffens im Mittelalter stellt der sogenannte Klosterneuburger Altar dar, den Nikolaus von Verdun 1181 für das Chorherrenstift Klosterneuburg bei Wien schuf (Abb. 78).[12] 51 Emailplatten zeigen in drei Reihen übereinander gestaffelt eine „heilsgeschichtliche Bildpoly-

6 Ohly 1977, S. 364.
7 Vergleiche die von Kemp 1987, S. 106f., gesehene Problematik, bezüglich der Einengung und Auslegung des typologischen Begriffs rein auf die kanonischen Schriften.
8 Bekannt sind die Worte Augustinus': „in testamento vetere obumbratur novum". Augustinus, De Civitate Dei, Lib. XVI, 26.
9 Mit Beispielen Angenendt 2000, S. 219ff.
10 Auerbach, 1967, bes. S. 66f. und S. 77.
11 Kemp, Wolfgang, Christliche Kunst: ihre Anfänge, ihre Strukturen, München 1994, Jeremias/Bartl 1980.
12 Buschhausen 1980, Röhrig 1995.
13 Siehe von Euw 2003, S. 16f.
14 Auf dem Altar selbst sind diese Einteilungen als Inschriften zu lesen.
15 Mit Beispielen Kemp 1987, S. 34ff.; Mohnhaupt 2000.
16 Die Rede ist vom so genannten „älteren" (zwischen 1250 und 1260) und dem „jüngeren" Bibelfenster (um 1280). Siehe dazu grundlegend Rode 1974, S. 48ff., S. 83ff.; Brinkmann 1992.

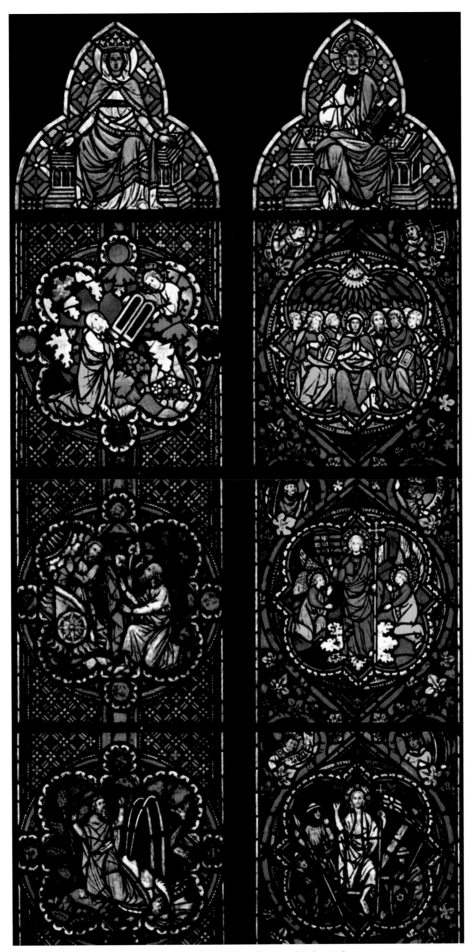

Abb. 79: Jüngeres Bibelfenster (um 1280), Detail, Hohe Domkirche, Köln

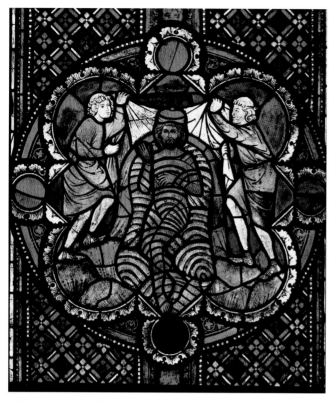

Abb. 80: Jüngeres Bibelfenster (um 1280), Detail (Naamans Bad im Jordan), Hohe Domkirche, Köln

Szenen (siehe Tabelle). Conrad ging davon aus, dass einst nur zwei Flügel des Kreuzgangs verglast wurden, der östliche und südliche Flügel dagegen aus finanziellen Gründen nicht mehr ausgeführt wurden.[17] Demnach wäre der Bilderzyklus ein Torso geblieben. Es spricht jedoch einiges dafür, dass der Zyklus wohl über den Ost- und Südflügel weitergeführt werden sollte. Das jähe Ende der Erzählung mit der Szene des „Christus am Ölberg" (Kat.-Nr. 109) widerspricht in jedem Fall der bis dahin stringenten Wiedergabe der biblischen Heilsgeschichte. Beziehen wir schließlich neben den genannten und schon alleine ihrer Struktur wegen vorbildlichen Bibelfenstern das typologische Modell der so genannten Biblia pauperum (Armenbibel) in unserer Überlegungen ein, so eröffnet sich uns der Vorbilderkreis, aus dem die Glasmaler in Mariawald schöpften.[18]

Die Biblia pauperum stellt das vielleicht bedeutendste Werk typologischer Erbauungsliteratur des hohen Mittelalters dar.[19] Sie ist uns in mehreren Handschriften überliefert, welche uns eine verbindlich festgelegte Auswahl und Anordnung typologischer Szenen vorstellen. Jedem neutestamentarischen Ereignis werden zwei alttestamentarische Vorbilder zugeordnet, umgeben von vier Propheten mit Spruchbändern. Jede Darstellung wird zusätzlich von einem kurzen Text erläutert.[20] Be-

reits Ulrike Brinkmann verwies im Hinblick auf die Programmgestaltung für ein Bibelfenster darauf, dass sich Theologen dabei der Biblia pauperum bedienten, freilich ohne dass ein solches Fenster die verkleinerte Widerspiegelung einer Armenbibel darstelle.[21] Auch der Mariawalder Zyklus variiert das in der Biblia pauperum benutzte System und zeigt sich nicht nur aus diesem Grund in hohem Maße vergleichbar mit dem Fensterzyklus aus Kloster Steinfeld, der sich ebenfalls an die Biblia pauperum anlehnt, jedoch deren einzelne Elemente frei kombinierte und damit neue Interpretationsebenen des biblischen Textes schuf (siehe Beitrag Meier). Schon deshalb ließe sich keine spezielle Handschrift oder Ausgabe der Biblia pauperum benennen, die den Mariawalder Scheiben als Vorlage gedient haben könnte. Nicht zuletzt bot auch der architektonische Rahmen der Fenster eine völlig andere Voraussetzung. Der Fensterzyklus musste sich meist auf die Gegenüberstellung eines einzigen typologischen Paares konzentrieren. Damit geben sich die Mariawalder Scheiben als gelungene Mischung von Bibelfenster (Struktur) und Biblia pauperum (thematische Orientierung) zu erkennen. Nur die Szenen mit der Erweckung des Lazarus, der Einzug Christi in Jerusalem und das Geschehen im Garten Gethsemane spiegeln eine exakte typologische Anordnung der Biblia pauperum (Abb. 81) wider. Nur in diesem Fall illustrieren zwei alttestamentarische Darstellungen eine über zwei Scheiben geführte neutestamentarische. Über Sinn und Zweck dieses Arrangements lässt sich spekulieren. Helen Zakin, der wir die Entdeckung zweier Scheiben im Cleveland Museum of Art verdanken (Kat.-Nrn. 108, 109), analysierte zuletzt die Erzählstruktur der Mariawalder Glasfenster.[22] Sie erkannte einen betont kontemplativen Charakter in den

17 Conrad 1969, S. 97f.
18 Zur Biblia pauperum siehe Heitz/Schreiber 1903; Cornell 1925; Engelhardt 1927 und Schmidt 1959. Als mögliche Vorlage in Bezug auf Mariawald: Rackham 1944, bes. S. 269f., sowie Conrad 1969, S. 98f. Es gilt zu beachten, dass daneben auch andere Quellen benutzt worden sein können. Die Biblia pauperum stellt neben dem zusätzlich zu nennenden „Speculum humanae salvationis" (Spiegel des menschlichen Heils) ein vergleichbares Abbildungskompendium zusammen. Das Speculum bietet jedoch eine Erweiterung der alttestamentarischen Typen von zwei auf drei Bildbeispiele. Vergleiche zum Speculum: Niesner 1995, Heilsspiegel (zu einer Handschrift, vermutlich entstanden in Köln oder Westfalen um 1360, aus der Universitäts- und Landesbibliothek Darmstadt).
19 Darüber hinaus, wahrscheinlich auch in Mariawald zugängliche Schriften, da diese einen hohen Verbreitungsgrad genossen, wären zu nennen: die „Rota in medio rotae", siehe Röhrig 1960, Hain 1975, und der „pictor in carmine", Wirth 2006. Genannte Schriften enthalten jedoch keine Bilder. Hier erschließt sich die typologische Systematik rein durch das Wort.
20 Zur Biblia pauperum, deren Aufbau, Entstehung und Wandlung im Laufe der Zeit siehe den Beitrag von Esther Meier.
21 Brinkmann 1992, S. 8.
22 Zakin 2000, S. 276ff.

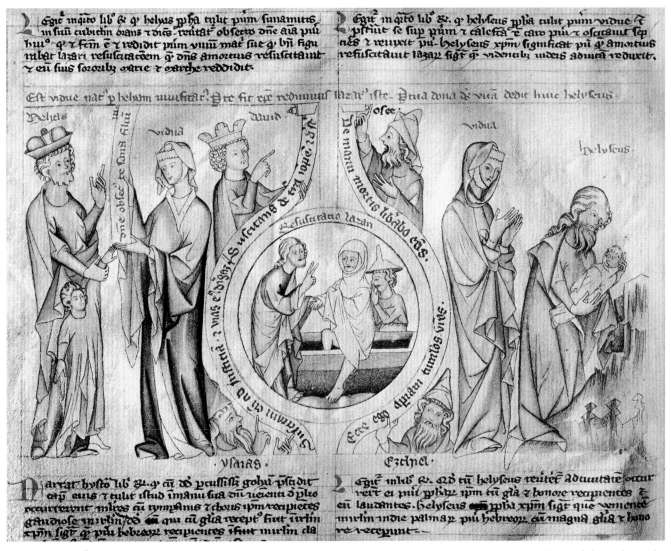

Abb. 81: Wien, Österreichische Nationalbibliothek, Codex 1198, fol. 5 v, sog. Wiener Biblia pauperum (um 1331), Detail (Erweckung des Lazarus)

Scheiben, der sich in ihrem Aufbau erschließe. Den sich horizontal erstreckenden Szenen der Heilsgeschichte wird eine vertikal angeordnete typologische Darstellung beigegeben, die als „visuelle Metapher" zu verstehen sei.[23] Diese erweitere die Bedeutung der wie ein *biographical stream* erzählten Heilsgeschichte der mittleren Fensterreihe, der so v. a. in den Mittelpunkt einer frommen Betrachtung rücke.[24] Als Ort der besinnlichen Versenkung und des Studiums eignete sich der Kreuzgang besonders für ein solch vielschichtiges Bildverständnis.

Die begrenzte Anzahl an erhaltenem Material macht weiterführende Aussagen schwierig. Trotzdem soll abschließend noch die Frage interessieren, ob die Verteilung der erwähnten neutestamentarischen Szenen über zwei Scheiben eine spezielle Akzentuierung gerade dieser Begebenheiten beabsichtigte. Das Nichtfassbare bewundern, das Bewunderte ersehnen, im Sehen geläutert

und durch Läuterung in ewiger Gemeinschaft mit Gott zu sein, dieses Anliegen erfüllte nicht nur die mittelalterlichen Verfasser oder Betrachter der Biblia pauperum.[25] Im Hinblick auf die Mariawalder Stifterscheiben (Kat.-Nr. 115) lässt sich leicht vorstellen, dass gerade der Erlösungsgedanke, verbunden mit der Hoffnung auf die Auferstehung, einen breiten Raum einnimmt. Die Auferweckung des Lazarus, aber auch der Einzug Christi in Jerusalem zu Beginn seines Erlösungswerkes, markieren dabei Eckpunkte dieser Erwartungen. Die allzeitigen Fürbitten der mönchischen Gemeinschaft wurden als wirksames Mittel verstanden, die Erinnerung an die

23 Zu diesem nicht ganz unproblematischen Begriff (übrigens auch mit Anmerkungen zum Klosterneuburger Altar) siehe Mohnhaupt 2004 (auch hier zum Altar ab S. 205f.).
24 Zakin 2004, S. 7.
25 Iking 1987, besonders S. 86.

Typus	Antitypus
Gideon und das Vlies	Verkündigung an Maria (*nicht erhalten*)
keine eindeutige Zuordnung möglich	Heimsuchung
Moses vor dem brennenden Dornbusch	Geburt Christi
Beschneidung Isaaks	Beschneidung Christi (*nicht erhalten*)
keine eindeutige Zuordnung möglich	Anbetung der Könige (*nicht erhalten*)
keine eindeutige Zuordnung möglich	Darbringung Christi im Tempel
keine eindeutige Zuordnung möglich	Ruhe auf der Flucht nach Ägypten
Tanz um das Goldene Kalb	Fall des ägyptischen Idols
König Athalia lässt ihre Enkel töten	Der Bethlehemitische Kindermord
Jakobs Heimkehr	Rückkehr aus Ägypten
Joseph vor dem Pharao	Der zwölfjährige Jesus lehrt im Tempel
Naamans Bad im Jordan	Taufe Christi
Esau verkauft sein Erstgeburtsrecht	Versuchung Christi
Elias erweckt den Sohn der Witwe	Erweckung des Lazarus I
keine eindeutige Zuordnung möglich	Erweckung des Lazarus II
keine eindeutige Zuordnung möglich	Verklärung Christi
David wird im Triumph eingeholt	Einzug in Jerusalem I (*nicht erhalten*)
Elisäus und die Prophetenjünger	Einzug in Jerusalem II (*nicht erhalten*)
keine eindeutige Zuordnung möglich	Christus am Ölberg
Joab ersticht Abner	Der Judaskuss

eigene Person wachzuhalten, um letztendlich die eigene Seele zu retten. Umso mehr ist der Verlust jener Scheiben zu bedauern, die uns mit der Kreuzigung Christi oder dem Jüngsten Gericht am Ende der Zeiten ein vollständigeres Bild der Kreuzgangsverglasung aus Mariawald hätten vermitteln können.

So schließt sich der Kreis des typologischen Programms des Mariawalder Fensterzyklus' mit der Vorstellung, Typologie als Form der Geschichtsdeutung zu verstehen, die den Unterschied der Zeiten, den nicht umkehrbaren Verlauf der realen Geschichte, tendenziell aufzuheben versucht. Um mit Erich Auerbach zu sprechen: „Die typologische Anschauungsweise schöpft ihre Inspiration, trotz ihres historisch realen Grundcharakters, aus der Weisheit Gottes, in der es keinen Unterschied der Zeiten gibt. Was

hier und jetzt geschieht, ist von Anbeginn an geschehen, und wird wieder und wieder geschehen. In jeder Zeit, an jedem Ort, geschieht Adams Fall und Christi Sühneopfer – das Verhältnis zur Zukunft ist von der Vorstellung der Jederzeitlichkeit bestimmt."[26] So wurden etwa die Institutionen des Kirchenjahres und die Liturgie in der Zeit zwischen dem Leben Christi und dem Jüngsten Gericht als ein heilsgeschichtliches Korrektiv gegenüber der als chaotisch erscheinenden Realgeschichte empfunden.[27] In der Abgeschiedenheit eines Klosters galt es, dieses Korrektiv zu bewahren und an jedem Tag neu zu erleben.

26 Auerbach 1953, S. 21.
27 Kemp 1989, besonders S. 125.

Die Glasfenster des Steinfelder Kreuzganges und die Biblia pauperum

Esther Meier

Auch wenn nur noch ein Bruchteil der einstigen, 27 Fenster umfassenden Verglasung des Steinfelder Kreuzganges erhalten ist, können wir das ursprüngliche Bildprogramm doch sehr genau rekonstruieren. Dazu sind wir dank der Kanoniker Johann Latz und Heinrich Hochkirchen in der Lage, die unabhängig voneinander 1632 und 1719 Übersichten erstellten, die sehr ausführlich alle dargestellten Szenen samt der vielen Inschriften aufführen. Josef und Willi Kurthen publizierten 1955 die beiden handschriftlichen Verzeichnisse.[1]

Als vorherrschendes Element der Kreuzgangsverglasung fällt eine große Zahl von biblischen Szenen sowie eine Vielzahl von typologischen Darstellungen ins Auge. Deshalb stellte Kurthen eine sehr enge Beziehung zur Biblia pauperum und zum Speculum humanae salvationes fest. Das ausführliche Fensterprogramm basiere auf den zahlreichen Ausgaben der Armenbibel, deren Inhalt „den Programmgestaltern unserer Fenster irgendwie vertraut gewesen sein muss."[2] In der Tat ist besonders der Einfluss der im Mittelalter weit verbreiteten Biblia pauperum greifbar, während eine Abhängigkeit zum Speculum nur in eingeschränktem Maße besteht. Allerdings diente keine Buchausgabe als reines Vorbild, sondern die Grundprinzipien der Biblia pauperum fanden im Medium der Glasmalerei eine sehr eigene Anwendung. Durch eine freie Bearbeitung des traditionellen Stoffes konnte das alte System enorm erweitert und die ihm innewohnenden Möglichkeiten ausgeschöpft werden. Interessanterweise erfolgte eine derartige Verarbeitung erst zu einer Zeit, als die Biblia pauperum ihre Blüte schon längst hinter sich hatte und ihr Niedergang bereits eingeläutet war.

Über die Anfänge und die Verbreitung der Armenbibel sind wir im Gegensatz zu ihrem Untergang gut informiert. Sie entstand in der Mitte des 13. Jahrhunderts möglicherweise im Umkreis der Benediktiner.[3] Die ältesten erhaltenen Ausgaben stammen aus dem Anfang des 14. Jahrhunderts. Den recht unscharfen Titel „Biblia pauperum" erhielt der Buchtyp, da diese Bezeichnung in einem Exemplar des späten 15. Jahrhunderts begeg-

net. Allerdings lässt der Titel weder Rückschlüsse auf die Funktion des Buches, noch auf seine einstige Zielgruppe zu.[4] Die Armenbibel erfreute sich bis ins frühe 16. Jahrhundert hinein großer Beliebtheit, so dass im deutschsprachigen Raum verschiedene Typen kursierten[5] und sie zu den ersten Büchern gehörte, die als Blockbuch gedruckt wurden.[6]

Warum die Armenbibel mit ihrem umfassenden Figuren- und Textprogramm, das in besonderem Maße typologisch ausgerichtet ist, bald nach 1500 nicht mehr gefragt war, ist unklar. Das im Mittelalter bekannte „Denksystem"[7] der Typologie wurde zur Zeit der Renaissance keineswegs aufgegeben und diente gerade der katholischen Tradition noch immer als verbindliches Muster. Selbst Luther lehnte die typologische Ausdeutung nicht völlig ab, sondern nutzte sie ganz im christologischen Sinne.[8]

Auch wenn die Gründe für den Niedergang der Armenbibel nicht bekannt sind, so liegt mit der Kreuzgangsverglasung von Kloster Steinfeld ein eindrucksvolles Zeugnis ihrer Anwendung und Weiterentwicklung im Medium der Glasmalerei vor. Wie schon vor der Entstehung der Biblia pauperum typologische Zyklen besonders in der Glasmalerei Anwendung fanden,[9] so erfolgte auch nach ihrem Niedergang gerade in diesem Medium

1 Das Original von 1632, das im Trierer Stadtarchiv aufbewahrt wurde, ist im Zweiten Weltkrieg verbrannt. Eine Kopie davon befindet sich im Victoria and Albert Museum zu London. Das Verzeichnis von 1719 gehört zum Bestand des Staatsarchivs Düsseldorf (Steinfeld, Akte ad Nr. 40).
2 Kurthen 1955, S. 209.
3 Cornell 1925, S. 149f.
4 Die Versuche, den Buchtyp mit der Armutsbewegung des 14. Jahrhunderts in Verbindung zu bringen, konnten nicht überzeugen, ebenso wenig wie die Vermutung, er sei als Lektüre für den minderbegüterten Klerus oder für die „Armen im Geiste" bestimmt gewesen. Die Thesen vertraten: Weckwerth 1957; Thomas 1970.
5 Grundlegend zu den verschiedenen Typen der Biblia pauperum: Cornell 1925; eine Zusammenfassung zur Entwicklung bieten Wirth 1978 sowie Biblia pauperum, die eine ausführliche Bibliographie liefert. Eine der jüngsten Ausgaben entstand 1518, vermutlich in der Schweiz: Cornell, S. 116, Nr. 62; http://digi.ub.uni-heidelberg.de/cpg59.
6 Avril 1987, S. 4.
7 Auerbach 1967, S. 66f., 77; Ohly 1977, S. 366. Weiteres zur Typologie siehe Beiträge von Köpf, Bd. 1, S. 93ff. und Täube, Bd. 2, S. 158ff. und S. 252 ff.
8 Hall 2002, S. 215; zur Typologie in protestantischen Flugschriften: Hoffmann 1978.
9 Kemp 1987; auch Mohnhaupt 2000.

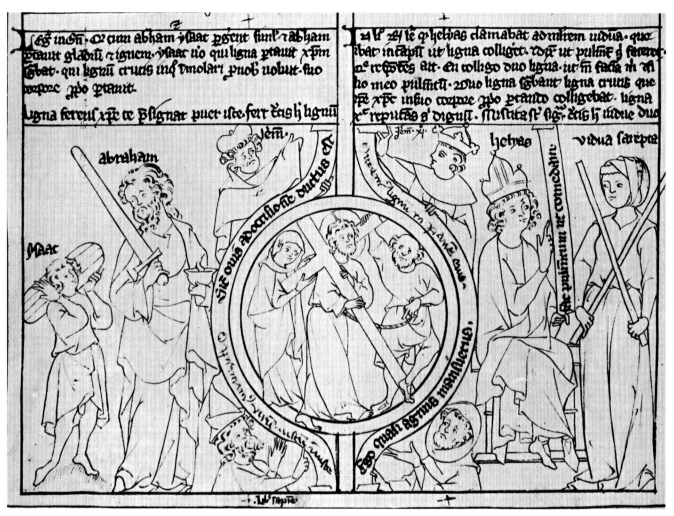

Abb. 82: Augustiner-Chorherrenstift St. Florian, Stiftsbibliothek, Cod. III, 207, Biblia pauperum (um 1310), Detail (Kreuztragung Christi)

eine schöpferische Auseinandersetzung mit dem bekannten System.

Betrachtet man den Aufbau der Armenbibel und der Glasfenster, so lassen sich Parallelen gleichermaßen wie Abweichungen erkennen. Bereits die älteren illustrierten Bibliae pauperum aus dem frühen 14. Jahrhundert zeigen den typischen Aufbau (Abb. 82): In einem mittleren, kleinen Medaillon wird die Hauptszene aus dem Neuen Testament präsentiert, um die sich vier Propheten mit Spruchbändern sowie zwei größere, typologische Szenen aus dem Alten Testament gruppieren. Das Bild beherrscht jeweils die Buchseite, während sich die Schrift auf knappe Prophetenverse, kurze Bildüberschriften und eine freie Nacherzählung des Bibeltextes beschränkt. So sind die charakteristischen Elemente der Armenbibel – Propheten, Tituli, Lectio – bereits in den ältesten erhaltenen Exemplaren bezeugt. Noch die Ausgaben des späten 15. und des frühen 16. Jahrhunderts weisen das einstige Grundschema auf, wie die um 1480 gedruckte, 50 Seiten umfassende Armenbibel (Abb. 83),[10] welche die drei bib-

lischen Szenen nebeneinander anordnet, wobei dem Antitypus wiederum die hervorgehobene Mitte zukommt. Die Propheten sind in das obere und untere Register gesetzt und die Tituli erscheinen je unter den alttestamentlichen Darstellungen bzw. unter den Propheten des Mittelbildes. Die übersichtliche Gliederung der immer gleichen Elemente ermöglichte ein rasches Wahrnehmen und Verstehen des Inhalts der Buchseite. Das komplexe theologische System von voraus weisenden Präfigurationen, prophetischen Worten und schließlich eingetroffenen, Heil bringenden Ereignissen konnte so schnell erfasst und leicht eingeprägt werden. Variationsmöglichkeiten boten sich nur durch eine Übertragung des lateinischen Textes in Vernakular oder eine Ausdehnung der Ereignisse, so dass die 34-seitige Biblia pauperum bis auf 50 Blatt anwuchs.[11]

10 Nachdruck Heitz/Schreiber 1903.
11 Zum Strukturwandel der Armenbibel im 14. Jahrhundert: Schmidt 1959, S. 101ff. Die rein äußere Veränderung der Biblia pauperum ist verhältnismäßig gering und betrifft weder das theologische System an sich, noch seine Präsentation.

Die Glasfenster des Steinfelder Kreuzganges erinnern zunächst sehr an die gedruckte Version der Armenbibel, denn auch hier sind meist drei Bildfelder nebeneinander gestellt, nur das erste und letzte Fenster eines Flügels kommt mit zwei Szenen aus. In der Sockelzone sind Heilige und Stifter untergebracht, und mit der Hauptfeldbekrönung und dem Maßwerk werden in vier bis sechs Feldern Propheten und Evangelisten mit Bibelversen sowie typologische oder neutestamentliche Szenen geboten. Auch hier also ist das zentrale Bild von Propheten, Titeln und erzählenden Bibeltexten umgeben. Sehr klar wurde dieses Konzept in Fenster XVII (Kat.-Nr. 147) umgesetzt. Dort sind die Hauptbahnen mit der „Verurteilung Jesu durch Pilatus", der „Kreuztragung" und der „Kreuzannagelung" von drei Feldern überfangen, die mit Bibelversen aus den Evangelien die Lectio zwar nicht in ausführlichen Worten, jedoch als knappen Hinweis auf den zugrunde liegenden Text bieten. Die Bibelerzählung wird damit weniger durch das Wort, als vielmehr durch das sehr ausführliche Hauptbild geboten. Die bildliche, ganz auf die visuelle Wahrnehmung ausgerichtete Erzählung erhält durch die Bibelverse nur einen knappen, zitathaften Verweis, der keinen Anspruch auf ein eigenes Erzählen stellt. Im Maßwerk werden mit der Witwe von Seraphta, die Holzstücke sammelt, und Abrahams Opfergang die bekannten Typen zum Antitypus Kreuztragung vorgeführt, und schließlich ist in der Spitze als Prophetentext Ps 21, 17.18 aufgeführt, der in der Biblia pauperum zur Kreuzigung gehört.

Auch wenn so manches Fenster sich eng an das System der Armenbibel anlehnt, so treten doch häufiger Unterschiede hervor, die eine sehr eigene Behandlung des Stoffes erkennen lassen.

Erzählung

Im Gegensatz zum Buch stellen die Glasfenster konzentriert die neutestamentliche Erzählung in den Mittelpunkt, indem allein diesen Szenen die zentralen Bahnen zukommen. Damit setzt sich die Verglasung des Prämonstratenserklosters auch von anderen Biblia-pauperum-Zyklen ab, wie dem im Kreuzgang des Benediktinerklosters zu Hirsau, wo Ende des 15. Jahrhunderts das System der Armenbibel exakt übernommen wurde, so dass die Hauptzone den Antitypus zwischen den beiden Typen präsentierte.[12] Da man in Steinfeld von dieser Form abwich, entfaltet sich vom ersten Fenster des Westflügels bis zum letzten Fenster des Nordflügels eine

Abb. 83: Paris, Bibliothèque Nationale de France, Rés. Xyl. 5, Biblia pauperum (um 1480)

ununterbrochene Narration, die von der Erschaffung der Welt bis zu Paradies und Hölle reicht. Da alles Typologische in das Couronnement verlegt ist und Prophetensprüche und Bibelverse nur ausnahmsweise auf Schriftbändern am Rande der Szenen erscheinen, lenkt nichts von der Bilderzählung ab. Die fortlaufenden Ereignisse können gesondert wahrgenommen werden und bilden unter völliger Ausblendung der alttestamentlichen Typen einen eigenständigen Erzählstrang. Den Kreuzgang durchschreitend durchläuft der Betrachter gleichsam die Hauptberichte der Bibel.

Anfang und Ende der Heilsgeschichte sind zwar deutlich markiert, doch ganz dem Ambulatorium entsprechend werden die beiden Pole miteinander verknüpft, indem sich das erste und das letzte Fenster aufeinander beziehen. Das erste zweibahnige Fenster zeigt mit dem Sturz des Luzifer (Kat.-Nr. 131-2b) und der Erschaffung Adams und Evas (Kat.-Nr. 131-2a) zwei Szenen, die auch so manchem Speculum humanae salvationes voran-

12 Becksmann 1986, besonders S. 79ff.

gestellt sind. Hier aber markieren sie nicht nur den Beginn der Heilsgeschichte, sondern stehen mit dem letzten Fenster in enger Beziehung. Das Thema des ersten Fensters wird durch Bibelverse im Fensterkopf vorgegeben (Gen 1,14.25),[13] die sich auf die Erschaffung von Sonne und Mond sowie der Menschen beziehen. Damit wird der Engelsturz einem genauen Zeitpunkt zugeordnet. Im Mittelalter kursierten unterschiedliche Vorstellungen davon, wann sich der Sturz Luzifers ereignet hatte.[14] In Steinfeld wird der Fall des rebellierenden Engels, dessen Name Luzifer mit „Lichtbringer" übersetzt werden kann, mit dem vierten Schöpfungstag, an dem Gott die Himmelslichter schuf, in Verbindung gebracht. Zugleich steht der Verstoßung die Erschaffung des Menschen, dem Ebenbild Gottes (Gen 1,27), gegenüber. Die letzten beiden Fenster des Zyklus mit der Darstellung von Himmel und Hölle greifen das Thema Gottesnähe und Verdammnis auf, indem sie das erste Elternpaar und die gefallenen Engel mit den jenseitigen Aufenthaltsorten verbinden. Maria als neue Eva wird im Himmel gekrönt, umgeben von heiligen Jungfrauen und musizierenden Engeln, während in der Hölle Luzifer mit seinen Teufeln seine grausame Herrschaft über die verdammten Seelen führt. So wird am Ende der Zeiten der Mensch zum ewigen Leben auferstehen, das er dann im wieder errichteten Paradies oder in der Gottesferne verbringt.

Eine derart enge Verbindung von Anfang und Ende ist nur dank der durchlaufenden Erzählung möglich und findet im Kreuzgang den optimalen Präsentationsort.

In ähnlicher Weise werden auch andere Fenster miteinander verknüpft. Fenster XX (Kat.-Nr. 150) erhält als überleitende Szenen die drei Frauen am Grabe und die Emmausjünger, die im Hintergrund der linken Bahn zu sehen sind, während das folgende Fenster diese angedeuteten Episoden ausführt, indem je eine Bahn „Christus erscheint den drei Frauen" und das „Emmausmahl" zeigt. Anders als in der Armenbibel, in der jede Buchseite eine abgeschlossene Einheit bildet, beziehen sich einige der Fenster aufeinander und streben eine Verbindung zum vorherigen oder nachfolgenden Bild an. Mit einer Platzierung von Typen links und rechts der Bibelszene, wie es der Biblia pauperum eigen ist, wird der Erzählstrang immer wieder unterbrochen, und jede Szene formuliert eine eigene Aussage. Durch die Aufgabe dieses starren Schemas ist eine fensterübergreifende Verknüpfung und damit eine komplexere Ausführung eines Themas möglich. Kann die Erzählstrategie der Typologie als Wiederholung[15] oder als eine Gleichzeitigkeit von Vergangenem und Gegenwärtigen charakterisiert werden,[16] so führen

die Glasfenster in Steinfeld betont den linearen Ablauf von Ereignissen vor Augen.

Als weitere Eigenheit der Kreuzgangverglasung sind Binnenerzählungen zu finden. Manche der Fensterbahnen bieten nicht nur eine Episode, sondern zeigen mehrere Szenen. Diese jedoch werden so präsentiert, dass die Chronologie der Ereignisse und deren Bezug zueinander deutlich bleibt. Solch eine Erzählweise findet sich in besonders verdichteter Form in Fenster VII mit dem „Bethlehemitischen Kindermord" sowie der „Flucht nach Ägypten"[17] und der „Rückkehr aus Ägypten" (Kat.-Nr. 137-2a, -2b, -2c). Die Tötung der Kinder beschränkt sich nicht auf die mittlere Bahn, sondern zieht sich bis in die benachbarten Scheiben hinein. Doch sind die Reiseszenen deutlich davon abgesetzt, da diese sich nicht innerhalb der Stadt abspielen, sondern weiter im Hintergrund in der freien Landschaft. Die rechte Fensterbahn bringt in der Bildtiefe sogar drei Szenen unter: Maria mit dem Kind auf dem Esel reitend, Joseph, der auf der Rast Früchte von der Palme pflückt und eine umstürzende Götterstatue, die auf die Geschehnisse bei der Ankunft der heiligen Familie in Ägypten hinweist. Durch eine Staffelung von vorne nach hinten wird von der Tötung in Bethlehem ausgehend eine Abfolge der Ereignisse geschaffen. Zugleich erhält der grausame Mord der kleinen Kinder mit der Rettung des Christuskindes eine Kontrastierung, und die breite Schilderung des Massakers ist die Begründung für die Reise der heiligen Familie. Dabei dient die Horizontale dazu, die Erzählung in aller Breite zu entwickeln, während die Tiefe genutzt wird, um die zeitliche Chronologie der Geschehnisse darzustellen.

Das Gliederungssystem der Fenster eignet sich, Nebenszenen gesondert unterzubringen. Auf Fenster XIII (Kat.-Nr. 143) finden die zentralen Episoden, die im Garten Gethsemane spielen, im Fensterkopf eine Erweiterung. Dort sind mit dem Sturz der Häscher (Joh 18,6) und dem nackt fliehenden Jüngling (Mk 14,51.52) seltener abgebildete Szenen zu sehen, die dennoch zur Gefangennahme Jesu gehören. Fenster XV (Kat.-Nr. 145) bringt mit drei erzählenden Darstellungen im Courennement einen geschlossenen Themenkomplex – Reue des Judas, Judas bringt die Silberlinge zurück, Selbstmord des Judas –, der mit den Hauptfeldern – Jesus vor Pilatus, Jesus vor Herodes – auf den ersten Blick in kei-

13 Kurthen 1955, S. 81.
14 Wirth 1967, besonders Sp. 627ff.; Schaible 1970, S. 4ff.
15 Kemp 1987, S. 115.
16 Auerbach 1953, S. 21f.
17 King 1998, S. 205.

nerlei Zusammenhang steht. Doch die beigefügten Bibelverse (Mt 27,3.4) betonen, dass Judas angesichts der Verurteilung Jesu sein Vergehen bereut und die Härte des Urteilsspruchs ihn zum Selbstmord treibt. So werden die Hauptszenen zur kausalen Begründung für die im Maßwerk dargestellten Ereignisse.

Eine reine Erzählung ohne jegliche typologische Verankerung bietet Fenster XXI (Kat.-Nr. 151), das in zehn Scheiben schildert wie Christus nach seiner Auferstehung seinen Jüngern, den Frauen, dem ungläubigen Thomas, einer großen Menschenmenge u. v. a. erscheint. Die stets gleiche Aussage – Jesus ist auferstanden und zeigt sich den Menschen – wird beständig wiederholt und in aller Eindringlichkeit, bis in die Sockelzone hinein, übermittelt. Obwohl die Biblia pauperum auch für einige dieser Szenen alttestamentliche Vorläufer und Prophetensprüche aufführt, werden diese hier völlig ausgespart und allein neutestamentliche Ereignisse vor Augen geführt.

Typologie

Nicht jeder der biblischen Szenen ist ein Typus zugeordnet, und nicht jede neutestamentliche Darstellung wurde mit der gleichen Anzahl von alttestamentlichen Episoden verbunden. Jeweils aber sind die Typen in den Fensterkopf gesetzt, so dass sie der erzählenden Hauptszene deutlich untergeordnet sind. Obwohl zu den Hauptszenen in derselben Bahn eine Nebenszene treten kann, ist doch niemals eine typologische Episode in den neutestamentlichen Bildfeldern zu sehen. Auch können Bibelverse und Prophetensprüche in den mittleren Bildern eingefügt sein, doch für die Typen ist dort kein Platz. Evangelientexte, die das bildliche Geschehen exakt benennen und Wortprophetien, die das dargestellte Ereignis präzise vorhersagen, erscheinen in unmittelbarer Beziehung zum Bild, während Typen, die allein durch eine äußere oder thematische Analogie der Ereignisse[18] mit dem Neuen Testament verbunden sind, in einer optischen Distanz dazu erscheinen. Der Betrachter kann die Präfigurationen nicht wie in der Biblia pauperum gleichzeitig mit der Hauptszene, der Figura, erfassen, sondern muss sie erst suchen und zuordnen. Er ist dazu aufgefordert, die visuell voneinander geschiedenen Szenen durch eine intellektuelle Leistung miteinander zu verbinden. Die Präfigurationen treten damit deutlich in den Hintergrund und werden zu Vorläufern, die das Hauptgeschehen nur als Marginalien überfangen, aber nicht neben ihnen bestehen.

Manche Ereignisse, wie in Fenster XVIII die „Kreuzigung Christi", haben sehr viele Typen erhalten (Kat.-Nr. 148-2b). Über den Kreuzen der Schächer sind auf Tondi deren gesprochenen Worte zu lesen (Lk 3,42; Lk 39,40). Putten, die auf den rahmenden Säulen hocken, halten Schriftbänder, die das Tun unter dem Kreuz benennen – das Teilen der Kleider, Würfeln um den Rock und Brechen der Beine. Da auf diese Weise die Bibelworte in die szenische Darstellung hinein genommen wurden, können die Bogenfelder und das Maßwerk genutzt werden, um typologische Szenen unterzubringen. Dort ist die Erschaffung Evas zu sehen, die traditionell den Typus zur Öffnung der Seitenwunde Christi bildet. Dieses Ereignis ist hier allerdings nicht abgebildet, obwohl es in einer engen Verbindung zur mittelalterlichen Frömmigkeit der Prämonstratenser stand. Hermann Joseph von Steinfeld, der Gründer des Klosters, hatte zu Ehren des Herzens Jesu den Hymnus „Summi regis cor aveto" verfasst.[19] Da bei der Öffnung der Seitenwunde auch das Herz Jesu durchstoßen wurde, hätte dieses Motiv auf die Verehrung des Herzens Christi verweisen können. Im 16. Jahrhundert war die Herz-Jesu-Devotion der Prämonstratenser offenbar in den Hintergrund getreten, weshalb die Glasfenster dieses Detail aussparen und nur durch den alttestamentlichen Typus daran erinnern.

Da die traditionellen Typen des Alten Testaments hier sehr frei gehandhabt werden, können auch ungewohnte Episoden eingefügt werden, die den Bedeutungshorizont erweitern. Fenster XIX (Kat.-Nr. 149), das mit Kreuzabnahme, Beweinung und Grablegung Christi den Tod Jesu thematisiert, bietet in den zwei Maßwerkscheiben als alttestamentliche Parallelen „David besiegt Goliath" (1 Sam 17,50) und „König Darius findet Daniel unversehrt in der Löwengrube" (Dan 6,20). Auf den ersten Blick haben die beiden Rettungsszenen nichts mit den Hauptszenen gemein. Doch wollen sie keinen Typus zu einer der Episoden des Todes Jesu bieten, sondern auf die Überwindung des Todes hinweisen. Die Geschehnisse des Alten Testaments sind hier nicht auf die Aufgabe des Vorläufers reduziert, sondern übernehmen es, ein Ereignis aus dem Neuen Testament weiterzudenken und damit einen Ausblick auf Kommendes zu geben, ohne das Zukünftige direkt zu präsentieren. In umgekehrter Weise gehören zu Fenster XX (Kat.-Nr. 150), das mit „Christus in der Vorhölle", „Auferstehung Christi" und „Noli me tangere" die Überwindung des Todes zum Thema hat, die Typen

18 Zu den Möglichkeiten der Analogiebildung: Schmidt 1959, S. 109ff.
19 Schreiber 1940; Schreiber 1944.

„Samsons Tod" und „Jonas wird ins Meer geworfen". Die Scheiben, die von den Hauptszenen weiter entfernt sind, weisen nun auf den Tod Jesu zurück. So wird ein Kontrast geschaffen, in dem der Gegensatz nicht explizit benannt, sondern durch die Typen nur angedeutet wird. Sie lenken nicht von dem Hauptthema ab, erinnern jedoch an Vorausgegangenes und führen damit das Außerordentliche der Auferstehung um so eindringlicher vor Augen. Zwar drängt sich die Frage auf, ob diese zurück- und vorweisenden Bezüge gewollt waren oder nicht durch eine unbeabsichtigte Vertauschung der typologischen Scheiben zustande kam. Doch selbst wenn hier ein Missgeschick vorliegt, so stört dies die Argumentationsstruktur der Glasfenster keineswegs. Ganz im Gegenteil entspricht diese Anordnung ganz dem Steinfelder System, das sich durch einen freien Umgang mit den traditionellen Elementen und einer häufigen Verknüpfung zweier Fenster auszeichnet.

Titel

Gehört in der Biblia pauperum zu jeder der biblischen Szenen ein kurzer Titel, der stichwortartig jede der drei dargestellten Szenen benennt,[20] so sind im Kreuzgang zu Steinfeld mehrere Ereignisse mit einer Überschrift versehen, die jeweils in der oberen Maßwerkscheibe untergebracht ist. Damit wird nicht jede einzelne Darstellung ausgedeutet, sondern mit ein oder zwei weiteren Szenen verbunden und mit diesen unter einen Leitgedanken gestellt. Der Titel nimmt dabei unterschiedliche Gestalt an. Er kann einen Prophetenspruch oder Bibelvers aus dem Neuen Testament zitieren, eine Szene oder einen Typus zeigen, aber ebenso aus einem Symbol oder einem Zeichen bestehen. Häufiger ist auch Christus mit einem Attribut zu sehen, das auf das Fensterthema hinweist. Zu Fenster X (Kat.-Nr. 140) mit der „Verklärung Jesu", der „Erweckung des Lazarus" und der „Fußsalbung im Hause des Simon" gehört als oberste Scheibe der Salvator mit dem Erdglobus in der Hand. Die Erzählung im Hauptfenster, die Bibelverse und Typen, erhalten damit die zusammenfassende Überschrift: Allmacht des göttlichen Christus. Die Kreuzigungsszene (Kat.-Nr. 148) ist durch den Pelikan, der seine Brust aufreißt, um mit seinem Blut seine Jungen zu füttern, unter das Thema „Opfertod" gestellt. Fenster II (Kat.-Nr. 132) mit „Mariä Tempelgang", „Verkündigung" und „Heimsuchung" hat als Titel das heranfliegende Christuskind mit dem Kreuz über den Schultern erhalten. Das Motiv, das traditionell

zur Verkündigungsszene gehört, wird hier nicht allein diesem Ereignis, sondern zugleich den anderen beiden Szenen zugeordnet. Damit wird der Tempelgang der Jungfrau zu einem Geschehnis, das weniger zur Vita Mariens gehört. Vielmehr wird damit betont, dass die künftige Muttergottes *in den tempel geopfert* wurde,[21] so wie der Gottessohn sich für die Menschheit opfern sollte. Die drei Szenen erhalten so eine christologische Überschrift, die Ereignisse aus dem Leben Mariens ganz auf Christi Geburt und Tod hin deuten.

Die überschriftartigen Scheiben bieten somit mehr als die Tituli der Biblia pauperum. Besonders die Glasfenster, die mehr als eine Episode in den Hauptfeldern präsentieren, werden dadurch vor einem Zerfallen in lose Einzelszenen bewahrt. Die fortlaufende Erzählung, die durch den gesamten Kreuzgang führt, erhält damit eine Untergliederung in thematische Einheiten.

Die Fenster des Steinfelder Kreuzgangs beruhen wohl auf dem Bezugssystem der Biblia pauperum, doch übernehmen sie dieses nicht, sondern kombinieren die einzelnen Elemente sehr frei, so dass ein völlig neues Gliederungssystem und damit neue Interpretationsmöglichkeiten des biblischen Textes entstehen. Nun steht die kontinuierliche Erzählung im Vordergrund, während die typologischen Szenen weit an den Rand gerückt werden. Auf diese Weise wird das starre Prinzip der Armenbibel aufgelöst und zu einem abwechslungsreichen Zyklus verarbeitet, der eigene Akzente setzt und gewisse Aussagen betont oder ausblendet. Das Fenster ist durch die Nutzung von freien Variations- und Verweismöglichkeiten in seiner theologischen Aussagekraft dem Buch überlegen, büßt aber seine klare Struktur und leichte Fassbarkeit ein. Deshalb wird vom Betrachter in hohem Maße eine intellektuelle Auseinandersetzung mit jedem einzelnen Fenster sowie mit dem gesamten Zyklus verlangt. Im Gegenzug dazu bieten die vielen Fenster gerade durch ihr variantenreiches Bildprogramm die Möglichkeit, immer wieder neue Bezüge zu entdecken und sich ohne ermüdende Wiederholungen mit der Heilsgeschichte zu beschäftigen. Der Kreuzgang als Ort des Studiums und der Meditation eignete sich im hohen Maße, ein solch komplexes theologisches Programm zu bieten.

20 Die Tituli erscheinen in so knapper Form, dass sie sich nicht einmal auf die Typologie beziehen, Schmidt 1959, S. 84.
21 So der Wortlaut eines Speculum humanae salvationis, das zwischen 1310 und 1324 entstand, Niesner 1995, S. 49.

Von der Gegenwart der Vergangenheit

Die Kostümierung als Erzählstrategie in Mariawald und Steinfeld

Philipp Zitzlsperger

Das Glasfenster aus Steinfeld mit der Darstellung des „Mahls im Hause des Simeon mit knienden Prämonstratensern" (Kat.-Nr. 146-1b) macht deutlich, um welche Problematik es im Folgenden geht: Zu sehen sind neben dem links im Vordergrund knienden Stifter sechs Personen an einem Tisch. Durch die dargestellten Kostüme werden die Anwesenden deutlich in zwei Gruppen unterschieden. Rechts befinden sich vier Personen, die einheitlich die antike Toga tragen, bisweilen auch das antike Pallium darüber. Im Gegensatz dazu stehen die beiden Tischgäste links. Sie sind farblich zurückgenommen. Darüber hinaus ist ihre Kleidung nicht mehr von antikisierender Form, sondern offenbart eine zeitgenössische Tracht, wie man sie zur Entstehungszeit der Fenster zu tragen pflegte. Deutlich ist an dem bärtigen Mann mit kegelförmigem Hut der gegürtete Tappert mit Schulterkragen zu erkennen, wie er um 1500 im bürgerlichen Mittelstand verbreitet war.[1] Eine ähnliche Situation finden wir auch auf den Glasfenstern in Mariawald vor. So tragen beispielsweise auf dem Doppelfenster mit der „Erweckung des Lazarus" (Kat.-Nrn. 106, 107) Jesus und seine Jünger abermals die antike Toga – einige darüber das Pallium. Die umstehenden Schaulustigen halten sich wegen des strengen Leichengeruchs die Nasen zu, und sie tragen ganz andere Kostüme, die verschiedene Modelle bürgerlicher und adeliger Kollektionen des beginnenden 16. Jahrhunderts visualisieren.[2] Beide Beispiele stehen für die so genannte „Gleichzeitigkeit des Ungleichzeitigen", d. h. die Bildprotagonisten sind durch ihre Kostüme verschiedenen Epochen zugeordnet, nehmen aber in der Bilderzählung an derselben Handlung teil. Das ist für eine Bilderzählung nicht selbstverständlich und verlangt nach einer Erklärung.

Über die zeitliche Einordnung der dargestellten Kleidung hinaus kommt bei der Betrachtung der Fenster ein entscheidendes Grundsatzproblem hinzu, denn es stellt sich bei jeder Bildanalyse die Frage, weshalb ein bestimmtes Kleidungsstück zur Darstellung gebracht wurde, und nicht ein anderes. Es mag selbstverständlich sein, dass mit einem Kostüm ein bestimmter gesellschaftlicher Stand kenntlich gemacht werden sollte, etwa ein Bürger oder ein Fürst. Aber ein Standesvertreter hatte selbstverständlich nicht nur ein Kostüm, sondern verschiedene für diverse Anlässe. Im Bild konnte aber nur ein bestimmtes Kostüm zum Einsatz kommen, das die grundsätzliche Frage aufwirft, warum die Wahl des Künstlers auf dieses und nicht jenes Gewand fiel.

Die Kostümwahl für bildliche Darstellungen hatte eine inhaltliche Bedeutung zu vermitteln, die der Betrachter der Fenster – ob gebildet oder nicht – selbstverständlich erkennen konnte. Denn Kleidung war damals wie heute ein Zeichenträger mit vielen Informationen. Man könnte ihre Bedeutung zum Beispiel mit einer militärischen Uniform vergleichen, an der heute wenige Details wie die Anzahl der Sterne auf der Schulterklappe die hierarchische Distanz zwischen einem Gefreiten und einem General andeuten kann. Die Kleidung als visuelles Zeichen im Bild und ihre Bedeutung sind das zweite Problem, das im Folgenden für die Kunst der Glasfenster zu diskutieren ist, denn sie prägen die Aussagen der Darstellungen in einem sehr hohen und bis heute in der Forschung oft unterschätzten Maße.[3]

In der Lebenswirklichkeit des Menschen ist die Kleidung damals wie heute eng mit der Repräsentation verbunden, die nicht allein geschmackliche Selbstverwirklichung ist, sondern der Sichtbarmachung einer gesellschaftlichen Rolle dient. Dabei kann sie in eine mehr oder weniger statische Kleiderordnung eingebunden sein, welche über Jahre oder sogar Generationen hinweg bestimmten gesellschaftlichen Gruppen entsprechende Kostüme zuspricht. Die moderesistente Unveränderbar-

1 Zum kegelförmigen Hut und gegürteten Tappert im ersten Drittel des 16. Jahrhunderts im deutschen Raum: Hottenroth 1884, Bd. 1, S. 90 und Bd. 2, Abb. 48, 5. Zur bäuerlichen und bürgerlichen Kleidung: Thiel 1968, S. 295ff.

2 Dort kommen Tappert und Schaube gleichermaßen zum Einsatz. Zur deutschen Schaube: grundlegend Bulst/Lüttenroth 2002.

3 Dieser wichtige Zusammenhang von Kostümdarstellung im Bild und Lebenswirklichkeit ist gerade für die Kunstgeschichte als Disziplin von eminenter methodischer Bedeutung, Bulst/Lüttenerg 2002, Zitzlsperger 2006, Zitzlsperger 2002, S. 19ff.

keit bestimmter Kostüme ist bis heute z.B. an der Krawatte, dem Doktorhut oder der Berufskleidung, wie etwa der Richterrobe, zu beobachten.

Die gesellschaftliche Rolle einer Person kann aber auch durch das Phänomen der Mode gekennzeichnet sein, die einen dynamischen Prozess der Kleiderwandlung bezeichnet und Differenz durch Innovation erzeugt. Georg Simmel konnte in seinem Essay „Philosophie der Mode" (1905) deutlich machen, dass der Begriff der Mode einen Wandlungsprozess meint, der je nach Epoche unterschiedliche Geschwindigkeiten hat.[4] Der Wandel, die Veränderung, das Endliche der Mode ist dabei stets von zwei Faktoren geprägt: dem Willen zum Zusammenschluss einer Gruppe nach innen und ihrem gleichzeitigen Bedürfnis nach Differenz nach außen. Die Dialektik von Einheit und Alterität im äußeren Erscheinungsbild ist nach Simmel das Movens der Kostümkultur. In einer hierarchischen Gesellschaftsordnung besteht ein kontinuierlicher Druck von unten nach oben, denn die niedrigeren Schichten streben nach den Äußerlichkeiten der höheren. Die Nachahmung der Mode von unten bedingt die Flucht zum Neuen nach oben. Seltener verläuft die Adaption auch in umgekehrter Richtung. Die symbolische Kommunikation über den Wandlungsprozess der Mode bezeichnet in jedem Fall den Wandel der Kostüme unter dem Vorzeichen von Gleichheit und Alterität.[5]

Die Kleidung als soziales Unterscheidungsmerkmal war und ist demnach in der Lebenswirklichkeit aller Epochen ein wesentlicher Bestandteil alltäglicher Repräsentation, der sich in den Bildwelten der vormodernen Zeit grundsätzlich nicht ändert. Und bereits der erste flüchtige Blick hat gezeigt, dass auf den Glasfenstern von Steinfeld und Mariawald allein das Kostüm die Einheit von Handlung und Zeit zu sprengen und der Bildgeschichte einen eigentümlichen Charakter zu verleihen in der Lage ist. Bei genauerer Betrachtung fallen weitere interessante Details auf, welche die Ikonographie der Fenster prägen. Der Bethlehemitische Kindermord in Steinfeld beispielsweise (Kat.-Nr. 137-2b) zeigt das Drama der Handlung auf seinem Höhepunkt. Zwei bewaffnete und gerüstete Soldaten befinden sich im Blutrausch und schlagen bzw. stechen mit ihren Schwertern auf die unschuldigen Kleinkinder ein. Sie tragen beide gelbe Kostüme, die jedoch nicht uniform sind. Der vom Betrachter aus gesehen rechte Schlächter ist in antikisierender Legionärsrüstung abgebildet. Deutlich ist sein Brustpanzer zu erkennen, der an den Schulterpartien Gesichtsformen aufweist, aus deren Mündern schmale Panzerplatten über die Oberarme wachsen. Der römische Legionär, der zudem den

typischen, knielangen, weißen Waffenrock trägt, findet seine Antithese im linken Soldaten, der bewusst keinen Brustpanzer angelegt hat. Vielmehr ist er in der zeitgenössischen Schlitzmode kostümiert. Der Künstler hat sich größte Mühe gegeben, in der Binnenzeichnung dieses gelben Gewandes die gepufften Arme, den Brust- und Bauchbereich und des Soldaten rechten Oberschenkel als geschlitzte Stoffe darzustellen, um darunter das weiße Untergewand hervorscheinen zu lassen. Auffallend ist dabei, dass der linke in den Vordergrund bewegte Oberschenkel halb nackt erscheint, nur notdürftig von einem zerrissenen weißen Strumpf wie von einer zerbrochenen Eierschale bedeckt. Für Steinfeld ist es nicht das einzige Beispiel dieser Art.[6]

Diese auf dem Glasfenster offensichtlich als Verwahrlosung konnotierte so genannte Schlitzmode war zu Beginn des 16. Jahrhunderts ein virulentes Thema des bürgerlichen und aristokratischen Alltags. Auf ihren Kriegszügen legten die deutschen Landsknechte im kaiserlichen Heer Maximilians I. bereits im 15. Jahrhundert einen sehr eigenwilligen Modegeschmack an den Tag, der sie kostümgeschichtlich isolierte und ihrer exotischen Erscheinungsform einen hohen Wiedererkennungswert sicherte. Sinn und Zweck dieser Soldatenmode war nicht, wie heute, ihren Träger zu tarnen, sondern vielmehr in den grellsten Farbtönen aufzufallen. Die deutschen Landsknechte schlitzten ihre Gewänder bis zur völligen Auflösung derselben. Die Stoffe wurden jedoch nicht einfach mit der Schere zerschnitten. Vielmehr entwickelte sich diese Sonderform der Stoffbehandlung zu einer eigenen Kunstfertigkeit, die gelernt sein wollte. Quellen berichten, dass sich Schneider in der Disziplin der Stoffschlitzung fortbilden mussten, um die günstige Auftragslage ausnützen zu können.[7] Der linke Gewalttäter des Steinfelder Glasfensters ist demnach ein deutscher Landsknecht, dessen arrangierte Kostümverwahrlosung nicht Armut, sondern Verwegenheit suggeriert.

Mariawald besitzt ebenfalls die biblische Kindermordszene. In der Figurenauffassung wirkt sie dort monumentaler, denn die fehlende architektonische Bühnenkulisse steigert die Wirkung der Protagonisten. Doch nicht

4 Simmel 1986, S. 179ff.: Mit dem Begriff der Mode bezieht sich Simmel nicht allein auf die Kleidung, wenngleich die meisten seiner angeführten Beispiele darauf rekurrieren.

5 Simmel 1986, S. 184ff.

6 Siehe auch das Steinfelder Glasfenster „Die Rückkehr aus Ägypten", auf dem im Vordergrund abermals ein Landsknecht mit gelben, geschlitzten Beinkleidern seinem blutigen Handwerk nachgeht, wobei sein linker Oberschenkel nackt ist.

7 Mertens 1983, S. 30ff., mit zahlreichem Quellenmaterial.

Abb. 84: Albrecht Dürer, Kreuztragung der Großen Passion (1497-98), B. 10

Abb. 85: Lucas Cranach d. Ä, Heinrich der Fromme (1514), Gemälde-galerie, Dresden

In der bildenden Kunst war die Schlitzmode für die heidnischen Schächer in biblischen Erzählungen weit verbreitet. Die zerrissenen Strumpfbeine konnten dabei obszön wirken, wie auf Dürers Kreuztragung der Gro-ßen Passion (1498), wo der rechteste Schächer in Rü-ckenansicht das Gesäß in der Mitte freigibt (Abb. 84). Die somit in der Kunst immer wieder negativ konnotier-te Schlitzmode konnte dennoch nicht verhindern, dass sich das Kostüm der Landsknechte bald auch bei den ge-sellschaftlichen Oberschichten etablierte. Die Schlitzung konnte dort in ganz unterschiedlicher Intensität zum Einsatz kommen. Aufsehen erregend dürfte die höfische Kleidung Heinrichs des Frommen in Sachsen gewesen sein, dessen Gewand in einem Porträt von Lucas Cra-nach d. Ä. (1514) einen regelrechten „Schlitzungsrekord" aufweist (Abb. 85). Dass die Schlitzmode zu Beginn des 16. Jahrhunderts also bereits hoffähig geworden war, zeigt die hohe Brisanz ihrer Darstellung im Steinfelder Glasfenster. Denn hier wird sie als Erkennungszeichen allein dem Kindsmörder zugewiesen. Die höfische Ge-sellschaft, die im Bildhintergrund vom Balkon aus wie in einer Theaterloge dem blutigen Geschehen beiwohnt, verzichtet auf die Schlitzmode.

Nur auf einem einzigen Glasfenster in Steinfeld kommt der Schlitzung eine ambivalente, eben auch po-sitive Bedeutung zu, wenn tatsächlich ein Edelmann auf der rechten Kreuzigungsszene in seinem roten Gewand vor allem die Oberschenkel mit geschlitzten Beinklei-dern trägt (Kat.-Nr. 148-2c). Dass er nicht zu den Bö-sen der Heilsgeschichte zu zählen ist, darauf mag bereits die Farbe hindeuten. Denn die gottlosen Schächer sind meist durch ein grelles Gelb ihrer Kleidungsstücke auf den Fenstern stigmatisiert. Gelb war in der Alltagsrealität die Farbe der gesellschaftlichen Randgruppen des Mittel-alters und der Neuzeit, wie etwa der Prostituierten und Juden.[8] Der gelbe Judenstern, wie er von 1933 bis 1945 als Schandmahl eingesetzt wurde, war ein schreckliches Rudiment dieser Tradition. Jeder Betrachter der Fenster kannte in der Neuzeit die Bedeutung gelber Stoffe, da-von ist auszugehen,[9] und er konnte sie von den goldenen Heiligenscheinen und Goldbrokat-Stoffen leicht unter-scheiden, die in den Fenstern freilich auch gelb gehal-

nur die Bewegungsmotive der Figuren stehen spiegel-bildlich in engster Beziehung zu Steinfeld; auch das gelbe Kostüm des linken Schlächters ist um den Oberkörper aufwändig geschlitzt.

8 Zur gelben Kleiderfarbe der gesellschaftlichen Randgruppen: Greisenegger 1964, S. 60ff.; Reichel 1998, S. 97ff. Zur Zwangstracht venezianischer Kurtisanen und Prostituierten: Pedrocco 1990, S. 81ff.
9 Die Farbe Gelb in der Malerei kommt nicht immer Randgruppen zu, so wie Farben an sich in ihrem Einsatz nicht immer mit symbolischer Bedeutung belegt sein müssen. Auf den Steinfelder und Mariawalder Fenstern jedoch fällt der selektive Einsatz der gelben Farbe auf, da er auf die quälenden und mordenden Schächer beschränkt ist.

ten werden mussten. Doch der Soldat auf dem rechten Kreuzigungsfenster ist rot gekleidet, und hebt sich nicht nur von den gelb stigmatisierten ab, sondern auch von seiner unmittelbaren Umgebung, den anderen Soldaten im Hintergrund der Kreuzigung, die in der antiken Legionärsrüstung auftreten. Der rote Schlitzmoden-Träger ist darüber hinaus mit einer besonders edlen Kopfbedeckung angetan, denn er trägt unter seinem roten Barett ein goldenes Haarnetz. Haarnetze, zu dichten Hauben gewebt, waren in der ersten Hälfte des 16. Jahrhunderts weit verbreitet, doch war in Reichs- und kommunalen Kleiderordnungen spätestens seit 1500 festgelegt, dass nur der Adel *gulde oder silbere hauben trage*.[10] Das Material des Haarnetzes konnte eine prachtvolle Insignie sein und entsprechend prominent ließ sich Jacob Fugger damit im berühmten Dürerporträt von 1518 während des Reichstages zu Augsburg abbilden (Abb. 86). Unter freiem Himmel setzte man auf die Netzhaube dann einen Hut, ein Barett, wie es der Soldat in der Kreuzigungsszene zeigt. Der Krieger ist demnach von Adel. Darauf deutet auch seine elegante Stellung im Kontrapost und die Haltung seines rechten Armes hin, den er, lässig über seinen

Rumpf gelegt, an seinen Schwertknauf führt, welchen er mit einem Finger zärtlich zu streicheln scheint. Von der grobschlächtigen Martialität seiner „gelben" Kollegen ist bei diesem Edelmann nichts mehr zu bemerken. Er ist kein Gottloser. Er ist vielmehr der sich zum Christentum bekennende Heide, der in der Bildtradition des Kalvarienbergs als der gute Hauptmann firmiert und meist in opulente Stoffe und Pelze geworfen erscheint.[11]

Dass unsere Deutung der positiv konnotierten goldenen Netzhaube auf den betreffenden Glasfenstern ihre Berechtigung besitzt, beweisen zwei Steinfelder Szenen der Hl. Drei Könige. Sowohl in der „Ankunft der Könige bei Herodes" als auch in der Anbetungsszene ist einer der drei Könige in einem grünen Mantel dargestellt (Kat.-Nr. 135-2c, 2b), der die goldene Netzhaube und darüber ein breitkrempiges Barett schräg auf seinem Kopf trägt. In beiden Szenen wird die positive Rolle und edle Bedeutung der Netzhaube bestätigt. Doch in Mariawald wird diese vermeintliche Gewissheit erschüttert, denn die Szene „Athalia lässt die Königskinder töten" (2 Kön 11,1–3) zeigt einen der Kindsmörder (links) mit der bezeichnenden goldenen Netzhaube, die dadurch ihre positive Bedeutung verliert (Kat.-Nr. 85).

Mit dieser Beobachtung ist ein genereller Unterschied der Glasfenster von Steinfeld und Mariawald anzusprechen, denn während in ersteren das Bildpersonal grundsätzlich bescheiden kostümiert wird und lediglich vereinzelt elitäre Kostümakzente gesetzt werden, werden in letzteren ihre Protagonisten in opulenter Tracht städtischer Eliten inszeniert. In Mariawald also vertreten die Darsteller die gesellschaftliche Elite des beginnenden 16. Jahrhunderts; das biblische Geschehen spielt sich im höfischen Bereich ab, wobei Gut und Böse gleicher Maßen dazu gehören. Ein gesellschaftskritisches Moment ist in diesen Darstellungen daher nicht auszuschließen.

Die edle Gesellschaft ist kostümkundlich besonders gut zu erkennen in der Mariawalder Szene der „Darbringung Christi im Tempel" (Kat.-Nr. 97), auf der im Hintergrund rechts die Frauen und links die Männer zeittypische Gewänder der höchsten Gesellschaftsschichten tragen. Bei den Männern ist es die Pelzschaube, bei den Frauen sind es stoffreiche Kleider mit goldbestickten

Abb. 86: Albrecht Dürer, Jacob Fugger (1518), Staatsgalerie, Augsburg

10 Siehe die Reichsabschiede seit 1500 zu Freiburg (§ 5) bei Schmauss/ Senckenberg 1747, S. 31.

11 Ähnlich sind auf den zahlreichen Kreuzigungsdarstellungen des ausgehenden 15. und beginnenden 16. Jahrhunderts Longinus, Nikodemus und/oder Joseph von Arimathäa meist in großzügigen Kostümen dargestellt und entsprechend positiv konnotiert, hierzu: Reichel 1998, S. 206.

Kragen, schweren Goldketten und verzierten Hauben, die sich engstens an die Hauben- und Kleidertracht der Stifterinnen-Porträts in Mariawald anlehnen (Kat.-Nr. 120).[12] Auch die Stifterinnen tragen zum Teil opulente Goldketten, die in den Luxusgesetzen der Kommunen und der Reichspolizeiordnung strengstens reglementiert waren, weshalb sie auf Porträtdarstellungen der Zeit relativ selten anzutreffen sind.[13] Steinfeld dagegen verlegt die Handlung in ein städtisches, gesellschaftlich durchmischtes Ambiente. Opulente Kleidung, Reichtum und Verschwendung gibt es auf den Steinfelder Fenstern kaum; Goldketten fehlen vollkommen. Besonders reicher Kostümschmuck ist in Steinfeld nur wenigen vorbehalten, die auf diese Weise als „gute" Christen fungieren.

Dennoch bleibt den gläsernen Historienbildern gemeinsam, dass sie die anfangs angesprochene Ungleichzeitigkeit des Gleichzeitigen innerhalb der jeweiligen Szenen mittels des Kostüms konsequent durchhalten. Zwar gibt es auch hier subtile Unterschiede, wenn etwa Mariawald lediglich die Heiligen in antike Gewänder, die übrigen Darsteller jedoch in zeitgenössische Kostüme hüllt, wohingegen Steinfeld selbst bei den Soldaten – wie bereits betont wurde – den antiken Panzer und die zeitgenössische Schlitzmode nebeneinander stellt. Dennoch: Selten wurde in der Kunstgeschichte über die Kostümierung der Protagonisten die Zeiteinheit dermaßen ostentativ in Vergangenheit und Gegenwart gespalten, wie wir es in Mariawald und Steinfeld beobachten konnten.[14] Welche Ursachen lassen sich hierfür benennen?

Die Christenheit ist bis in das 16. Jahrhundert geprägt von einem zyklischen Geschichtsbild, das der Heilsgeschichte untergeordnet war. Die Vorstellung von einem naturgesetzlichen Kreislauf der Geschichte war verankert im symbolischen Zyklus des Kirchenjahres, das mit seinen wiederkehrenden Festtagen die Heilsgeschichte immer wieder von neuem durchlief und keine Veränderungen zuzulassen schien. Vielmehr handelte es sich um ein statisches Geschichtsverständnis, in dem die Vergangenheit bereits Zukünftiges enthielt und umgekehrt.[15] Unter dieser Unveränderlichkeit und Fortschrittslosigkeit des menschlichen Daseins – *sub specie aeternitatis* – strebte alles Handeln auf der Erde dem Jüngsten Tag zu. Das ist ein ganz mittelalterliches Zeitempfinden, welches die Historienbilder der besprochenen Glasfenster beherrscht. Denn dort stehen sich anachronistisch die Protagonisten der Antike und der Gegenwart in ihren

kennzeichnenden Kostümen ungezwungen gegenüber, ohne dass ihr Zusammentreffen im Bild den damaligen Betrachter verstört hätte. Vielmehr vermittelt das Kostüm in diesen Darstellungen den heilsgeschichtlichen Zyklus, zu dessen Bestandteil der Betrachter wird, wenn er sein modisches Ambiente im Bild wieder findet.

Ganz unproblematisch dürfte dieses konservative Weltbild in der ersten Hälfte des 16. Jahrhunderts freilich nicht gewesen sein. Denn mit der Renaissance bricht die Menschheit aus dem statischen in ein dynamisches Zeitbewusstsein auf, das sich vom kirchlichen Dogma der zyklischen Heils- und Weltgeschichte emanzipiert – eine Entwicklung, die sich auch bald auf die Zunft der Historienmaler auswirken sollte. Diese scheinen die Kombination unterschiedlicher Kostümepochen im Historienbild zunehmend störend empfunden zu haben, denn die Zahl entsprechender Darstellungen nahm in dieser Zeit stetig ab. Zuletzt erreichte das neue Zeitbewusstsein der Renaissance auch die Kunsttheorie. Der italienische Kunsttheoretiker Ludovico Dolce („Dialogo della Pittura", 1557) ist als der erste anzusprechen, der eine angemessen authentische Gewandung für die bildliche Darstellung einer historischen Szene forderte, zu der auch biblische Themen zählten: „Wenn der Künstler eine Waffentat Caesars oder Alexander des Großen darstellen will, so wäre es unangemessen, dass die Soldaten dabei so bewaffnet wären, wie sie es heute sind […]".[16]

12 Weitere Beispiele aus Mariawald: „Reinigung Naamas", „Tanz um das goldene Kalb", „Jakob und Esau", „Joab tötet Amasa", „Joseph vor dem Pharao", „Elisäus und die Prophetensöhne", „Beschneidung Isaaks", „Christus als 12-jähriger im Tempel", „Erweckung des Lazarus" (Kat.-Nrn. 84, 86, 87, 88, 90, 91, 93, 102, 106, 107).
13 Bock 2005.
14 Grundsätzlich ist zu betonen, dass insbesondere die Malerei des 15. und beginnenden 16. Jahrhunderts gerade nördlich der Alpen die „Ungleichzeitigkeit im Gleichzeitigen" durch das Kostüm in Historienbildern meist thematisiert. Zu denken ist konkret z.B. an Altdorfers „Alexanderschlacht" (Alte Pinakothek, München), die mit Rüstungen und Waffen des beginnenden 16. Jahrhunderts aufgeführt wird. Ebenso verfahren die frühen Niederländer und vor allem die Kölner Maler bis in das 16. Jahrhundert hinein, wenn sie Kalvarienberge und andere heilsgeschichtliche Szenen ins Bild umsetzen (z.B. Stefan Lochner, Dreikönigsaltar, um 1440, Dom, Köln; Hans Memling, Lübecker Passionsaltar, 1491, Sankt-Annen-Museum, Lübeck). Dabei sind nicht die unterschiedlichen Kostüme der Protagonisten und integrierten Stifter, sondern unter den Protagonisten die Haupt- und Nebenrollen gemeint (zahlreiche Beispiele bei Reichel 1998). Allein, insbesondere in Steinfeld ist auffällig, dass selbst unter den Nebenrollen, wie etwa den Schergen, zwischen antiker und zeitgenössischer Kleidung unterschieden wird. Diese Form der Konfrontation verstärkt den Kontrast und die Wirkung der Kostümargumentation.
15 Hierzu und im Folgenden grundsätzlich Kosellek 1989, hier bes. S. 19ff.
16 Gaehtgens/Fleckner 1996, S. 96.

„Most Valuable and Unique"

Sammlungen deutscher Glasmalereien in England

Paul Williamson

Es wird den Besucher dieser Ausstellung vielleicht überraschen, dass sich so viele deutsche Glasmalereien heute in England befinden. Wie kommt es, dass sämtliche Scheiben aus den Kreuzgängen der Klöster Steinfeld und Mariawald und ein großer Teil der Scheiben aus dem Kloster Altenberg im 19. Jahrhundert nach England gelangten? Natürlich lassen sich hierfür einleuchtende historische Erklärungen finden, aber der „Import" deutscher Glasmalereien sollte nicht isoliert betrachtet werden: Englische Pfarrkirchen, Kathedralen, Landhäuser, öffentliche Gebäude und Museen sind voll von Glasmalereien aus anderen europäischen Ländern, nicht nur aus Deutschland. Dies hat sicherlich etwas damit zu tun, dass die Kriege und die politischen und kirchlichen Reformen in Europa es überhaupt erst möglich machten, diese Kunstwerke zu erwerben, aber es ist auch Ausdruck einer nostalgischen Verklärung des Mittelalters im England des 18. und 19. Jahrhunderts.

Das Sammeln von Glasmalereien in England kann in zwei Hauptphasen aufgeteilt werden. Die erste Phase dauerte etwa von der Mitte des 18. Jahrhunderts bis in die vierziger Jahre des 19. Jahrhunderts. Mittelalterliche Glasmalereien jeglicher Provenienz wurden zu begehrten Objekten für Antiquitätensammler und diejenigen, die mit der Einrichtung englischer Schlösser und Residenzen oder der Restaurierung mittelalterlicher Kirchen befasst oder beauftragt waren, und dienten als Ergänzung der innenarchitektonischen Ausstattung mit Holzarbeiten und Skulpturen. In dieser Zeit wurde es Mode, englische Herrenhäuser mit alten Sammlerobjekten auszustatten, um ein romantisches Ambiente – ein *Romantic Interior* – zu schaffen, zunehmend geprägt vom neogotischen Stil des *Gothic Revival*. Beispiele solcher Bauten sind Costessey Hall von Sir William Jerningham, Cassiobury Park des Earl of Essex und Earl Brownlows Ashridge Park. Kennzeichnend für die zweite Phase ist ein zunehmendes Fachwissen über Glasmalereien, wozu vielleicht auch ein generell gestiegenes Interesse an Kunstgeschichte beigetragen hat. Dies zeigt sich auch darin, dass die Idee einer umfassenden nationalen Glasmalereisammlung im South Kensington Museum um 1900 bereits Gestalt angenommen hatte.

Es gibt nur sehr wenige Hinweise darauf, dass deutsche Glasmalereien vor 1800 nach England gebracht wurden. Horace Walpole und William Stukeley, die wohl bekanntesten Antiquitätensammler des 18. Jahrhunderts, waren beide passionierte Sammler von Glasmalereien, aber es ist davon auszugehen, dass es zu ihrer Zeit kaum Möglichkeiten gab, deutsche Scheiben zu erwerben. Walpoles Anwesen Strawberry Hill war voll mit Glasmalereien und Kabinettscheiben aus den Niederlanden – seinen Aufzeichnungen zufolge hat er in den vierziger Jahren des 18. Jahrhunderts 450 Stücke aus Flandern gekauft – aber deutsche Scheiben waren für ihn ganz offensichtlich nicht ohne Weiteres verfügbar.[1] William Stukeley war zwar ein überaus eifriger Sammler englischer Glasmalereien, die zu seiner Zeit immer noch fast überall erhältlich und günstig zu haben waren, aber – anders als bei seiner Sammlung mittelalterlicher Kunst – hat er anscheinend keinerlei Versuche unternommen, ausländische Scheiben zu erwerben.[2]

Das Interesse der Antiquitätensammler am Mittelalter, der Bau zahlreicher Schlösser, Herrenhäuser und Kapellen für des Adels und der Wunsch, die Kirchen, die während der Reformation im 16. und des Bürgerkriegs im 17. Jahrhundert ihres Schmucks beraubt worden waren, wieder mit Glasmalereien auszustatten, bilden den Hintergrund, vor dem der außerordentliche Zustrom europäischer Glasmalereien nach England in den beiden Jahrzehnten um 1800 zu sehen ist. Hier fand sich ein aufnahmefähiger Markt, hinter dem Interessenten mit

1 Walpole 1871, S. 120f.; siehe auch Lafond 1964, S. 63; Eavis/Peover 1994/95, S. 280ff.; Marks 1998, S. 217ff. Eine deutsche gotische Scheibe, die anscheinend zur Strawberry-Hill-Sammlung gehört hat, befindet sich jetzt im Victoria and Albert Museum: Sie zeigt eine groteske Figur, die die Waffen der Grafen von Virneburg trägt, und ist eine Arbeit vom Mittelrhein um 1480–1500: Williamson 2003, Kat. Nr. 46.
2 Wainwright 1989, S. 65f.; siehe auch Williamson 1987, S. 9f.

erheblichem Vermögen standen, während in Frankreich, in den Niederlanden und in Deutschland eine weitreichende Säkularisation von Klosterstiften und Kirchen dafür sorgte, dass in den Jahren nach der Französischen Revolution 1789 und während der anschließenden Napoleonischen Kriege eine noch nie da gewesene Menge an kirchlichen Ausstattungsgegenständen und Kirchenschätzen verfügbar wurde. Eine Vorstellung davon, wie die Situation 1791 aussah, vermittelt die zeitgenössische Beschreibung der Umstände, bei einer der zahlreichen Auktionen, auf denen damals Gegenstände versteigert wurden, die vom europäischen Festland nach England gebracht worden waren, und bei der auch ein Großteil der Glasmalereien aus der Kartause von Leuven angeboten wurde: *„Kriege und Unruhen sind den schönen Künsten selten förderlich. Frankreich und Flandern haben als Folge der jüngsten Revolutionen eine Reihe unschätzbarer Kunstwerke verloren, die ansonsten niemals das Land hätten verlassen können. Viele der wertvollen Bilder, die nun dem European Museum anvertraut sind, wären andernfalls auf ewig unveräußerlich geblieben. Auch die Zerstörung der Klöster und Ordenshäuser hat zur Bereicherung dieser Sammlung beigetragen: Die fein gezeichneten Glasmalereien, mehrere Bilder in bestem Erhaltungszustand und andere Raritäten haben über Jahrhunderte hinweg das ehrwürdige Kartäuserkloster in Leuven geschmückt".*[3]

Die entscheidende Periode für das Sammeln von Glasmalereien aus dem Kölner Raum und vom Niederrhein war natürlich die französische Besatzungszeit von 1794 bis 1814, insbesondere die Zeit nach dem Säkularisationsdekret von 1802.[4] Der bekannteste – man könnte durchaus sagen berüchtigtste – Importeur von Glasmalereien war John Christopher Hampp (1750–1825), ein in Deutschland geborener Tuchhändler, der seit 1782 in Norwich ansässig war.[5] Gemeinsam mit William Stevenson gründete er eine Handelsgesellschaft, die spätestens ab 1802 Glasmalereien aus den Kirchen von Rouen importierte.[6] Diese Geschäftstätigkeit verzeichnete in den folgenden Jahren ein rasantes Wachstum, und im Jahr 1803 notierte Hampp in seinen Büchern Zahlungen in Köln für *„Kisten mit Glasmalereien"* (£ 267 1s 3d) und eine *„Spende an ihre Kirche"* (£ 25), letztere zweifellos als Entschädigung für die Entfernung der Scheiben.[7] Auch aus Aachen wurden im Jahr 1803 Glasmalereien geliefert, und weitere fünf Kisten aus Köln folgten im Jahr 1804; ein letzter Eintrag verbucht die extrem hohe Zahlung von £ 688 12s 8d für *„645 Fuß farbige Scheiben"*.[8] Ein Großteil der Scheiben wurde von Hampp und Stevenson bereits 1804 in Norwich und London ausgestellt, und der

gedruckte Katalog umfasste 284 Positionen. Nicht verkaufte Stücke wurden am 16. Juni 1808 bei Christie's in London versteigert, wo die Objekte beschrieben wurden als *„eine äußerst wertvolle und einzigartige Sammlung alter Glasmalereien … für Kirchen, Universtiätsgebäude und gotische Landhäuser …".*[9] Und es waren genau diese Gebäude, in denen der größte Teil der Scheiben später eingesetzt wurde und in denen sich viele von ihnen auch heute noch befinden.

Hampp und Stevenson waren es auch, die die Glasmalereien aus Steinfeld und Mariawald nach England brachten. Man weiß, dass die Scheiben der Kreuzgangfenster des Klosters Steinfeld spätestens im Jahr 1785 entfernt worden waren, und David King hat mehrere der im Katalog von 1804 erwähnten Scheiben identifiziert. Es überrascht daher nicht, dass etliche der Steinfelder Scheiben ihren Weg in Kirchen der Grafschaft Norfolk in der Umgebung von Norwich fanden.[10] William Warrington erwähnt in seiner Abhandlung aus dem Jahr 1848 außerdem, dass Hampp und Stevenson ebenfalls die mehr als einhundert Scheiben – hauptsächlich aus den Klöstern Steinfeld und Mariawald – an Earl Brownlow lieferten, die später die elf Doppelfenster seiner neu ge-

3 *„Wars and Commotions are seldom favourable to the fine Arts; the late Revolutions in France and Flanders have deprived these Countries of many inestimable Productions which otherwise could never have been removed; many of the valuable Pictures now consigned to the European Museum, but for this reason, would have always remained inalienable. The Demolition of the Convents and Religious Houses has also contributed towards the Enriching of this Collection, the curious painted glass, several Pictures in the highest Preservation, and other Curiosities decorated for Ages the venerable Monastery of Carthusians at Louvaine"*, A Catalogue of the Pictures, Drawings, Painted Glass &c, &c … sold by private contract at the European Museum, King Street, St James's Square 1791, S. 3; Wainwright 1989, S. 46. Was das Sammeln von Bildern, Skulpturen und Schnitzwerken in England zu der Zeit betrifft, siehe Grössinger 1992, S. 12ff.; Williamson 2002, S. 21f.; Jopek 2002, S. 13ff.; Tracy 2001, passim.
4 Siehe Wolff-Wintrich 1995.
5 Kent 1937; Wendel 1995.
6 Wayment 1988, S. 23f; für einen Überblick über die Literatur zu Hampp und Stevenson mit Klärung ihrer Beziehung siehe King 1998, S. 209, Anm. 10–11. Hampp und Stevenson waren aber sicher nicht die einzigen, die damals Glasmalerei vom Kontinent einführten: siehe Peover 2003, S. 90ff.
7 Rackham 1927, S. 89. Es ist möglich, dass „ihre Kirche" auf den Kölner Dom verweist, denn am Ende der Auktion des Jahres 1808 (auf die unten eingegangen wird) werden elf Posten „von einer Kapelle in der Great Church at COLOGNE" erwähnt, Rackham 1927, S. 93f.
8 Rackham 1927, S. 89f. Zu den wahrscheinlichen Quellen und Geschäftsbeziehungen von Hampp in Köln siehe Wolff-Wintrich 1995, S. 341ff.
9 *„A Most Valuable And Unique Collection of Ancient Stained Glass … for Churches, Collegiate Buildings and Gothic Country Residences …"*, die Verkaufskataloge von 1804 und 1808 sind abgedruckt im Journal of the British Society of Master Glass-Painters, X, 1951, S. 182ff., und XII, 1955, S. 22ff. Zwei weitere Verkaufskataloge, von 1816 und 1820, sind wiedergegeben in ebd., VI/3, 1936, S. 129ff., und VI/4, 1937, S. 217ff.
10 King 1998, S. 203.

112

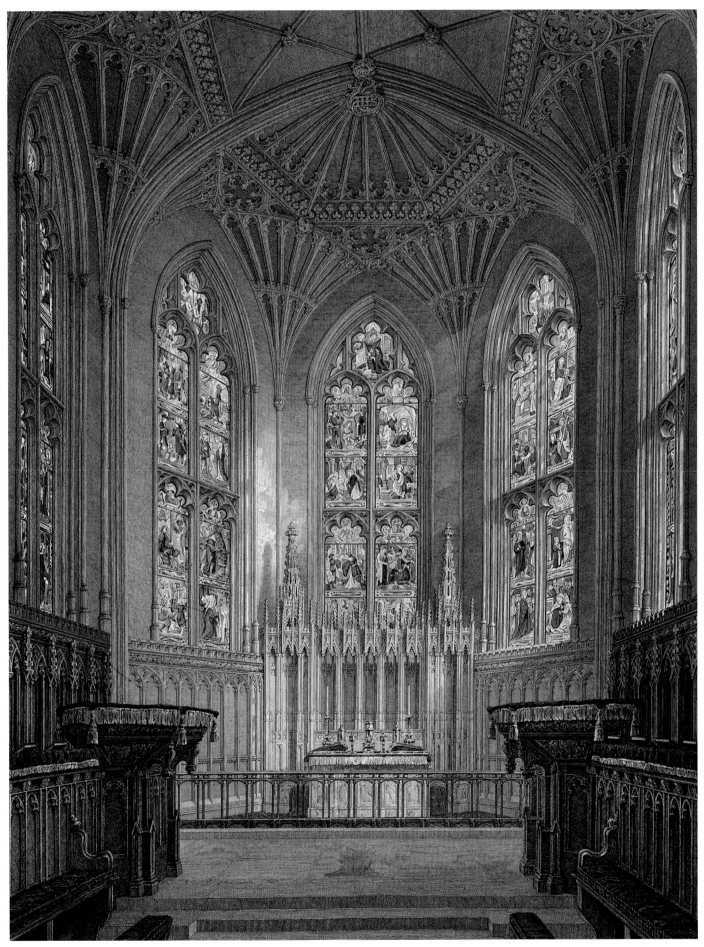

Abb. 87: Die Kapelle in Ashridge Park, Hertfordshire (aus H. J. Todd, *The History of the College of Bonhommes, at Ashridge* [London, 1823])

bauten Privatkapelle in Ashridge Park in Hertfordshire bildeten.[11] 1811 war der Rohbau der Kapelle in Ashridge offensichtlich fertiggestellt und man begann mit dem Einbau der Scheiben. Dies bezeugt eine Inschrift, die in eins der Fenster geritzt ist: *Ein demütiger Mensch gleichen Namens wie der Prophet Amos, der obersten Figur im Kopfteil dieses Fensters, begann mit dem Einbau dieser Fenster im Jahr 1811 und vollendete die Fenster im Jahr 1831".*[12] Warrington vermerkt, dass Hampp und Stevenson viele der importierten Glasmalereien *„von dem inzwischen verstorbenen Mr. Yarrington aus Norwich"* neu verbleien ließen und dass einige, die sich in besonders schlechtem Zustand befanden, *„von einem ebenfalls aus Norwich stammenden Wappenmaler in Ölfarbe"* nachgemalt wurden.[13] Für den Einbau der Scheiben in Ashridge waren offensichtlich umfangreiche Vorarbeiten erforderlich, teilweise mussten die Scheiben zugeschnitten werden, während andere Teile neu gemalt werden mussten, um Lücken zu schließen. Dies war besonders deutlich erkennbar an den neuen Inschriftenscheiben am unteren Rand, an den Randscheiben an den Seiten und im Bereich der Maßwerkfelder; hier wurden von Joseph Hale Miller (1777–1842) zahlreiche neue Kopfscheiben auf der Grundlage der Originale gemalt.[14] Es ist zu vermuten, dass die Glaser Fenster für Fenster vorgingen und schrittweise klare Scheiben durch die Scheiben mit figürlichen Darstellungen ersetzten (Abb. 87). Aber diese Arbeiten dürften keine zwanzig Jahre gedauert haben – der hier abgedruckte Stich, der aus H. J. Todd *The History of the College of Bonhommes, at Ashridge* entnommen ist, wurde 1823 veröffentlicht und lässt erkennen, dass die Scheiben bereits zum größten Teil eingesetzt worden waren. Es ist daher anzunehmen, dass zwischen 1823 und 1831 nur Restaurierungsarbeiten und vielleicht einige zeitgenössische Einfügungen vorgenommen wurden. Wahrscheinlich wurden die Fenster der Kapelle von Ashridge in ihren Abmessungen von vornherein auf die Maße der importierten Scheiben abgestimmt, da letztere an den Seiten nicht wesentlich beschnitten wurden und in den meisten Fällen durch die Hinzufügung moderner bemalter Rahmen (Abb. 88) verbreitert wurden. Wenn die Scheiben etwa 1804/05 gekauft wurden, was wahrscheinlich ist, hätte der Architekt James Wyatt ausreichend Zeit gehabt, um die Fenster entsprechend zu gestalten, denn der Grundstein des Hauses wurde erst 1808 gelegt.[15]

Neben den 38 Scheiben aus Steinfeld wurden auch 45 Scheiben aus dem Kloster Mariawald in die Kapelle von Ashridge eingesetzt. Das Kloster Mariawald war 1795 aufgelöst worden und die Glasmalereien wurden

Abb. 88: Frontispiz vom Sotheby's Verkaufskatalog 1928 des Ashridge-Glases, mit dem unteren Teil von Fenster VIII *in situ*

1802 verkauft.[16] Aber genau wie die Steinfelder Scheiben gelangten auch nicht alle Scheiben aus Mariawald nach Ashridge. Einige wurden anderweitig verkauft und fanden sich später beispielsweise in der Kirche St. Stephen's in Norwich, in Marston Bigot in Somerset, in der Lord Mayor's Chapel in Bristol und in anderen Gebäuden in England wieder.[17] Beim Einsetzen der Scheiben in der Kapelle von Ashridge wurde zwar nicht auf die Erzähl-

11 Warrington 1848, S. 69.
12 „An humble individual of the same name as the prophet Amos, the Top Figure in the Head of this Window, first commenced fixing these Windows in the year 1811 & finished the Windows in the year 1831.", Rackham 1945/47, S. 1. „Amos" war zweifellos eher ein Glaser oder Bauhandwerker als der für die neuen Scheiben in Ashridge verantwortliche Glasmaler.
13 Warrington 1848, S. 69. Der ‚verstorbene Mr Yarrington' war Samuel Carter Yarington (1781–46) von Norwich, der verantwortlich war für das Einsetzen von einem großen Teil des importierten Glases im kirchlichen Bereich in Norfolk, siehe Haward, Birkin, *Nineteenth Century Norfolk Stained Glass*, Norwich 1984 S. 193f., 217ff.
14 Wie Warrington 1848, S. 69 berichtet. Siehe Anm. 43 zu Illustrationen dieser Arbeit.
15 Pevsner 1977, S. 237ff. Jede Scheibe in der Kapelle ist sinnvoll eingeordnet und, Fenster für Fenster, beschrieben in James 1906, auch wenn der Autor irrtümlich annahm, dass das gesamte Glas aus Steinfeld wäre.
16 Goerke 1932, S. 28.
17 King 1998, S. 209, Anm. 8.

folge geachtet, aber die Glasmalereien aus Mariawald erhielten einen prominenten Platz in den drei Chorfenstern (Abb. 89), vielleicht wegen der Einheitlichkeit ihrer dekorativen Wirkung und der etwas größeren Figuren, wohingegen die Scheiben aus dem Kloster Steinfeld und anderen Bauten zum großen Teil nur in den acht Seitenfenstern eingesetzt wurden. Neben Scheiben aus den Klöstern Steinfeld und Mariawald fanden sich in Ashridge auch Glasmalereien aus anderen Bauten aus dem Kölner Raum, unter anderem aus der Kartause St. Barbara, sowie Scheiben aus Rouen und den Niederlanden.[18] All diese Glasmalereien wurden letztendlich im Jahr 1928 aus der Kapelle entfernt, bei Sotheby's in London versteigert und kurz darauf *in toto* dem Victoria and Albert Museum als Schenkung überlassen.[19]

Abb. 89: Photomontage des Fensters VII von der Ashridge-Park-Kapelle aus dem Sotheby's Verkaufskatalog 1928

Das zweite großartige Ensemble von Glasmalereien aus dem europäischen Ausland, das im frühen 19. Jahrhundert in England entstand, war zwei Jahre vor dem Bau der Kapelle von Ashridge von Sir William Jerningham (1736-1809) für sein Anwesen Costessey Hall in Norfolk zusammengetragen worden. Die Kapelle von Costessey Hall wurde 1809 geweiht, und ihre Fenster waren „*mit Glasmalereien verziert, welchselbige insgesamt eine sehr wohlgefällige Wirkung entfalten*".[20] Auch diese Scheiben waren von Hampp und Stevenson geliefert worden. Bedauerlicherweise erlitten sie ein ähnliches Schicksal wie die Glasmalereien in Ashridge: 1913, nach dem Tod von Sir Fitzherbert Stafford-Jerningham, dem elften Baron Stafford, wurden sie aus der Kapelle entfernt, und die Kapelle und das Gebäude wurden später abgerissen.[21] Während die Glasmalereien von Ashridge jedoch in ihrer Gesamtheit erhalten blieben, wurden die Scheiben aus Costessey 1918 von einem Händler namens Grosvenor Thomas erworben und letztendlich auf Sammlungen und Kirchen in ganz Großbritannien und Nordamerika verstreut.[22]

Bei der Anordnung der zweiundzwanzig Fenster in Costessey Hall wurde mehr Wert auf die Erzählfolgen gelegt als in Ashridge, wobei alttestamentarische Szenen an der Nordseite, neutestamentarische Szenen an der Südseite und Szenen, die mit dem Opfer Christi verbunden sind, am Ostende angeordnet wurden (Abb. 90).[23] Bei den meisten deutschen Scheiben handelte es sich um Glasmalereien aus dem späten 15. Jahrhundert, die dem Kreuzbrüderkloster in Schwarzenbroich bei Düren zugeordnet werden, aber es gab auch eine aus dem späten 13. Jahrhundert stammende Wurzel Jesse vermutlich schwäbischer Provenienz sowie Scheiben aus dem 15. und frühen 16. Jahrhundert aus Köln, Mariawald und anderen niederrheinischen Orten.[24] Auch französische Glasmalereien, aus Rouen und Saint-Germain-des-Prés in Paris, sowie zahlreiche englische Scheiben fanden sich in der Kapelle von Costessey Hall, wobei etliche Fragmentscheiben als Randstücke eingesetzt wurden.

18 Williamson 2003, Anm. 69, 81; Wayment 1988, S. 31ff.
19 Näheres dazu weiter unten.
20 Cromwell 1819, S. 45.
21 Shepard 1995, S. 186ff., bes. S. 187.
22 Drake 1920; zu den heutigen Standorten des Großteils des Glases siehe Shepard 1995, S. 205, Anm. 21.
23 Shepard 1995, S. 196ff. Ich bin Mary Shepard sehr dankbar für die Zusendung der Fotos der Costessey Kapelle.
24 Shepard 1995, Abb. 13–24; siehe auch von Witzleben 1972, bes. S. 246; Wayment 1988, 45ff.; und Raguin/Zakin 2001, S. 200ff.

Abb. 90: J. C. Buckler, Innenansicht des Altarraums der Kapelle in Costessey Hall, Bleistift und Tinte, datiert 1820

Hampp und Stevenson lieferten auch die Glasmalereien für den fünften Earl of Essex, als dieser 1801–03 den Familiensitz Cassiobury Park in Hertfordshire von James Wyatt, dem Architekten von Ashridge Park, umgestalten ließ. Die Kreuzgangfenster in Cassiobury, und vermutlich auch andere Fenster, wurden nach dem Umbau verglast. Ein großer Teil der Glasmalereien bestand aus kleinformatigen Kabinettscheiben und Scheiben mit heraldischen Motiven, wahrscheinlich hauptsächlich englischer und niederländischer Herkunft, aber es lässt sich mindestens ein Paar größerer Scheiben identifizieren, das als Los Nr. 67 im Auktionskatalog von Christie's im Jahr 1808 aufgeführt ist: „Die Jungfrau mit Kind und der Hlg. Anna, mit den Portraits des Stifters und seiner Familie, aus Köln, in zwei Fensterfeldern je 5 Fuß 1 mal 2 Fuß, sehr feine Arbeit". Dieses Los wurde für £ 94 10s verkauft, und ein mit Tinte geschriebener Vermerk „Essex" am Rand des Katalogs deutet darauf hin, dass die Scheiben für Cassiobury bestimmt waren. Wie Costessey Park blieb auch Cassiobury nicht von der Zerstörung verschont. Nachdem das Inventar und die Einrichtung 1922/23 verkauft worden waren, wurde das Gebäude

1927 abgerissen. Die Kölner Scheiben befinden sich heute in der Pfarrkirche von Stoke D'Abernon in Surrey. Diese enthält auch einige deutsche Scheiben aus dem 15. Jahrhundert, die zuvor in Costessey eingesetzt waren und bei dem Händler Grosvenor Thomas gekauft wurden.[25] Ein letztes bemerkenswertes Anwesen, das damals mit deutschen Glasmalereien ausgestattet wurde, ist Blickling Hall in Norfolk: Es enthält acht Scheiben aus dem Kreuzgang des Klosters Steinfeld, die wahrscheinlich im Jahr 1804 bei Hampp gekauft wurden.[26]

Abgesehen von den Schlössern, Herrenhäusern und Kapellen des Adels war der größte Teil der nach England gebrachten Glasmalereien für Pfarrkirchen und Kathedralen bestimmt. Zahlreiche Kirchen, besonders in East Anglia, wurden in den ersten beiden Jahrzehnten des 19. Jahrhunderts mit Glasmalereien aus dem europäischen Ausland verschönert, und bei mehreren von ihnen umfassten die neuen Verglasungsprogramme auch niederrheinische Scheiben. Die Kirche von Warham St. Mary in Norfolk enthält Scheiben aus Steinfeld, Fragmente aus der Kartause St. Barbara und eine Scheibe aus Altenberg, die der (1836 verstorbene) Rev. W. H. Langton mit ziemlicher Sicherheit alle bei Hampp und Stevenson gekauft hatte.[27] Glasmalereien aus Steinfeld finden sich auch in den Kirchen von Kimberley und Chedgrave in Norfolk, erstere von Lord Wodehouse aus Kimberley gestiftet, letztere von Lady Beauchamp Proctor.[28] 1813 schenkte Lord Wodehouse außerdem der Pfarrkirche von St. Andrew in Hingham in Norfolk eine Anzahl rheinischer Scheiben, die im Ostfenster der Kirche *die beeindruckendste Darstellung ausländischer Glasmalereien in einer an diesen Dingen reichen Grafschaft"* bildeten.[29] Aber selbst dieses bemerkenswerte Ensemble wird in den Schatten gestellt von der wahrscheinlich großartigsten Sammlung von Glasmalereien aus dem europäischen Ausland, die in einer englischen Kirche bis zum heutigen

25 Von Witzleben 1972, S. 228f., Abb. 1; J. Waterson, ‚From Cologne to Cassiobury: provenance of the Stoke D'Abernon glass' Country Life, 24. Mai 1984, S. 1504ff.; Williamson 2003, Nr. 37–40, S. 139f., Abb. 3.
26 King 1998, S. 207; siehe auch King 1974, S. 16f., als das Blickling-Glas als Leihgabe in der Erpingham Church in Norfolk war. Die von Sir Thomas Neave (1761–1848) in Dagnam Park in Essex zusammengetragene Sammlung von Glasmalerei, die teilweise von Hampp und Stevenson gekauft wurde, bestand hauptsächlich aus Scheiben aus den Niederlanden, siehe Wayment 1988, S. 24.
27 King 1974, S. 11f.; King 1998, S. 208.
28 King 1974, S. 28; King 1998, S. 207f. Die 14 Bruchstücke und Scheiben aus Steinfeld, die sich jetzt in der Pfarrkirche von St Botolph in Hevingham befinden, scheinen später im 19. Jahrhundert in die Kirche gekommen zu sein, gestiftet von Rev. H. P. Marsham im Jahr 1881, siehe King 1974, S. 15f.; King 1998, S. 208.
29 King 1974, S. 28f.

Abb. 91: Ansicht des Altarraums St. Mary's, Shrewsbury

Tage erhalten geblieben ist: den Glasmalereien von St. Mary's in Shrewsbury.

Pfarrer an der Kirche von St. Mary's in Shrewsbury war von 1828 bis 1852 Rev. W. G. Rowland. Er war zuvor Mitglied des Domkapitels der Kathedrale von Lichfield gewesen und in dieser Eigenschaft verantwortlich für das Einsetzen der aus dem 16. Jahrhundert stammenden Glasmalereien aus der Abtei Herkenrode in der Provinz Limburg. Diese waren von Sir Brooke Boothby im Jahr 1802 erworben und der Kathedrale von Lichfield übergeben worden. Rowland sortierte die Scheiben und überwachte in den Jahren 1803/04 deren Einbau, und als er später nach Shrewsbury ging, konnte er einen Teil der Scheiben, die in Lichfield nicht verwendet worden waren, in St. Mary's einsetzen.[30] Doch es sind nicht die wenigen Scheiben aus Herkenrode, die unter den importierten Glasmalereien in Shrewsbury hervorstechen, sondern die Scheiben aus Deutschland – und von diesen sind die Glasmalereien aus dem Kreuzgang von Altenberg die prächtigsten. Aus den Aufzeichnungen geht hervor, dass Rowland die Scheiben aus Altenberg spätestens 1845 im

Nordfenster des Chors und im Mittelfenster des südlichen Seitenschiffs einsetzen ließ, aber wahrscheinlich waren sie schon früher nach England gelangt, möglicherweise kurz nach ihrem Verkauf bei der Versteigerung der Sammlung Hirn in Köln im Jahr 1824.[31] Zusammen mit den bedeutenden Scheiben aus dem Trierer Dom – eine von ihnen aus dem Jahr 1479 – und anderen Glasmalereien aus Lüttich, Leuven und England, sind die Scheiben aus Altenberg in Shrewsbury vielleicht das bemerkenswerteste Beispiel für das „Recycling" von Glasmalereien aus dem Mittelalter und der Renaissance in einem neuen kirchlichen Ambiente (Abb 91).[32]

Es sollte an dieser Stelle nicht unerwähnt bleiben, dass mehrere der englischen Glaser und Glasmaler, die Anfang des 19. Jahrhunderts mit deutschen Renaissance-Glasmalereien in Berührung kamen, von deren Stil und

30 Siehe Vanden Bemden/Kerr 1986, S. 193f., 218.
31 Eckert 1953a, S. 19ff.
32 Hunt 1968; Pevsner 1958, S. 254f.; Williams 2000, S. 11ff. Zu dem Glas aus Trier siehe Rauch 1999.

117

Techniken stark beeinflusst wurden, eine Tatsache, die erheblich zum Aufblühen des *Gothic Revival* beigetragen hat. Der Glasmaler William Warrington stellte in seiner bahnbrechenden Untersuchung *The History of Stained Glass, from the Earliest Period of the Art to the Present Time …*, im Jahr 1848 kategorisch fest, dass die Beteiligung von Joseph Hale Miller am Einbau und an der Fertigstellung der Scheiben in der Kapelle von Ashridge, wozu auch das Malen mehrerer neuer Scheiben in einem mit den Originalen vergleichbaren Stil gehörte, für die Entwicklung der Glasmalerei in England von entscheidender Bedeutung war: „*Dieser Umstand ... kann als Ausgangspunkt für das Wiederaufleben dieser Kunst gesehen werden*".[33] Auch die aus Shrewsbury stammenden Glaser und Restauratoren John Betton und David Evans, die beim Einbau der importierten Scheiben in der Kathedrale von Lichfield und in St. Mary's in Shrewsbury mitwirkten, lernten sehr viel aus ihren Erfahrungen mit diesen früheren Beispielen der Glasmalerei.[34] All diese Entwicklungen waren möglicherweise Ausdruck eines generellen und zunehmend lebhaften Interesses, das englische Künstler in der ersten Hälfte des 19. Jahrhunderts an deutscher Kunst zeigten, und sollten auch im Zusammenhang mit der Tatsache gesehen werden, dass sich die Sammler in dieser Zeit vermehrt den deutschen und anderen nordeuropäischen „primitiven" Malern zuwandten.[35]

Ungefähr 1850 war somit der größte Teil der deutschen Glasmalereien, die sich heute in England befinden, bereits im Land angekommen. Einige der Anwesen, in denen sie enthalten waren, wurden später abgerissen, bei anderen wurde das Inventar verkauft, und so ging ein Großteil dieser Kunstschätze entweder in die Hände britischer oder amerikanischer Museen über oder verschwand in Privatsammlungen. Das South Kensington Museum (heute das Victoria and Albert Museum) wurde 1857 gegründet und fungierte von Anfang an als Sammelpunkt für Glasmalereien, die aus Häusern oder Kirchen entfernt worden waren. Immer wieder wurden auch deutsche Scheiben in die Sammlung aufgenommen, aber ein Wendepunkt kam 1919, als John Pierpont Morgan Jr., der Sohn des amerikanischen Finanziers und Industriellen J. Pierpont Morgan, dem Museum die Glasmalerei-Sammlung seines Vaters stiftete.[36] Diese aus 72 Scheiben bestehende Sammlung befand sich bereits seit 1909 als Leihgabe im Museum und umfasste bedeutende Glasmalereien aus Köln und vom Niederrhein – einschließlich Altenberg – die bis 1824 Teil der Sammlungen Schieffer und Hirn in Köln gewesen waren und

die Morgan insgeheim von der königlich-preußischen Sammlung in Berlin erworben hatte.[37]

Der andere wichtige britische Sammler in den Jahren nach 1918 war William Burrell (1861–1958), dessen hervorragende Sammlung von Glasmalereien heute in dem nach ihm benannten Museum in Glasgow zu sehen ist. Burrell erwarb eine Reihe von deutschen Scheiben, die im Katalog der Sammlung Costessey aus dem Jahr 1920 erwähnt sind, und kaufte später weitere hinzu. Sein vielleicht größter Triumph waren die kostbaren Glasmalereien aus Boppard am Rhein aus den Jahren 1440–46, die er 1938/39 von der Sammlung William Randolph Hearst und der Sammlung Goelet erwarb.[38] Burrell hatte sich allerdings auch den Ruf des typischen geizigen Schotten erworben; vielleicht sammelte er Glasmalereien, weil er sie für eine gute Geldanlage hielt. Aber als sich ihm 1928 beim Verkauf der Glasmalereien aus der Kapelle von Ashridge die Chance bot, das größte Ensemble deutscher Renaissance-Scheiben zu erwerben, das zu seinen Lebzeiten auf den Markt kam, schreckte er zurück. Vermutlich hätte er ohnehin den Zuschlag nicht erhalten, denn sein Konkurrent war ein außerordentlich vermögender Philanthrop, dessen Großzügigkeit es letztlich zu verdanken ist, dass diese Stücke in den Besitz des Victoria and Albert Museums gelangten.

Drei Jahre zuvor, im Jahr 1925, war Bernard Rackham, der angesehene Kurator der Keramikabteilung des Victoria and Albert Museums, in Ashridge Park gewesen, weil er gehört hatte, dass das Anwesen verkauft werden sollte. Am 10. August schrieb er eine Aktennotiz an Eric Maclagan, den Direktor des Museums: „*Am 28. Juli besichtigten Read und ich die Glasmalereien in der Kapelle in Ashridge Park, Herts, die zum Verkauf angeboten worden war. Es gibt hier mindestens 120 Scheiben, alles deutsche aus dem 16. Jahrhundert. Das älteste Stück datiert aus dem Jahr 1519, das jüngste aus dem Jahr 1572. Wahrscheinlich stammen sie alle aus ein und derselben Kirche, der*

33 „*From this circumstance may be dated … the revival of the art.*", Warrington 1848, S. 69f.; siehe auch Harrison 1980, S. 15ff.
34 Harrison 1980, S. 16f.
35 Zu diesem allgemeinen Trend siehe Vaughan 1979, und die kurze Einleitung ‚German Art and Britain' von Grossmann 1961, bes. S. 7f.; ich danke Mark Evans für die gemeinsamen Diskussionen über das englische Interesse an deutscher Kunst.
36 Williamson 2003, S. 11f. Für einen Überblick über die Sammlung deutscher Glasmalerei in South Kensington siehe Rackham 1936, S. 74ff.
37 Williamson 2003, Nr. 20, 45, 78ff.; Wolff-Wintrich 1995, S. 347f.
38 Cannon 1991, S. 8ff., 35ff.; siehe auch Kat. Glasgow 1965.

*Klosterkirche Steinfeld in der Eifel. Die Glasmalereien ge-
hören somit zur niederrheinischen Schule und weisen enge
Analogien zu zeitgenössischen flämischen Arbeiten auf.
Sie sind in den Fenstern von Ashridge ohne Rücksicht auf
die Reihenfolge eingesetzt, aber bestimmte Hauptgruppen
sind erkennbar, insbesondere zwei getrennte Leben Christi,
die Legende der Hlg. Barbara und eine Serie von Darstel-
lungen der Stifterfiguren, hauptsächlich Prämonstraten-
ser. Generell sind die Scheiben von hoher handwerklicher
Qualität. Das Museum kann sicherlich nicht die gesamte
Sammlung erwerben oder unterbringen, aber sollten die
Scheiben stückweise verkauft werden, so gibt es einige, die
sehr wertvolle Ergänzungen zu unseren eigenen Sammlun-
gen darstellen würden. Insbesondere fallen drei von ihnen
wegen ihrer beeindruckenden handwerklichen Qualität
auf, nämlich der Triumph des David im fünften Fenster
(Norden), die Erschaffung Evas im zweiten Fenster (Nord-
westen) und die Rückkehr aus Ägypten im neunten Fenster
(Südosten). Ich habe etwa ein Dutzend weiterer Scheiben
notiert, die uns von besonderem Interesse oder besonderer
Schönheit erschienen.*"[39]

Tatsächlich passierte in den nächsten drei Jahren nichts
mit den Glasmalereien aus Ashridge, aber als dann klar
wurde, dass sie bei Sotheby's in London versteigert wer-
den sollten, hatte sich an der Einstellung von Rackham
nichts geändert. Seiner Ansicht nach war das Victoria and
Albert Museum nur in der Lage, ein paar der Scheiben zu
erwerben: *„Wenn es uns gelänge, dem Museum mindes-
tens vier der Scheiben zu sichern, könnten wir damit diese
Art der Glasmalerei sehr gut darstellen … Für das Museum
haben die genannten Scheiben meiner Einschätzung nach
jeweils einen Wert von £ 100, alle vier zusammen vielleicht
£ 500; aber ich fürchte, es besteht keine Hoffnung, dass wir
in absehbarer Zukunft in der Lage sein werden, sie aus ei-
genen Mitteln zu erwerben".*[40] Rackham bemühte sich bis
unmittelbar vor der Auktion darum, einige Scheiben zu
kaufen, aber letztendlich gelang es ihm nicht, die erfor-
derlichen Gelder zusammenzubringen.

Sotheby's hegte ganz klar große Hoffnungen für die
Auktion am 12. Juli 1928. Der Auktionskatalog hatte den
Titel *„Die prächtigen Glasfenster aus dem 16. Jahrhundert
aus der Kapelle in Ashridge, Herts. Aus dem Besitz eines
Gentleman".* In der Einleitung heißt es gerade zu poe-
tisch:

*„Die Beschaffenheit dieser Glasmalereien kann man
unmöglich zu hoch einschätzen; ihre Qualität gleicht der
eines Juwels; die Zeichnungen sind fein und äußerst detail-
reich und ihre Wirkung in der Kapelle war überwältigend.
Neben den figürlichen Darstellungen von hoher Bewegtheit*

*zeichnen sich die Scheiben durch ihre bemerkenswerten
Landschaftsdarstellungen und die Details der Innenan-
sichten, der Architektur, der Kleidung und ganz besonders
der zeitgenössischen Rüstungen in ihrer prächtigsten Ent-
faltung aus.*

*Wenn man dann noch bedenkt, dass es praktisch un-
möglich ist, eine andere Sammlung von Glasmalereien
dieses Umfangs, dieses Alters und dieser Beschaffenheit in
Privatbesitz oder auf dem Markt zu finden, ist dies eine
einzigartige Gelegenheit zum Erwerb von Glasmalereien
zur Ausgestaltung des Chors einer Kirche oder der Marien-
kapelle einer Kathedrale – eine Chance, die sich vielleicht
nie wieder bieten wird."*[41]

Für die Auktion waren die elf Fenster aus Ashridge
in 53 Lose aufgeteilt worden. Der Katalog enthielt den
Hinweis: *„Die gesamte Serie wird zuerst in einem Los an-
geboten. Sollte der Mindestpreis nicht erzielt werden, wird
jedes Los direkt separat verkauft, wie im Katalog ausgewie-
sen …".* Bernard Rackham war bei der Auktion anwesend
und notierte unmittelbar darauf: *„Die Sammlung wur-
de komplett als ein Los für £ 27.000 verkauft. Mir wurde*

39 *„On the 28th July Mr Read and I inspected the stained glass in the Chapel
at Ashridge Park, Herts, which had been advertised for sale. There are no
less than 120 panels of glass, all German of the 16th century. The earliest
dated piece is 1519, the latest 1572. It probably all came from one church
– the Abbatial Church of Steinfeld in the Eiffel district. The glass thus belongs
to the Lower Rhenish school, showing close analogies with contemporary
Flemish work. It has been arranged in the windows of Ashridge without any
regard for sequence, but certain main groups are distinguishable, notably two
distinct Lives of Christ, the legend of St Barbara and a series representing the
Presentation of Donors, mostly Premonstratensian. In general the glass is of a
high order of accomplishment. There can be no question of the Museum being
able to acquire or to accommodate the whole collection, but should the glass
be sold piece-meal, there are certain panels which would make very useful
additions to our collections. Three in particular stand out for their highly
skilled technique, viz. the Triumph of David in the fifth window (North);
the Creation of Eve in the second window (N.W.); and the Return of Jesus
from Egypt in the ninth window (S.E.). I have made a note of some twelve
other panels which struck us as being of particular interest or beauty.",* V&A
Museum Nominal File, ,Ashridge Park Chapel – Stained Glass'.

40 *„I think if we could secure for the Museum at least four of the panels, this
would probably serve to illustrate this type of glass very well … For the
Museum I feel that the panels named would be worth having at £ 100 each, or
possibly as much as £ 500 for the four; but I fear there is no hope of our being
able to buy them in the near future out of own funds.",* Brief an Sir Robert
Witt vom National Art-Collections Fund, 2. Februar 1928.

41 *„Of the character of the glass it is impossible to speak too highly; it is gem-
like in quality; the drawing is good and highly detailed, and the general
effect in the chapel was one of extreme richness. In addition to the figures,
which are mostly full of action, the panels are remarkable for their landscapes
and for details of domestic interiors, architecture, costumes, and especially
of contemporary armour at its most decorative period. Added to this is the
practical impossibility of finding any other set of stained glass of this extent,
age, or character in private hands or available for disposal, considerations
that make the present opportunity of acquiring it unique for the purpose of
decorating the chancel of a church or the lady Chapel of a cathedral, and one
that may never occur again."*

mitgeteilt, dass sie von Herrn Fox [von den Kunsthändlern Gooden & Fox] für einen Kunden ersteigert wurde, dessen Name nicht bekannt werden sollte, und dass die Scheiben das Land nicht verlassen würden. Gerüchten zufolge sind sie für die Kathedrale von Guildford bestimmt". Eine Woche später erhielt Eric Maclagan einen Brief von Fox, in dem dieser ihn um ein Gespräch bat. Er erklärte sich natürlich sofort bereit und muss absolut verblüfft gewesen sein, als er hörte, dass *„der Käufer, der absolut anonym bleiben will, beschlossen hat, die komplette Sammlung von Glasmalereien dem Museum zu schenken, nachdem er einige Tage lang diese und bestimmte andere Einrichtungen in Betracht gezogen hatte …; der Käufer war bereit, eine erhebliche höhere Summe zu zahlen als den tatsächlich gezahlten Betrag …".* [42] Das Angebot wurde dankbar angenommen, und als der Stifter im Jahr 1955 verstarb, wurde bekannt, dass es Ernest Edward Cook gewesen war, ein Enkel von Thomas Cook, dem Gründer des gleichnamigen Reisebüros.[43]

Das Victoria and Albert Museum begann unverzüglich mit der Restaurierung und Konservierung der Glasmalereien. Dies bedeutete auch die Entfernung der aus dem 19. Jahrhundert stammenden Ränder, aber der Stifter war anscheinend nicht erfreut über die Maßnahmen des Museums; der Direktor sah sich gezwungen, ihm am 6. Mai 1929 über Herrn Fox einen Brief zu schreiben, in dem er mit Bedauern zur Kenntnis nahm, dass Cook *„… darüber enttäuscht war, dass wir die moderne Rahmung der Scheiben, die er uns so großzügig gestiftet hatte, entfernt hatten. Ich bedaure es außerordentlich, dass er deswegen enttäuscht ist; aber ich zögere keineswegs zu erklären, dass wir das Richtige, ja das einzig Mögliche getan haben, da die Qualität der Scheiben durch den direkten Kontrast mit dieser äußerst schlechten zeitgenössischen Arbeit immens beeinträchtigt wurde … Ich kann nicht glauben, dass sich zukünftige Generationen eine so miserable Arbeit zusammen mit diesen wunderschönen deutschen Glasmalereien aus dem 16. Jahrhundert ansehen wollen".* [44] Bernard Rackham begann gleichzeitig mit der Recherche, die ihn schnell zu der Einsicht führte, dass Kloster Steinfeld nur eine der Quellen war, aus denen die Glasmalereien von Ashridge stammten. M. R. James, der 1906 angenommen hatte, dass sämtliche Scheiben in Ashridge aus Steinfeld herrührten, schrieb am 4. Juli 1929 einen charmanten, bescheidenen Brief an Eric Maclagan, den er mit den Worten schloss: *„Ich bin äußerst glücklich darüber, dass Sie die Scheiben aus Ashridge haben. Es wird für mich amüsant sein festzustellen, wie viele Fehler ich gemacht habe".* [45]

Die Versteigerung der Glasmalereien aus der Kapelle von Ashridge war – so ist zu hoffen – die letzte wichtige Auktion dieser Größenordnung, aber in jüngerer Zeit sind in England einige weitere deutsche Glasmalereien aus dem 15. und 16. Jahrhundert aufgetaucht, wodurch die Zahl der bekannten Scheiben aus Mariawald und anderen Orten gestiegen ist. Einige von ihnen müssen ursprünglich zusammen mit den von Hampp und Stevenson importierten Scheiben nach England gekommen sein, andere wiederum sind auf unterschiedlichen Wegen nach England gelangt.[46]

Insgesamt lässt sich wohl kaum leugnen, dass der Verlust der Glasmalereien in den Jahren um 1800 für Deutschland eine nationale Tragödie war. Man kann von Glück sagen, dass diese „Kunstflüchtlinge" in den Kirchen und Anwesen in England bald ein neues Heim fanden, in dem sie die Wertschätzung und die Pflege genossen, die ihrer hohen Qualität entspricht.

42 „*The whole series of panels will first be offered in one lot, but if the reserve price be not realized, each lot will immediately be sold separately as catalogued …",* „*… the entire collection was sold as a single lot for £ 27,000. I was informed that it was bought by Mr Fox of the dealers Gooden and Fox for a client whose name was not to be divulged, and that the glass was not to leave this country. It was rumoured that it was destined for Guildford Cathedral.",* „*… the purchaser, who wishes to remain absolutely anonymous, had decided to present the whole collection of glass to the Museum, after wavering for some days between this and certain other institutions …; the purchaser was prepared to go to a very much larger sum than that actually paid.",* Brief an Sir Aubrey V. Symonds, Secretary of the Board of Education, 20. Juli 1928. Es ist erheiternd, dass William Burrell typischerweise glaubte, das Ashridge-Glas wäre teuer gewesen: „I think it is a wonderful price & much beyond its real value", Marks 1983, S. 124.

43 Cook (1865–1955) war in einem weiten Bereich äußerst großzügig; für einen kurzen Nachruf siehe The Times, 16. März 1955. Er übergab die Glasmalereien von Ashridge 1928 dem Victoria and Albert Museum, ausgenommen drei Scheiben, die er dem Museum dann 1945 stiftete, siehe Williamson 2003, S. 12.

44 „*… was disappointed to find that we had removed the modern framework from the panels of glass, which he so generously presented to us. I am exceedingly sorry that he should feel disappointed about this; at the same time I have not the slightest hesitation in saying that we took the right, and, indeed, the only possible course, as the quality of the glass was immensely diminished by the proximity of this miserably poor modern work … I cannot believe that any future generation will wish to see it exhibited with the beautiful German 16th century panels".* Das moderne Rahmenwerk ist deutlich zu sehen auf den Abbildungen des Sotheby's Verkaufskatalog von 1928.

45 „*I am extremely glad that you have the Ashridge glass: it will be amusing to me to see how many blunders I have made",* Ein Kopie dieses Briefes findet sich im Erwerbungsbuch 1928 der Abteilung Ceramics & Glass. Der große Gelehrte und Altertumsforscher soll natürlich auch wegen seiner glänzend atmosphärischen Geistergeschichte *„The Treasure of Abbot Thomas"* erwähnt werden, die in Steinfeld spielt und offensichtlich angeregt wurde durch seinen Besuch in Ashridge, bei dem er die Glasmalereien in der Kapelle besichtigte, veröffentlicht in James 1904, und in vielen weiteren Sammlungen, dt.: James1979.

46 Siehe z. B. Cole 1981/82, S. 21ff. und Beispiele in Wayment 1988. Deutsche Glasmalerei aus verschiedenen Quellen wurde in den letzten Jahren auch vom Londoner Händler Sam Fogg verkauft: siehe seine Kataloge *Images in Light: Stained Glass 1200–1550* (2002) und *Medieval and Renaissance Stained Glass 1200–1550* (2004).

Quellen und Literatur

Quellen

Augustinus, De Civitate Dei
Augustinus, *De Civitate Dei (Vom Gottesstaat)*, aus dem Lateinischen übertragen von Wilhelm Thimme, eingeleitet und kommentiert von Carl Andresen, Bd. 1–2, München 1977/78

Biblia pauperum
Biblia pauperum. A Facsimile Edition, hrsg. von Henry Avril, Ithaca 1987

Annotatio 1632
Annotatio 1632, Fensterkatalog von Kanonikus Johannes Latz, Hs. ehemals im Trierer Stadtarchiv, Kriegsverlust, jedoch in Kopie im Victoria and Albert Museum, London erhalten

BVP
S. Bernardi Vita Prima. Sancti Bernardi Abbatis Clarae Valensis Vita et Res Gestae Libris Septem Comprehensae, ed. J.-P. Migne. Patroligae Latinae Tomus 185, Nachdruck Turnhout 1970

Caesarii Heisterbacensis
monachi Ordinis Cisterciensis Dialogum Miraculorum VII cap. 60, hrsg. von Joseph Strange, Bd. 1–2, Coloniae u. a. 1851

Delineatio 1719
Delineatio 1719, Fensterkatalog von Kanonikus Heinrich Hochkirchen, Hs. im Staatsarchiv Düsseldorf (Steinfeld, Akten ad Nr. 40), vollständig zitierter Originaltext auch in: Kurthen 1955, S. 217–244

Konrad von Eberbach
Exordium magnum cisterciense, hrsg. von Bruno Griesser, (Corpus Christianorum, Continuatio Mediaevalis 138), Turnhout 1994

Groten 1988–90
Groten, Manfred, *Beschlüsse des Rates der Stadt Köln 1320–1559*, Bd. 1–4, Düsseldorf 1988–90

Heilsspiegel
Speculum humanae salvationis. Handschrift 2505 der Universitäts- und Landesbibliothek Darmstadt, hrsg. von Margit Krenn, Darmstadt 2006

Hugo 1736
Hugo, Carolus Ludovicus, *Sacri et canonici Ordinis Praemonstratensis Annales*, Tome II, Nancy 1736

Iacapo de Varazza
Legenda aurea. Millenio medievale 6, hrsg. von Giovanni Paolo Maggioni (Millenio medievale 6), Florenz 2000

Legenda aurea
Voragine, Jacobus de, *Die Legenda aurea. Aus dem Lateinischen übersetzt von Richard Benz*, Heidelberg 1855

Sancti Bernardi vita prima
ed. J.-P. Migne, Patrologia Latina (= MPL) 185 , Paris 1855, Sp. 226–466

Sancti Bernardi vita secunda
ed. J.-P. Migne, Patrologia Latina (= MPL) 185, Paris 1855, Sp. 469–524

Mosler 1955
Mosler, Hans, *Urkundenbuch der Abtei Altenberg, Bd. 2: 1400–1803*, Düsseldorf 1955

Schmauss/Senckenberg 1747
Schmauss, Johann Jakob/Senckenberg, Heinrich Christian Freiherr von *Neue und vollständige Sammlung der Reichs-Abschiede, welche von den zweiten Kayser Konrads des II. bis jetzo, auf den teutschen Reichs-Tägen abgefasst worden, sammt den wichtigsten Reichs-Schlüssen*, Frankfurt am Main 1747

Literatur

Abegg 1997
Abegg, Regine, „Funktionen des Kreuzgangs im Mittelalter, Liturgie und Alltag", in: *Kunst und Architektur in der Schweiz* 48, 1997/2, S. 6–23

Alcock 1990
Alcock, George H., *A Place of Priceless Mystery*, 1990, Wiesbaden 1999

Aldenhoven 1902
Aldenhoven, Carl, *Geschichte der Kölner Malerschule* (Publikationen der Gesellschaft für Rheinische Geschichtskunde 13), Lübeck 1902

Anderes 1993
Anderes, Bernhard, *Die spätgotische Glasmalerei in Freiburg i. Ü. Ein Beitrag zur Geschichte der schweizerischen Glasmalerei mit 129 Abbildungen und einer Farbtafel*, Freiburg 1993

Angenendt 1994
Angenendt, Arnold, *Heilige und Reliquien. Die Geschichte ihres Kultes vom frühen Christentum bis zur Gegenwart*, München 1994

Angenendt 2000
Angenendt, Arnold, *Geschichte der Religiosität im Mittelalter*, Darmstadt 2000

Angenendt 2004
Angenendt, Arnold, *Grundformen der Frömmigkeit im Mittelalter*, 2. Aufl., München 2004

Arntz/Neu 1937
Arntz, Ludwig/Neu, Heinrich u.a., „Zisterzienserinnenkloster S. Apern und S. Bartholomäus", in: *Die Kunstdenkmäler der Stadt Köln. Ergänzungsband: Die ehemaligen Kirchen, Klöster, Hospitäler und Schulbauten der Stadt Köln*, hrsg. von Paul Clemen, Hans Vogts u.a., Düsseldorf 1937, S. 317–321

Auerbach 1953
Auerbach, Erich, *Typologische Motive in der mittelalterlichen Literatur*, Krefeld 1953

Auerbach 1967
Auerbach, Erich, „Figura", in: *Gesammelte Aufsätze zur romanischen Philologie*, Bern u.a. 1967, S. 55–92

Bachem 1985
Bachem, Georg Andreas, *Hengebach: eine städtebauliche Untersuchung nach gegenwärtigem Befund und vor dem Hintergrund der urkundlichen Überlieferung*, Abtei Mariawald 1985

Bacher 1972
Bacher, Ernst, „Der Bildraum in der Glasmalerei des 14. Jahrhunderts", in: *Wiener Jahrbuch für Kunstgeschichte* 25, Wien/Köln u.a. 1972, S. 87–95

Baetz 1995
Baetz, Uschi, „St. Antonius. Klosterkirche, Sackbrüder, Antoniter", in: *Colonia Romanica. Jahrbuch des Fördervereins Romanische Kirchen Köln e. V. (Kölner Kirchen und ihre mittelalterliche Ausstattung)* 10, Bd. 1, 1995, S. 63–70

Barbknecht 1986
Barbknecht, Monika, *Die Fensterformen im rheinisch-spätromanischen Kirchenbau*, Diss., Köln 1986

Bärsch 1834
Bärsch, Georg, *Das Prämonstratenser-Mönchskloster Steinfeld*, Schleiden 1834

Bartoschek 2007/im Druck

Bartoschek, Gerd, *Zerstört, entführt, verschollen. Die Verluste der preußischen Schlösser im Zweiten Weltkrieg, Gemälde II.*, Potsdam 2007/im Druck

Bartsch 1982

Bartsch, Adam von (Hrsg.), *The Illustrated Bartsch*, New York 1982

Becker 1989

Becker, Petrus, „Wer ist der Meister des großen Kreuzfensters in St. Mattias in Trier?", in: *Ars et Ecclesia. Festschrift für Franz J. Ronig*, Trier 1989, S. 31–40

Becksmann 1967

Becksmann, Rüdiger, *Die architektonische Rahmung des hochgotischen Bildfensters. Forschungen zur Geschichte der Kunst am Oberrhein*, Bd. 9/10, Berlin 1967

Becksmann 1979

Becksmann, Rüdiger, „Raum, Licht und Farbe. Überlegungen zur Glasmalerei in Staufischer Zeit", in: *Die Zeit der Staufer. Geschichte – Kunst – Kultur V: Vorträge und Forschungen*, hrsg. von Reiner Hausherr, Stuttgart 1979, S. 107–130

Becksmann 1986

Becksmann, Rüdiger, *Die mittelalterliche Glasmalerei in Schwaben von 1350 bis 1530 ohne Ulm. Corpus Vitrearum Medii Aevi*, Deutschland I: Schwaben, Teil 2, Berlin 1986

Becksmann 1988

Becksmann, Rüdiger, *Deutsche Glasmalerei des Mittelalters. Eine exemplarische Auswahl*, Stuttgart 1988

Becksmann 1992

Becksmann, Rüdiger, *Deutsche Glasmalerei des Mittelalters, II, Bildprogramme – Auftraggeber – Werkstätten*, Berlin 1992

Becksmann 1995

Becksmann, Rüdiger, *Deutsche Glasmalerei des Mittelalters, I, Voraussetzungen – Entwicklungen – Zusammenhänge*, hrsg. von Rüdiger Becksmann, Berlin 1995

Beeh-Lustenberger 1965

Beeh-Lustenberger, Suzanne, *Glasgemälde aus Frankfurter Sammlungen*, Frankfurt am Main 1965

Behringer/Roeck 1999

Behringer, Wolfgang/Roeck, Bernd, *Das Bild der Stadt in der Neuzeit 1400–1800*, München 1999

Bergerhausen 1990

Bergerhausen, Wolfgang, *Die Stadt Köln und die Reichsversammlungen im konfessionellen Zeitalter*, Köln 1990

Beitz 1919

Beitz, Egid, „Aus der Werkstatt der Altenberger Kreuzgangsfenster", in: *Zeitschrift für christliche Kunst* 32, 1919, S. 33–37

Beitz 1921

Beitz, Egid, „Zwei Scheiben aus den Alten-

berger Kreuzgangsfenstern", in: *Zeitschrift für christliche Kunst* 34, 1921, S. 41–43

Bellot 2001/02

Bellot, Christoph, „St. Bartholomäus und Aper. Kirche des Zisterzienserinnenklosters (nach 1808 abgebrochen)", in: *Colonia Romanica. Jahrbuch des Fördervereins Romanische Kirchen Köln e. V. (Kölner Kirchen und ihre Ausstattung in Renaissance und Barock)* 16/17, Bd. 1, Köln 2001/02, S. 145–150

Bellot 2003/04

Bellot, Christoph, „St. Gereon. Kirche des Kanonikerstifts", in: *Colonia Romanica. Jahrbuch des Fördervereins Romanische Kirchen Köln e. V. (Kölner Kirchen und ihre Ausstattung in Renaissance und Barock)* 18/19, Bd. 2, Köln 2003/04, S. 33–103

Bellot/Gechter 2003/04

Bellot, Christoph/Gechter, Marianne, „Zu den hll. Machabäern. Kirche des Benediktinerinnenklosters", in: *Colonia Romanica. Jahrbuch des Fördervereins Romanische Kirchen Köln e. V. (Kölner Kirchen und ihre Ausstattung in Renaissance und Barock)* 18/19, Bd. 2, Köln 2003/04, S. 353–364

Berlin-Brandenburgische Akademie der Wissenschaften 1999

Deutsche Inschriften: Terminologie zur Schriftbeschreibung, erarb. von den Mitarbeitern der Inschriftenkommissionen der Akademien der Wissenschaften in Berlin (u.a.), Berlin-Brandenburgische Akademie der Wissenschaften/Inschriftenkommission, Wiesbaden 1999

Binding/Hagendorf 1975

Das ehemalige romanische Zisterzienserkloster Altenberg, hrsg. von Binding, Günther/Hagendorf, Lucie u.a., Köln 1975

Binding/Untermann 1985

Binding, Günther/Untermann, Matthias, *Kleine Kunstgeschichte der mittelalterlichen Ordensbaukunst in Deutschland*, Darmstadt 1985

Blöcker 2002

Blöcker, Susanne, „Der Ausverkauf der Kölner Schätze. Kunstwerke aus Kirchengütern im Zeitalter der Säkularisation", in: *Klosterkultur und Säkularisation im Rheinland*, hrsg. von Georg Mölich/Joachim Oepen u.a., Essen 2002, S. 372–395

Blondel 1993

Blondel, Nicole, *Le vitrail: vocabulaire typologique et technique*, Paris 1993

Bock 2005

Bock, Hartmut, „Goldene Ketten und Wappenhelme. Zur Unterscheidung zwischen Patriziat und Adel in der Frühen Neuzeit", in: *Zeitschrift des Historischen Vereins für Schwaben* 97, 2005, S. 59–120

Bornschein/Brinkmann 1996

Bornschein, Falko/Brinkmann, Ulrike u.a., *Erfurt – Köln – Oppenheim. Quellen*

zur Restaurierungsgeschichte mittelalterlicher Farbverglasungen. Corpus Vitrearum Medii Aevi*, Studienband, II, Berlin 1996

Brauksiepe/Neugebauer 1994

Brauksiepe, Bernd/Neugebauer, Anton, *Klosterlandschaft Eifel. Historische Klöster und Stifte zwischen Aachen und Bonn, Koblenz und Trier*, Regensburg 1994

Braunfels 1960

Braunfels, Wolfgang, „Anton Woensams Kölnprospekt von 1531 in der Geschichte des Sehens", in: *Wallraf-Richartz-Jahrbuch* 22, Köln 1960, S. 115–136

Braunfels 1973

Braunfels, Wolfgang (Hrsg.), *Lexikon der christlichen Ikonographie*, Bd. 5: *Ikonographie der Heiligen*, Rom/Freiburg u.a. 1973

Brinkmann 1992

Brinkmann, Ulrike, *Das jüngere Bibelfenster* (Meisterwerke des Kölner Doms 1), Köln 1992

Brockmann 1924

Brockmann, Harald, *Die Spätzeit der Kölner Malerschule. Der Meister von Sankt Severin*, Bonn/Leipzig 1924

Buchmann 1996

Buchmann, Nicole, „St. Pantaleon. Klosterkirche. Benedektiner", in: *Colonia Romanica. Jahrbuch des Fördervereins Romanische Kirchen Köln e. V. (Kölner Kirchen und ihre mittelalterliche Ausstattung)* 11, Bd. 2, Köln 1996, S. 163–182

Bulst/Lüttenberg 2002

Bulst, Neithard/Lüttenberg, Thomas u.a., „Abbild oder Wunschbild? Bildnisse Christoph Ambergers im Spannungsfeld von Rechtsnorm und gesellschaftlichem Anspruch", in: *Saeculum* 53, 2002, S. 21–73

Burkhardt 2002

Burkhardt, Johannes, *Das Reformationsjahrhundert. Deutsche Geschichte zwischen Medienrevolution und Institutionsbildung 1517–1617*, Stuttgart 2002

Buschhausen 1980

Buschhausen, Helmut, *Der Verduner Altar. Das Emailwerk des Nikolaus von Verdun im Stift Klosterneuburg*, Wien 1980

Büttner 1971

Büttner, Richard, *Die Säkularisation der Kölner Geistlichen Institutionen. Wirtschaftliche und soziale Bedeutungen und Auswirkungen*, Köln 1971

Cannon 1991

Cannon, Linda, *Stained Glass in the Burrell Collection*, Edinburgh 1991

Chaix 1994

Chaix, Gérard, *De la cité chrétienne à la métropole catholique. Vie réligieuse et conscience*

civique à la Cologne au XVIe siècle, Diss., Strasbourg 1994

Claser 2001/02
Claser, Christof, „St. Franziskus. Klosterkirche des Minoritenklosters", in: *Colonia Romanica. Jahrbuch des Fördervereins Romanische Kirchen Köln e. V. (Kölner Kirchen und ihre Ausstattung in Renaissance und Barock)* 16/17, Bd. 1, Köln 2001/02, S. 199–250

Clemen 1912
Die Kunstdenkmäler der Landkreise Aachen und Eupen, Bd. 9, II, hrsg. von Paul Clemen, Düsseldorf 1912

Clemen 1932
Die Kunstdenkmäler des Kreises Schleiden, Bd. 11, II, hrsg. von Paul Clemen, Düsseldorf 1932

Clemen 1937
Die Kunstdenkmäler der Stadt Köln, Bd. 7, III, hrsg. von Paul Clemen, Düsseldorf 1937

Coult 1971
Coult, Douglas, *Ashridge – A short guide*, Huntington 1971

Cole 1981/82
Cole, William, „A Hitherto Unrecorded Panel of Stained Glass from the Abbey of Mariawald", in: *Journal of the British Society of Master Glass Painters* 17, No 2, 1981–82, S. 21–24

Conrad 1969
Conrad, Pater M., „Zur Geschichte der alten Glasgemälde aus dem Kreuzgang von Kloster Mariawald", in: *Heimatkalender des Landkreises Schleiden* 1969, S. 95–102

Cornell 1925
Cornell, Henrik, *Biblia Pauperum*, Stockholm 1925

Cromwell 1819
Cromwell, Thomas Kitson, *Excursions in the Country of Norfolk*, London 1819

Day 1909
Day, Lewis F., *Windows, a book about stained and painted glass*, 3. Aufl., London/New York 1909

Deeters 2005
Deeters, Joachim, „Der ‚Bau zu Mülheim' und der Ausschluss der Kölner Protestanten aus der Gemeinschaft der Bürger", in: *Rheinische Vierteljahresblätter* 69, 2005, S. 192–211

Dehio 2005
Dehio, Georg, *Handbuch der deutschen Kunstdenkmäler, Nordrhein-Westfalen I, Rheinland*, München/Berlin 2005

Diederich 1984
Diederich, Toni, „Stift – Kloster – Pfarrei. Zur Bedeutung der kirchlichen Gemeinschaften im Heiligen Köln", in: *Köln: Die romanischen Kirchen. Von den Anfängen bis zum Zweiten*

Weltkrieg (Stadtspuren 1), hrsg. von Hiltrud Kier/Ulrich Krings, Köln 1984, S. 17–78

Diederich 1995
Diederich, Toni, „Die Säkularisation in Köln während der Franzosenzeit. Vorgeschichte, Durchführung und Folgen", in: *Lust und Verlust. Kölner Sammler zwischen Triklore und Preußenadler*, hrsg. von Hiltrud Kier/Frank Günter Zehnder, Köln 1995, S. 77–84

Diederich 2003
Diederich, Toni, „Gründung und Frühgeschichte des Augustinerinnenklosters St. Maria Magdalena auf dem Eigelstein. Eine Regung des „Heiligen Köln" am Vorabend der Reformation", in: *Aequilibrium Mediaevale. Symposium anlässlich des 65. Geburtstages von Carl August Lückerath*, hrsg. von Günter Christ, Idstein 2003

Diederichs-Gottschalk 2005
Diederichs-Gottschalk, Dietrich, *Die protestantischen Schriftaltäre des 16. und 17. Jahrhunderts in Nordwestdeutschland* (Adiaphora 4), Regensburg 2005

Dittmann 1975
Dittmann, Lorenz, „Kunstgeschichte im interdisziplinären Zusammenhang", in: *Internationales Jahrbuch für interdisziplinäre Forschung*, Bd. 2, Berlin 1975, S. 149–174

Dodwell 1961
Dodwell, Charles Reginald, *Theophilus: The Various Arts*, London 1961

Drake 1920
Drake, S. M., *The Costessy Collection of Stained Glass formerly in the possession of George William Jerningham, 8th Baron Stafford of Costessey in the Country of Norfolk*, Exeter 1920

Duby 1991
Duby, George, *Der Heilige Bernhard und die Kunst der Zisterzienser*, Frankfurt am Main 1991

Düsseldorfer Geschichtsverein 1954
„S. Bernhard von Clairvaux. Glasmalerei aus dem Kreuzgang von Altenberg bei Köln" (Rezension), in: *Beiträge zur Geschichte des Niederrheins*, im Auftr. des Düsseldorfer Geschichtsvereins, hrsg. von Bernhard Vollmer, Bd. 46, Düsseldorf 1954

Eavis/Peover 1994/95
Eavis, Anna/Peover, Michael, „Horaces's Walpole's painted glass and Strawberry Hill", in: Journal of Stained Glass 19, 1994/95, S. 280–314

Eastern Daily Press 7.10.1955
Eastern Daily Press, *Steinfelder Glas in der Kirche von Erpingham, Norfolk*, 7. Oktober 1955, S. 8

Eberhardt 2001/02
Eberhardt, Silke, „St. Andreas: Kirche des Kanonikerstifts", in: *Colonia Romanica.*

Jahrbuch des Fördervereins Romanische Kirchen Köln e. V. (Kölner Kirchen und ihre Ausstattung in Renaissance und Barock), 16/17, Bd. 1, Köln 2001/02, S. 79–97

Eckert 1951
Eckert, Karl, „Zwei neue Kreuzgangsscheiben aus Altenberg", in: *Romerike Berge. Zeitschrift für Heimatpflege im Bergischen Land* 2, 1951, S. 163–170

Eckert 1953a
Eckert, Karl, *S. Bernard von Clairvaux. Glasmalereien aus dem Kreuzgang von Altenberg*, Wuppertal 1953

Eckert 1953b
Eckert, Karl, „Ein dritter Scheibenfund aus Altenberg", in: *Romerike Berge. Zeitschrift für Heimatpflege im Bergischen Land* 3, 1953, S. 18–21

Eckert 1964
Eckert, Karl, *Bibliographie Altenberg*, Bergisch Gladbach 1964

Elm/Feige 1980a
Elm, Kaspar/Feige, Peter, „Reformen und Kongregationsbildungen der Zisterzienser in Spätmittelalter und früher Neuzeit", in: *Die Zisterzienser. Ordensleben zwischen Ideal und Wirklichkeit. Eine Ausstellung des Landschaftsverbandes Rheinland/ Rheinisches Museumsamt, Brauweiler* (Ausstellungskatalog, Krönungssaal des Rathauses Aachen 1980), Bonn 1980, S. 243–255

Elm/Feige 1980b
Elm, Kaspar/Feige, Peter, „Der Verfall des zisterziensischen Ordenslebens im späten Mittelalter", in: *Die Zisterzienser. Ordensleben zwischen Ideal und Wirklichkeit. Eine Ausstellung des Landschaftsverbandes Rheinland/Rheinisches Museumsamt, Brauweiler* (Ausstellungskatalog, Krönungssaal des Rathauses Aachen 1980), Bonn 1980, S. 237–242

Engelhardt 1927
Engelhardt, Hans, *Der theologische Gehalt der Biblia pauperum* (Studien zur deutschen Kunstgeschichte, Heft 243), Straßburg 1927

Ennen 1849
Ennen, Leonard, *Geschichte der Reformation im Bereiche der alten Erzdiözese Köln*, Köln u. a. 1849

Esser 1986
Esser, Dietrich, „Das Grab des seligen Johannes Duns Scotus in Köln", in: *Johannes Duns Scotus. Untersuchung zu seiner Verehrung* (Rhenania Franciscana Antiqua 4), Mönchengladbach 1986, S. 165–204

Firmenich-Richartz 1895
Firmenich-Richartz, Eduard (Hrsg.), *Kölnische Künstler in alter und neuer Zeit*, Düsseldorf 1895

Fischer 1937
Fischer, Josef Ludwig, *Handbuch der Glasmalerei*, Leipzig 1937

Fischer 1997
Fischer, Susanne, *Die Münchner Schule der Glasmalerei: Studien zu den Glasgemälden des späten 15. und frühen 16. Jahrhunderts im Münchener Raum*, München 1997

Förster 1931
Förster, Otto Helmut, *Kölner Kunstsammler vom Mittelalter bis zum Ende des bürgerlichen Zeitalters*, Berlin 1931

France 1998
France, James, *The Cistercians in Medieval Art*, Gloucestershire 1998

France (2007/im Druck)
France, James, *Medieval Images of Saint Bernard of Clairvaux*, Cistercian Publications Inc., U.S. 2007

Friedländer 1931
Friedländer, Max J., *Die altniederländische Malerei. Joos van Cleve, Jan Provost, Joachim Patenier*, Bd. 9, Berlin 1931

Friedländer 1933
Friedländer, Max J., *Die altniederländische Malerei. Die Antwerpener Manieristen. Adriaen Ysenbrant*, Bd. 11, Berlin 1933

Fritz 1982
Fritz, Johann Michael, *Goldschmiedekunst der Gotik in Mitteleuropa*, München 1982

Frodl-Kraft 1967
Frodl-Kraft, Eva, „Architektur im Abbild, ihre Spiegelung in der Glasmalerei", in: *Wiener Jahrbuch für Kunstgeschichte* 17, Wien 1967, S. 7–14

Frodl-Kraft 1979
Frodl-Kraft, Eva, *Die Glasmalerei. Entwicklung, Technik, Eigenart*, Wien/München 1979

Gaehtgens/Fleckner 1996
Historienmalerei (Geschichte der klassischen Bildgattungen in Quellentexten und Kommentaren 1), hrsg. von Thomas W. Gaehtgens/Uwe Fleckner, Berlin 1996

Geerling 1827
Geerling, Christian, *Sammlung von Ansichten alter enkaustischer Glasgemälde aus verschiedenen Epochen*, Heft II, Köln 1827

Ginter 1953
Ginter, Hermann, „Karl Eckert: St. Bernard von Clairvaux. Glasmalereien aus dem Kreuzgang von Altenberg bei Köln" (Rezension), in: *Jahrbuch des Kölnischen Geschichtsvereins* 28, 1953, S. 291–293

Goerke 1932
Goerke, Cyrillus, *Das Zisterzienserkloster Mariawald*, Mariawald 1932

Gombrich 1966
Gombrich, Ernst H., „Vom Wert der Kunstwissenschaft für die Symbolforschung", in: *Wandlungen des Paradiesischen und Uto-pischen. Probleme der Kunstwissenschaft*, 2 Bde., hrsg. von Hermann Bauer/Lorenz Dittmann u. a., Berlin 1966, S. 10–38

Gorissen 1973
Gorissen, Friedrich, „Meister Matheus und die Flügel des Kalkarer Hochaltars. Ein Schlüsselproblem der niederrheinländischen Malerei", in: *Wallraf-Richartz-Jahrbuch. Westdeutsches Jahrbuch für Kunstgeschichte*, 35, Köln 1973

Greisenegger 1964
Greisenegger, Wolfgang, *Der Wandel der Farbigkeit auf dem Theater vom Mittelalter bis zur Goethezeit*, Wien 1964

Grössinger 1992
Grössinger, Christa, *North-European Panel Paintings: A Catalogue of Netherlandish & German paintings before 1600 in English Churches and Colleges*, London 1992

Grossmann 1961
Grossmann, Fritz G., „German Art and Britain", in: *German Art 1400–1800: from collections in Great Britain* (Ausstellungskatalog, City of Manchester Art Gallery), Manchester 1961

Groten 1999
Groten, Manfred, „Die nächste Generation: Scribners Thesen aus heutiger Sicht", in: *Köln als Kommunikationszentrum*, hrsg. von Georg Mölich/Gerd Schwerhoff, Köln 1999

Groten 2005
Groten, Manfred (Hrsg.), *Hermann Weinsberg (1518–1597). Kölner Bürger und Ratsherr*, Köln 2005

Gückel 1993
Gückel, Irene, *Das Kloster Maria zum Weiher vor Köln (1198–1474) und sein Fortleben in St. Cäcilien bis zur Säkularisation*, Köln 1993

Günther 2000
Günther, Herbertus, „Die deutsche Spätgotik und die Wende vom Mittelalter zur Neuzeit", in: *Kunsthistorische Arbeitsblätter* 7/8, 2000, S. 49–67

Hagendorf-Nußbaum 2005a
Hagendorf-Nußbaum, Lucia, „Maria im Kapitol. Kirche des Damenstifts", in: *Colonia Romanica. Jahrbuch des Fördervereins Romanische Kirchen Köln e. V. (Kölner Kirchen und ihre Ausstattung in Renaissance und Barock)* 20, Bd. 3, Köln 2005, S. 114–174

Hagendorf-Nußbaum 2005b
Hagendorf-Nußbaum, Lucia, „St. Severin. Kirche des Kanonikerstifts. Geschichte und Baugeschichte", in: *Colonia Romanica. Jahrbuch des Fördervereins Romanische Kirchen Köln e. V. (Kölner Kirchen und ihre Ausstattung in Renaissance und Barock)* 20, Bd. 3, Köln 2005, S. 349–404

Hain 1975
Hain, Mathilde, „Rota in medio rotae in der spätmittelalterlichen Volksfrömmigkeit", in: *Verbum et signum. Festschrift für Friedrich Ohly zum 60. Geburtstag*, hrsg. von Hans Fromm, Bd. 1, München 1975, S. 385–388

Hall 2002
Hall, Stuart George, „Typologie", in: *Theologische Realenzyklopädie*, Bd. 34, Berlin 2002, S. 210–224

Hamm 2001
Hamm, Berndt (Hrsg.), *Spätmittelalterliche Frömmigkeit zwischen Ideal und Praxis*, Tübingen 2001

Hampp 1804
Hampp, John Christopher, *A Catalogue of the Ancient Stained Glass, for Sale, at the Warehouse, in Norwich, and No. 97, Pall-Mall, London*, Norwich 1804

Hansmann/Hoffmann 1998
Hansmann, Wilfried/Hoffmann, Godehard, *Spätgotik am Niederrhein. Rheinische und flämische Flügelaltäre im Licht neuerer Forschung, Beiträge zu den Bau- und Kunstdenkmälern im Rheinland*, Bd. 35, Köln 1998

Harford 1904
Harford, D., „On the East Window of St. Stephen's Church Norwich", in: *Norfolk Archeology* 14, 1904, S. 335–348

Harrison 1980
Harrison, Martin, *Victorian Stained Glass*, London 1980

Hartmann 1997
Hartmann, Carolus, *Glasmarken-Lexikon 1600–1945. Signaturen, Fabrik- und Handelsmarken. Europa und Nordamerika*, Stuttgart 1997

Hasler 2002
Hasler, Rolf, *Glasmalerei im Kanton Aargau. Kreuzgang von Muri. Corpus Vitrearum Medii Aevi, Schweiz*, Aargau 2002

Hayward 1971/72
Hayward. Jane, „Painted Windows", in: *The Metropolitan Museum of Art Bulletin*, New York 1972, S. 98–101

Hayward 1973
Hayward, Jane, „Glazed Cloisters and their Development in the Houses of the Cistercian Order", in: *Gesta* 12, 1973, S. 93–109

Heinrich 1991
Heinrich, Lutz, *Reformation und Gegenreformation*, 3. Aufl., Oldenburg 1991

Heitz/Schreiber 1903
Biblia pauperum. Nach dem einzigen Exemplare in 50 Darstellungen, hrsg. von Paul Heitz/Wilhelm L. Schreiber, Straßburg 1903

Helbig 1968
Helbig, Jean, *Les vitraux de la première moitié du XVIe siècle conservés en Belgique: province d'Anvers et Flandres, Corpus Vitrearum Medii Aevi, Belgique*, 2, Brussels 1968

Hemfort 2001
Hemfort, Elisabeth, *Monastische Baukunst zwischen Mittelalter und Renaissance. Illuminierte Handschriften der Zisterzienserabtei Altenberg und die Kölner Buchmalerei 1470–1550*, Bergisch Gladbach 2001

Henze 1997
Henze, Barbara, „Orden und ihre Klöster in der Umbruchszeit der Konfessionalisierung", in: *Die Territorien des Reichs im Zeitalter der Reformation und Konfessionalisierung. Land und Konfession 1500–1659*, Bd. 7, Münster 1997

Heuser 2003
Heuser, Peter Arnold, *Jean Matal. Humanistischer Jurist und europäischer Friedensdenker (um 1517–1598)*, Köln 2003

Hoffmann 1978
Hoffmann, Konrad, „Typologie, Exemplarik und reformatorische Bildsatire", in: *Kontinuität und Umbruch. Theologie und Frömmigkeit in Flugschriften und Kleinliteratur an der Wende vom 15. zum 16. Jahrhundert*, hrsg. von Josef Nolte/ Hella Tompert u.a. (Spätmittelalter und Frühe Neuzeit, Bd. 2), Stuttgart 1978, S. 189–210

Hoppe 1996
Hoppe, Stephan, *Die funktionale und räumliche Struktur des frühen Schlossbaus in Mitteldeutschland 1470–1570*, Diss., Köln 1996

Hottenroth 1884
Hottenroth, Friedrich, *Trachten, Haus-, Feld- und Kriegsgerätschaften der Völker alter und neuer Zeit*, Bd. 1–2, Stuttgart 1884

Hunecke 1989
Hunecke, Irmgard, „Typologische Kreuzgangverglasungen der Spätgotik im Rheinland" (Ms.), Aachen 1989

Hunt 1968
Hunt, Eric J., *The Glass in S. Mary's Church Shrewsbury*, 4. Aufl., Shrewsbury 1968

Husband 1972
Husband, Timothy B., *Stained Glass before 1700 in American Collections*, Washington 1972

Hüsgen 1993
Hüsgen, Hermann Josef, *Die Zisterzienserinnen in Köln. Die Klöster Mariengarten, Seyne und St. Mechtern/St. Apern*, Köln/ Weimar u.a. 1993

Huth 1925/81
Huth, Hans, *Künstler und Werkstatt der Spätgotik*, Augsburg 1925/Nachdruck Darmstadt 1981

Hütt 1973
Hütt, Wolfgang, *Deutsche Malerei und Graphik der frühbürgerlichen Revolution*, Leipzig 1973

Iking 1987
Iking, Thomas, „Vom Sakrament der Schrift. Typologisches Denken am Beispiel der Biblia pauperum", in: *… kein Bildnis machen. Kunst und Theologie im Gespräch*, hrsg. von Christoph Dohmen/Thomas Sternberg, Würzburg 1987, S. 83–94

Irmscher 1999
Irmscher, Günter, *Kölner Architektur- und Säulenbücher um 1600* (Sigurd Greven-Studien 2), Bonn 1999

Jacobowitz 1983
Jacobowitz, Ellen S., *The prints of Lucas van Leyden & his contemporaries*, Washington 1983

James 1906
James, Montague Rhodes, *Notes of Glass in Ashridge Chapel*, Grantham 1906

James 1904
James, Montague Rhodes, *Ghost Stories of an Antiquary*, London 1904, S. 131–153

James 1979
James, Montague Rhodes, *Der Schatz des Abtes Thomas*, Frankfurt am Main 1979

Janitschek 1887
Janitschek, Hubert, „Die von Zwierlein'sche Kunstsammlung zu Geisenheim", in: *Repertorium für Kunstwissenschaft* 10, 1887, S. 418

Janitschek 1888
Janitschek, Hubert, „Berichte und Mitteilungen aus Sammlungen und Museen, über staatliche Kunstpflege und Restaurationen, neue Funde. Die von Zwierlein'sche Kunstsammlung in Geisenheim", in: *Repertorium für Kunstwissenschaft* 11, 1888, S. 262–273

Janssen 1995/03
Janssen, Wilhelm, *Das Erzbistum Köln. Vom Spätmittelalter bis zum Kölnischen Krieg*, Bd. 1–2, Köln 1995/2003

Jeremias/Bartl 1980
Jeremias, Giesela/Bartl, Franz, *Die Holztür der Basilika S. Sabina in Rom* (Bilderhefte des Deutschen Archäologischen Instituts Rom, Heft 7), Tübingen 1980

Joester 1976
Joester, Ingrid, *Urkundenbuch der Abtei Steinfeld*, Köln 1976

Jopek 2002
Jopek, Norbert, *German Sculpture 1430–1540. A Catalogue of the Collection in the Victoria and Albert Museum*, London 2002

Jürgen-Hedtrich 1995
Jürgen-Hedtrich, Margrit, „St. Apern", in: *Colonia Romanica. Jahrbuch des Fördervereins Romanische Kirchen Köln e. V. (Kölner Kirchen und ihre mittelalterliche Ausstattung)* 10, Bd. 1, Köln 1995, S. 68–69

Kaiser 2001/02
Kaiser, Jürgen, „St. Antonius. Kirche des Antoniterhauses", in: *Colonia Romanica. Jahrbuch des Fördervereins Romanische Kirchen Köln e. V. (Kölner Kirchen und ihre Ausstattung in Renaissance und Barock)* 16/17, Bd. 1, Köln 2001/02, S. 100–103

Kat. Hirn 1824
Verzeichnis einer großen Sammlung gebrannter Gläser (Versteigerungskatalog der Sammlung Hirn), hrsg. von Matthias Joseph de Noël, Köln 1824

Kat. Zwierlein 1887
„Die Freiherrlich von Zwierleinschen Sammlungen von gebrannten Glasfenstern, Kunstsachen und Gemälden etc. zu Geisenheim", in: *Catalog der Freiherrlich von Zwierlein'schen Kunst-Sammlungen*, bei J. M. Heberle (H. Lempertz' Söhne), Köln 1887, S. 10f.

Kat. Köln 1910
Führer durch das Kunstgewerbemuseum der Stadt Cöln, 2. Aufl., Köln 1910

Kat. Oppler 1913
Versteigerungskatalog der Sammlung Baurat Oppler, Berlin 1913

Kat. London 1928
Sotheby and Son, „Catalogue of the Magnificent Stained Glass Windows from Ashridge Chapel", in: *Sale of Sotheby and Son July 12th*, London 1928

Kat. Leipzig 1931
Führer durch das städtische Kunstgewerbemuseum zu Leipzig, Leipzig 1931

Kat. Köln 1936
Führer durch das Schnütgen-Museum der Hansestadt Köln, Köln 1936

Kat. Glasgow 1965
Stained and Painted Glass, Burell Collection (Ausstellungskatalog, Corporation of the City of Glasgow, Glasgow Art Gallery and Museum), Glasgow 1965

Kat. Köln 1965
Reformatio. 400 Jahre evangelisches Leben im Rheinland, Ausstellung veranstaltet von der Stadt Köln anlässlich des 12. Deutschen Evangelischen Kirchentages im Overstolzenhaus (Ausstellungskatalog, Overstolzenhaus Köln 1965), Köln 1965

Kat. Köln 1968
Das Schnütgen-Museum. Eine Auswahl, 4. Aufl., Köln 1968

Kat. Köln 1970
Herbst des Mittelalters. Spätgotik in Köln und am Niederrhein (Ausstellungskatalog, Kunsthalle Köln 1970), Köln 1970

Kat. Basel 1978
Hans Baldung Grien im Kunstmuseum Basel (Ausstellungskatalog, Kunstmuseum Basel 1978), Basel 1978

Kat. Aachen 1980
Die Zisterzienser. Ordensleben zwischen Ideal und Wirklichkeit. Eine Ausstellung des Landschaftsverbandes Rheinland/Rheinisches Museumsamt, Brauweiler (Ausstellungskatalog, Krönungssaal des Rathauses Aachen 1980), Bonn 1980

Kat. Köln 1982

Die Heiligen drei Könige – Darstellung und Verehrung (Ausstellungskatalog, Wallraf-Richartz-Museum/Josef-Haubrich-Kunsthalle Köln), hrsg. von Rainer Budde, Köln 1982

Kat. Hamburg 1983

Luther und die Folgen für die Kunst (Ausstellungskatalog, Hamburger Kunsthalle 1983/84), hrsg. von Werner Hofmann, München 1983

Kat. Köln 1983

Martin Luther und die Reformation in Köln (Ausstellungskatalog, Universitäts- u. Stadtbibliothek, Köln 1983), bearb. von Gunter Quarg/Wolfgang Schmitz, Köln 1983

Kat. Nürnberg 1983

Martin Luther und die Reformation in Deutschland: Ausstellung zum 500. Geburtstag Martin Luthers (Ausstellungskatalog, Germanisches Nationalmuseum Nürnberg), hrsg. von Gerhard Bott, Frankfurt am Main 1983

Kat. Washington 1983

The prints of Lucas van Leyden (Ausstellungskatalog, National Gallery of Art 1983), Washington 1983

Kat. Köln 1984

Verschwundenes Inventarium. Der Skulpturenfund im Kölner Domchor (Ausstellungskatalog, Schnütgen-Museum Köln/Dombauverwaltung des Metropolitankapitels Köln), Köln 1984

Kat. Euskirchen 1990

Steinfelder Kreuzgangscheiben wiederentdeckt in englischen Kirchen (Begleitheft zur Ausstellung der Kreissparkasse Euskirchen-Kall 1990), Euskirchen 1990

Kat. Köln 1990

Katalog der Altkölner Malerei (Kataloge des Wallraf-Richartz-Museums 11), hrsg. von Frank Günter Zehnder, Köln 1990

Kat. Paris 1990

Saint Bernard et le Monde Cistercien (Ausstellungskatalog, Conciergérie Paris), Paris 1990

Kat. Köln 1993

450 Jahre Kölner Reformationsversuch. Zwischen Reform und Reformation (Ausstellungskatalog, Historisches Archiv der Stadt Köln 1993), hrsg. von Hans-Georg Link, Alfter bei Bonn 1993

Kat. Nürnberg 1993

Ludwigs Lust. Die Sammlung Irene und Peter Ludwig (Ausstellungskatalog, Germanisches Nationalmuseum, Nürnberg), hrsg. von Michael Eissenhauer, Nürnberg 1993

Kat. Köln 1995

Lust und Verlust. Kölner Sammler zwischen Triklore und Preussenadler (Ausstellungskatalog, Josef-Haubrich-Kunsthalle Köln 1995/96), hrsg. von Hiltrud Kier/Frank Günter Zehnder, Köln 1995

Kat. New York 1995

Husband, Timothy, *The luminous image: painted glass roundels in the Lowlands, 1480–1560* (Ausstellungskatalog, Metropolitan Museum of Art 1995), New York 1995

Kat. Ulm 1995

Bilder aus Licht und Farbe: Meisterwerke spätgotischer Glasmalerei. „Straßburger Fenster" in Ulm und ihr künstlerisches Umfeld (Ausstellungskatalog, Ulmer Museum 1995), Ulm 1995

Kat. Köln 1996

Stadtrat, Stadtrecht und Bürgerfreiheit: Ausstellung des Historischen Archivs der Stadt Köln aus Anlaß des 600. Jahrestages des Verbundbriefes vom 14. September 1396 (Ausstellungskatalog, Historisches Archiv Köln), Köln 1996

Kat. Karlsruhe 2001

Spätmittelalter am Oberrhein. Alltag, Handwerk und Handel 1350–1525, 2 Bde. (Ausstellungskatalog, Badisches Landesmuseum Karlsruhe 2002), Stuttgart 2001

Kat. Köln 2001a

Karrenbrock, Reinhard u. a., *Die Holzskulpturen des Mittelalters, II, 1400–1540, Teil 1: Köln, Westfalen, Norddeutschland* (Sammlungen des Museum Schnütgen, Bd. 5), Köln 2001

Kat. Köln 2001b

Sporbeck, Gudrun, *Die liturgischen Gewänder, 11. bis 19. Jahrhundert* (Sammlungen des Museum Schnütgen, Bd. 4), Köln 2001

Kat. Köln 2001c

Genie ohne Namen. Der Meister des Bartholomäus-Altars (Ausstellungskatalog, Wallraf-Richartz-Museum, Köln 2001), hrsg. von Rainer Budde und Roland Krischel, Köln 2001

Kat. Karlsruhe 2001

Spätmittelalter am Oberrhein. Alltag, Handwerk und Handel 1350–1525, 2 Bde. (Ausstellungskatalog, Badisches Landesmuseum Karlsruhe 2002), Stuttgart 2001

Kat. Köln 2004

Klosterführer Rheinland. Klöster und Stifte im Rheinland, Jahrbuch 2003, hrsg. vom Rheinischen Verein für Denkmalpflege und Landschaftsschutz, Köln 2004

Kat. Münster 2005

Die Brabender. Skulptur am Übergang vom Spätmittelalter zur Renaissance (Ausstellungskatalog, Westfälisches Landesmuseum für Kunst und Kulturgeschichte, Münster 2005), hrsg. von Hermann Arnhold, Münster 2005

Kat. Augsburg 2005

Als Frieden möglich war. 450 Jahre Augsburger Religionsfrieden (Ausstellungskatalog, Maximilianmuseum Augsburg 2005), hrsg. von Carl A. Hoffmann/Markus Johanns u. a., Regensburg 2005

Kemp 1987

Kemp, Wolfgang, *Sermo Corporeus. Die Erzählung der mittelalterlichen Glasfenster*, München 1987

Kemp 1989

Kemp, Wolfgang, „Mittelalterliche Bildsysteme", in: *Marburger Jahrbuch für Kunstwissenschaften* 22, 1989, S. 121–134

Kemp 1997

Kemp, Wolfgang, *The narratives of gothic stained glass*, Cambridge 1997

Kemperdick 2004

Kemperdick, Stephan, *Martin Schongauer. Eine Monographie*, Petersberg 2004

Kempgens 1997

Kempgens, Holger, „Meister Tilman und der Schnitzaltar von St. Kunibert in Köln", in: *Wallraf-Richartz-Jahrbuch* 58, 1997, S. 31–72

Kent 1937

Kent, Ernest A., „John Christopher Hampp of Norwich", in: *Journal of the British Society of the Master Glass Painters* 4, London 1937, S. 191–196

Kessler-van den Heuvel 1987

Kessler-van den Heuvel, Marga, *Meister der heiligen Sippe der Jüngere*, Frankfurt am Main 1987

Kinder 1997

Kinder, Terryl N., *Die Welt der Zisterzienser*, Würzburg 1997

King 1974

King, David J., *Stained Glass Tours around Norfolk Churches*, Norwich 1974

King 1990

King, David, „Das Schicksal der Glasgemälde aus dem Steinfelder Kreuzgang", in: *Steinfelder Kreuzgangscheiben wiederentdeckt in englischen Kirchen. (Begleitheft zur Ausstellung der Kreissparkasse Euskirchen-Kall 1990)*, Euskirchen 1990, S. 7–20

King 1995

King, David J., *Highcliffe Castle, near Christchurch, Dorset. A Report on the Stained Glass* (unveröffentlicht), Mai 1995

King 1998

King, David J., „The Steinfeld Cloister Glazing", in: *Gesta* 37, 1998, S. 201–210

Kirgus 2000

Kirgus, Isabelle, *Renaissance in Köln. Architektur und Ausstattung 1520–1620*, Bonn 2000

Kirgus 2003

Kirgus, Isabelle, *Die Rathauslaube in Köln. Architektur und Antikenrezeption*, Bonn 2003

Kirgus 2005

Kirgus, Isabelle, „St. Maria in Jerusalem. Kapelle des Rates der Stadt Köln", in: *Colonia Romanica. Jahrbuch des Fördervereins Romanische Kirchen Köln e. V. (Kölner Kirchen und ihre Ausstattung in Renaissance und Barock)* 20, Bd. 3, Köln 2005, S. 103–114

Kirschbaum 1972

Kirschbaum, Juliane, *Liturgische Handschriften aus dem Kölner Fraterhaus St. Michael am Weidenbach und ihre Stellung in der Kölner Buchmalerei des 16. Jahrhunderts*, Diss., Bonn 1972

Kisky 1945

Kisky, Hans, *Anton Woensam von Worms als Maler*, Diss. ungedruckt, Köln 1945

Kisky 1959

Kisky, Hans, *100 Jahre rheinische Glasmalerei*, Neuß 1959

Klein 2003

Klein, Peter, *Der mittelalterliche Kreuzgang. Architektur, Funktion und Programm*, Regensburg 2003

Kloos 1992

Kloos, Rudolf M., *Einführung in die Epigraphik des Mittelalters und der frühen Neuzeit*, 2. Aufl., Darmstadt 1992

Knappe 1961

Knappe, Karl Adolf, *Albrecht Dürer und das Bamberger Fenster in St. Sebald in Nürnberg*, Nürnberg 1961

Knowles 1927/28

Knowles, J. A., „Sale of the Sixteenth Century Glass from the Chapel of Ashridge Park", in: *Journal of the British Society of Master Glass Painters* 2, 1927/1928, S. 210f.

Koch 1990

Koch, Walter, „Zur sogenannten frühkapitalistischen Kapitalis", in: *Epigraphik 1988. Fachtagung für mittelalterliche und neuzeitliche Epigraphik Graz, 10.–14. Mai 1988*, Wien 1990, S. 337–345

Kölnische Rundschau, Schleiden, Eifelland 1973

„Wiederentdeckte Glasgemälde des Steinfelder Kreuzgangs", in: *Kölnische Rundschau. Schleiden und das Eifelland*, 286, 11. Dezember 1973

Kordes 2003

Kordes, Matthias, „Der Nordwesten des Reiches und das Prozeßaufkommen am Reichskammergericht in den ersten fünf Jahren seines Bestehens", in: *Das Reichskammergericht. Der Weg zu seiner Gründung und die ersten Jahrzehnte seines Wirkens (1451–1527)*, hrsg. von Bernhard Diestelkamp, Köln 2003, S. 197–219

Kosch 1995

Kosch, Clemens, „St. Andreas. Stiftskirche", in: *Colonia Romanica. Jahrbuch des Fördervereins Romanische Kirchen Köln e. V. (Kölner Kirchen und ihre mittelalterliche Ausstattung)* 10/1, 1995, S. 41–62

Kosellek 1989

Kosellek, Reinhart, *Vergangene Zukunft. Zur Semantik geschichtlicher Zeiten*, Frankfurt am Main 1989

Krauss 1987

Krauss, Heinrich/Uthemann, Eva, *Was Bilder erzählen. Die klassischen Geschichten aus Antike und Christentum in der abendländischen Malerei*, München 1987

Küch 1893

Küch, Friedrich, „Eine Abtchronik von Altenberg", in: *Zeitschrift des Bergischen Geschichtsvereins* 29, 1893, S. 171–190

Kühnel 1992

Kühnel, Harry, *Bildwörterbuch der Kleidung und Rüstung*, Stuttgart 1992

Kummer-Rothenhäusler 1976

Kummer-Rothenhäusler, Sibyll, „Geschichte und Technik der Glasmalerei", in: *Die Weltkunst* 46, Nr. 6, 1976, S. 509–511

Kurmann/Kurmann-Schwarz 1997

Kurmann, Peter/Kurmann-Schwarz, Brigitte, „Französische Bischöfe als Auftraggeber und Stifter von Glasmalerei. Das Kunstwerk als Geschichtsquelle. Ernst Schubert zum 70. Geburtstag", in: *Zeitschrift für Kunstgeschichte* 60, 1997, S. 429–450

Kurmann-Schwarz 1998

Kurmann-Schwarz, Brigitte, *Glasmalereien des 15.–18. Jahrhunderts im Berner Münster*, Bern 1998

Kurthen 1941

Kurthen, Josef, *Zur Kunst der Steinfelder Kreuzgangfenster. Ein Werkstattbesuch bei ihrem Meister Gerhard Remisch*, Euskirchen 1941

Kurthen 1955

Kurthen Josef/Kurthen, Willi, „Der Kreuzgang der Abtei Steinfeld und sein ehemaliger Bildfensterschmuck. Kritische Erläuterungen zum Glasgemäldezyklus auf Grund der erhaltenen Scheiben und eines bisher noch unveröffentlichten Fensterkatalogs", in: *Die Glasmalereien aus dem Steinfelder Kreuzgang*, hrsg. von W. Neuss, Mönchengladbach 1955, S. 47–255

Lafond 1960

Lafond, Jean, „Le Commerce des vitreaux étrangers anciens en Angleterre au XVIII et au XIX siècles", in: *Revue des Societés Savantes de Haute-Normandie* 20, 1960, S. 5–16

Lafond 1964

Lafond, Jean, „The traffic in old stained glass from abroad during the 18th and 19th centuries in England", in: *Journal of the Bristish Society of Master Glass Painters* 14, 1964, S. 64

Laux 2001

Laux, Stephan, *Reformationsversuche in Kurköln (1542–1548)*, Münster 2001

Legler 1995

Legler, Rolf, *Orte der Meditation*, Köln 1995

Legner 1984

Legner, Anton, „Das Sakramentshäuschen im Kölner Domchor", in: *Verschwundenes Inventarium. Der Skulpturenfund im Kölner Domchor* (Ausstellungskatalog, Schnütgen-Museum Köln/Dombauverwaltung des Metropolitankapitels Köln), Köln 1984, S. 61–78

Lehrs 1908-34

Lehrs, Max, *Geschichte und kritischer Katalog des deutschen, niederländischen und französischen Kupferstichs im 15. Jahrhundert*, Wien 1908–34.

Lexikon der Bildenden Künstler 1934

Thieme, Ulrich/Becker, Felix u.a. (Hrsg.), *Allgemeines Lexikon der Bildenden Künstler von der Antike bis zur Gegenwart*, Leipzig 1934

Lexikon für Theologie und Kirche

Lexikon für Theologie und Kirche, hrsg. von Walter Kasper, Feiburg im Breisgau

Lillich 1994

Lillich, Meridith Parsons, *The amor of light: stained glass in western France*, Berkeley 1994

Linder 1998

Linder, Christian, „Vom Licht in der Dunkelheit und vom Stillstand der Zeit. Tage der Einkehr: Bei den Trappisten des Klosters Mariawald in der Eifel", in: *Frankfurter Allgemeine Zeitung*, 12. November 1998, S. R3f.

Lloyd 1900

Lloyd, Archdeacon, *Notes on St. Mary's church, Shrewsbury*, Shrewsbury 1990

Löcher 1997

Löcher, Kurt, *Die Gemälde des 16. Jahrhunderts – Germanisches Nationalmuseum Nürnberg*, Ostfildern-Ruit 1997

Lymant 1979

Lymant, Brigitte, *Die mittelalterlichen Glasmalereien der ehemaligen Zisterzienserkirche Altenberg*, Bergisch Gladbach 1979

Lymant 1981

Lymant, Brigitte, „Die Glasmalerei bei den Zisterziensern", in: *Die Zisterzienser. Ordensleben zwischen Ideal und Wirklichkeit*, (Ausstellungkatalog, Landschaftsverband Rheinland/Rheinisches Museumsamt, Brauweiler), Köln 1981, S. 345–357

Lymant 1982

Lymant, Brigitte, *Die Glasmalerei des Schnütgen-Museums*, Köln 1982

Lymant 1984

Lymant, Brigitte, „Die Bernhardsfenster aus Altenberg und St. Apern", in: *Bernhard von Clairvaux*, hrsg. von Arno Paffrath, Bergisch Gladbach 1984, S. 222–227

Mann/Gerlach 1995

Regel und Ausnahme. Festschrift Hans Holländer, hrsg. von Heinz Herbert Mann/Peter Gerlach, Aachen/Leipzig u. a. 1995

Mariawald 1962

Mariawald. Geschichte eines Klosters, Heimbach/Eifel 1962

Mariawald 1991

Kloster Mariawald. Glauben um zu sehen – sehen um zu glauben, Mariawald 1991

Marks 1983

Marks, Richard, *Burrell: A Portrait of a Collector. Sir William Burrell 1861–1958*, Glasgow 1983

Marks 1993

Marks, Richard, *Stained Glass in England during the Middle Ages*, Toronto 1993

Marks 1998

Marks, Richard, „The reception and display of Northern European Roundels in England", in: *Gesta* 37, 1998, S. 217–221

Matthes 1967

Matthes, Gisela, *Der Lettner von St. Maria im Kapitol zu Köln von 1523*, Diss., Bonn 1967

Meisterjahn 1995

Meisterjahn, Bernward, *Kloster Steinfeld*, Passau 1995

Mende 1978

Mende, Matthias, *Hans Baldung Grien: Das Graphische Werk*, Unterschneidheim 1978

Mertens 1983

Mertens, Veronika, *Mi-Parti als Zeichen. Zur Bedeutung von geteiltem Kleid und geteilter Gestalt in der Ständetracht, in literarischen und bildnerischen Quellen sowie im Fastnachtsbrauch vom Mittelalter bis zur Gegenwart* (Kulturgeschichtliche Forschungen 1), Remscheid 1983

Meschede 1994

Meschede, Petra, *Bilderzählungen in der kölnischen Malerei des 14. und 15. Jahrhunderts*, Diss., Paderborn 1994

Meuthen 1962/63

Meuthen, Erich/Kurthen, Josef u. a., „Mariawald. Geschichte eines Klosters" (Rezension), in: *Zeitschrift des Aacheners Geschichtsvereins* 74/75, 1962/63, S. 488–489

Militzer 1999

Militzer, Klaus, „Laienbruderschaften in Köln im 16. Jahrhundert", in: *Köln als Kommunikationszentrum*, hrsg. von Georg Mölich/Gerd Schwerhoff, Köln 1999

Mohnhaupt 2000

Mohnhaupt, Bernd, *Beziehungsgeflechte. Typologische Kunst des Mittelalters. Vestigia Biblia*, Bd. 22, Bern u. a. 2000

Mohnhaupt 2004

Mohnhaupt, Bernd, „Das Ähnliche sehen" – visuelle Metaphern von Sexualität in der christlichen Kunst des Mittelalters", in: *Kult-Bild. Visualität und Religion in der Vormoderne*, hrsg. von David Ganz, Bd. 1, Berlin 2004, S. 198–217

Mölich/Oepen 2002

Mölich, Georg/Oepen, Joachim u. a., *Klosterkultur und Säkularisation im Rheinland*, 1. und 2. Aufl., Essen 2002

Mölich/Schwerhoff 1999

Mölich, Georg/Schwerhoff, Gerd (Hrsg.), *Köln als Kommunikationszentrum*, Köln 1999

Moriarty 1913

Moriarty, D. D., „A Few Notes on the Inscriptions of the S. Bernards Window in S. Mary's", in: *Transactions of the Shropshire Archaeological and Natural History Society: Shrewsbury* 3, Shrewsbury 1913, S. 333–345

Moriarty 1920/21

Moriarty, D. D. „Notes on the glass: S. Mary's, Shrewsbury", in: *Transaction of the Shropshire Archaeological and Natural History Society: Shrewsbury* 8, Shrewsbury 1920/21, S. 133–141

Mosler 1959

Mosler, Hans, *Altenberg*, Neustadt an der Aisch 1959

Mosler 1965

Mosler, Hans, *Die Cistercienserabtei Altenberg*, Berlin 1965

Neuss 1955

Neuss, Wilhelm, *Die Glasmalereien aus dem Steinfelder* Kreuzgang, Mönchengladbach 1955

Niesner 1995

Niesner, Manuela, *Das Speculum humanae salvationis der Stiftsbibliothek Kremsmünster. Edition der mittelhochdeutschen Versübersetzung und Studien zum Verhältnis von Bild und Text*, Köln u. a. 1995

Nußbaum/Euskirchen u. a. 2003

Nußbaum, Norbert/Euskirchen, Claudia u. a., *Wege zur Renaissance. Beobachtungen zu den Anfängen neuzeitlicher Kunstauffassung im Rheinland und den Nachbargebieten um 1500*, Köln 2003

Oettinger 1963

Oettinger, Karl/Knappe, Karl-Adolf, *Hans Baldung Gien und Albrecht Dürer in Nürnberg*, Nürnberg 1963

Ohly 1977

Ohly, Friedrich, „Außerbiblisch Typologisches zwischen Cicero, Ambrosius und Aelred von Rievaulx", in: Ohly, Friedrich, *Schriften zur Mittelalterlichen Bedeutungsforschung*, Darmstadt 1977, S. 228–400

Oidtmann 1910

Oidtmann, Heinrich, „Über die Glasgemälde in der ehemaligen Prämonstratenserabtei Steinfeld", in: *Trierer Archiv*, Heft 16, 1910, S. 78ff.

Oidtmann 1912

Oidtmann, Heinrich, *Die rheinischen Glasmalereien vom 12. bis zum 16. Jahrhundert*, Bd. 1, Düsseldorf 1912

Oidtmann 1929

Oidtmann, Heinrich, *Die rheinische Glasmalerei vom 12. bis zum 16. Jahrhundert*, Bd. 2, Düsseldorf 1929

Opitz 2001/02

Opitz, Marion, „St. Agatha. Kirche des Augustinerklosters, seit 1459 Benediktinernenkloster", *Colonia Romanica. Jahrbuch des Fördervereins Romanische Kirchen Köln e. V. (Kölner Kirchen und ihre Ausstattung in Renaissance und Barock)* 16/17, Bd. 1, Köln 2001/02, S. 36–39

Opitz 2005

Opitz, Marion, „St. Maria Lyskirchen. Pfarrkirche", in: *Colonia Romanica. Jahrbuch des Fördervereins Romanische Kirchen Köln e. V. (Kölner Kirchen und ihre Ausstattung in Renaissance und Barock)* 20, Bd. 3, Köln 2005, S. 175–190

Otermann 1975

Otermann, Karl, „Ein Glasgemälde kehrt an seinem Ursprung zurück. Über das Schicksal der Glasfenster aus dem Steinfelder Kreuzgang", in: *Jahrbuch Kreis Euskirchen*, Euskirchen 1975, S. 14–19

Otermann 1978

Otermann, Karl, „Steinfelder Glasmalereien seit 170 Jahren in englischen Kirchen", in: *Jahrbuch Kreis Euskirchen*, Euskirchen 1978, S. 112–116

Paffrath 1978

Paffrath, Arno, „Altenberger Scheibenfragmente zurückgeworben", in: *Romerike Berge. Zeitschrift für Heimatpflege im Bergischen Land*, Heft 28, 1978, S. 83–85

Paffrath 1984

Paffrath, Arno, *Bernhard von Clairvaux. Leben und Wirken – dargestellt in den Bilderzyklen von Altenberg bis Zwettl*, Bergisch Gladbach 1984

Panofsky-Soergel 1972

Panofsky-Soergel, Gerda, *Rheinisch-Bergischer Kreis. Die Denkmäler des Rheinlands*, Bd. 2, Düsseldorf 1972

Pedrocco 1990

Pedrocco, F., „Iconografia delle cortegiane di Venezia", in: *Il gioco dell'amore. Le cortegiane di Venezia. Dal Trecento al Settecento* (Ausstellungskatalog, Casinò municipale, Venedig 1990), hrsg. von Irene Ariano, Mailand 1990

Peover 2003

Peover, Michael, „Stained Glass in the Brocas Chapel of St. James Church, Bramley, and the Farebrother sales catalogues of 1802", in: *The Journal of Stained Glass* 36, 2003, S. 90–106

Pernoud 1988

Pernoud, Régine, *Die Heiligen im Mittelalter. Frauen und Männer, die ein Jahrtausend prägten*, Bergisch Gladbach 1988

Peter-Raupp/Raupp 2001/02

Peter-Raupp, Hanna/Raupp, Hans-Joachim, „St. Georg. Kirche des Kanonikerstifts", in: *Colonia Romanica. Jahrbuch des Fördervereins Romanische Kirchen Köln e. V. (Kölner Kirchen und ihre Ausstattung in Renaissance und Barock)* 16/17, Bd. 1, Köln 2001/02, S. 253–263

Pevsner 1958
Pevsner, Nicolaus, *The Buildings of England, Shropshire*, Harmondsworth 1958

Pevsner 1977
Pevsner, Nicolaus, *The Buildings of England, Hertfordshire*, Harmondsworth 1977

Piper 1968
Piper, John, *Stained glass: art or anti-art*, London 1968

Pinder 1920
Pinder, Wilhelm, „Die dichterische Wurzel der Pietà", in: *Repertorium für Kunstwissenschaft* 42, 1920, S. 145–163

Pochat 1983
Pochat, Götz, *Der Symbolbegriff in der Ästhetik und Kunstwissenschaft*, Köln 1983

Poettgen 2005
Poettgen, Jörg, „700 Jahre Glockenguß in Köln. Meister und Werkstätten zwischen 1100 und 1800", in: *Arbeitsheft der rheinischen Denkmalpflege* 61, Köln 2005

Pressouyre /Kinder 1990
Pressouyre, Léon/Kinder, Terryl N., „Saint Bernard & Le Monde Cistercien", *(Ausstellungskatalog, Conciergerie de Paris 1990/91)*, Paris 1990, S. 290–299

Rackham 1927
Rackham, Bernard, „English Importations of Foreign Stained Glass in the Early Nineteenth Century", in: *Journal of the British Society of Master Glass Painters* 2/2, 1927, S. 86–94

Rackham 1935
Rackham, Bernard, „Notes on the Stained Glass in the Lord Mayor's Chapel, Bristol" in: *Transactions of the Bristol and Gloucestershire Archaeological Society* 57, 1935, S. 266ff.

Rackham 1936
Rackham, Bernard, *Victoria and Albert Museum. Department of Ceramics. A Guide to the Collections of Stained Glass*, London 1936, S. 74–82

Rackham 1944
Rackham, Bernard, „The Mariawald-Ashridge Glass", in: *Burlington Magazine* 85, 1944, S. 266–273

Rackham 1945
Rackham, Bernard, „The Mariawald Ashridge Glass – II", in: *Burlington Magazine* 86, 1945, S. 90–94

Rackham 1945/47
Rackham, Bernard, „The Ashridge Stained Glass", in: *Journal of the British Archaeological Association*, 3. Folge, 10, London 1945/47, S. 1–22

Raguin/Zakin 2001
Raguin, Virginia Chieffo/Zakin, Helen, *Stained glass before 1700 in the collections of the Midwest states. Corpus Vitrearum Medii Aevi, United States of America*, London 2001

Rathgens/Roth 1929
Rathgens, Hugo/Roth, Hermann, *Die kirchlichen Denkmäler der Stadt Köln*, Bd. 2, 2. Abteilung (Die Kunstdenkmäler der Rheinprovinz 7,2; hrsg. von Paul Clemen), Düsseldorf 1929

Rauch 1997
Rauch, Ivo, *Memoria und Macht. Die mittelalterlichen Glasmalereien der Oppenheimer Katharinenkirche und ihre Stifter*, Mainz 1997

Rauch 1999
Rauch, Ivo, *Trierer Glasmalereien des Spätmittelalters in Shrewsbury*, Trier 1999

Rehm 1999
Rehm, Sabine, *Spiegel der Heilsgeschichte: typologische Bildzyklen in der Glasmalerei des 14. bis 16. Jahrhunderts im deutschsprachigen Raum*, Frankfurt am Main 1999

Reichel 1998
Reichel, Andrea-Martina, *Die Kleider der Passion. Für eine Ikonographie des Kostüms*, Diss., Berlin 1998

Reinartz 1910
Reinartz, Nikola, „Die alten Glasgemälde im Kreuzgang der Abtei Steinfeld in der Eifel. Eine Entdeckungsgeschichte", in: *Eifelvereinsblatt* 12, 1910, S. 311–314

Reinartz 1929
Reinartz, Nikola, „Die alten Glasgemälde aus dem Kreuzgang der Abtei Steinfeld", in: *Kölnische Volkszeitung*, 2. Mai 1929, Nr. 307

Reinartz 1955
Reinartz, Nikola „Die alten Glasgemälde im Kreuzgang der Prämonstratenserabtei Steinfeld in der Eifel und ihre Stifter", in: *Die Glasmalerei aus dem Steinfelder Kreuzgang*, hrsg. von W. Neuss, Mönchengladbach 1955, S. 13–46

Reinitzer 2006
Reinitzer, Heimo, *Gesetz und Evangelium. Über ein reformatorisches Bildthema, seine Tradition, Funktion und Wirkungsgeschichte*, 2 Bde., Hamburg 2006

Rentsch 1957
Rentsch, Dietrich/Reinartz, Nicola u. a., „Die Glasmalereien aus dem Steinfelder Kreuzgang" (Rezension), in: *Rheinische Vierteljahresblätter* 22, 1957, S. 320–324

Rentsch 1967
Rentsch, Dietrich, „Zu den Stilquellen der Glasgemälde von St. Maria-Lyskirchen in Köln", in: *Kunstgeschichtliche Studien für Kurt Bauch*, München 1967, S. 127–134

Rinn 2005a
Rinn, Barbara, „Klein St. Martin. Pfarrkirche. Geschichte und Baugeschichte", in: *Colonia Romanica. Jahrbuch des Fördervereins Romanische Kirchen Köln e. V. (Kölner Kirchen und ihre Ausstattung in Renaissance und Barock)* 20, Bd. 3, Köln 2005, S. 240–257

Rinn 2005b
Rinn, Barbara, „St. Pantaleon. Kirche des Benediktinerordens", in: *Colonia Romanica. Jahrbuch des Fördervereins Romanische Kirchen Köln e. V. (Kölner Kirchen und ihre Ausstattung in Renaissance und Barock)* 20, Bd. 3, 2005, S. 280–320

Ritter-Eden 2002
Ritter-Eden, Heike, *Der Altenberger Dom zwischen romantischer Bewegung und moderner Denkmalpflege. Die Restaurierungen von 1815 bis 1915*, Bergisch Gladbach 2002

Rode 1959
Rode, Herbert, „Die Kreuzgangfenster von St. Cäcilien", in: *Kölner Domblatt* 16/17, 1959, S. 79–96

Rode 1969
Rode, Herbert, „Die Namen der Meister der Hl. Sippe und von St. Severin – Eine Hypothese, zugleich ein Beitrag zu dem Glasmalereizyklus im nördlichen Seitenschiff des Kölner Doms", in: *Wallraf-Richartz-Jahrbuch 31*, 1969, S. 249–254

Rode 1970
Rode, Herbert/von Ener, Anton, „Glasmalerei", in: *Herbst des Mittelalters* (Ausstellungskatalog, Josef-Haubrich-Kunsthalle Köln 1970), Köln 1970, S. 57–74.

Rode 1974
Rode, Herbert, *Die mittelalterlichen Glasmalereien des Kölner Domes, Corpus Vitrearum Medii Aevi, Deutschland*, IV, 1, Berlin 1974

Roessle 2005
Roessle, Jochen, „St. Peter. Pfarrkirche", in: *Colonia Romanica. Jahrbuch des Fördervereins Romanische Kirchen Köln e. V. (Kölner Kirchen und ihre Ausstattung in Renaissance und Barock)* 20, Bd. 3, Köln 2005, S. 322–340

Röhrig 1960
Röhrig, Floridus, *Rota in medio rotae. Forschungen zur biblischen Typologie des Mittelalters*, Diss., Wien 1960

Röhrig 1995
Röhrig, Floridus, *Der Verduner Altar*, Klosterneuburg u. a. 1995

Roth-Wiesbaden 1901
Roth-Wiesbaden, F. W. E., „Zur Geschichte einiger Glasmalereisammlungen zu Köln im Anfang des 19. Jahrhunderts", in: *Annalen des historischen Vereins für den Niederrhein* 70, 1901, S. 77–84

Rublack 2003
Rublack, Ulinka, *Die Reformation in Europa*, Frankfurt am Main 2003

Rushforth 1927
Rushforth, Gordon McNeil, „The Painted Glass in the Lord Mayor's Chapel Bristol", in: *Transactions of the Bristol and Gloustershire Archeological Society* 49, 1927, S. 313–317

Schäfke 1991
Die Kölner Kartause um 1500. (Aufsatzband zur Ausstellung des Kölnischen Stadtmuseums 1991), hrsg. von Werner Schäfke, Köln 1991

Schaden 2000
Schaden, Christoph, *Die Antwerpener Schnitzaltäre im ehemaligen Dekanat Zülpich*, Diss., Bonn 2000

Schaible 1970
Schaible, Marlene, *Darstellungsformen des Teuflischen, untersucht an Darstellungen des Engelsturzes vom Ausgang des Mittelalters bis zu Rubens*, Diss., Tübingen 1970

Scheffler 1973
Scheffler, Wolfgang, *Goldschmiede Rheinland-Westfalens. Daten, Werke, Zeichen*, Bd. 1–7, Berlin/New York 1973

Scheibler 1892
Scheibler, Ludwig, „Die deutschen Gemälde von 1300 bis 1550 in den Kölner Kirchen", in: *Zeitschrift für christliche Kunst* 5, 1892, Sp. 129–142

Schindling 1997
Schindling, Anton (Hrsg.), *Die Territorien des Reichs im Zeitalter der Reformation und Konfessionalisierung*, Bd. 1–7, Münster 1997

Schirmer 1991
Schirmer, Ursula, *Die Plastik von 1520–1620 innerhalb der alten Grenzen des Erzbistum Köln* (Europäische Hochschulschriften, R. 28, Bd. 129), Frankfurt am Main/Bern u. a. 1991

Schlueter 1973
Schlueter, Bruno, „Nach langer Odyssee kam das Glasfenster zurück", in: *Kölner Stadt-Anzeiger*, 10. Dezember 1973

Schmelzer 2004
Schmelzer, Monika, *Der mittelalterliche Lettner im deutschsprachigen Raum. Typologie und Funktion*, Petersberg 2004

Schmid 1991a
Schmid, Wolfgang, *Kölner Renaissancekultur im Spiegel der Aufzeichnungen des Hermann Weinsberg (1518–1597)*, Köln 1991

Schmid 1991b
Schmid, Wolfgang, „Bürgerschaft, Kirche und Kunst. Stiftungen an die Kölner Kartause (1450–1550)", in: *Die Kölner Kartause um 1500*, hrsg. von Werner Schäfke, Köln 1991, S. 390–425

Schmid 1994
Schmid, Wolfgang, *Stifter und Auftraggeber im spätmittelalterlichen Köln* (Veröffentlichung des Kölnischen Stadtmuseums), Köln 1994

Schmidt 1951
Schmidt, Jakob Heinrich, *Steinfeld. Die ehemalige Prämonstratenser Abtei*, Ratingen 1951

Schmidt 1959
Schmidt, Gerhard, *Die Armenbibel des 14. Jahrhunderts*, Graz u. a. 1959

Schmidt 1978
Schmidt, Hans Martin, *Der Meister des Marienlebens und sein Kreis. Studien zur spätgotischen Malerei in Köln*, Düsseldorf 1978

Schmidt/Koschatzky 1978
Schmidt, Werner/Koschatzky, Walter, *Die Albertina und das Dresdner Kupferstichkabinett. Land und Konfession 1500–1659*, Wien/Dresden 1978

Schmitz 1913
Schmitz, Hermann, *Die Glasgemälde des Königlichen Kunstgewerbemuseums in Berlin*, Berlin 1913

Schmitz 1923
Schmitz, Hermann, *Deutsche Glasmalereien der Gotik und Renaissance*, Augsburg 1923

Schnabel-Schüle 2006
Schnabel-Schüle, Helga, *Die Reformation 1495–1555. Politik mit Theologie und Religion*, Stuttgart 2006

Schneider 1980
Schneider, Reinhard, „Lebensverhältnisse bei den Zisterziensern im Spätmittelalter", in: *Klösterliche Sachkultur des Spätmittelalters. Internationaler Kongress Krems an der Donau, 18. bis 21. September 1978*, Wien 1980

Scholten 2003/04
Scholten, Uta, „St. Maria vom Berge Karmeliterklosters", in: *Colonia Romanica. Jahrbuch des Fördervereins Romanische Kirchen Köln e. V. (Kölner Kirchen und ihre Ausstattung in Renaissance und Barock)* 18/19, Bd. 2, Köln 2003/04, S. 377–384

Scholz 1991
Scholz, Hartmut, *Entwurf und Ausführung. Werkstattpraxis in der Nürnberger Glasmalerei der Dürerzeit, Corpus Vitrearum Medii Aevi*, Bd. 1, Berlin 1991

Scholz 2002
Scholz, Hartmut, *Die mittelalterlichen Glasmalereien in Mittelfranken und Nürnberg, Corpus Vitrearum Medii Aevi*, Bd. 10, Berlin 2002

Scholz 1998
Scholz, Oliver R., „Symbol", in: *Historisches Wörterbuch der Philosophie*, Basel 1998, Sp. 710–738

Schorn-Schütte 2006
Schorn-Schütte, Luise, *Die Reformation. Vorgeschichte – Verlauf – Wirkung*, 4. aktualisierte Auflage, München 2006

Schreiber 1940
Schreiber, Georg, „Prämonstratensische Frömmigkeit und die Anfänge des Herz-Jesu-Gedenkens. Ein Beitrag zur Geschichte der Frömmigkeit, der Mystik und der Monastischen Bewegung", in: *Zeitschrift für katholische Theologie* 64, 1940, S. 181–201

Schreiber 1944
Schreiber, Georg, „Mittelalterliche Passionsmystik und Frömmigkeit. Der älteste Herz-Jesu-Hymnus", in: *Theologische Quartalschrift* 122, 1944, S. 32–44

Schwerhoff 1991
Schwerhoff, Gerd, *Köln im Kreuzverhör. Kriminalität, Herrschaft und Gesellschaft in einer frühzeitlichen Stadt*, Bonn 1991

Scribner 1976
Scribner, Robert W., „Why was there no Reformation in Cologne?", in: *Bulletin of the Institute of Historical Research* 9, 1976, S. 217–241

Shepard 1995
Shepard, Mary B., „Our Fine Gothic Magnificence: the nineteenth-century chapel at Costessey Hall (Norfolk) and its medieval glazing", in: *Journal of the Society of Architectural Historians* 54, 1995, S. 186–207

Simmel 1986
Simmel, Georg, „Philosophie der Mode", in: *Die Listen der Mode*, hrsg. von Silvia Bovenschen, Frankfurt am Main 1986

Simons 2001
Simons, Gerd, *Kunst, Region und Regionalität. Eine wissenschaftliche und exemplarische Studie zum Ertrag regionaler Perspektiven in der Kunstgeschichte*, Diss., Aachen 2001

Sinz 1962
Das Leben des heiligen Bernard von Clairvaux (Vita prima), hrsg. von Paul Sinz, Düsseldorf 1962

Sonkes 1969
Sonkes, Micheline, *Dessins du XVe siècle: Groupe van der Weyden. Essay de catalogue des originaux du maitre, des copies et des dessins anonymes inspirés par son style*, Brüssel 1969

Sporbeck 1996
Sporbeck, Gudrun, „St. Peter. Pfarrkirche", in: *Colonia Romanica. Jahrbuch des Fördervereins Romanische Kirchen e. V. (Kölner Kirchen und ihre mittelalterliche Ausstattung)* 11, Bd. 2, S. 182–194

Stange 1952
Stange, Alfred, *Deutsche Malerei der Gotik, Köln in der Zeit von 1450–1515*, Bd. 5, Berlin 1952

Steffen 1915
Steffen, Stephan, *Die Altenberger Bernhardsscheiben. Ein Beitrag zur Ikonographie des hl. Bernhard und zur Geschichte der rheinischen Glasmalerei*, Marienstatt 1915

Steffen 1922
Steffen, Stephan, „Die St. Bernhardfenster in der Kölner Domsakristei", in: *Kölner Volkszeitung* 776, 9. Oktober 1922, 27. November 1922

Steigertahl 1993
Steigertahl, Hans Joachim, *Stundenblätter Reformation und Gegenreformation, Glaubenskriege,* (Neubearbeitung) Stuttgart 1993

Steinwascher 1981
Steinwascher, Gerd, *Die Zisterzienserstadthöfe in Köln*, Bergisch Gladbach 1981

130

Stohlmann 1980
Stohlmann, Jürgen, „Zum Lobe Kölns. Die Stadtansicht von 1531 und die Flora des Hermann von dem Busche", in: *Jahrbuch des Kölnischen Geschichtsverein* 51, 1980, S. 1–56

Strauss 1974
Strauss, Walter Leopold, *The complete drawings of Albrecht Dürer*, New York 1974

Strauss 1980
Strauss, Walter Leopold (Hrsg.), *Albrecht Dürer: woodcuts and wood blocks*, New York 1980

Strobl 1990
Strobl, Sebastian, *Glastechnik des Mittelalters*, Stuttgart 1990

Struz 1954
Strutz, Edmund, „Karl Eckert: S. Bernard von Clairvaux. Glasmalereien aus dem Kreuzgang von Altenberg bei Köln" (Rezension), in: *Zeitschrift des Bergischen Geschichtsvereins* 73, Neustadt an der Aisch 1954, S. 296f.

Studies in the History of Art 1985
„Stained Glass before 1700 in American Collections: New England and New York", in: *Studies of the History of Art. Monograph Series I*, Washington 1985

Täube 1991
Täube, Dagmar, *Monochrome Gemalte Plastik. Entwicklung, Verbreitung und Bedeutung eines Phänomens niederländischer Malerei der Gotik*, Diss., Essen 1991

Täube 1998
Täube, Dagmar, „Glasmalerei aus vier Jahrhunderten", *Meisterwerke im Schnütgen-Museum Köln*, Köln 1998

Täube 2006
Täube, Dagmar, „Meisterwerke rheinischer Glasmalerei aus den Kreuzgängen der Klöster Altenberg, Mariawald und Steinfeld. Zum Forschungsstand", in: *das münster. Zeitschrift für christliche Kunst und Kunstwissenschaft* 59, 2006 (Sonderheft Glasmalerei), S. 352–360

Thiel 1968
Thiel, Erika, *Geschichte des Kostüms*, Berlin 1968

Thomas 1970
Thomas, Michael, „Zur kulturgeschichtlichen Einordnung der Armenbibel mit „Speculum humanae salvationis" unter Berücksichtigung einer Darstellung des „Liber Figurarum" in der Joachim de Fiore-Handschrift der Sächsischen Landesbibliothek Dresden (Mscr. Dresden A 121)", in: *Archiv für Kulturgeschichte* 52, 1970, S. 195–225

Tracy 2001
Tracy, Charles, *Continental Church Furniture in England: A Traffic in Piety*, Woodbridge 2001

Tümmers 1964
Tümmers, Horst Johannes, *Die Altarbilder des älteren Bartholomäus Bruyn*, Köln 1964

Tümmers 1990
Tümmers, Horst Johannes, „Die Kölner Kirchen und die Malerfamilie Bruyn", in: *Colonia Romanica. Jahrbuch des Fördervereins Romanische Kirchen Köln e. V.* 5, Köln 1990, S. 8–22

Vanden Bemden/Kerr 1986
Vanden Bemden, Yvette/Kerr, J., „The Glass of Herkenrode Abbey", in: *Archaelogia* 108, 1986, S. 193–194, 218

Vanden Bemden 1976
Vanden Bemden, Yvette, „Introduction à la technologie du vitrail ancien", in: *Revue des archéologues et historiens d'art de Louvain* 9, 1976, S. 238–249

van den Brink 2006
van den Brink, Peter, „The Arstist at work: the crucial role of drawings in early sixteenth-century Antwerp workshops", in: *Jaarboek van het Koninklijk Museum voor Schone Kunsten te Antwerpen*, Antwerpen 2006

von der Osten 1973
von der Osten, Gert, *Deutsche und niederländische Kunst der Reformationszeit*, Köln 1973

von der Osten 1983
von der Osten, Gert, *Hans Baldung Grien: Gemälde und Dokumente*, Berlin 1983

von Euw 1982
von Euw, Anton /Plotzek, Joachim M., *Die Handschriften der Sammlung Lugwig*, Bd. 1–3, hrsg. vom Schnütgen-Museum der Stadt Köln, Köln 1982

von Euw 2003
von Euw, Anton, *Die Anziehungskraft der Bilder in den mittelalterlichen Lehr- und Andachtsbildern* (Badische Landesbibliothek, Vorträge 49), Karlsruhe 2003

von Greyerz 2000
von Greyerz, Kaspar, *Religion und Kultur. Europa 1500–1800*, Göttingen 2000

von Loesch 1907
von Loesch, Heinrich, *Die Kölner Zunfturkunden nebst anderen Kölner Gewerbeurkunden bis zum Jahre 1500*, Bonn 1907

von Looz-Corswarem 1980
von Looz-Corswarem, Clemens, „Die Kölner Artikelserie von 1525 in Köln", in: *Kirche und gesellschaftlicher Wandel in deutschen und niederländischen Städten der werdenden Neuzeit*, hrsg. von Franz Petri, Köln 1980, S. 65–153

von Witzleben 1972
von Witzleben, Elisabeth, „Kölner Bibelfenster des 15. Jahrhunderts in Schottland, England und Amerika", in: *Aachener Kunstblätter* 43, Düsseldorf 1972, S. 227–248

Vaughan 1979
Vaughan, William, *German Romanticism and English Art*, New Haven/London 1979

Vogts 1950
Vogts, Hans, *Köln im Spiegel seiner Kunst*, Kölnische Geschichte in Einzeldarstellungen, Bd. 1, hrsg. von Hermann Kownatzki, Köln 1950

Wainwright 1989
Wainwright, Clive, The Romantic Interior. The British Collector at Home, 1750–1850, New Haven/London 1989

Walpole 1871
Walpole, Horace, *Anecdotes of Painting*, London 1871 (Reprint of the edition of 1786)

Warrington 1848
Warrington, William, *The History of Stained Glass, from the Earliest Period of the Art to the Present Time*, London 1848

Wayment 1988
Wayment, Hilary, *King's College Chapel, Cambridge: the Side-Chappel Glass*, Camebridge 1988

Weber 1986
Weber, Reinhold, „Entstehung und Schicksal der Glasmalereien des Mariawalder Kreuzgangs", in: *Glasmalereien aus dem Kloster Mariawald*, Begleitheft zur Ausstellung in der Kreissparkasse Düren 1986, Düren 1986

Weckwerth 1957
Weckwerth, Alfred, „Die Zweckbestimmung der Armenbibel und die Bedeutung ihres Namens", in: *Zeitschrift für Kirchengeschichte* 68, 1957, S. 225–258

Weidenhoffer 1991
Weidenhoffer, Hansjörg, *Sakramentshäuschen in Österreich: Eine Untersuchung zur Typologie und stilistischen Entwicklung in der Spätgotik und Renaissance*, Graz 1991

Wells 1962
Wells, William, *Stained and Painted Heraldic Glass, Burell Collection*, Glasgow Art Gallery and Museum, Glasgow 1962

Wendel 1995
Wendel, U. J., „John Christopher Hampp Esquire – von Marbach nach Norwich", in: *Ludwigsburger Geschichtsblätter* 49, 1995, S. 92–104

Wentzel 1948
Wentzel, Hans, „Glasmaler und Maler im Mittelalter", in: *Zeitschrift für Kunstwissenschaft* 2, 1948, S. 53–62

Wentzel 1954
Wentzel, Hans, *Meisterwerke der Glasmalerei*, 2. Aufl., Berlin 1954

Wentzel 1956
Wentzel, Hans, „Die Glasmalereien aus dem Steinfelder Kreuzgang" (Rezension), in: *Kunstchronik* 9, 1956, S. 172f.

Wentzel 1965
Wentzel, Hans, „1000 Jahre Glasmalerei. Zu der Ausstellung „Mille ans d'Art du Vitrail"

in Straßburg", in: *Kunstchronik* 18, 1965, S. 267–270

Westermann-Angerhausen 1996
Westermann-Angerhausen, Hiltrud, *Die Heiligen Drei Könige*, Köln 1996

Westermann-Angerhausen/Täube 2003
Westermann-Angerhausen, Hiltrud/Täube, Dagmar, *Das Mittelalter in 111 Meisterwerken aus dem Museum Schnütgen Köln*, Köln 2003

Westhoff-Krummacher 1965
Westhoff-Krummacher, Hildegard, *Barthel Bruyn der Ältere als Bildnismaler*, München/Berlin 1965

Williams 2000
Williams, Peter, „The Church of St. Mary the Virgin, Shrewsbury, Shropshire", in: *The Churches Conservation Trust, London, 2000*, Series 4, No. 131, 2000

Williamson 1987
Williamson, Paul, *The Thyssen-Bornemisza Collection: Medieval sculpture and works of art*, London 1987, S. 9–10

Williamson 2002
Williamson, Paul, *Netherlandish Sculpture 1450–1550*, Victoria and Albert Museum, London 2002

Williamson 2003
Williamson, Paul, *Medieval and Renaissance stained glass in the Victoria and Albert Museum*, London 2003

Winkler 1936
Winkler, Friedrich, *Die Zeichnungen Albrecht Dürers*, Berlin 1936

Winkler 1949
Winkler, Friedrich, „Maler und Reißer in vordürischer Zeit", in: *Zeitschrift für Kunstwissenschaft* 3, Berlin 1949, S. 63–70

Winston 1847
Winston, Charles, *An Inquiry into the Difference of Style Observable in Ancient Glass Painting. Especially in England with Hints on Glass Painting*, Oxford 1847

Wirth 1967
Wirth, Karl-August, „Engelsturz", in: *Reallexikon der deutschen Kunstgeschichte*, München 1967, Bd. 5, Sp. 621–674

Wirth 1978
Wirth, Karl-August, „Biblia pauperum", in: *Die deutsche Literatur des Mittelalters: Verfasserlexikon*, Bd. 1, Berlin 1978, Sp. 843–852

Wirth 2006
Wirth, Karl-August, *Pictor in carmine. Ein Handbuch der Typologie aus der Zeit um 1200; nach Ms 300 des Corpus Christi College in Cambridge* (Veröffentlichungen des Zentralinstituts für Kunstgeschichte in München, Bd. 17), Berlin 2006

Wirtler 1987
Wirtler, Ulrike, *Spätmittelalterliche Repräsentationsräume auf Burgen im Rhein-Lahn-Mosel-Gebiet*, Diss., Köln 1987

Wolff 2000
Restaurierung und Konservierung historischer Glasmalereien, hrsg. von Arnold Wolff, Mainz 2000

Wolff-Wintrich 1995
Wolff-Wintrich, Brigitte, „Kölner Glasmalereisammlungen des 19. Jahrhunderts", in: *Lust und Verlust. Kölner Sammler zwischen Trikolore und Preussenadler* (Ausstellungskatalog, Josef-Haubrich-Kunsthalle Köln 1995/96), hrsg. von Hiltrud Kier/Frank Günter Zehnder, Köln 1995, S. 341–354

Wolff-Wintrich 1998
Wolff-Wintrich, Brigitte, *Die Nordseitenschiffenster des Kölner Domes und die Rheinische Glasmalerei der Spätgotik*, Diss., Bonn 1998

Wolff-Wintrich 1998/2002
Wolff-Wintrich, Brigitte, „Mariawald. Die Kirchenfenster des ehemaligen Zisterzienserklosters Mariawald/Eifel", in: *Skulpturenkatalog des Suermondt-Ludwig-Museums* (Aachener Kunstblätter, Bd. 62), Köln 1998–2002, S. 238–272

Woodforde 1950
Woodforde, Christopher, *The Norwich School of Glass-Painting in the Fifteenth Century*, London/New York u. a. 1950

Zakin 2000
Zakin, Helen, „Mariawald: Cistercian Narrative", in: *Stained Glass as Monumental Painting, XIXth International Colloquium, Corpus Vitrearum Medii Aevi*, Krakow 2000, S. 273–280

Zakin 2001a
Zakin, Helen, „Cleveland Museum of Art", in: Raguin, Virginia/Zakin, Helen, *Stained Glass before 1700 in the Collections in of the Midwest States. Corpus Vitrearum USA*, Bd. 2, London 2001, S. 127–129

Zakin 2001b
Zakin, Helen, „CMA 16–17, Two Scenes from the Passion of Christ", in: Raguin, Virginia/Zakin, Helen, *Stained Glass before 1700 in the Collections in of the Midwest States. Corpus Vitrearum USA*, Bd. 2, London 2001, S. 170–178

Zakin 2004
Zakin, Helen, „Stained Glass Panels from Mariawald Abbey in the Cleveland Museum of Art", in: *Perspectives for an Architecture of Solitude. Essays on Cistercians, Art and Architecture in Honour of Peter Fergusson*, hrsg. von Terryl Nancy Kinder, Turnhout 2004, S. 261–267

Zehnder 1990
Zehnder, Frank Günter, *Katalog der Altkölner Malerei* (Kataloge des Wallraf-Richartz-Museums 11), Köln 1990

Zitzlsperger 2002
Zitzlsperger, Philipp, *Gianlorenzo Bernini. Die Papst- und Herrscherporträts. Zum Verhältnis von Bildnis und Macht*, München 2002

Zitzlsperger 2006
Zitzlsperger, Philipp, „Kostümkunde als Methode der Kunstgeschichte", in: *Kritische Berichte 1*, 2006, S. 36–51

Zumbé 1998
Zumbé, Günter, „‚Der Bärtige' kehrte heim nach Steinfeld", in: *Kölner Stadt-Anzeiger* Nr. 252, Eifelteil, 29. Oktober 1998

Zurstraßen 1996
Zurstraßen, Annette, *Altenberg*, Köln 1996

Abbildungsnachweis

Abb. 1, 2, 4, 8, 9, 15–16a, 18–23, 68–77 © Dagmar Täube, Köln
Abb. 3, 14 © Rolf Georg Bitsch, Köln
Abb. 5 © Kunstmuseum Basel
Abb. 6 © Victoria and Albert Museum, London
Abb. 7, 10 © Nordrhein-Westfälische Akademie der Wissenschaften, Arbeitsstelle Inschriften, Universität Bonn
Abb. 12, 13, 17, 24, 25, 27, 30, 31, 34, 37, 44

© Rheinisches Bildarchiv Köln
Abb. 26 © Domschatzkammer Essen, Fotograf: K. Gramer
Abb. 28, 35, © Dombauarchiv Köln, Aufnahmen: Matz und Schenk
Abb. 29 © Erzbischöfliche Diözesan- und Dombibliothek Köln
Abb. 32, 33 © H. Maul, Köln
Abb. 36 © The British Museum, London

Abb. 38, 40, 46 © Dorothea Heiermann, Köln
Abb. 48, 49, 50 © Stadtkonservator Köln
Abb. 39 © Diözesanmuseum Freising
Abb. 41 © Rheinisches Landesmuseum Bonn
Abb. 43, 45, 47 © Celia Körber-Leupold, Erftstadt
Abb. 52–57, 62–67 © CVMA, Freiburg
Abb. 91 © Markus Kleine, Paderborn
Abb. 79, 80 © Dombauarchiv Köln
Abb. 58–61, 78, 81–86 Archive der Verfasser